想象另一种可能

理
想
国
imaginist

古画新品录

一部眼睛的历史

黄小峰 — 著

湖南美术出版社

全国百佳图书出版单位

图书在版编目 (CIP) 数据

古画新品录：一部眼睛的历史 / 黄小峰
著 . — 长沙：湖南美术出版社，2021.6
　ISBN 978-7-5356-9378-5

　Ⅰ . ①古… Ⅱ . ①黄… Ⅲ . ①美术史 – 研究 – 中国
Ⅳ . ① J120.9

　中国版本图书馆 CIP 数据核字（2020）第 246120 号

古画新品录：一部眼睛的历史
GUHUA XIN PIN LU: YI BU YANJING DE LISHI

出 版 人：黄　啸
著　　者：黄小峰
责任编辑：王柳润
特约编辑：贾宁宁
封面设计：曹　茜
版式设计：林　时
内文制作：陈基胜
出版发行：湖南美术出版社（长沙市东二环一段 622 号）
制版印刷：山东临沂新华印刷物流集团有限责任公司
经　　销：湖南省新华书店
开　　本：787mm × 1092mm　1/16
印　　张：29
版　　次：2021 年 6 月第 1 版
印　　次：2021 年 6 月第 1 次印刷
书　　号：ISBN 978-7-5356-9378-5
定　　价：128.00 元

邮购联系：0731-84787105　　邮 编：410016
网　　址：http://www.arts-press.com
电子邮箱：market@ arts-press.com
如有倒装、破损、少页等印装质量问题，请与印刷厂联系调换。
联系电话：0539-2925636

引言

　　这是一部关于"古画"——也就是中国古代绘画——的书。"中国古代绘画"是一个历史叙述，而"古画"这个词更像一个谜团。

　　本书并不是一部大家所熟知的"中国绘画史"，打开目录大家应该就会感到这一点。"绘画史"的前提是假设有一条连贯的线索，或者说一张无形的大网，能够把画法与技术、风格与样式、题材与主题、个人与时代等种种问题融合在一起。似乎抓住了这条线索、这张网，就能够把"中国古代绘画"作为一个知识整体，纳入每个人自己的知识系统之中。这当然是对的。有框架、有线索，才有助于更好地掌握知识。不过，也许大家常听到"传世画作"这个词，这意味着很多古画是在经历各种历史偶然性之后遗留到今天的。至今人们形容古代绘画，还常说是"艺海遗珍""艺林遗珠"，"遗"强调的正是偶然性。大家翻阅画册的时候，常会看到在古画作者名字前加上"传"字，尤其是早期的绘画，几乎没有一件不是这样。我有时候戏称很多绘画是"三无人员"——没有明确的作者，没有确切的创作时间，没有清晰的流传过程。这些画，是流传于世还是湮没不闻，就得看各自的造化。所以，既然很多作品都是因为偶然的幸运而被我们看到，那我们该依据什么把它们串联成一个连贯的

线索，编织成一张大网呢？

这是中国古代绘画研究中的一个"困局"。不断有人来对这个困局提出挑战，要么想办法让这条线索编织得更完善、更全面，要么干脆提出其他的结构来打破线性的模式。不管怎样，大家逐渐达成共识——要从最基本的作品研究层面出发，来思考宏大的历史。毕竟，对于很多人来说，他们感兴趣的并不是装珍珠的盒子、串珍珠的链子，或是捞珍珠的网，而是珍珠本身。

我的研究也是如此，对一件作品的个案研究是我做得最多的。曾经的宏愿是如果能把每件作品——无论是艺术史中的"宝珠"还是"遗珠"——都进行彻底研究的话，对于绘画史的认识自然就会发生新的变化。什么东西最容易成为我的研究对象呢？当然还要数已经被完善地编织进绘画史线索中的那些"名作"。和它们抬头不见低头见的结果，要么是逐渐审美疲劳，要么是忽然在熟悉中发现陌生的新鲜感。必须承认，审美疲劳总是容易占得先机，对名作做出全新的观察不是容易的事情，我们总是需要一些新的刺激。对我来说，新的刺激有时候就在于与其他一些名不见经传或者并不能被很好地编织进绘画史线索中的作品的接触。在这种情况下，这些"遗珠"就相当于研究的新材料，能够激发出新的问题。还有一种新材料也相当重要，那就是借助于越来越好的展览条件和日新月异的印刷与传播技术，很多经典的作品向我们展现出了过去所看不到的新面貌，那些看不清的画面细节、模糊的印章、不完整的题跋，现在都毫无保留地出现在我们面前，用新的问题震撼着我们的眼睛。

学术研究的普及化潮流也影响着包括我自己在内的很多学者的研究。本书中所展现的对过去一千年中三十五幅古画的三十五个研究，雏形都是我受邀在《中华遗产》杂志开设的《读画笔记》专栏。越来越多的人对古画感兴趣，"有趣"也就成为对我的重要要求。当然，"有趣"绝不是所有古代绘画的品评标准，更多的是当下观者的心声。当代的观众站在当下的立场上，都盼望古代的资源能够与今日的生活发生紧密的联动，能够在自

己的生活中搅起阵阵涟漪，甚至引发头脑风暴。今天我们这么想，无可厚非。但古代的绘画也完全可以拒绝我们。重要的是能够在今古之间架起桥梁，找到通行路径。

最初我给书起名《古画的生命：读图记》，是希望通过艺术史的解读，古代绘画能够在今天获得新的理解和认同。不过，富有诗人气质的李军教授在看了目录之后，脱口而出另一个名字《古画新品录：一部眼睛的历史》，让我为之一动。"古画新品录"，致敬的是著名的谢赫《古画品录》。"古"与"新"的交织，"品"画的方式，确实要比"生命"来得更准确，而且少有价值评判的意味。

这本书也确实意在讲述"眼睛的历史"。为什么这么说呢？

首先，本书是我自己的眼睛的历史，是作为观看者、研究者和写作者的我，用自己的眼睛所看到的东西，是我的"看法"。这些研究开展于不同的时期，从对每一幅画最初的好奇到研究论文最终写作完成，其间都要经历不少思路上的变化。简单来说，就是看这幅画的眼睛常常会改变。眼睛当然还是这双眼睛，但是看画的方式会随着各种因素的变化而变化。影响看画的眼睛的因素之一，是中国艺术史界这些年来的一些新变化。我直观感受到的一个显著变化，是"细读"逐渐成为大家的共识，甚至有学者提出"超细读"的概念。[1]"读画""细读图像"这类措辞已经成为学术研究中常见的表述，或者说，成了一种常见的"方法"。对于"细读"，大家并不陌生。"文本细读"是文学研究中的重要方法。不过，"读"文和"读"图，还不一样。阅读，得到的是信息。在一幅画上读到"信息"，与在文字中读到信息，两个过程很不相同。在文字的阅读中，"语境""情境"，或者说"上下文"，是十分重要的。同样的道理，在读画的时候，也有一个语境问题。由于绘画是视觉性的，所以这可以说是一个"视觉语境"。其实艺术史最基本的方法就是这种基于视觉语境的读图。帕诺夫斯基（E. Panofsky）发展的"图像学"那经典的三个层次——前图像志描述、图像志分析、图像学阐释——就有对视觉语境的关切。不夸张地说，艺术

史的很多新进展，都是在"细读"上有了进一步的开拓。[2]

讲到"视觉语境"，就涉及"眼睛的历史"的第二个层面。在观看一幅古画时，我们其实并不是真的只在使用自己的眼睛，而是继承了许多不同眼睛的视线。不是吗？现代艺术史家中，贡布里希（E. H. Gombrich）曾在《艺术与错觉》中论证过"纯真之眼"（Innocent Eye）并不存在。巴克森德尔（M. Baxandall）则在《15世纪意大利的绘画与经验》中提出"时代之眼"（the Period Eye）的说法。[3] 我们都知道，研究一件作品时，不仅是在讨论作品被制作出来的历史，也是在讨论作品被观看的历史。制作的历史主要涉及艺术品创作者的眼睛，他（她）们的所见直接促成了作品的诞生。观看的历史则涉及不同时代的不同观众的眼睛，他（她）们层层叠加的视线，对艺术作品也会产生无形甚至是有形的影响。这两种"历史"，或者说两种"眼睛"，有区别又有联系。通常情况下，在艺术史的研究中，二者是很难分割的，尤其是涉及一些基本信息不明确的古代艺术品——比如说作者不详、时代归属不明确的古画——的时候。所以，我觉得"视觉语境"虽然并不是一个精确的概念，但它的好处是并没有在制作的历史和观看的历史之间做出区分，而是把问题引到了画作本身。不管经历多少眼睛，最后呈现出的总归是穿越历史而保存至今的那幅画本身。

无论是"细读"还是"视觉语境"，这样的词要讲清楚都不容易，会涉及艺术史的理论和方法中一些深奥的层面。可千万别误以为看一幅古画需要这么多的前提。从理论上来说，只要带着自己的眼睛就行。艺术史和艺术品是两种不同性质的东西，一个以思想的形态存在，一个以可视的物质形态存在。不过，只要我们相信一件艺术品有意义，就是承认其中包含着思想性。要和这件作品以及其中的思想性发生关系，艺术史这种媒介，或者说这条通道，是最直接有效的。我也希望这本书能够成为一条帮助大家进入古画的通道。

书中讨论的三十五幅画自然算不上多，离"你必须知道的一百幅名画"这样的标题党都还差着不少。其中很多都不是耳熟能详的"名画"，

甚至还有一些只能称得上是"艺林遗珠",大家估计从未见过。但这些古画无论有名无名,都是我们从历史中获得的"遗产",需要我们将其放回它们的"视觉语境"中去。我把它们分成了七个单元,希望能更好地展现它们与不同的艺术史问题的关联。"皇宫"与"市井"两个单元有呼应关系。前者与如何理解宫廷绘画有关,后者则涉及所谓的"风俗画"该如何来看待。"生灵"与"山水"两个单元也有呼应关系。前者是关于动植物的绘画,后者一般被定义为"山水画"。最后三个单元"历史""眼睛""身体"也形成了相互呼应的关系。"历史"单元大多是与历史人物有关的"故事画"。"眼睛"和"身体"单元中虽然多数也是"人物画",但却剥离了具体所指。同时,"眼睛"与"身体"作为一对相互关联的概念,可以帮助我们观察古代绘画中对于视觉经验的表达。

希望我对于古画的"看法"能够对大家有所助益,更希望大家能够形成自己对古画的"看法"!

注释

[1] 巫鸿:《马王堆一号汉墓中的龙、璧图像》,《文物》2015年第1期。

[2] 比如法国艺术史家阿拉斯(Daniel Arasse)以其细读的方法而为中国学界所熟知。参见郑伊看《贴近画作的眼睛或者心灵:达尼埃尔·阿拉斯式的艺术史方法研究》,中央美术学院硕士学位论文,2011年。

[3] 戴丹:《"时代精神"与"时代之眼"——两个观念的比较研究》,《南京艺术学院学报(美术与设计版)》2013年第4期;胡泊:《"时代之眼"与视觉的文化分析:兼论巴克森德尔的艺术史观》,《文艺争鸣》2013年第6期。

目 录

皇宫

彼美蜿蜒势若龙，挺然为瑞独称雄。
云凝好色来相借，水润清辉更不同。
常带暝烟疑振鬣，每乘宵雨恐凌空。
故凭彩笔亲模写，融结功深未易穷。

神迹再现：《祥龙石图》中的多重景观

出生在宋代，便注定会喜欢上石头，皇帝也不例外。

中国有漫长的欣赏奇石的传统。在这个传统中，宋徽宗赵佶也许不是最有名的一个，但一定是最狂热的一个。他的"花石纲"被写进了小说，他苦心经营的艮岳中的石头至今仍有传世，人们相信在北京的北海、上海的豫园、苏州的留园仍能看到徽宗宫廷的奇石。[1] 不过，这些石头与宋徽宗的关系，都比不上一块名叫"祥龙"的石头。这不是一块真正的石头，而是北京故宫博物院所藏的一幅画。这幅《祥龙石图》（图1）历代均传为宋徽宗的手笔，不仅因为画上有他亲笔所写的图记，还有亲笔落款和那个奇怪的花押"天下一人"。[2] 皇帝的绘画，开风气之先。作品中既展示了图画，也展示了题诗，还有漂亮的"瘦金体"书法，这种诗书画一体的整体面貌，要晚到两百年后的元代才成为中国绘画的普遍风尚。

皇帝为什么要画这幅画？

图1　赵佶《祥龙石图》　卷　绢本设色　53.9 厘米 ×127.8 厘米　故宫博物院

祥瑞图

　　《祥龙石图》画在细密的绢上，目前装裱为一幅手卷，画心很高大，纵 53.9 厘米，横 127.8 厘米。画心其实可平分为两个部分：右半边，也即开头的部分，是画；左半边是为说明画而配的文字。画的部分，一块深色的石头被空白的绢面包围，石头画得非常有实体感，与虚无的空白形成有

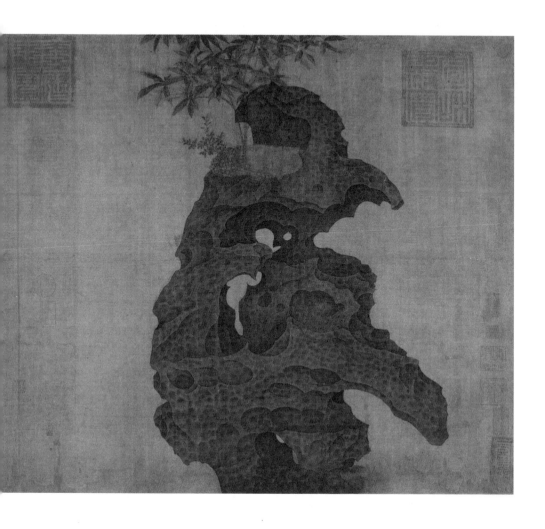

趣的对比，空白的空间给人无穷想象。而左边的题字将会告诉人们该如何
想象这个空间。长篇的题字把左边的绢面填得满满的，重要性甚至要超过
画的部分。如果没有这段文字，人们将很难理解画面那块显得有些孤独的
石头。题字是典型的宋徽宗的瘦金书，分为三个部分：序、诗、落款。序
和诗全文如下：

祥龙石者，立于环碧池之南，芳洲桥之西，相对则胜瀛也。其势腾涌，若虬龙出，为瑞应之状。奇容巧态，莫能具绝妙而言之也。乃亲绘缣素，聊以四韵纪之：

彼美蜿蜒势若龙，挺然为瑞独称雄。

云凝好色来相借，水润清辉更不同。

常带暝烟疑振鬣，每乘宵雨恐凌空。

故凭彩笔亲模写，融结功深未易穷。

这段题记一开始就给我们提供了观看画中石头的具体语境。这块石头，是宋徽宗皇宫中的一块奇石，有个动听的名字"祥龙石"。徽宗亲笔题写"祥龙"二字在石头的上部。这应该是显示徽宗对石头的命名已经被镌刻在石头上。石头放置在皇宫的后苑，"环碧池"的南边，"芳洲桥"的西边。"环碧池"，根据徽宗的宠臣蔡京《太清楼侍宴记》的描述，是大内后苑的一个池塘。[3] 不过目前在史料中找不到"芳洲桥"。"芳洲"意为水中长满香草的小洲，"芳洲桥"或许是环碧池上的桥，通往池中的一处小岛。这座小岛，可能就是与矗立在岸边的祥龙石相呼应的"胜瀛"。"瀛"是海中仙山，"胜瀛"意为与海中仙山可相比拟，大约是环碧池中的一座假山。宋徽宗尽管只给出了一些抽象的名字，但我们似乎还是能够在脑中构建出一个皇家庭院的一角。皇帝在后苑赏玩时，大致的路线将会围绕环碧池展开，他肯定会登上芳洲桥来到池中央，每次他应该都会先经过池边的祥龙石，然后再过桥来到胜瀛。

这块石头为什么会被皇帝单独拈出，要用图画的形式表现出来？原因似乎并不复杂，因为这块奇石竟然像一条蜿蜒盘旋的龙，而龙是皇帝的象征。这种巧合被视为一种吉祥的瑞兆。落实到画面上，究竟龙形如何呈现，毕竟仁者见仁智者见智，但这块石头虬曲而上的特点是显而易见的。在题诗中，徽宗描绘了这块石头在云、水、烟、雨四种不同景物烘托下的

样子，它变化多端，感觉随时都可能变化成真龙飞上天去。

作为统治者，自然希望看到国家祥瑞不断。宋徽宗对祥瑞现象的热衷在画史中十分著名。根据南宋初年邓椿在《画继》中的记载，徽宗皇帝即位之后，一片太平盛世，各种祥瑞层出不穷，徽宗一一画下来——自然都是宫廷画家代笔。起初画了十五种，动物有赤乌、白鹊、天鹿等，植物有桧芝、金柑、骈竹、来禽、并蒂莲等等，汇集成一套册页，名为《宣和睿览册》。后来祥瑞越出越多，于是便有了第二册、第三册，每册还是十五种，据说最后竟然达到上千册，那么算起来就是约一万五千种祥瑞，几乎是一部祥瑞百科全书。你能想象得到的，里面全都有，包括名花名草、珍禽异兽，有素馨、末利、天竺、娑罗、玉芝、甘露、阳乌、丹兔、鹦鹉、雪鹰、雉鸡、巢莲龟、盘螭、翥凤、万岁之石、连理芭蕉、纯白禽兽，等等。有趣的是，现存的传为宋徽宗的绘画，还有与《祥龙石图》十分类似的另外两件：藏于波士顿美术馆的《五色鹦鹉图》与辽宁省博物馆的《瑞鹤图》。有人认为这三张画可能就是《宣和睿览册》那一万五千件中仅存的三幅。这些祥瑞中有一种叫"万岁之石"。石头万年不朽，而皇帝称"万岁"，"万岁之石"显然也是一种政治性很强的祥瑞，与祥龙石意义相似。

这大概是目前的学术界对于《祥龙石图》以及宋徽宗朝其他的祥瑞图画的认识。不过，这并没有能够解答我们的疑问：宋徽宗为什么要画这块石头？他为什么要这么画这块石头？在《祥龙石图》的题记里，宋徽宗提到他之所以把这块祥龙石画入图画，是因为这块奇石"莫能具绝妙而言之也"，其奇妙之处无法用语言来描述，于是"乃亲绘缣素"。那么，绘画究竟如何去表现各种绝妙呢？

枇杷树

让我们从最朴素的问题问起：这是块什么石头？有多大？

一般的回答是太湖石。[4] 不过，太湖石在而今的许多人那里只是一种

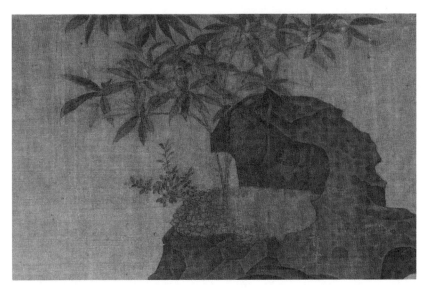

图 2　《祥龙石图》局部

笼统的称呼园林奇石的说法，狭义的太湖石仅仅是指太湖中产的石头。在宋代，奇石的种类非常多，以杜绾撰写于北宋末、南宋初年的《云林石谱》为例，书中列出了将近七十种奇石，大部分按照产地冠以不同的名称，前六种依次是：灵璧石、青州石、林虑石、太湖石、无为军石、临安石。太湖石虽然名列前茅，但只排第四。除了太湖石产自水中之外，其他几种全部产于土中。产自水中的太湖石体量巨大，动辄数米，开采时耗费人力财力，按理来说应该相当宝贵。的确，在唐代时太湖石是最受欣赏的石头。[5] 不过到了宋代，赏石的风气有所不同，人们越来越欣赏那些小巧的，甚至可以放在几案上、铜盆里的拳石。这前六位中，除太湖石以外的石头，既有大到数尺的，也有小到几寸的。

　　猛一看，我们似乎无法判断这块孤零零的祥龙石的大小。不过仔细看来，在祥龙石的顶部有一个奇特的平台，平台上有土，土中种着两株植物（图 2）。一株枝繁叶茂，其最大的特征是叶片细长，边缘还有锯齿形。这株植物，很可能是枇杷。对于宋徽宗的宫廷而言，枇杷毫不陌生。徽

图 3　赵佶《枇杷山鸟图》　页　绢本水墨　22.6厘米×24厘米　故宫博物院

宗另有一幅传世画作《枇杷山鸟图》（图 3），着重画的就是枇杷果。不过，对于宋代人来讲，枇杷很重要的一个作用是药用，最重要的倒不是它的果，而是它的叶子。北宋人苏颂在编纂药书《本草图经》时如此描述枇杷：

> 枇杷，旧不着所出州土，今襄、汉、吴、蜀、闽、岭、江西南、湖南北皆有之。木高丈余，肥枝长叶，大如驴耳，背有黄毛，阴密婆娑可爱，四时不凋。盛冬开白花，至三、四月成实……

可见枇杷是南方的产物，那么在北宋东京汴梁也算作珍贵的植物了。《东京梦华录》中就没有记载枇杷，说明在北方是少见的。在北宋皇家收藏著录《宣和画谱》的记载中，北宋宫廷画家赵昌、易元吉就常常描绘枇杷。可见枇杷作为一种珍贵的物产，从某种意义上而言，在北宋宫廷中具

有和《宣和睿览册》中那些南方来的珍贵花木同等的祥瑞含义。至于枇杷下的那株植物，可以看到是一种叶片互生的小灌木，类似蔷薇、枸杞等，但缺少进一步的特征供我们分辨。

临安石

在石头顶部两株植物的映衬之下，祥龙石显得很高大，但如果按照植物的比例，这块石头也不会太大，高度应该在一二米之间。这个尺寸，很可能并不是太湖石。

《云林石谱》所列的第六种是产自杭州的临安石：

> 杭州临安县石，出土中，有两种：一深青色，一微青白。其质奇怪，尖峰峭崒，高者十数尺，小者数尺，或尺余，温润而坚，扣之有声。间有质朴，从而斧凿修治，磨砻增巧。[6]

这种石头比太湖石小，但是比灵璧石、青州石等要大。大可到十几尺，也即三四米；小则数尺，即一米多。杜绾接下来以一块临安石作为例子，这个例子里的石头曾经长期放在杭州的寺庙里，后来被取入了宋徽宗的内府：

> 顷岁，钱塘千顷院有石一块，高数尺，旧有小承天法善堂徒弟，折衣钵得此石，直五百余千。其石置方廧中，四面嵌空险怪，洞穴委曲，于石罅间植枇杷一株，颇年远。岩窦中尝有露珠凝滴，目为瑰石。元居中有诗略云："人久众所憎，物久众所惜。为负磊落姿，不随寒暑易。"政和间，取归内府，亦石之尤者。

这块奇石高数尺，有一二米。它玲珑剔透，四面都可观看，有许多

图 4　《祥龙石图》局部

孔洞。更有趣的是，不知何人在何时于石缝中种下了一株枇杷。另一个神奇之处，是岩洞中凝结露珠，常会滴落下来。因为这两个特征，这块石头被视为珍宝，在宋徽宗政和年间（1111—1118）被选入宫廷。

令人惊讶的是，这块临安石在好几个方面都和祥龙石相吻合。二者大小相近，同样四面玲珑剔透，有许多孔穴。更加重要的是，在石头上都有一株枇杷。奇石上面泥土稀薄，而枇杷却能与奇石一起生长，堪称奇观。《祥龙石图》绘制的时间不详，但应该不早于政和年间，甚至到宣和年间（1119—1125），此时那块临安石应该已经进入宫廷多年。祥龙石，难道就是这块临安石？或者说，这块临安石，难道就是祥龙石的原型？

临安石岩洞中有露珠凝结，这也是奇景。祥龙石又如何呢？

在祥龙石的石体中央，有轮廓奇特的透空孔窍，在孔窍的右方有一个凹下去的大圆洞。粗看起来一团深色，其实洞中长着一丛草状的植物（图 4）。当然，它并不是杂草，真正的杂草在祥龙石的脚下。岩洞中这丛

植物，十多根长条状的叶子平行地从下方伸出，上面还有青绿色，这应该是一丛菖蒲。[7] 菖蒲有许多种，常见的叶脉像剑一样的菖蒲生长在水边，而且植株较大。岩洞里的应该是矮小一些的石菖蒲。石菖蒲，乃"石上菖蒲"之意，盛产于长江流域及江南各省，可长在山涧溪流边，也可长在水石缝隙里。它的适应能力很强，喜欢潮湿的地方，有时候都可以不用土，但必须有充足的水分。苏轼有《石菖蒲赞》，讲到石菖蒲这种特点：

> 凡草木之生石上者，必须微土，以附其根，如石韦、石斛之类。虽不待土，然去其本处，辄槁死。惟石菖蒲，并石取之，濯去泥土，渍以清水，置盆中，可数十年不枯。虽不甚茂，而节叶坚瘦，根须连络，苍然于几案间，久而益可喜也。

陆游也是养石菖蒲的专家。他在《堂中以大盆渍白莲花、石菖蒲，翛然无复暑意，睡起戏书》一诗中讲到，他用大铜盆和"涧泉"来养石菖蒲，在炎炎夏日产生出奇的凉意。南宋后期吴怿所著《种艺必用》是园艺学的著作，也讲到了石菖蒲，同样提到须用"石泉及天雨水"，而不能用一般的"河井水"。他特别提到，即使是用雨水，也要先用缸贮满，沉淀三五日，反复过滤，等到彻底去除渣滓之后，才可以使用。石菖蒲能够长在祥龙石的岩洞里，说明祥龙石和能够凝结露珠的临安石一样，岩洞中也能产生水分，也许也是露水，也许就是积雨。这不禁又让我们想起，徽宗在画后题诗里就提到这块石头正是在朦胧的阴雨天里显得特别有姿态，仿佛是呼风唤雨的龙："常带暝烟疑振鬣，每乘宵雨恐凌空。"

除了可用于盆景观赏，石菖蒲还是重要的药材，根茎可入药。《水经注》中说："石上菖蒲，一寸九节，为药最妙，服久化仙。"这个说法来自葛洪《神仙传》里的一个故事。汉武帝在嵩山遇见一位仙人，仙人乃是"九嶷之神也。闻中岳石上菖蒲一寸九节，可以服之长生，故来采耳"。南北朝时代的江淹有《采石上菖蒲诗》，也有浓重的仙气："冀采石上草，得

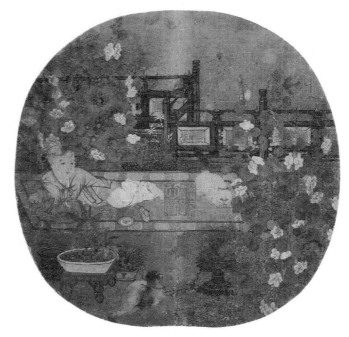

图 5　佚名《端午戏婴图》　页　绢本设色　24.5 厘米 × 25.7 厘米　波士顿美术馆

图 6　《端午戏婴图》中的两个菖蒲盆景

以驻余颜。赤鲤倘可乘，云雾不复还。"生长茂密的石菖蒲，尽管在画中隐而不显，却是长生不老的灵药，似乎正等待慧眼的发现和采摘。

多重景观

如此来看，这幅画似乎是一种祥瑞的集合，祥龙石、枇杷、石菖蒲联合起来，组成一个富有深意的画面。画面所画的不只是一块形状奇特的石头，还有围绕这块奇石所形成的多重景观。

第一重景观是祥龙石所占据的空间，即徽宗所说的"环碧池之南，芳洲桥之西，相对则胜瀛也"。正是在这个皇家园林里，与模仿海水和仙山的宫廷池沼、假山搭配在一起，这块像虹龙一样的石头才显现出特殊的瑞应之意。可是这重景观在画面中并未得到具体描绘，画中只有祥龙石。

第二重景观是祥龙石顶部的平台，这里生出一株枇杷和一株未知的灌木。值得注意的是，平台上不仅有泥土，还有一层圆形卵石，换句话说，祥龙石上还有另一种石头。这可不是一般的小石子，在宋代，这种小卵石是盆景中常用的观赏石，有的以漂亮的颜色和奇怪的纹理为主，譬如《云林石谱》中的"玛瑙石"，类似今天的雨花石；有的以晶莹剔透的质感和圆润的形状为主，譬如《云林石谱》中的"登州石"，即今天的山东蓬莱海边的小卵石，洁白晶莹，粒粒圆熟，小如茨实，大如樱李，俗称"弹子窝"。波士顿美术馆藏有一幅南宋《端午戏婴图》（图 5、6），其中画了好几个盆景，不仅有菖蒲拳石盆景，还有一个红蕉拳石盆景，里面就铺了一层红、蓝等不同颜色的椭圆形卵石。如此一来，祥龙石的顶端就变成了一个大型的盆景。

不仅如此，祥龙石的中间部分还有第三重景观，亦即那个长出石菖蒲的大洞。不经意地一眼扫过，什么都看不到，只有仔细观察，才会看到蓝绿色的菖蒲从洞口生长出来。这也形成了一个盆景。只不过和顶端的枇杷一样，这景不是在盆中，而是在石上。

　　　　　　　　　古画新品录：一部眼睛的历史

这三重景观，从大到小，从再现园林到模拟盆景，经历了好几重缩微，构成了一个整体。祥龙石在园林空间中成为瑞应，枇杷和菖蒲则在祥龙石上成为另外两种瑞应。它们共同构成了一个更大的祥瑞景观。祥瑞，是上天对于帝王统治的嘉奖。如何正确地解读上天的信息？这大概就是徽宗在题诗的最后一句所感慨的"融结功深未易穷"。所谓"融结"，意为融合凝聚，常用来指山川形成的过程，石头自然也是山的一部分。"融结功深"就是指山川、奇石的形成所反映的宇宙玄理。徽宗早已感觉到无法用语言来完全传达这块石头的妙处，因此试图用图像展现出来。不过，他是否完全"穷"尽了其中的深邃玄理呢？这个问题，大概需要今天的我们再次做出判断了。

注释

［1］单国强：《赏石与中国绘画》，《故宫博物院院刊》1999 年第 2 期。

［2］对宋徽宗绘画的重要研究很多，如徐邦达《宋徽宗赵佶亲笔画与代笔画的考辨》，《故宫博物院院刊》1979 年第 1 期；Maggie Bickford（毕嘉珍），"Emperor Huizong and the Aesthetic of Agency"，*Archives of Asian Art*, vol. 53（2002/2003），pp. 71—104；伊沛霞（Patricia Ebrey）著、韩华译《宋徽宗》，广西师范大学出版社，2018 年。

［3］秦宛宛：《北宋东京皇家园林艺术研究》，河南大学硕士学位论文，2007 年，23—25 页。

［4］余辉：《在宋徽宗〈祥龙石图〉的背后》，《紫禁城》2007 年第 6 期。

［5］杨晓山著、秦柯译：《石癖及其形成的忧虑：唐宋诗歌中的太湖石》，《风景园林》2009 年第 5 期。

［6］（宋）杜绾等著，王云、朱学博、廖莲婷整理校点：《云林石谱：外七种》，上海书店出版社，2015 年，4 页。

［7］石慢（Peter C. Sturman）也注意到了这丛植物，认为是水仙。参见 Peter C. Sturman, "Cranes Above Kaifeng: The Auspicious Image at the Court of Huizong"，*Ars Orientalis*, vol. XX（1990），p. 50, Note. 53。

宿雨清畿甸，朝阳丽帝城。
丰年人乐业，垄上踏歌行。

1220 年的元宵节：《踏歌图》与皇城瑞象

南宋宫廷画家马远名下最大的一幅画作是藏于北京故宫博物院的《踏歌图》（图1）。人们往往笼统地将之视为一幅歌颂南宋皇权的画作，至于当时的南宋皇帝为何需要这样一幅画，这幅画的具体含义究竟是什么，画家为何创造出这样一番景象，却少有令人信服的解读。[1]

分裂的景观

《踏歌图》纵 192.5 厘米，横 111 厘米，在现存的南宋山水画中，可算大幅绢本。画家的落款在画面右下角石块中，"马远"二字清晰可见，但和他其他作品上的落款稍有些不同。[2] 除了画家的签名，画面上部还有一首题诗，钤有"御书之宝"与"庚辰"二印，出自当时的皇帝宋宁宗。根据"庚辰"一印，可知题诗写于宋宁宗嘉定十三年（1220）。画的年代也应该是这一年。

站在这幅巨轴面前，观者可能会在瞬间有点恍惚，原因在于巨大的画面没有提供一个一眼就能辨认的视觉中心。倘若把《踏歌图》与郭熙作于 1072 年的《早春图》放在一起，相距一百四十八年的两幅宫廷山水画

宿雨清畿甸

朝陽麗帝城

豐年人樂業

壠上踏歌行

图 1　马远《踏歌图》　轴　绢本设色　192.5 厘米 × 111 厘米　故宫博物院

差别显而易见。北宋之作在画面中央有一座高耸的山峰，以此为中心，依次分布着远近高低各种山川、树木与人物。南宋之作的中央没有实在的山峰，而是一片虚空。石笋状的山峰出现在画幅边缘，我们一时无法肯定它们是否为画面的主山，因为从体量上来看，画面下部的几块巨石似乎更加气势撼人。画面下部的田埂上有一队行进的人物，他们是画面的中心吗？我们也无法肯定，因为他们处于画面最下部，并不是最重要的位置。甚至连画中的树木似乎也没有中心。画面左下部的巨石背后有一棵梅树，与它相对的是画面右边的一棵柳树。二者背后都有竹子映衬，到底哪棵树更重要？

我们的视点在《踏歌图》中游移不定，看到的是一种中心不明确、分裂的景观。

天上与人间

虽然中心不明确，但《踏歌图》中并不是没有中心，而是有并列的两个中心。

从画面结构来看，《踏歌图》明显分上下两个部分。下部是田垄（旧作垅）、踏歌人群、巨石。上部是尖耸的石山与松林掩映的建筑。两个部分几乎是用一片留白而成的云雾截然分开。要不是下部的那棵柳树有一根树枝插向上部，我们真可以将这件作品一分为二，当成两件。为何画家用如此"生硬"的划分来安排画面？

我们会看到，画家有意识地在上下两个部分制造出一种平行关系。譬如，画面上部的左边有直插云际的尖耸石山，画面下部的左边则在相应位置有方整的厚重巨石；画面上部的右边有高耸的远山，画面下部在相应位置则一棵高耸的柳树；画面上部远近两山之间是一片虚空，夹着云烟缭绕、松树环抱的建筑物，画面下部则同样是在巨石与孤柳之间涌动着云气，烘托出田埂上一队踏歌的百姓。画面上部的树木主要是松树，而画面

下部的树木则是"岁寒三友"的另两位——梅与竹，以及柳树。这都使我们有必要来重新审视上下两部分的呼应关系。

画面下部的中心自然是田埂上踏歌、拍手的一队人物，他们不太像是城里人（图2）。其中心是一位须发皆白的拄杖老翁，右膝上有一大块补丁，最右边一人，左肩膀上也有一大块。虽然他们中间的两人戴着有两条展脚的幞头，以至有人猜测他们是文士阶层，但其实普通的幞头并不能简单地区分贵贱。沈括在《梦溪笔谈》中讲道："本朝幞头，有直脚、局脚、交脚、朝天、顺风，凡五等，唯直脚贵贱通服之。"画中的幞头正接近直脚。

真正能透露他们乡村农民身份的是他们所穿的鞋。最右边的人穿着一双露脚趾、没有鞋帮的鞋，这是一双简单的草鞋，只有鞋底和把鞋固定的穿带。其他人的鞋都有帮。其中，老翁和他右边拍手的中年人所穿的鞋式样相同，鞋面上画出了平行的斜线，也是在暗示着一种草鞋。草鞋古称"屦"，取材广泛，有稻草、麦秸、蒲草、麻皮、棕丝等，常称为芒鞋、草履、棕鞋、蒲履等等。[3] 鞋面上的平行短斜线，表示的是比较粗的编织结构，虽然无法确定具体的材料，但显见得是简朴的草鞋。尽管古代也有蒲草编织的精良的蒲履，价格不菲，如《韩熙载夜宴图》中主人公的一双为了凉爽的蒲履，但大多数时候，草鞋都是简朴生活的标志，是乡野百姓、隐居高士、行脚高僧的必备。我们可以找到不少乡野百姓的形象，他们都穿着类似的带有粗糙编织纹理的草鞋，如传为李唐的《灸艾图》、李嵩《货郎图》、佚名《田畯醉归图》等等。

值得注意的是，《田畯醉归图》中牛背上醉酒的老翁，其打扮与《踏歌图》中的老翁简直一模一样——身穿长袍，敞胸袒腹，腰系带，脚蹬草鞋，头戴类似东坡巾的高帽，而且帽子上都簪着花（图3）。此外，他们还都喝醉了。牛背上的老翁已经开始迷糊，而《踏歌图》中的老翁虽然能自己行走，但手舞足蹈的状态说明酒精已经开始起作用，队伍最右边的中年人肩扛的酒葫芦清楚地说明了这一点。这六人，除了队伍最前面敞胸露怀的总角村童和穿碎花裙的村妇没有喝醉，后面的老翁和三位中年村夫都

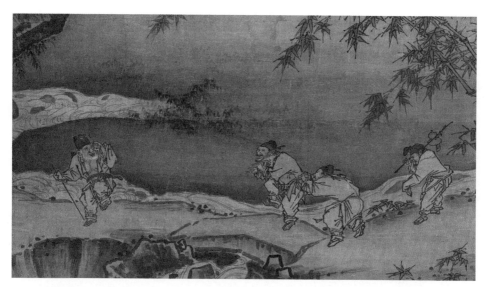

图 2 《踏歌图》局部

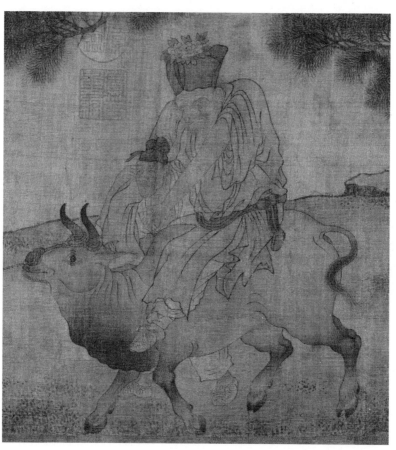

图 3 佚名《田畯醉归图》（局部） 卷 绢本设色 21.7 厘米 ×75.8 厘米 故宫博物院

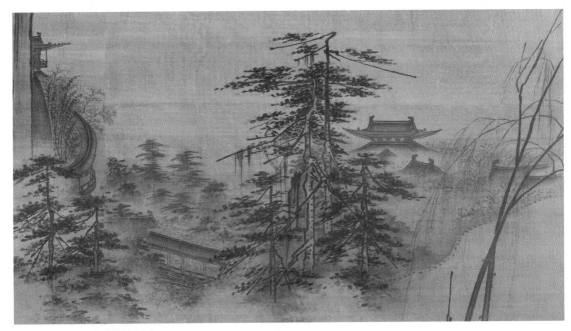

图4 《踏歌图》局部

在半醉半醒之间。他们和《田畯醉归图》分享着相同的语境。他们不是贫穷的人，而是快活的农人。更确切地说，是一个有男有女、有老有幼的快乐的乡村大家族。

画面上部没有人，在瘦劲的山峰下面是一片若隐若现的松林。松树中掩映着一座宏伟的建筑群，它们是寺庙、皇宫、王府还是官衙？仔细来看，在画面右侧，包裹着这片松林的云雾的边缘可以清楚地见到一段城墙，城墙的墙垛清晰可见（图4）。沿着城墙从右往左，城墙消隐在云雾中，现出一片长廊，一直蜿蜒到与画左的山峰相连的地方，说明这是依山而建、有城墙保护、满是歇山顶建筑的建筑群。对于南宋的观者来说，他们应该很容易就会觉出这片建筑很像南宋在凤凰山麓的皇宫。这应该是从皇宫后面，穿过城墙往前看去的景象。画中掩映宫阙的高大松树不仅仅是点缀，还可能暗示着凤凰山上映衬皇宫的山岭。皇宫后面紧挨着的是凤凰

　　　　　　　　　　　　　　古画新品录：一部眼睛的历史

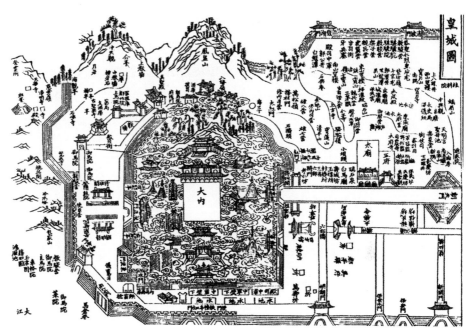

图 5 　《咸淳临安志》中的《皇城图》（清代重刊本）

山上的"八蟠岭"。元代画家王冕曾在《八蟠岭》诗中说："路绕危垣上，风高松桧鸣。……游客咨遗俗，居民指旧京。"可见八蟠岭上松柏类植物很多，而且在这里可以远眺南宋皇宫——当然是在南宋灭亡之后。从南宋末年编的《咸淳临安志》中《皇城图》（图 5）来看，凤凰山麓很大一片都被圈进了宫墙的范围。《踏歌图》中，皇宫中长廊式建筑盘旋而上，一直转过山去，可以看到掩映在石笋状山峰后面的半边高耸楼阁。这是整个皇宫后部最高的建筑，说不准就是皇室观潮的"天开图画台"。在存世的南宋宫廷绘画中，我们常能看到这类依山而建的回廊建筑。在这片建筑群中，最显眼的是最高的松树旁边的一座重檐歇山顶的宏伟建筑。实际上，这应该暗示着皇宫中最重要的建筑。在南宋临安的地图上，如果从西边的八蟠岭斜向画一道箭头，所指向的巍峨建筑与《踏歌图》相近的，如若不是某个皇宫大殿，那最有可能的就是皇宫的正门"丽正门"。在《咸淳临

安志》的地图上，丽正门正是一座歇山顶建筑。

由此一来，我们会猛然发现，画面截然分开的两个部分其实对应的是不同的社会等级。上部处于云雾缭绕之中，是皇宫，是天子所居，是"天上之景"。下部是田埂、麦田与村民，他们是"人间"，几个醉酒踏歌的欢乐农人，是"民"的代表。"天上人间"的并置，正是画面所要表现的主题。

被改动的王安石

实际上，我们费尽目力从画面中分辨出来的天上人间之景，在画面上部宋宁宗皇帝的题诗中已说得一清二楚：

宿雨清畿甸，

朝阳丽帝城。

丰年人乐业，

垄上踏歌行。

四句诗，前两句描写皇帝的皇宫，即"畿甸"与"帝城"。后两句是写民间百姓，即"垄上"踏歌的"乐业"之人。清晰的两部分被宫廷画家用一套视觉语汇转移到画中。他利用上下两部分营造出视觉上的对比，中间巧妙地用云雾相隔。云雾不是绝然割断，而是类似两个镜头之间的转换。面对这么有心的宫廷画家，相信皇帝也会赞不绝口吧！

宁宗所题的四句诗并非自己的原创，而是出自北宋王安石。可以想见，宋宁宗首先选好诗作，然后让画家绘出诗意。画家应该充分体察了皇帝的意思，因为他的画面并没有完全按照王安石的诗意，而是做了一个关键的改动——王安石的诗名为《秋兴有感》，写的是秋天丰收季节的景象，而画面却是一派春光。

画面下部有一株梅树与一株柳树。在背后翠竹的映衬下，虬曲的梅枝正在绽放白色而略带粉红的新蕊，苍老的柳树则刚刚长出嫩嫩的枝条。梅与柳是初春，尤其是元宵节的标志性树木，因为它们都是在这个时节最为美丽。吟咏元宵的诗歌中，常常可见梅与柳的并置，譬如李清照《永遇乐》："落日熔金，暮云合璧，人在何处？染柳烟浓，吹梅笛怨，春意知几许？元宵佳节，融和天气，次第岂无风雨？"在南宋女性的元宵节时令头饰中，最主要的就叫作"玉梅"和"雪柳"。春天的另外一个标志物，是拄杖老翁帽子上插着的花，隐约可见花叶与白色的花朵。与之相比，《田畯醉归图》中骑牛老翁的簪花很清楚，是一朵红色的牡丹或芍药，画面表现的就是初春时节的乡村狂欢醉酒。按理说，在元宵节时，或是春分前后的春社，牡丹和芍药还没有开放呢，难道是假花不成？有可能。传为南宋朱锐的《灯戏图》中，描绘了"庆赏上元美景"的杂剧表演，滑稽演员的头上就插着牡丹或芍药，说不准就是表演所用的假花。[4]

画春景一定得到了宁宗皇帝的授意，因为皇帝恰恰对王安石的诗句做了改动。王安石原诗最后一句是"垄上踏歌声"，宁宗改动了最后一个字，变成了"垄上踏歌行"。"踏歌声"改为"踏歌行"，有什么目的吗？

"行"，或者称"歌行"，是一种诗歌体裁。唐代的时候，"踏歌行"逐渐成为一个固定的诗歌题目，表现的是春天的庆祝活动，如唐代诗人刘禹锡的《踏歌行》："春江月出大堤平，堤上女郎连袂行。唱尽新词欢不见，红霞映树鹧鸪鸣。"有的时候，"踏歌行"更是直接写元宵时的庆祝活动，比如唐代陈去疾《踏歌行》二首："鸳鸯楼下万花新，翡翠宫前百戏陈。天娇翔龙衔火树，飞来瑞凤散芳春。""仙跸初传紫禁香，瑞云开处夜花芳。繁弦促管升平调，绮缀丹莲借月光。"陈去疾诗中描写的火树银花，便是元宵时的狂欢场面。宁宗皇帝改动王安石的诗句，目的或许就是令人想到作为乐曲题目的"踏歌行"，从而把秋景诗意变成春景画意。如果是这样，原因似乎只有一个：他是在嘉定十三年（1220）初春的元宵前后，要他的宫廷画家创作的这幅画。

与民同乐

　　春节是一年中最大的节日，而春节的庆祝高潮是在元宵节。在南宋，几乎每年的元宵节，政府都要仿照北宋的做法，在皇宫门外举行元宵庆典。百官一般要放假三天至五天，老百姓也可以来到皇宫门口观看元宵表演。这是沿袭自北宋的一项制度，其主旨是"天子与民同乐"。画面上下两部分并置的皇宫景象与乡村百姓景象，正是天子与民同乐的绝好显现。田埂上老百姓庆祝的是风调雨顺、五谷丰登。我们会看到，画面左下角的田埂下有一块田地，长满青青的庄稼。这种长法的庄稼不是禾苗，而是麦子。麦子用来磨面粉，是中原和北方地区的主要粮食作物，南方则主要是稻谷。不过，南宋时，由于大批习惯吃面食的中原人和北方人来到南方，麦子的种植也在南方得到推广。《踏歌图》中的麦子在初春长势喜人，是冬小麦。冬小麦一般在深秋或初冬播种，初夏收获。在比较温暖的南方种植，气温不至太低，小麦可安然越冬。

　　风调雨顺好年景，最重要的是雨水。倘若不下雨，则庄稼枯死；雨下得太多，则洪涝频发，淹没农田。画家当然知道这个道理，因此他在画面中画上了蜿蜒的溪水。溪水来自笼罩住皇宫的那片云气，经过蓬勃生长的麦田，可以使田地得到很好的灌溉。山间溪水往往靠的是天降时雨。因此，我们也终于明白画家在画面中间画出一片云雾的潜在意思。云与雨是联系在一起的，上天适当下雨才能滋润人间的庄稼。云很早就具有政府良好统治的象征含义。托起皇宫的云雾，也正是降下甘霖的云雾。云的存在，也使得画面题诗中"宿雨清畿甸"一句得到表现。无疑，皇帝的良好统治便是催生出甘霖的原因。

　　如果说画出了"宿雨清畿甸"，那么看起来更重要的"朝阳丽帝城"呢？皇帝除了是时雨甘霖，难道不也是朝阳红日吗？请看，在画面空间最远处的山峰，也即"丰年人乐业"题诗正下方的远山轮廓线外，有一层淡淡的红色，与略施花青的山体形成色彩的对比。这正是将要升起的旭日映

　　　　　　　　　　　　　　　古画新品录：一部眼睛的历史

图 6 《踏歌图》局部

射出的霞光。在这么早的时刻，画面下方的快乐农人，一定是经过了一宿的节庆狂欢之后，心满意足、醉意正浓地行走在回家的路上。走在田埂上，听着汩汩的溪流，看到青青的庄稼，老翁不禁手舞足蹈，扭头招呼身后的中年人——可能是他的儿子，也不禁拍手高歌。走在最前面的孙儿与儿媳（？）听到歌声停下来，儿童也不禁想舞动起来（图 6）。而最后面的

两人，醉得摇摇摆摆，似乎一时还搞不清楚怎么回事。在这一瞬，他们正走在一个绝好的观景处，可是兴奋欢乐的他们自顾自地欢歌，并没有抬头望向远处临安城内的皇宫，以及远山天空将要出现的旭日云霞。这景观留给了观画的人去体会。

《踏歌图》是一种刻意经营的政治图像，充分传达出一个理想的国家与社会景象，对皇权的赞美可谓极致。什么样的皇帝堪当如此赞誉？宁宗在画面的题诗后写出了"赐王都提举"一行字，可知这幅画是赐给一位"王都提举"的皇家礼物。看来宁宗皇帝不会为画面的赞誉而脸红，反而很是骄傲。宁宗皇帝的骄傲来自哪里？

如果这幅画确实绘制于嘉定十三年初春元宵前后，在这个时候，宁宗皇帝五十二岁，在位已经二十六年。从几年前开始，女真人的金朝由于受到新兴的蒙古的压迫而不断向南边发展，频繁攻打南宋边界城镇，双方互有攻守，大致战成平手。就在《踏歌图》绘制前一年的嘉定十二年（1219），金朝与南宋进行了一系列大战役，南宋军队捷报不断。尤其是金宋枣阳之战，十分惨烈。嘉定十二年二月，金朝大将完颜讹可发动大军围困南宋的枣阳，被击退后，七月份再次围攻枣阳，一直到九月份被宋军击溃。宋军歼敌三万人，取得大捷。另一个好消息是嘉定十二年九月，山东当地的军阀张林归顺南宋，使得南宋领土在名义上新增了"京东河北二府九州四十县"。虽然这些军阀并不是真心诚意归顺南宋，但嘉定十二年十二月宁宗皇帝得知这个消息时，心情恐怕也难以平静。[5] 与金朝的战争在《踏歌图》绘制的时候依然没有结束。对抗金朝的几次大捷，使得南宋军队开始有了主动攻击金朝的想法。金军枣阳之败后，南宋的京湖制置使赵方主动出击，于嘉定十二年十二月，命许国、孟宗政、扈再兴等统兵六万，分三路出攻金人统治下的唐（今河南唐河）、邓（今河南邓州）二州。战事延续到嘉定十三年的正月，最终虽然没有能够破城，但依然展现出南宋军队的战斗力。

与《踏歌图》的绘制几乎同时的这些战事，不知是不是促使宁宗皇

帝命宫廷画家绘制这幅表现"与民同乐"主题绘画的原因。但至少，将在四年后离开人世的宁宗皇帝，在治理这片国土、与金人交战二十余年后，满心期待的，便是这样一个天上人间完美融合的理想境界。1220 年的元宵节，注定不是平凡的。

注释

[1] 对此画的相关研究很多，如 Charles Hartman（蔡涵墨），"Stomping Songs: Word and Image"，*Chinese Literature: Essays, Articles, Reviews*, vol. 17（Dec., 1995），pp. 1—49；余辉《丰年人乐业 垅上踏歌行——南宋马远〈踏歌图〉轴》，收入余辉《故宫藏画的故事》，故宫出版社，2014 年，134—137 页。对此画的作者归属也有不同意见，参见陈佩秋、陈启伟《马远〈踏歌图〉八问》，收入陈启伟《名画说疑续编——陈佩秋谈古画真伪》，上海书店出版社，2012 年。

[2] 王耀庭：《宋画款识型态探考》，《故宫学术季刊》2014 年第 4 期。

[3] 高春明：《中国服饰名物考》，上海文化出版社，2001 年，765—775 页。

[4]《梦粱录》中曾经提到宋宁宗嘉定四年十月十九日的一道关于赐群臣簪花的圣旨，讲到："遇圣节、朝会宴，赐群臣通草花。遇恭谢亲飨，赐罗帛花。""通草花"和"罗帛花"都是假花，前者由通草制作，后者由罗、帛等纺织品制成。苏轼有一次和友人谈论各种花，写了《四花相似说》，巧妙地用四种假花来比拟四种真花："荼蘼花似通草花，桃花似蜡花，海棠花似绢花，罂粟花似纸花。"

[5] 对这段历史的描述，参见虞云国《宋光宗·宋宁宗》，吉林文史出版社，2004 年，311—325 页。

不画椒房百子图，
销金帐下拥流苏。
聊将鸥鹭沧州趣，
伴送江西古竹炉。

公主的扇子：《百子图》与南宋皇家婚礼

对中国人来说，"百子图"大概是最知名的吉祥主题。多子多福，一直是上至皇帝、下至老百姓的共同梦想。位于美国俄亥俄州克利夫兰城的克利夫兰美术馆藏有一件精巧的《百子图》团扇（图1），这件南宋时代的杰作是现存最早的一幅百子图。不过，或许是由于百子图的主题过于司空见惯，寓意过于明显，对这件团扇的研究并不太多。实际上，这件常常被忽视的精巧扇面是我们认识百子图以及理解南宋绘画的一个绝佳案例。[1]

方寸之内的儿戏

和一般的团扇一样，保存在克利夫兰的《百子图》也是画在质量上乘的绢上，经历近千年，保存依然完好。可惜的是，艺术史家尚没有给予这幅画足够的重视。相形之下，戏剧史家倒是对此画充满兴趣。早在1991年，戏剧史家周华斌就曾发表《南宋〈百子杂剧图〉考释》一文，对这幅团扇的时代、内容进行了考察。戏剧史家之所以有兴趣，在于画中儿童所从事的，全都是各种各样的杂剧表演。由于古代戏剧表演的实况我们早已不能见到，因此，描绘戏剧表演的图画就成为戏剧史研究中不可或缺的证

图1　佚名《百子图》　页　绢本设色　28.8厘米×31.3厘米　克利夫兰美术馆

据。不过，这种方式也会带来一个问题："百子图"属于吉祥绘画，自然不会是宋代戏剧场景完全真实的再现。那么，画中究竟有多少是现实，又有多少是理想？

《百子图》团扇纵28.8厘米，横31.3厘米，比一般的宋代团扇略大一些。画中儿童看似嘈杂，实则排列井然有序。耐心数一数，恰好一百整，证明《百子图》实至名归。百子分成左右两边，每边正好五十个。这种区分是为了避开扇面中间的一条扇骨。我们现在看到的是放进博物馆中的古画，而在当时，与其说是画，不如说是一面扇子，用来遮面，或者扇凉。团扇中，每一边都分成下、中、上三组。扇面左右两边相呼应，一共是六组表演队伍。每一组都可分成外围的乐队、中心的演员以及穿插其中的龙套。

如此安排体现出画家的匠心。实际上，如果仔细观察团扇左右两边

图2　《百子图》局部

的表演内容，可以看到它有着不同的侧重。

先看团扇的左边。

下部的表演以三位身着异族服装的歌舞者为中心，尤其是面对面舞蹈的一对，背面的是男性，正面的是女性。

中部的表演核心是呈三足鼎立姿态的三位化装人物（图2），一位拿着硕大的毛笔，身穿宋代低级文官的青袍，头戴宋代官帽展脚幞头；一位黑衣黑巾，脚穿木屐，手拿铜钹；还有一位穿着红袍，头戴戒箍。周华斌先生认为表现的可能是"闹学堂"。其实，这一幕应该是"乔三教"。"乔"意为"乔装打扮"，即装扮成儒、释、道三教形象进行表演。戴官帽、扛毛笔的无疑是"儒"，所谓"学而优则仕"，一切全靠一支笔，通过笔来考试，通过笔来治国。在三人中，他占据中心，这正是儒家地位的显示。右边黑衣人头戴的是南宋隐士常戴的头巾，在南宋绘画中多有表现。比较特

图3 《百子图》局部

别的是他脚踏木屐，木屐可能是强调其隐士的身份。黑头巾、黑袍以及木屐，都是在指向隐者，而道家往往与隐相关，所以这个形象应为"道"。红袈裟、戴戒箍的是头陀打扮，脚蹬草鞋，是行脚僧，应为"释"。三教中，每一教都非典型形象，而这正是表演的噱头。

　　最上部表演的是"竹马"（图3）。在这里，两个小孩套着竹马，手拿旗帜，似乎在打斗。他们戴着类似北方少数民族的帽子。前面还有两位拿着盾牌的军士，究竟是表现什么故事尚不知晓，周华斌认为可能是所谓的"双排军"等，即装扮成两个兵丁进行滑稽表演。不过我觉得其他可能也很大，譬如"蛮牌"。"蛮牌"即盾牌，所谓"蛮牌"表演就是舞盾牌或者是滑稽的格斗。

　　倘若要归类，团扇左边的这些表演内容大多与国家事务有关。外族人的舞蹈、儒释道三教的关系，或者是胡人的进贡、疆场厮杀，这些都属于国家大事。而团扇右边的表演内容截然不同，大多是一些滑稽的日常事务。下部的核心是一对打着伞盖的公婆；中部的核心是一对年轻一些的夫

妇，妇人手中抱着幼婴。周华斌认为可能是文献记载的所谓"乔亲事"或"乔宅眷"之类。上部的中心是一个装扮成仙鹤的人物，旁边还有几个滑稽形象，围着仙鹤。周华斌认为是渔民形象，手拿的是渔网或船桨，表现的是"渔家乐"。不过更有可能的是，弓腰背着仙鹤道具的儿童可能就是所谓的"乔像生"，即模仿各种人、动物进行表演。而所谓的"桨形物"，则是巨大的、需要扛着或拖着的大瓜，一头的瓜蒂也清晰可辨。

如果说团扇左边是"国"与政治事务，那么团扇右边就是"家"与日常琐事，合起来构成一个完美的"内""外"均衡与"国家"概念。画家的匠心渐渐显露出来，然而却不是到此为止。画家为何要如此殚精竭虑，于方寸之地经营出如此精细的造型，究竟要满足谁的欣赏眼光？

百子图与宫廷婚礼

虽然描绘婴儿早在唐代就很流行，但"百子图"这个主题恐怕要到南宋才产生。辛弃疾有一首《鹧鸪天》，吟咏的是友人庭院里一株开了百朵的牡丹花。词人先描述了牡丹娇艳欲滴的状貌，最后将这株牡丹比作一幅"百子图"："恰如翠幕高堂上，来看红衫百子图。""翠幕高堂"以及"红衫"，常用来代表婚礼，"百子图"一词用在这里，似乎也有婚礼的寓意。所谓"红衫百子图"，似乎是指大红色的婚袍上绣的百子图。

无独有偶，辛弃疾的同时代人、南宋孝宗时的官僚姜特立用了另一个词"椒房百子图"，说明"百子图"与皇室女性关系密切。姜特立一次赠送友人刘公达一扇放在床头的小屏风和一个竹炉，并作诗一首："不画椒房百子图，销金帐下拥流苏。聊将鸥鹭沧州趣，伴送江西古竹炉。"他调侃自己不送椒房中所用的"百子图"给刘公达，而是送一个能够让人产生隐居之心的枕屏。"椒房"代指的是皇后与皇妃等宫廷女性。姜特立提到，"百子图"是在"销金帐下拥流苏"时使用的。"销金帐"是一种极为贵重的织物，指装饰着金线的床帐。在南宋，一般的城市富裕家庭用得

起销金头巾等物，但尺寸巨大的销金帐却只有皇室才用得起。在姜特立看来，"百子图"就是在皇后的寝宫中欣赏的图画。那么，后宫为何需要"百子图"呢？答案是用作婚礼。

"百子"是吉祥的名字，在唐代人的婚礼中，就有一种帐子叫作"百子帐"。南宋人程大昌在《演繁露》中专门考证了这种"百子帐"的来源，认为这种帐子实际上源于游牧民族的穹隆形帐篷，由于支撑帐篷需要用到将近一百个相互扣连的圆环而被称为"百子帐"。因为名称十分吉祥，被唐人用于婚礼。在南宋人的《枫窗小牍》中，则有对程大昌考证的再考证。在引用程大昌的考证之后，作者说道：

> 若今禁中大婚百子帐，则以锦绣织成百子儿嬉戏状，非若程（大昌）说矣。

这里提到一个重要的现象，即南宋皇宫中婚礼所用的"百子帐"已经不再是程大昌所说的模仿自游牧民族的穹隆顶帐篷，所谓的"百子"，也不再是支撑帐篷的构件，而是绣在床帐上的百子嬉戏的图画。

既然一百名儿童嬉戏的图像是南宋宫廷新出现的婚礼吉祥主题，那么我们可以推想，克利夫兰美术馆的《百子图》团扇，也应该是皇室婚礼所用的一件吉祥图画。画中于皇家庭院中表演着各种杂剧、歌舞的儿童，既象征着婚礼庆典时的盛大表演，也象征着皇宫女性为皇室生育健康活泼的子嗣。

画中的孩童数量恰好一百个，在现实生活中，有没有可能这么多的孩童同时进行表演？有可能，不过是在皇宫中。

宋代宫廷宴会的表演中，有一种"小儿队"，分为十个小队，共七十二人，以歌舞为主，也穿插有杂戏表演。如此热闹的表演场景，即便在皇宫中也只出现在重大的庆典之中，譬如元宵节。《百子图》团扇虽然并非是对小儿队表演的真实写照，但画家的灵感似乎正是来源于此，也只

有为宫廷服务的画家才有这种能力和机会。

一个奇怪的地方是，除了克利夫兰的这幅画，在存世的其他百子图中，我们都看不到儿童表演杂剧的场景。儿童通常从事的是各种儿童游戏，比如蹴鞠、打陀螺、点炮仗、放风筝等等。这些游戏大多是适合儿童的游戏，也有一些模仿大人的游戏，比如赏画、下棋。总体来说，是孩子们自娱自乐的游戏，而不是演出来供人欣赏的杂剧。像克利夫兰《百子图》这般严整的杂剧表演阵容，如此专业的道具、化装和表演，仅此一例。究竟是谁的婚礼值得如此庆祝？

"鞑靼舞"和宋理宗时代

解开这个谜团的关键是画中两个特别的场景。

周华斌最先注意到画中有身着异族服装跳舞以及进行竹马表演的景象，不过他认为服饰是女真人的。跳舞的一对儿童身穿紧身的长袍，头戴圆顶帽。进行竹马表演的三个儿童则头戴尖顶帽。不论是圆顶还是尖顶，必是北方民族的服饰无疑。在南宋时代，与其共存的外族政权主要是女真人的金、党项人的西夏和蒙古人的元。通过考古出土的金、元墓葬中的陶俑和壁画可以看到，不论是尖顶还是圆顶笠帽，主要是女真人和蒙古人的服饰，尤其是《百子图》中跳舞的儿童头戴的圆顶帽，扮作女性的那位帽边有毛边，扮作男性的那位帽子分成几块，接近所谓的"瓦楞帽"，都是蒙古人常见的装束（图4）。[2]

有趣的是，在南宋后期的临安城，确实流行蒙古人的舞蹈。《西湖老人繁盛录》记载，当时有"鞑靼舞""老番人"两种舞蹈。"鞑靼"是南宋人对蒙古人的称呼。《百子图》中的蒙古乐舞，应该就是这种"鞑靼舞"。

《西湖老人繁盛录》没有作者的姓名，我们甚至不知道具体的年代。不过，书中所记载的几位表演傀儡戏的著名艺人，其名字同样出现在吴自牧的《梦粱录》中，而吴自牧明确提到他们是宋理宗时的艺人。因此，

图 4 　《百子图》局部

《西湖老人繁盛录》应该是南宋末年宋理宗时期（1224—1264）的一本著作。那么，"鞑靼舞"应该也是理宗时的新鲜事物了。

宋理宗在位四十一年，堪称南宋最好的一段统治时期。正是在理宗朝，威胁大宋一百余年的金被南宋与蒙古联军剿灭，北宋的大仇得报。之后，蒙古虽然试图灭亡南宋，但时机未到，反而屡次被南宋击败。当时，曾经威胁过宋朝的辽、金、西夏均已灭亡，只剩一个蒙古。因此，宋理宗在位的这段时光，对于南宋来说，似乎是一段少有的和平年代。

"鞑靼舞"在临安的流行，应该是与宋理宗时期和蒙古的战争有关。一则当时宋、蒙双方处于相对和平的状态，经济与文化交流相对频繁。二则南宋宫廷也可能是用蒙古歌舞来标榜对蒙古作战的一系列胜利。这在中国历史中屡见不鲜，譬如汉武帝征服西域，西域葡萄便进入了中原。儿童们模仿蒙古人的舞蹈以及蒙古军的装扮进行表演，将时事与娱乐融合在一起。这幅团扇的绘制年代，最有可能是在蒙古与南宋联手灭金之后，亦即1234年之后。

末代公主

如果将克利夫兰《百子图》的年代定在宋理宗时期，而且是在金朝灭亡之后，那么我们便可以有机会来推知这幅绘画的上下文。

皇家婚礼实际上不外乎几种：皇帝大婚、皇子娶妇、公主下降。崇尚道学的宋理宗只有一位皇后谢道清。理宗一生无子，只有一位公主长大成人。因此，在宋理宗朝，有可能举行婚礼的只有宋理宗本人以及公主。宋理宗与谢道清的婚礼是在理宗即位后不久的绍定三年（1230），这时金还没有灭亡，蒙古还没有完全取代金成为南宋最大的威胁。因此，只剩下最后一种可能——理宗的掌上明珠、周汉国公主的婚礼。实际上，公主不仅是理宗唯一的子女，也是整个南宋唯一长大成人的公主。因此，她的婚礼极其隆重，南宋末、元代初年的著名文人周密在《武林旧事》中给予了长篇描述。公主的驸马是宋理宗的母后杨皇后的侄孙杨镇。因为娶的是公主，男方家出的聘礼极多，包括"红罗百匹、银器百两、衣着百匹，聘财银一万两"。当然，这些都是皇帝事先赏赐给杨镇的，皇帝嫁女，自然所有的事都是皇家"三包"。为了显示婚礼的规格，皇帝还下令所有的朝中高官都到皇宫中来欣赏公主盛大的嫁妆。公主婚礼前后七个月，从景定二年（1261）四月的订婚持续到十一月的迎娶。十一月十九日是最隆重的迎亲仪式。这天，除了不能轻易离开皇宫的皇帝之外，所有的皇室成员，包括皇后、皇太子、皇弟荣王夫妇全部来送公主至驸马家，阵容超级豪华。婚礼三天之后，公主夫妇回女方家，皇帝赐给各种礼物，同时在皇宫内举办大型宴会。

皇帝嫁女，自然是朝中各位权贵迎逢上意的绝好机会。他们的贺礼称作"添房"。珠领、宝花、金银器自不在话下，最有新意的是时为平江发运使的马天骥，他献上罗钿细柳箱笼百只、镀金银锁百具、锦袱百条，更绝的是，百条锦袱之中装了芝楮百万，据说"理宗为之大喜"。

在如此奢华的婚礼之中，一把小小的百子图团扇自然很容易被记述者

图 5　马麟《夕阳秋色图》　轴　绢本设色
51.3 厘米 × 26.6 厘米　日本根津美术馆

遗漏，通常，没有人的目光能够从那些夺目的珍珠和闪耀的金银上移开。一柄不打眼的团扇，更可能是皇帝父亲日常赏赐的礼物。宫廷的团扇通常是在一些应景节日作为皇家礼物赏赐给皇族与大臣的。在存世的南宋绘画中，其实还有一件是宋理宗赏赐给公主的。这幅画曾是方形的册页，一面是宫廷画家马麟的画，一面是理宗的书法。两面如今被装裱在一起，形成一幅小立轴，这就是藏于东京根津美术馆的《夕阳秋色图》（图 5）。理宗题写道："山含秋色近，燕渡夕阳迟。赐公主。"画中钤有"甲寅"印章，为 1254 年，公主时年十五岁。在前一年的年底刚刚进封为"瑞国公主"，这幅画大概是对新封的瑞国公主的特别赏赐。而一件描绘百名儿童搬演歌

舞杂剧的百子图团扇，在一个天气渐暖的时节，赏赐给婚后的爱女，此情此景，大概没有比这更好的皇家礼物了。

可惜，集万千宠爱在一身的公主，依然没有逃脱皇室的宿命，婚后第二年七月，周汉国公主不幸去世，无子，年仅二十三岁。"帝哭之甚哀"，理宗整整五天没有上朝，并且破天荒要求亲临驸马家祭奠爱女。驸马杨镇谢绝了五次，终究还是让皇帝去了。

周汉国公主堪称南宋后期的超级明星，公主的婚礼制造出了南宋最后一丝奢华景象。甚至，宋理宗还把自己游览西湖时乘的香楠木御舟赏赐给公主夫妇，下旨要求公主和驸马一起游湖。当时景象，周密在《武林旧事》中有所描述：

> 一时文物亦盛，仿佛承平之旧，倾城纵观，都人为之罢市。

到底，南宋消失了，御舟消失了，公主也消失了，唯有图画留存下来，记录下公主最美好的生命瞬间以及南宋的最后光华。

注释

[1] 更详细的研究，可参见笔者《公主的婚礼：〈百子图〉与南宋婴戏绘画》，《美术观察》2018 年第 11、12 期。

[2] 关于金元时期几种帽式的研究，参见张佳《"深簷胡帽"：一种女真帽式盛衰变异背后的族群与文化变迁》，《故宫博物院院刊》2019 年第 2 期。

遥闻连理松，托根黄麻城。

枝枝相钩带，叶叶同死生。

虽云金石姿，未免儿女情。

想应风月夕，满庭合欢声。

深宫之爱：《长松楼阁图》没有言明的秘密

收藏家是古画的守护者。庞元济（1864—1949）是中国近代最大的古画收藏家之一。许多精美的古代绘画倘若不经过这位私人收藏家的珍惜、宝爱与呵护，最后也不会得以进入故宫博物院、上海博物馆以及南京博物院，从而成为人们共享的文化遗产。其实，不只是国内，在国际上，许多重要博物馆的中国绘画收藏也是在中国近现代私人收藏的基础上形成的。曾经属于庞元济的收藏品，广泛流散在美国、欧洲国家、日本的博物馆里。美国费城美术馆 1929 年购入的一件精美的宋代团扇绘画（图 1）就是如此一件佳作 [1]。可惜的是，在此后数十年的时间中，几乎没有学者注意到这幅画，一件富含深意的宋代画作仍然在等待人们的重新认识。

构图的匠心

尽管装裱成册页时的题签写作"李昭道仙山楼阁图"，但这幅画在细绢上的团扇画实则是一件典型的南宋宫廷绘画，按照画面景物，可以叫作"长松楼阁图"。先看画面的构图，团扇的方寸之地一般不适合特别复杂的景物，因此画面布置得十分简洁。大面积的空间留给了不着一笔的天空，

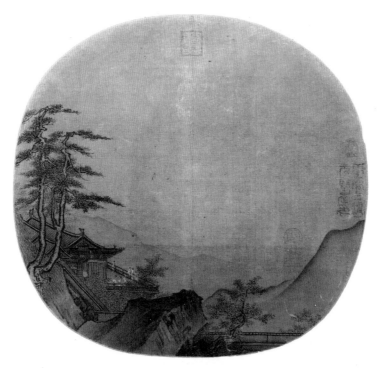

图1　佚名《长松楼阁图》　页　绢本设色　24.8厘米×23.5厘米　费城美术馆

山石、建筑、树木依次安排在画面的边缘，像是环绕着扇面的一条扁扁的装饰带。景物不多，但都很典型，经过巧妙的穿插组合，竟也营造出复杂的效果。

画家很熟练地通过景物的前后关系创造出空间的纵深感。两层远山左右错开，其中的空间暗示出一处山谷。山很低，处于画面一半不到的位置，山顶将将超过画中建筑物的屋顶，而与之形成强烈对比的是插入青天的两棵松树。这种构图凸显了一种高高在上的俯视视角，观者的视点几乎是与山顶平齐的。团扇一般会由扇柄将扇面分为左右两个部分，画面中间至今依然可以看到扇柄的痕迹。画家在构思的时候一般会预先想到左右两边的匹配。画面底部一块巨大的山石恰好压在中间，用较为浓重的墨色，搭配南宋山水画中流行的"斧劈皴"，给人一种突兀之感，像是一个锚，压住画面的重心，同时也起着衬托画面空间的作用。往左边看，巨石凸显出建筑物的深远；从右边看，巨石的质感和形状又与淡淡的花青色涂抹出

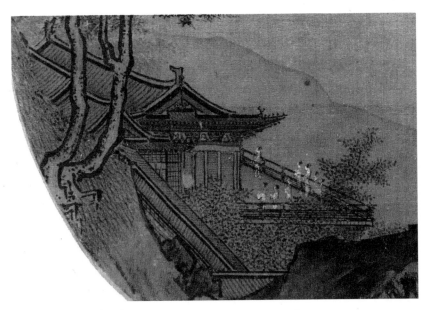

图 2 　《长松楼阁图》局部

的远山形成强烈的空间对比。在有限的景物中，画家通过对不同距离的暗
示，创造出富有节奏的空间关系。倘若浓重的巨石是一号空间，那么从左
边延伸过去的建筑物便是二号空间，建筑物对面的山是三号空间，再次折
向左边，最远处的山是四号空间。观看者的视线会不自觉地被这种曲折的
空间关系所引导，从而身临其境，进入画面营造的皇家世界。

　　为了达到这种效果，画面还相当仔细地描绘了建筑物的透视，以增
强远近关系，并引导观者的视线。画中的主体建筑物是一座歇山顶的华丽
大殿（图 2），有强烈的透视感，我们只看得到大殿的侧面，看不到正面。
大殿位于一个高台之上，高台的栏杆像是透视线，一条是底边，一条是纵
深线，形成一个强烈的透视夹角。斜向的栏杆其实是正面栏杆，它伸向画
面深处，同时也暗示出大殿的朝向正是那片空谷。

　　高台上的大殿其实是建在离观者最近的山崖上。由于观者的视点就
设定在这座山上，所以不见山的全貌，只看见巨石。一条呈 L 形的长廊

延伸通向高台，长廊与高台的栏杆有着相似的透视角度，加深了曲折幽深的空间感。长廊并未贯穿整个画面，它在巨石处截止，连接它的是一道围墙，暗示着这里是边界。画家极力在有限的尺幅内创造出最变化多端的戏剧性空间，画面处处充满着空间的对比和变化，细微的地方也不放过。譬如，画面底部那块巨石，向右倾斜，巨石右边恰有一棵枝叶茂密的树，似乎在气势撼人的巨石的挤压下，也随着巨石的形状右倾生长，姿态优美，形成一种阳刚与阴柔的对比。这个独具匠心、刻意经营的构图，使得画面简洁而又意味深长。南宋宫廷山水画的构图，人们常用"一角半边"来形容，这幅画是极好的阐释。

宫廷的休闲

之所以将这幅画判断为一幅南宋宫廷绘画，除了山石树木的描绘手法，以及看似简单实则复杂的构图，另一个重要的证据是画中的建筑。依山而建的观景高台，用长廊与其他建筑连接起来，这是南宋皇宫中后苑的常见景象。尽管杭州的南宋皇城遗址早已看不到任何这类高台、长廊的遗存，但屡屡见于南宋宫廷绘画的描绘，譬如《踏歌图》。而与之最接近的，是上海博物馆所藏马远之子马麟的《楼台夜月图》（图 3）。

马麟的画也是一柄画扇，所描绘的也是高台与长廊，甚至连选取的角度都与《长松楼阁图》十分近似。南宋的皇城选址甚佳，背靠凤凰山，面朝钱塘江。皇宫的后部连着凤凰山，高台就筑在山腰。因此，皇室成员的休闲生活，几乎都与高台观景有关。看似山外青山的幽静风景，实际上仍然是在皇宫中，只不过，这里是皇宫的后花园，观景的皇室成员其实是身处一个巨大的园林之中。园林介于纯自然景观和纯人工景观之间，讲究在有限的空间里布置出丰富的景观。这正是画面构图的用意。巧妙经营的自然风景和人工建筑完美地融为一体。人的活动没有被自然风景所压倒，自然风景也没有沦为配角，人与自然在这里平等共处，形成一种相互交流。

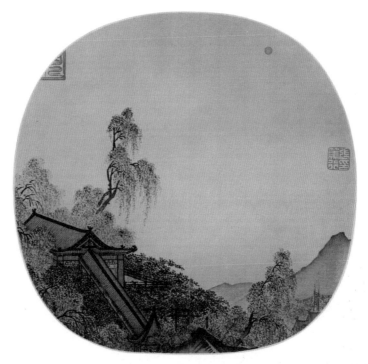

图 3　马麟《楼台夜月图》　页　绢本设色　24.5 厘米 × 25.2 厘米　上海博物馆

我们已经很难说这是"山水画"。构成一幅典型的宋代山水画的诸种要素，在这里被压缩成为远山、近石、宫殿、松树等几种主要景物，烘托的是皇室成员的休闲娱乐生活。这是南宋宫廷绘画中的一种新类型，在存世的南宋团扇绘画中尤其多见，因为团扇正是一种适用于休闲生活的装点。

晚宴

作为曾经大量制作的团扇画之一，《长松楼阁图》其实是非常普通的，它很可能并非出自当时的著名画家之手，画的也不是严肃的政治主题。它首先是一柄团扇，其次才是被欣赏和观看的画面。恐怕历代的鉴藏家们也很少去关注画面中的景物，甚至它只有在被当作唐代大画家李昭道的作品时才会受到重视。这幅南宋的宫廷绘画真正的魅力究竟在哪里？

正是因为这一类的南宋扇面绘画有很多，《长松楼阁图》中一些显

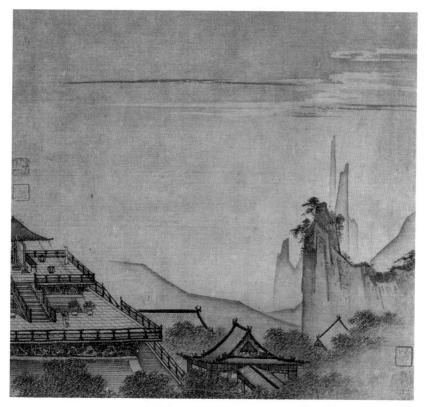

图4 马远《雕台望云图》 页 绢本设色 25.2厘米×24.5厘米 波士顿美术馆

著的特点会很轻易地被我们放过。高台上的楼阁乃是用于观景，在其他一些相似的南宋宫廷绘画中，类似的观景高台通常会描绘出站立在高台上向远方眺望的人物，比如波士顿美术馆所藏马远《雕台望云图》册页（图4），或者台北故宫博物院所藏马远《松风楼观图》团扇。凭栏而眺的，前者是一位男性，后者是一位女性。然而在费城美术馆的画中，虽有高台和美景，我们却看不到观景的人。高台上只有八位用白粉点染出的女性形象，她们背对远山，面朝大殿，拱手侍立在殿外。每人手里都捧着东西，应该是瓶、壶之类的器具。因为很小，画家只是象征性地用颜色略微点缀，但仍然可以看到几人手捧着一点金黄色，难道这是对金器的暗示？显然，她们全都是高等级的侍女，正在侍奉身处大殿之内的

人。不出意外，大殿之内应该正在举行活动，或许就是一场轻松的宴会。看，大殿侧面的帘子已经放了下来，宴会的主人公隐藏在帘幕低垂的大殿内，不为观者所见。在这样的湖山佳处，主人公不出来欣赏美景，却躲起来不让人们看见，这实在是一个特殊之处。这应该暗示着天色已晚，景色阑珊，夜宴开场。

一旦我们意识到画面的主题其实并不是观望美景，而是夜宴，那么这幅画便不是泛泛地表现某个人的休闲娱乐，而是一个社交场合。《雕台望云图》或《松风楼观图》中，高台上观望山水的主人公都是个人，他们可以从观望中获得一种个人的精神愉悦。而看不见主人公的高台夜宴不是个人行为。八位宫女守候门外，这场宴会会有几个主人公？他（她）们会是谁？

表现宫廷休闲生活的图画中不出现主人公，在南宋绘画中并不罕见。

马麟《楼台夜月图》就是如此。天空圆月高悬，显示这是一个十五的夜晚。高台下，远处树丛中露出一架红色的秋千，这是女性生活中重要的娱乐，也说明画面的时间是在阳春三月，清明前后。与《长松楼阁图》十分近似的高台上没有一个人，人们应该是在高台上的建筑内活动。传为马远的《荷塘按乐图》（图5），画的是在荷塘边的宫廷建筑内欣赏音乐的场面。主人公依然在建筑里，没有抛头露面。不过露台上的女性伎乐却热闹得很，她们排列在露台的两侧，光吹笛的就有十个，还有执拍板者，堪称非常正式的宫廷宴乐。屋里的主人公非帝后莫属。马远的《华灯侍宴图》立轴（图6）是南宋宫廷绘画的一件重要作品，表现的是宋宁宗和杨皇后举行的一次宫廷晚宴，有几位重臣陪侍，包括杨皇后的父亲和兄弟。画中，华丽的大殿内灯火辉煌，侍奉的宫女和侍宴的朝臣都画得很清楚，但他们都不是宴会的主人，主人公是皇帝和皇后，他们隐藏在大殿内，不为观者所见。《长松楼阁图》中的宴会，排场要比《华灯侍宴图》小很多。高台上的大殿尺度小巧，本是用作观景，并不是大型宴会厅。不过，侍立在外的八位宫女依然保证了宴会的规格。与《华灯侍宴图》一样隐藏在大

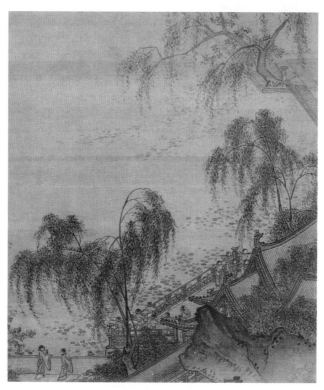

图 5 （传）马远《荷塘按乐图》 页 绢本设色
25.5 厘米 ×22.2 厘米 上海博物馆

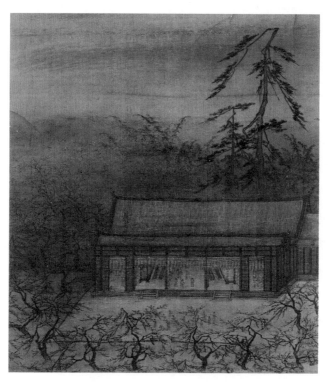

图 6 马远《华灯侍宴图》（局部） 轴 绢本设色
125.6 厘米 ×46.7 厘米 台北故宫博物院

殿里的宴会主角，极有可能也是皇帝和皇后。毕竟，在皇宫后苑的观景台上摆上一桌佳肴，可不是一般的宫廷内眷做得到的。

《华灯侍宴图》中，隐藏起来的帝后和清晰可见的侍宴朝臣，合力烘托出一幕君臣之间其乐融融、天下太平的场景。那么《长松楼阁图》中的宴会又是要表达什么？

连理松

画面里另一处常常为我们熟视无睹的景物是那两棵高耸的松树（图7）。松树生长在观景高台后面的山石上。从构图上来说，它们作为画面中最高的景物，把观者的注意力引向作为画面主体的高台与大殿。然而，除了构图上的作用，这两棵松树还有别的作用吗？

松是常见的植物，建筑物前后种植松树并不是什么稀罕的事情。况且南宋皇宫处于凤凰山麓，松树多见。高大的松树常和高台上的建筑形成一组景物，例如《松风楼观图》团扇，高台旁边是一棵更高更大的松树。但问题是，《长松楼阁图》中为什么是两棵松树？这两棵松树画得很完整，它们扎根在倾斜的山石里，根暴露在外，清晰可见，但是它们的身姿却比较挺直。最为有趣的是，它们的根连接在一起。

这样的双松，或者应该说是"连理松"才对。它们的根部紧密环抱在一起，枝干几乎平行，高度相似，左边那棵略高一些。枝叶一往左倾，一往右倾，非常好地形成一个对称的结构。

"连理松"的主题，在宋代的诗歌中并不鲜见。秦观曾赋有一首《双松诗》，送给好友陈慥："遥闻连理松，托根黄麻城。枝枝相钩带，叶叶同死生。虽云金石姿，未免儿女情。想应风月夕，满庭合欢声。"在秦观看来，连理松是十分稀少的现象，虽然一般认为象征儿女之情，也即爱情，但也可以作为友朋之间感情的见证。因为松树本是君子的象征，连理松在文人的语境中不是爱情，而是同心同德的两位君子。实际上，"连理松"

图7　《长松楼阁图》局部

来源于"连理树",是一种祥瑞。早在东汉武氏祠的石刻中就有这样的表述:"木连理,王者德泽纯洽,八方为一家,则连理生。"作为国家强盛的吉兆,连理树象征着统治者的美德足以使海内一统。汉代画像砖石中的连理木,用对称的形式画出两棵大树,树的根部交会在一起,而枝叶则相互交织,近乎形成网状。除了祥瑞含义,连理木在魏晋南北朝开始用来象征爱情,这可能与著名的爱情故事《孔雀东南飞》有关。这之后,唐代白居易《长恨歌》中的名句"在天愿作比翼鸟,在地愿为连理枝",更是奠定了连理树与男女爱情的关联。连理树本来并没有指出具体树种,之所以具体化为连理松,大概是在宋代,与文人文化的兴盛有直接的关系。因此,

古画新品录:一部眼睛的历史

我们看到了连理松可能具有的三种含义：国家强盛的瑞兆，男女爱情的见证，以及文人之间的惺惺相惜。宋代绘画中的连理松，最著名的莫过于北宋郭熙的《早春图》——画面下部中轴线上，两棵挺拔的松树长在巨大的山石上，树根交会在一起。郭熙巧妙运用连理松的祥瑞含义，烘托出一个欣欣向荣的帝国气象。

同样是宫廷绘画，北宋郭熙的巨幅山水和南宋的小幅团扇画语境完全不一样。《长松楼阁图》中的连理松，最有可能是爱情的象征，它们见证的是观景高台上皇帝和皇后的私密宴会，是两位隐藏在大殿里的皇室成员感情的象征。有趣的是，这两棵松树充满了互动：左边的一棵从树干的高处向右下伸出一枝，而右边的一棵从树干下部向左上伸出一枝相迎。两枝松枝缠绕在一起，几乎无法解开。一旦我们从连理松领悟到画面所要传达的含义，画面其他的景物似乎也有了新的意义。比如画面底部中轴线两旁的那块巨石和婀娜弯曲的树，也形成一个刚柔并济的互动。

我们不知道皇帝与皇后的感情是否真的像这棵连理松一样。相对而言，南宋的皇帝均不是嫔妃众多的那一类，皇后在皇帝的日常生活和政治生活中所起的作用比较大。好几位皇后，也十分主动地用绘画来营造自己的形象。其中最著名的是宋宁宗的杨皇后。《长松楼阁图》这把团扇，会不会是用来表达宋宁宗和杨皇后的关系？我们不得而知，或许永不能知晓。但重要的是，我们看到了一种巧妙地表达个人感情的方式，不够直接和炽热，却雅致而经典。

注释

[1] 此画并未收入庞元济的书画著录书《虚斋名画录》和《虚斋名画续录》。关于费城美术馆中的庞元济旧藏，可参见笔者《古画出洋：从庞虚斋到张葱玉》，收入《张珩与中国古代书画鉴藏国际学术研讨会论文集》，上海书画出版社，2018 年。

其上则五云缭绕，重宫复殿，玉柱蟠龙……下则梁冠带佩，衣裳秉笏，曳舄逶迤，拱肃迟伫于阙廷之外，名之曰「金门待漏图」。

紫禁城的黎明：《北京宫城图》中的视觉想象

　　1881 年，一幅描绘中国皇宫的绘画进入了大英博物馆。这幅绢本设色的立轴画中，那座我们都极为熟悉的以鸟瞰视角出现的中轴对称的建筑群，在云雾中若隐若现。英国人其实对北京的皇宫并不陌生。不过，当时的英国鉴赏家却在认识这幅画时发生了重大偏差，一度认为画中建筑是一座寺庙，更专业的人则以为是明代的皇陵。尽管后来纠正了这个错误，但这幅画并未得到广泛的关注，一直到 2013 年才高规格地亮相于大英博物馆举办的"皇明盛世：改变中国的五十年"大展。展厅入口处的醒目位置，陈列的便是这幅华丽的画作。尽管它绘制于明朝的后期，而非前五十年，但这并不妨碍它成为遥远时代和遥远地域的人们进入明朝的入口。无疑，在遥远的英吉利，这幅庄严的紫禁城图有着巨大的象征意义，云雾中浮现的不仅是明朝初年建成的紫禁城，更是一个神秘的帝国。

　　天下的中心是中国，中国的中心是北京，北京的中心是紫禁城。明代人对世界的基本认识，部分地在如今依然有效。2007 年我曾在大英博物馆的库房中打开这幅画。那时它并不受到重视，甚至有些残破。如今它得到最好的修复，焕然一新。这幅画的"重生"显然是得自画中的北京皇城。然而从另一方面来说，这也是它在艺术史中不被重视的原因：作为描

绘明代北京皇城的一幅画,对它历史象征意义的认识要远大于对其艺术史意义的认识。我们只在画中看到了今天依然还能够看到的北京故宫,看不到的是明代人对视觉图像的感受与认识。面对这幅似乎一目了然的画,现代的观众该如何找寻画的意义? [1]

朱邦的紫禁城

暂且称这幅画为《北京宫城图》(图 1)。它不是小画,纵 170 厘米,横 110.8 厘米。这种尺寸正适合挂在一个大厅之中远瞻。对于中国人而言,北京天安门的形象陪伴着我们长大,看到这幅画会有一种莫名的熟悉感。画中以中轴对称的形式从下往上依次画出了六重宏伟的宫殿建筑,其中就有现在的天安门。在每一重宫殿屋檐的正中都高挂着匾额,蓝底金字,写着建筑的名称,分别是"正阳门""大明门""承天之门""午门""奉天门""奉天殿"。尽管略有改变,但这条轴线依然是我们现在北京的中心。幸运的是,画面右边保存有画家的名款和印章,可知是 16 世纪画家朱邦的作品。如今,人们对这幅画的兴趣更多地体现在建筑上,视之为认识北京皇城建筑的早期图像材料。不过,画家是否如实地表现出了明代的皇城,他为何要画皇城,他为何如此表现皇城,这些问题人们很少探究。

让我们从一个基本的问题出发:这样一幅表现北京皇宫的绘画,究竟画了什么?

这并不只是一张建筑画,画面上除了皇宫的建筑,还有不少人物。人物分成两组,与不同的建筑组合在一起。大多数人物聚集在画面最下层,即正阳门城楼的下方。只有一位身着红袍的官员,手捧笏板,面朝观者,站在位于大明门和承天门之间的汉白玉华表旁边。人物与皇宫建筑并不遵循自然的比例。倘若说画面下部相互施礼的人群和正阳门尺寸相仿,是基于透视关系,近处的人大,远处的城楼小,那红袍官员超过华表一半高度的奇特身高就没法解释了。

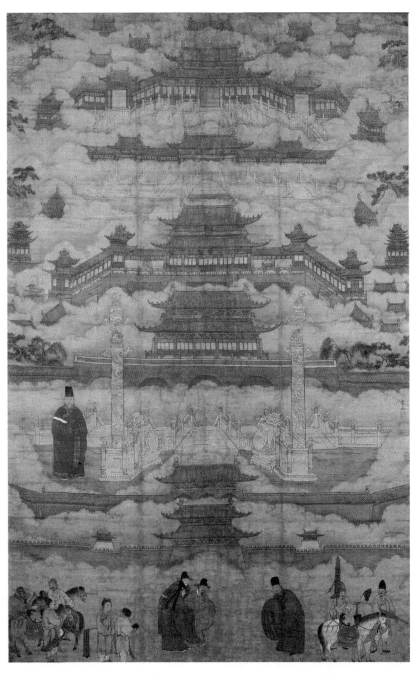

图 1　朱邦《北京宫城图》　轴　绢本设色　170 厘米 ×110.8 厘米　大英博物馆

其实，我们早就应该在观察画中建筑的时候得出这个结论的：画面中讲求的是一种示意性的描绘，不求严谨写实，越重要的东西体量越大，位置越靠近画面中央。画面的中央到底在哪里？画两条想象中的对角线，位于两条对角线上的，有华表的基座、承天门的屋檐、午门的角楼，而交叉点就在承天门的正中央。显然，画面的视觉中心是由华表的垂直线、承天门的水平线、午门的三折线组合而成的空间。有趣的是，在透视上这里也是中点。这块区域的建筑既比下方的正阳门和大明门大，也比上方的奉天门和奉天殿大，仿佛是一个弧形的棱镜。

从这种示意性的比例关系出发，我们便能逐步揭示出画面中人物与建筑的含义。画面下部的人群意味着他们位于正阳门外。他们分为左右两队，中间拱手作揖的四人，从乌纱帽、腰带来看都是官员。他们各自带着自己的随从来到正阳门外，在这里下马，寒暄之后将从正阳门进入内城。北京城以城墙划分，大体可分为外城、内城、皇城、宫城，这个格局直到新中国成立后才被打破。皇城包裹着宫城，也即紫禁城，以天安门、地安门、东安门、西安门为四门，而内城的九门分别是正阳门、崇文门、宣武门、朝阳门、阜成门、东直门、西直门、安定门、德胜门。不过，画面尽管画出了这些不同的区域，却并非要表现出宫城、皇城、内城与外城的全貌，而只强调南北轴线上的城门，即内外城分界的正阳门与皇城大门承天门。这是为什么呢？

梁冠与朝服

画中没有一点内外城的民居，而只有巍峨的城门与宫殿。画面下部的官员与随从们位于正阳门外，表示他们住在外城。他们的目的地也不仅是内城。正阳门与大明门之间的内城被极度压缩，这显然不是官员们要去的地方。他们要穿过大明门，来到承天门之下，准备进入的是皇宫。那位庄严地站立在华表之下的红袍官员充分说明了这一点。不过，正阳门外明

　　　　　　　　　　　　　　　　　古画新品录：一部眼睛的历史

明是一群官员，到了承天门下只有一位，我们怎么能说正阳门外的官员一定是要进入皇城的呢？这难道不是刻意强调只有红袍官员才有资格进入皇城吗？

红袍官员气宇轩昂。他和紫禁城一样，都是以全正面示人。他身上大红的官袍极为夺人眼目，与正阳门外官员们的青色和绿色官服形成了强烈的对比。明代崇尚红色。红色也是官员在重大礼仪场合中所穿"朝服"的最高等级。看来这位官员地位很高，只有他才能站在承天门之下。难道他是三公九卿或是宰辅不成？其实未必。他头戴的黑色纱帽就有些奇怪，不像是高级官僚在正式的朝会活动中应该有的穿戴。根据明代的礼仪制度，在重大的朝会中，官员应该戴上梁冠。这是一种礼仪用的冠帽，帽子上部装饰有竖条的梁，以梁的多少来显示官品的高低。即便场合不那么隆重，也至少要戴标准的乌纱帽。

也许画家对于描绘高级的官僚场景并没有足够的知识。他更熟悉的是画面下部那群官员的官服。作揖的左边三人中，有两人头戴明代典型的乌纱帽，另一人戴着有两条尾巴的纱帽。官服则是圆领，是明代官员典型的"常服"，形制简洁，乃是官员在衙署中办公所穿。右边那位没有戴纱帽，代之以深色的冠。明代的官员们除了重大朝会需要戴华丽的梁冠，在日常的休闲生活中也可以戴一种较为轻松的冠，称之为"忠静冠"。这种"忠静冠"的冠体表层用乌纱包裹，后面有"两山"，即两个立起的翅状物。冠的前部装饰有三道梁。官品的高低，体现在梁和冠的边缘是否用金丝压边。在这幅画上，虽无法辨别出梁的细节，但这是一顶"忠静冠"看来是没有问题的，可与王锡爵墓出土的实物以及其他的绘画图像相比对。根据明代的官方文献，"忠静冠"是在嘉靖七年（1528）创制的。由此推测，这幅画的时代也不会早于这一年。

蓝衣官员头戴"忠静冠"，意味着他正穿着官员的休闲服从家里来到正阳门。他当然有可能只是和他对面的几位同僚一起，只是要进入正阳门的内城而已。但是细看他的面相，画得颇细致，双眼皮都能看清，比对面

图2 朱邦《北京宫城图》局部

三位有些类型化的面相写实得多，更不用说相比那些仆从了。其实，他和华表旁的红袍官员是同一个人，二者的面相相同，细看，双眼皮和上唇的髭须完全一致（图2）。于是乎，正阳门外那些官员的去向终于可以弄清楚：他们从外城的家里出发，穿着燕居常服或日常办公的公服，骑马来到正阳门。从这里下马，步行穿过正阳门进入内城，再穿过大明门进入皇城，来到承天门下，在这里换上华丽的朝服，准备参加大型的朝会。

金门待漏

尽管正阳门外官员很多，但具有连环画效果的画面告诉我们，最终只有那位摘下忠静冠、换上大红朝服的官员独自站在承天门下。他具有肖像画特征的面部描写也告诉我们，他是画面的绝对主角。他庄严地站在华表旁，以承天门为背景，目光直视观者，颇像是在为纪念照摆姿势。这样一幅融建筑画和肖像画为一体的画作，究竟具有怎样的含义，又是在怎样的场合中使用的呢？

　　　　　　　　　　　　　古画新品录：一部眼睛的历史

图3 佚名《董文敏待漏图》 卷 纸本设色 私人收藏

　　研究晚明官僚书画家董其昌的学者，或许会接触到一幅名为《董文敏待漏图》（图3）的画。这是一幅小画，画中景物很简单：一位身着红色朝服、头戴梁冠、手捧笏板的老者站立在画右，目视观者，身后一片云气。左边，一对华表从云气中显露出来，映衬着红色的宫殿。这种画面结构，不正是《北京宫城图》的简约版吗？所谓"待漏图"，意思非常明确，"漏"是古代的水滴计时器，"待漏"指的就是上朝。皇宫外设有许多朝房，就是专供官员们换装、休息、等候的区域。北京的京官们每天凌晨天未亮即从家里出发，到午门外的朝房换好衣装，等待上朝。朱邦的画中有一位童子腰间别着红色的长条形小灯笼，便是凌晨的写照。这虽然很累人——尤其是在北京的冬季，凌晨上朝寒冷无比——但却是无数人梦寐以求的荣耀。

　　明代的官员，身经百试，能够考中举人已属不易，更不用说考中进士，中进士后能够成为朝中大员的概率更不知有多少。所以，能够站在承天门下的人，一定对于这段履历引以为傲。在明代，尤其是在后期，"待漏图"在官员中十分盛行。从1541年进士王材的观察中可见一斑：

自一命以上拜恩于朝，还旅舍必求绘事者貌之。其上则五云缭
绕，重宫复殿，玉柱蟠龙，金棱栖雀，银河回合，碧树参差，约如
圣天子临御之所。下则梁冠带佩，衣裳秉笏，曳舄逶迤，拱肃迟伫
于阙廷之外，名之曰"金门待漏图"。

根据他的描写，这类模式化的"金门待漏图"常常是由官员委托职
业画家所画，与我们所见的《北京宫城图》完全一致。大英博物馆这幅画
的作者朱邦，正是一位明代后期具有"浙派"画风的职业画家。作为可辨
识的肖像，"待漏图"应该以官员形象为中心，而云雾缭绕的华表、皇宫
则是陪衬。王材所描绘的典型的"金门待漏图"，画面构图为上下结构，
下部是庄严肃立在皇宫外的官员朝服立像（拱肃迟伫于阙廷之外），上部
是作为背景的皇宫，主要景物是云气（五云缭绕）、华表（玉柱蟠龙）、宫
殿屋脊（金棱栖雀）、绿树（碧树参差）。

这类图像有不同的称呼，可以称为"待漏图"，亦可以称为"早朝图"
或"朝天图"。某种意义上而言，"待漏图"是官员的标准像。明代的官
员，至少是那些有机会进入皇宫的官员，每人都可以为自己画一幅"待漏
图"。从"待漏图"这个视角来看朱邦的《北京宫城图》，一个久已困扰学
术界的疑惑便迎刃而解。早就有学者注意到，与朱邦《北京宫城图》相近
的绘画并不只有这一件，而是有五件，其他几件类似的《北京宫城图》分
藏于中国国家博物馆（一件）、南京博物院（一件）、台北故宫博物院（两
件）。这几幅画尺寸都比较大，描绘的都是中轴对称的紫禁城，一位身着
红袍的官员站在承天门外。大多数研究都偏重从建筑和地图的角度来讨
论，譬如有学者根据画中描绘皇宫建筑的优劣来为这几件作品断代，以至
于对画作的时间和所绘人物均有不同理解。南京博物院的一幅（图4）被
认为画的是北京宫城的主要设计者蒯祥。中国国家博物馆的一件（图5）
也被认为画的是蒯祥，因此画作被定为蒯祥所生活的明代前期之作。之所
以是蒯祥，乃是因为他本是著名工匠，后成为宫城的设计者，最后官至工

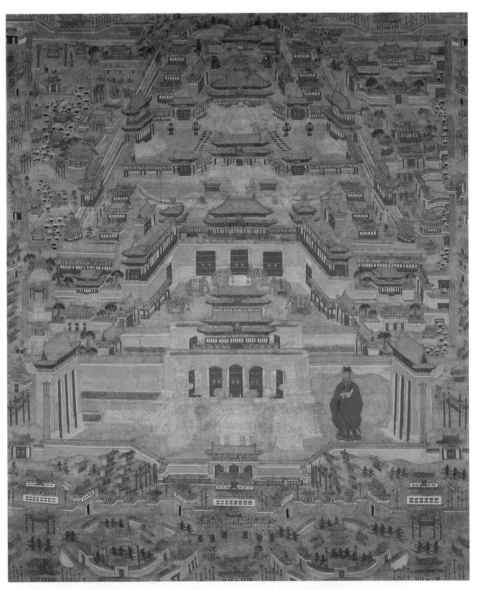

图 4　佚名《北京宫城图》　轴　绢本设色　183.8 厘米 ×156 厘米　南京博物院

图 5　佚名《北京宫城图》　轴　绢本设色　163 厘米 ×97 厘米　中国国家博物馆

部侍郎。作为一幅描绘北京宫城的绘画，不纪念这位宫城建筑史上的重要人物，还会描绘谁呢？在相似逻辑支配下，也有人看到了南博本的年代要晚到嘉靖末年以后，因而画中人不可能是蒯祥。于是，人们又找到了一位木匠出身而后成为工部官员的人与之匹配：嘉靖年间主持重修紫禁城三大殿的徐杲。同样，台北故宫本因为与南博本很像，大家公认所画的也是徐杲。倘若按照同样的逻辑，那么大英博物馆的这件是否也描绘了某位修建北京城的建筑师呢？只需对比一下这五幅画中红袍官员的面相，便会发现他们是不同的人，是五位不同的明代官员的"待漏图"。

作为官员官僚生涯的高光时刻，待漏紫禁城不仅会被单独描绘成图，也时常被编入一套"宦迹图"中。这种"宦迹图"通常是连环画式的册页，由十数开或数十开组成，分别描述官员官僚生涯中最值得夸耀的经历。在《王琼事迹图》（图6）以及万历年间绘制的《张瀚宦迹图卷》（图7）中，都有类似"金门待漏图"的场面。《张瀚宦迹图卷》中有待漏入朝一段，张瀚头戴梁冠、身穿朝服、手捧笏板，身后是牵着马的两个仆人，

图6　佚名《王琼事迹图》　册　纸本设色　45.9厘米×91.4厘米　中国国家博物馆

图7　佚名《张瀚宦迹图卷》（局部）　卷　纸本水墨　故宫博物院

身前有一个华表，背后是一片云气，掩映着一段宫墙。尽管景物简化了许多，但仍然能看到和朱邦《北京宫城图》之间的关系。《王琼事迹图册》中，"户部给事""钦赏银牌""敕赐旌奖"三开，是表现政治生涯的三个高光时刻，获得皇帝封赏，入紫禁城谢恩。王琼身穿朝服、头戴梁冠，身后云气缭绕，掩映着紫禁城的红墙，可以看作"待漏图"的另一种形式。

值得注意的是，"待漏图"这种特殊的官员画像似乎不见于明代以前，而其在明代的发展则是以嘉靖、万历年间为一个高峰。五幅"北京宫城图"大轴是"待漏图"最为复杂的样式。入清以后，"待漏图"依然流行，但画面也普遍简化。不过仍然出现了新的特点，如卞永誉的《待漏图》、禹之鼎《孔毓圻待漏图》（山东博物馆藏），人物都身着清朝官服，站在华表下。有时候"待漏图"并不是真正的肖像画，而成为一种人物画画题。同样是禹之鼎，他的《早朝图》扇面，画面沿用了明代"待漏图"的样式：一位身穿朝服的官员在提着灯笼的童子的导引下正往天安门走；雾气弥漫，月亮高悬东边天际；一对华表露出云雾，远处皇宫若隐若现。另一个例子是一面明代嘉靖年间景德镇民窑烧制的青花瓷板，上面不仅画出了一位梁冠执笏官员于奉天门外待漏的场景，还全文抄录了嘉靖二十九年

（1550）二月皇帝颁给进京朝觐的地方官员的圣旨。想来这面瓷板也是一幅摆在桌上的小插屏，拥有它的人可能也是一位文官。[2]

　　更有趣的是，至晚到了清代中期，并不曾做官，更不曾上朝的人，也会因着特定的目的制作"待漏图"。如袁枚的一首诗《宋逸俊秀才宫门待漏图》所告诉我们的那样："不画青衿画绛袍，春明门外马蹄骄。平生芳草思君意，读到唐诗爱早朝。两两红灯宛宛垂，奚僮擎出影葳蕤。朝班不叙家人礼，小宋先行大宋随（秀才弟轶材官侍讲）。似我烟波一叶轻，八年无梦入京城。晓风残雪天街鼓，此味前生记得清。"这位秀才，仅仅是因为其弟在北京为官，便拉着弟弟一起，画成了"待漏图"。晚清丁柔克《柳弧》中讲了一则笑话："昔一典吏，苏州人，自画一小照，名《朝天待漏图》，请一友亦苏州人题之。遂题曰：'九重天子午门开，典吏悠悠踱进来。如此微臣也待漏，金銮殿上夹杀哉。'"吏不属于官员，当这种情况出现的时候，也就意味着作为一种与官僚身份和权力有关的"待漏图"，它的活力走到了尽头。

注释

[1] 更详细的研究，可参见笔者《紫禁城的黎明：晚明的帝都景观与官僚肖像》，收入李安源主编《与造物游：晚明艺术史研究》，湖南美术出版社，2017年。

[2] 相关研究可参见丁鹏勃《瓷画明代朝觐官——大英博物馆藏天下朝觐官陛辞图纪年瓷板》，《中国国家博物馆馆刊》2017年第4期。

市
井

王言如丝，其出如纶。

王言如纶，其出如綍。

编织家国理想：《纺车图》的隐义

　　17 世纪前期的某一天，著名的苏州鉴藏家张丑家中来了一位访客，带来一幅画请他鉴定。画后有赵孟頫的两段跋，指认作者为北宋画家王居正。遗憾的是，至晚在嘉庆年间，包括赵跋在内的元明人题跋已经遗失，仅存于张丑的著录之中。晚清收藏家陆心源隐约意识到这所谓的赵孟頫跋可能有的危险，而我们确实能找到线索来指认这两段题跋属于附会。所谓用五十两白银从大都城一位古董商人手中买的南宋末年权臣贾似道旧藏的北宋王居正画《纺车图》（图 1），不过是空穴来风。[1]

　　假如我是对的，我们如何来调整观看这幅画的眼光？

奇怪的纺车

　　《纺车图》的画面可以平分为左右两半。右边景物密集，操作纺车的村妇坐在柳树下，臂弯中的婴儿正吮吸着母亲的乳房。村妇身后的男孩正逗引蟾蜍，一只小狗绕到纺车前面，回身盯着那只蟾蜍。左边相对空旷，只描绘了一位手拿线团的老妪。老妪与村妇分居画面两端，中间留下大面积空白，只有老妪手中的线与纺车相连，将画面连成整体。画面

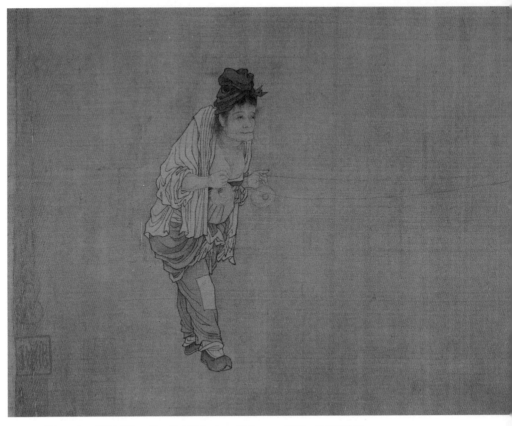

图1 （传）王居正《纺车图》 卷 绢本设色 21.6厘米×69.2厘米 故宫博物院

的描绘细致逼真，譬如老妪膝盖上用一块印有小红花图案的布打的补丁都很清楚。

　　画中的纺车是一架"立式双锭手摇纺车"。"立式"指双锭安装在车架顶端的木槽内，犹如两根细长的筷子（"卧式"则是指纺锭安装在与纺车轮平行的一侧）。纺车类似卷绕加速器。手摇动木柄，带动纺车轮旋转；轮子带动绕在轮上的绳子；绳子又带动了纺锭；纺锭飞速转动，带动缠在纺锭上的丝线或棉麻纤维，从而纺成结实的棉线或麻线，或者对蚕丝加捻、并丝。由于早期纺车实物的缺失，纺织史学者需要利用出现在绘画中的图像材料。汉画像石是常被利用的资源。但画像石通常并不能清晰地表

　　　　　　　　　　　　　　　　　　古画新品录：一部眼睛的历史

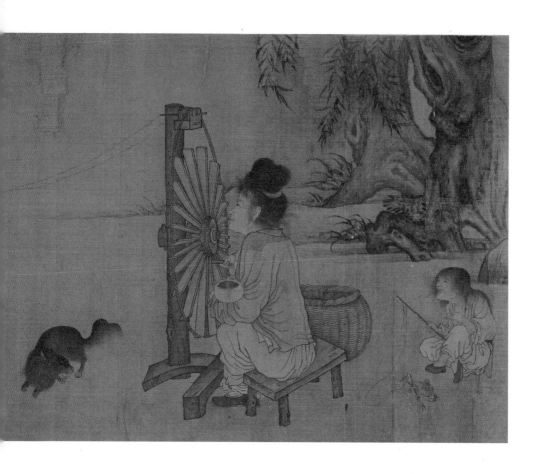

现出纺车的结构，只是粗具轮廓而已。因此，描绘精细的《纺车图》便成为纺织史的重要图像材料。然而，倘若我们仔细琢磨画中的纺车，会发现几个奇特之处。

第一处是纺车的木轮。它在结构上与车轮相似，其基本结构，分为外围的"辋"，中央的"轴"和"毂"，以及呈辐射状的"辐"。画中纺车的轮子有二十三根辐条，安装在中央由圆木做成的毂上，毂中央插着一根轴，但在外围没有轮辋，仿佛是一个将外圈卸掉的车轮。没有"辋"的纺车轮并不罕见，一直到近现代，农村常用的纺车大都是无辋纺车。不过它们与《纺车图》不同，虽然没有车轮一般木质的辋，却有虚的辋，即用绳

弦穿过每一根辐条的末端，把所有辐条连接起来，形成由绳弦构成的绳辋。这种纺车的辐条不是单层，而是双层的，有点像系鞋带一样，用绳弦以"之"字形交叉连接每根辐条。

因为文字缺乏，图像就变成关键材料。《纺车图》被学者认定为最早的"手摇曲柄无辋纺轮的纺车"出现在北宋的证据。然而，这架纺车要想正常转动，就需要以辐条带动绳弦，也就需要辐条和绳弦紧密相连。因此，纺织科技史学者"假设"在每根辐条的末端，也即辐条和绳弦接触的部分，都有凹槽，可卡住绳弦，以便辐条转动有效地带动绳弦运动。可是这个假设无法被观察到。画家对辐条和绳弦的描绘均很细致，甚至粗大的绳弦编织结构和质感都画得很明显，看起来是麻绳，但却没有画出辐条上的凹槽。这样一来，轮绳只能松散地圈在辐条的边缘，缺乏足够的动力。

第二处是纺锭的方向。一般而言，纺织者一只手摇动纺车轮，带动小小的纺锭飞速旋转，另一只手操作缠绕在纺锭上的丝、麻或棉纤维，生产效率较纯手动的纺轮大为提高。因此，纺车的这种基本结构经历千年而不变，一直保留到现代社会。为了方便操作，纺车的纺锭均是装在操作者的同一侧。可是《纺车图》中的纺锭是穿过锭盘伸向车架圆木后方，需要纺织的丝或棉麻纤维缠绕在纺锭后部，从车架背面引出。这样一来，纺车便无法由一个人独立操作，必须由两人协作操作，于是出现画中老妪与村妇分列纺车正背面的情形。

第三处疑问是纺车的手摇柄。为提高效率，纺车会装上手摇柄，一头连在纺车的轮子上，另一头由操作者手握。最清晰的是《女孝经图》（图2）中的卧式纺车，手摇曲柄呈"乙"字形，安装在轮子正中装辐条的圆木上，末端还套上光滑的木套，便于手握。纺车也可以不用手摇柄，代之以用手转动轮辋。但《纺车图》的手摇柄画在轮子的两块辐条之间，无法判断是固定在辐条上的手摇柄，还是单独使用的木条状的工具。

无论是轮辋的有无、纺锭方向还是手摇柄位置，都谈不上是绝对的

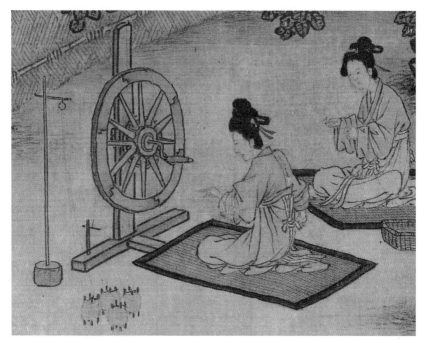

图2　马和之《女孝经图》（局部）　卷　绢本设色　台北故宫博物院

错误，因为就结构的角度而言，纺车依然可以运转。但三者相加，一个突出的印象是，这是一架比较原始的、效率低下的纺车。

家庭的协作

画中的纺车正在纺的是什么？

中国古代的织物主要是丝、棉、麻，形成三种不同的纺织流程。纺车在其中的作用也不尽相同。丝织物不太依赖纺车，主要利用纺车进行并丝、加捻、卷纬，而棉麻织物则需要利用纺车把棉麻纤维纺成棉线或麻线，纺车是棉麻植物纺织过程中必不可少的工具。因此，我们在描绘丝织的图像中有时看不到纺车。以南宋佚名的《蚕织图》（图3）为例，纺车只出现在卷纬工序中，对应的画面是一位丫鬟摇动着一架小型的"纬车"。

图3 佚名《蚕织图》（局部） 卷 绢本设色 27.5厘米×518厘米
黑龙江省博物馆

纬车与纺车的机械构造相似，区别只在于纬车用于处理蚕丝，而纺车用于
处理棉麻。

除了卷纬，纺车还可以用来并丝，也即把数根生丝合并成一股，增
加韧性，《女孝经图》中的纺车便是如此。图中，一位女性盘腿坐在方垫
上，面前摆着一架卧式手摇纺车。纺车左边有一个十字形的架子，架子顶
端的横木上有一个呈圆形的丝钩，这是一个用来引丝的架子。引丝架的作
用是将多个丝籰中的丝线引到丝钩中，然后缠在纺车的纺锭上进行合并。
我们会看到，地上摆着四个丝籰，四根丝线先引到引丝架上的丝钩中，然
后穿过丝钩缠绕在纺车的纺锭上，转动纺车，就能把四根丝线合并成一

根。《纺车图》中的场景，既不是卷纬，也不是并丝，并不是蚕丝的纺织。

　　比起昂贵的丝，民间百姓的衣着大都是麻与棉。宋元以前，麻织物是主流；宋元以后，棉纺织在大江南北流行开来，逐渐成为纺织的主流。棉与麻的纺织都要用到纺车，专用纺棉的称作"木棉纺车"，纺麻的称作"麻苎纺车"。由于纤维韧度的不同，为了控制纺锭的转速，棉纺车的纺车轮要比麻纺车的小。最迟至元代，脚踏纺车已经相当普及。纺棉纱时，是手握棉絮，在纺锭上拉成棉纱，将拉好的棉纱缠在纺锭上。而纺麻时，是将短小的麻纤维接续成连绵不断的麻线，称作"绩麻"，麻线达到一定程度后，就挽成线团。纺好的一端有无麻缕团，是麻苎纺车和木棉纺车一个明显的区别。为提高效率，用麻苎纺车同时纺多根麻线时，可用到一个导线的架子。弗利尔美术馆所藏托名马和之的《豳风七月图》（图4）中，一架麻苎纺车就是典型的图例。《纺车图》中，双锭纺车上连着两根线，

图4　（传）马和之《豳风七月图》（局部）　卷　纸本水墨　28.8厘米×436.2厘米
弗利尔美术馆

线的另一头是老妇手中拿着的两个线团。这是麻纤维的绩接，而不是棉絮的牵拉。老妇的双手，就好比是导线的装置。

摇动纺车的村妇，右边放着一个编织筐。它与纺车的紧密关系，说明是纺织器具。它可能就是元代农学家王祯在《农书》中提到的"绩籰"，是纺麻时用来装麻纤维的器具，用竹篾或藤条编成，因地制宜，材质与大小并无一定之规。作为必不可少的工具，绩籰有丰富的象征意义，麻纤维的积少成多，暗示着毫不懈怠的劳动，预示着丰衣足食的生活。画中人身穿的粗麻衣物，似乎就是对纺麻的图像暗示。

《纺车图》的画家无意于描绘最有效率、最先进的纺织机械。非但如此，画家笔下的手摇纺车构造粗糙、结构原始。车架是一根略微加工的粗糙圆木，木身还留着树眼，和农妇身下也留有树眼的小板凳有着相同的质感，似乎是在说明纺车与板凳一样，都是贫寒农家自己制作的简易工具。画家所表现的，不是高效而规模化的纺织作坊，而是简易的家庭纺织，纺织的目的不是为了买卖，而是自给自足。既然不用于商业目的，便用不着追求高效。画家笔下的这架手摇纺车，本身就不是高效的商业社会的产物：少了机器的效率，便需人力的弥补。

手摇纺车本不需两人协同操作，但画家把纺车的纺锭移到纺车背部，迫使转动纺车的村妇需要老妪的帮助。除此之外，画家还在少妇的臂弯中画了一个正在吃奶的婴儿。既然一只手不得不抱着婴孩，便无法腾出这只手去工作，那么与老妪的协作便在情理之中。画外之意是：画中的双人纺绩不是陌生人之间的互助，而是家庭成员的协作。因此，吃奶的婴儿、摇车的媳妇与手拿麻线的婆婆共同组成了祖孙三代的家庭关系。这个家庭的男性或许正在田中耕种，或许参军戍边，留女性祖孙三人在家中。这个家里还有大一点的小童以及一只小黑犬。因此，这一幕远离商业、纺织不辍、婆媳协作的恬静又自给自足的底层农家生活，正是《纺车图》的要旨。

世掌丝纶

明代墨谱《程氏墨苑》中有一幅《世掌丝纶》图（图5），画面中心的女主人左手举着丝束，右手捻着丝线，一个幼童站在她对面，手握一个缠绕丝线的丝篗，正在帮助母亲整理丝线。在贵妇身边还有一个孩子，正扑在她怀中试图去摸丝线。贵妇身后的桌上还摆着三个丝篗，显然是表示已经整理好的丝线。在丝绸纺织工序中，这道工序被称为"络丝"。络丝是可以在络车上进行的，但这里全由母亲和孩子协作完成。当丝线全部在丝篗上整理好之后，就可以拿到纺车上进行并丝、卷纬。画中正有一架纺车，圆形的木轮清晰可辨，不过纺车空着，并没有人在操作。纺车右边是一个侧面坐着的侍女，她正在织机上纺织丝绸。

根据解释此图的《世掌丝纶颂》，"世掌丝纶"富有吉祥含义。《礼记·缁衣》中记载："王言如丝，其出如纶。王言如纶，其出如綍。"丝是指较细的线，纶是指比丝粗的带子，綍则是指更粗的绳索。意思是说，皇帝的话只要说出来便意义重大。由于记载、发布以及代皇帝草拟诏旨均由中书省负责，因此后来将中书省称作"丝纶阁"，在中书省为官称为"掌丝纶"，父子或祖孙相继在中书省任职的称为"世掌丝纶"。由此来看，"丝纶图"便不是表现普通的纺织景象，而是希望子子孙孙都成为掌握权力的朝廷命官。画中母亲与孩子共同整理的那根丝线，寄托的就是人们对家族权力、富贵与荣耀的期望。

《方氏墨谱》中也有《世掌丝纶》图（图6）。画中没有了华丽的园林，而代之以乡间简朴的纺织景象。一位村妇在织机前纺织，身后的老妪坐在凳子上，手提两个丝篗，二人中间站立着一位尚未束发的村童，手托一个盘子，盘子内盛放的似乎是纺织所用的梭子。三人身后是一架空的纺车，连着一个丝篗。在真正的纺织场景中，织机的梭子并不是放在盘子里端上织机的，老妪与童子的帮助在真正的纺织中是不需要的。画家不但把织机的劳作画得不那么真实，对纺车具体结构的描绘也不严谨，只画出了圆形

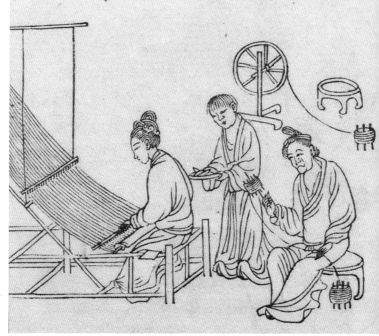

图 5 《程氏墨苑》中的《世掌丝纶》图　图 6 《方氏墨谱》中的《世掌丝纶》图

　　的纺车轮，没有纺锭，丝籰上的丝线直接绕在纺车轮上。这种有意或无意的忽略和误会，与《纺车图》类似，目的应是为了描绘一幕老少三人合作的纺织景象，同样是在强调家族协作。

　　与《纺车图》更接近的是明代王绂的《湖山书屋图》（图 7）。画中有一段场景，画出了江边一幕一家三口同心协力操作纺车的景象。一位女性（可从头顶一对发髻判断）跪在一架双锭立式纺车（未明确画出手摇柄）的车座架上，正在操作纺车轮转动。两根长长的线从两个纺锭后伸出，其末端应是两个线团，正装在篮子里，由儿童捧着。在中间，一位男性（头顶有发髻，嘴部有胡子）正用双手捋着线，把两根线拉直。这三人，构成了一个完整的家庭。画中的纺车，与《纺车图》中的如出一辙，尤其是引

　　　　　　　　　　　　　　古画新品录：一部眼睛的历史

图7　王绂《湖山书屋图》（局部）　卷　纸本水墨　27.5厘米×820.5厘米　辽宁省博物馆

出纺线的纺锭和操作者分处于纺车轮的两边，因此也需要多人协作。长卷
中画出了世外桃源般的世界，由渔樵耕读、男耕女织构成。在纺车图景上
方的水岸边，有一片田地，田地中有两头水牛，其中一头上面还骑着牧
童。因此，家庭协作纺线的图景富有安居乐业、天下太平的象征意义。

　　如此看来，传为王居正的《纺车图》也是一幅表达吉祥寓意的"丝
纶图"。老妪与村妇的合作纺线，正体现出世代相传、绵延不绝之意。通
过左右均分的构图，画家将村妇与老妪分置于两侧，她们之间的大面积空
间，留给了那两根横贯画面的麻线。老妪、村妇以及玩蟾蜍的村童，三人
的视线恰好在线上交会在一起。无疑，丝线是画面的主角。这两根线连着
老妪的双手，从她的胸前出发，传递到纺车的纺锭上。纺车的操作者是年

图 8　谢遂《仿宋院本金陵图》（局部）　卷　纸本设色　33.3厘米×937.9厘米　1787年
台北故宫博物院

轻的村妇，她通过手摇柄与纺车相连，而她怀中吃奶的孩子正好处于她转
动纺车的右手下方。孩子紧握母亲乳房的小手与母亲转动纺车的右手紧紧
挨在一起。纺车与纺线所联系的，不仅是协作劳动，更是家族血脉，从年
老的奶奶（婆婆）到年轻的母亲（媳妇），再到尚未长大的乳婴，一共三
代人，构成完整的家族概念。

盛世豳风

　　1787年和1791年，宫廷画家谢遂、杨大章先后奉敕临摹了宫中所藏
的被认为是宋人所作的《金陵图》（图8）。画面受到《清明上河图》等城
市画卷的影响，描绘了从郊外入城再出城的景象。画卷起始部分是郊外农
村，数个农家小院，村民们各居其家、各乐其业。其中有一幕景象是一家
人在屋外纺麻线。一位年长的女性坐在一架手摇纺车旁，摇动手柄，身旁

放着筐子，里面装着线团。两人所画的纺车稍有不同，谢遂画的是立式纺车，杨大章画的是卧式纺车。无论是哪一种式样，纺锭后面都引出两根长长的纺线，由另一位年轻的女子手持，她们可能是婆媳。这一幕老少二人合作的景象像极了《纺车图》。在二人之间，还有一位年老的男性和一个小童，应该是祖孙。男子袒露肩膀坐在地上，端着碗吃饭。他背后的小童一只手扶着他的肩膀，另一只手伸向手拿纺线的年轻女性，似乎在进行某种交流。《纺车图》中所着力表现的其乐融融的家庭协作在这里刻画得更有戏剧性。《金陵图》中的这个农村家庭是理想的乡间百姓的缩影，与画卷后面喧闹的城市商业景观形成互补，共同构成了理想的社会。因此，象征家族希望的"丝纶图"被改编画在这里恰到好处，家的希望与国的理想达到了统一。

"世掌丝纶"，不仅是家族的荣耀，更是国家的幸事。当年张丑展卷时发出"面色如生"的感叹，的确，今天的我们依然可以感受到画中的质朴和纯粹。只不过，眼眉欲动的画中人并非是在展示"真实"的日常生活，而是在塑造一个虚实相生、家国相融的大舞台。

注释

[1] 更详细的研究，可参见笔者《编织家国理想的丝线：〈纺车图〉新探》，《故宫博物院院刊》2020 年第 11 期。

水道十一券，铜若天成，东西跨水凡三百二十有二步，平易如砥，栏槛其两傍，凡四百八十有四，镇以狮象，华表坚壮伟观。……

石拱桥上的商业之声：《卢沟运筏图》的画外音

有一幅古画，被认为可与宋代张择端《清明上河图》相媲美。这是一件大幅立轴，纵 143.6 厘米，横 105 厘米，定为元人《卢沟运筏图》（图 1）。[1]

卢沟晓月

中国国家博物馆所藏的这件无款画，最早的一位研究者是古建筑专家罗哲文。面对参考线索的缺环，他从古建筑的角度，敏锐地发现画面中央飞跨河面的石拱桥，极有可能就是北京宛平城外的卢沟桥。卢沟桥有十一个拱券，画中石桥也一样。卢沟桥的石狮子向来著名，画中石桥栏杆的柱头也装饰着石狮，且有好几种不同的姿态，与卢沟桥的相仿。画中，桥头有一对石头华表，样式与卢沟桥相同。而画中的石桥，桥两边分别雕刻着石象和石狮，与卢沟桥更是完全一致。最后，画中石桥的桥墩呈船尾形，也与卢沟桥相同。[2]

在现代中国人心中，卢沟桥因为 1937 年 7 月 7 日而永垂不朽。在过去的八百年历史中，这座桥尚不像如今这样享有全国性名望，它不是一座

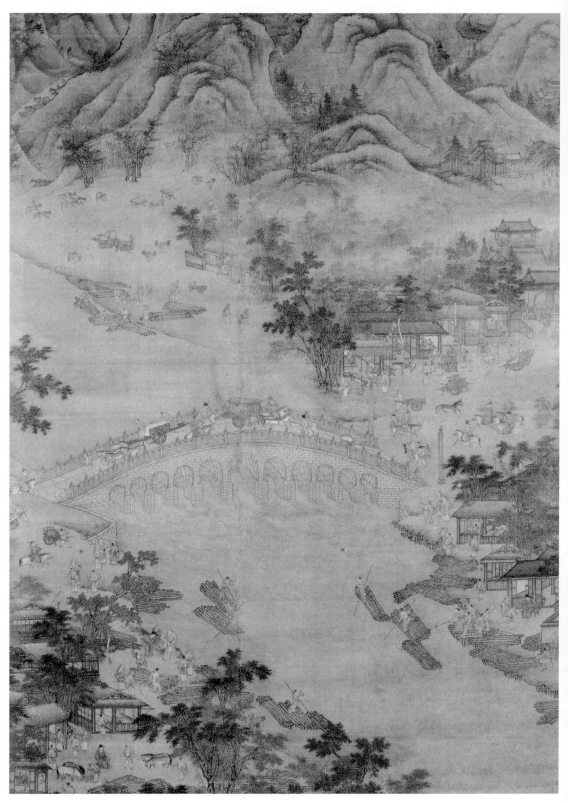

图 1 佚名《卢沟运筏图》 轴 绢本设色 143.6 厘米 ×105 厘米 中国国家博物馆

供人参观的历史文化遗产，而是一处切切实实的交通要道，是北京城西郊通往华北平原及南方的必经之地。南来北往，不论是去京城还是出京城，都需要跨过卢沟河（今天称为永定河）上的卢沟桥，堪称京城的咽喉。如此重要的地位，很早就给卢沟桥带来了声名。

大约在 13 世纪，金末元初，由于都城迁到北京，开始出现"燕京八景"的说法，明代初年定都北京后逐渐固定下来，分别是"居庸叠翠""玉泉垂虹""琼岛春云""太液晴波""蓟门烟树""西山霁雪""卢沟晓月""金台夕照"。"卢沟晓月"之所以成为一景，是因为人们离开京城，往往第一天到卢沟桥，留宿一夜之后，清晨再启程赶路。离开卢沟桥，才算正式离开北京。此时，天空一轮晓月，最能唤起各种离愁。元代以来，有许多描写卢沟桥的诗篇，大多是描写离愁别绪的赠别诗歌。可以想见，在北京为官的文人，多年后卸任离开京城，或者派赴地方为官，对京城的依依不舍都浓缩在卢沟桥的晓月和朦胧烟雨之中。

诗人的歌咏自然会带来画家的描绘。15 世纪初年为官北京的明代文人王绂，据说曾为刚刚迁都北京的永乐皇帝献上一幅《北京八景图卷》。"卢沟晓月"一段中，石桥的造型与《卢沟运筏图》差不太多，只是少画了三个桥拱。画面着力烘托的是空幽的郊野中，冷冷的月辉照映之下，于流水湍急的卢沟桥上寂寞行旅的一行人。头戴帷帽的骑驴文人或许就是一位离开京城的官僚。与这幅画中的诗意相比，《卢沟运筏图》全然是另一番光景。"卢沟晓月"中，只能听到奔腾的水流声与驴蹄踏着桥面的节奏，而《卢沟运筏图》则是一幕喧嚣的商业集市。这幅立轴为何一反传统的描绘卢沟桥的诗意手法，不去刻画晓月和烟雨，而是描写光天化日之下的市井，画家意图何在？

何处木筏？

这幅画在进入当时的历史博物馆时，被鉴定为元代绘画，主要依据是画中有若干位身着元代服装的人。自从罗哲文 1962 年确定画中石桥为卢沟桥之后，这幅图画便被看作是现存最早的一幅描写北京景物的写实画。那么，元代画家为什么画卢沟桥下运送木筏的场景？罗哲文提出，这是因为元代初年修建大都宫殿，大量砍伐西山的木材。这些木材通过卢沟河用水路运出，再从卢沟桥转陆路运到大都城里。之后的学者普遍赞同这一看法。故宫博物院研究员余辉进一步判断，既然画面表现的是筏运西山木材以修建大都的真实场面，那么画的作者便应该是一位元代初年服务于宫廷的画家。他也许亲自跟随负责伐木的元朝官员来到卢沟桥，将自己亲眼见到的顺流而下运送木材的场景描绘下来。如此一来，《卢沟运筏图》就被视作一件元大都修建场面的现场"快照"。倘若这位画家能够发言，他会对现代学者投赞成票还是反对票？

如果画家的目的是记录筏运修建元大都宫殿的木材，他应该会着力烘托运筏的景象。可是画面中，卢沟桥是画面中心，我们第一眼就能看到桥上往来的车马。一辆是客车，车厢里有两个人，前后有四位骑手护送。另一辆是货车，装着大白口袋。接着，观者的目光会看到桥畔挂着幌子的店舍和熙熙攘攘的各色买卖人。河中的木筏，要到第三眼之后才会注意到，更不用说桥上方位于远景的一片木筏。运送木筏的场景在画中并不占主要地位，画中的人各忙各的，或是运输或是做生意，没有多少人的目光投向河中的木筏（图 2）。

河中的木筏的确很多，但如若是修建一个庞大的都城，这点零散木头，大概连一个大殿都不够用。元大都的营建是一项浩大的工程，从至元四年（1267）正月开始兴建宫城，到至元二十七年（1290）才最终修好，前后二十四年。许多建设木材的确出自大都西面的西山。《元史·世祖本纪》中记载得很清楚："至元三年……凿金口，导卢沟水，以漕西山木石。"

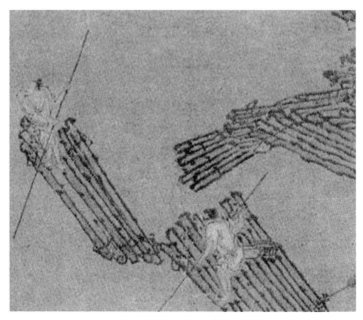

图 2 　《卢沟运筏图》局部

可见，建城不仅要用木材，还要用石料，很多来自西山。那么，如果说运木材可以扎木筏，顺流而下，那石头怎么办，肯定要用船。因此才会说是"漕"，即大船漕运。不会是光用船运石头，木头随波逐流吧？可以想见，在当时，成队的大船载着采自西山的木石，到了卢沟桥再转运陆路赶赴工地，是何其壮观的场面。

可是，卢沟桥出现的这宏大场面恐怕是我们一厢情愿了。历史学家和考古学家发现，修建元大都时，西山的木筏顺流而下，流到石景山麻峪村（位于卢沟桥北）那一段水面，就朝东进入人工开凿的"金口河"，然后一路东行，转来转去，甚至可以直接运到大都城内宫城旁的琼华岛下，根本不需要在卢沟桥转陆路，大大节省了人力物力。[3]

如果画中的木筏不是为了政府的工程，那它们从哪里来，又要到哪里去？

古代的海关

想必观者都会注意到，画面的中心是卢沟石桥，画家的兴趣在于描绘桥两岸繁华的酒楼、茶肆、旅店等等，两岸的房屋大多插着招幌。简而言之，这是以卢沟桥为中心的商业圈，筏运只是画面表现的一种活动，这里还有运米面的骡车，有运粮食的独轮车，有招徕客人住店的小二，有给客人喂马的伙计，还有端茶送菜的跑堂，等等。

卢沟桥始建于金代大定二十九年（1189），建成于明昌三年（1192）。建成之后很快就发展成交通要道。作为北京的门户之一，卢沟桥两旁很早就建立了驿站，店铺买卖也有所发展。元代的卢沟桥，来往的客商已经很多。《元史》中曾记载一个故事：元初一位名叫朱存器的人，尝夜行卢沟桥，在桥上捡到了一口袋银子。失主拿出一半作为酬劳，他一笑而止。可见，元代初年卢沟桥就有很多商人走动了。

地处水陆交通要道，店铺一多，商人一多，税收自然就成为重点。明朝建立后，卢沟桥由于特殊的地理位置，逐渐成为北京城外重要的一处"海关"。明朝的税收有许多种，一种是商业税，可以用白银折算；还有一种是竹木税，征收各种竹木柴薪的税，不用现金，而是从商人的竹木货物中抽取一定的比例作为税，囤积起来服务于政府建筑工程或者军队。首都是天下中心，居民多，商人多，货物更多。在进入京城的几处交通要地，明朝政府都设立了税务所，卢沟桥便是其中之一。

根据《明史》《大明会典》等书的记载，首先在卢沟桥设立的是"抽分竹木局"。洪武二十六年（1393），朱元璋在当时的京城南京设立两处抽分竹木局，分别是龙江与大胜港。因为竹木通常要用船或筏运输，所以竹木局都设立在港口或桥梁所在之处。到了永乐六年（1408）十月，永乐皇帝在正处于建设之中的新都城北京也设立了五处抽分竹木局："永乐六年，开设通州、白河、卢沟、通积、广积五抽分竹木局。"北京城西南的卢沟桥正是其中之一。抽取竹木税的程序大致如下：凡是贩卖各

种木材的商人，大都用木筏将各种竹木材运至竹木局。他们需要把自己所有的竹木材做一份详细的清单上报竹木局官员，包括竹木材的种类、数量、尺寸、厚薄。竹木局官员进行核对之后，再按照这些数据来抽税。种类不同，税额不同。芦苇柴最高，三十分之十五；其次是松柏、竹、木炭等，三十分之六；石灰、棕毛等是三十分之三；最轻的是茅草、杂草等，三十分之一。

我们在《卢沟运筏图》中所看到的木筏，散在好几处，所表现的应该就是运筏至卢沟桥抽分竹木局等待检验与抽税的场景。

除了抽分竹木局，卢沟桥还有专门征收商业杂税的税务所"宣课司"。元代已经在全国设立有十路宣课司，但在卢沟桥设立宣课司，最早是在明代，和竹木局一样，也是在永乐六年十月降旨设立。[4] 明代的北京城，一共有四处宣课司，分别在正阳门外、正阳门、张家湾、卢沟桥，属于顺天府管辖。《大明会典》记载："弘治元年……令顺天府委官二员，于草桥、卢沟桥宣课司监收商税。"《卢沟运筏图》中那些往来的骡车、人力运载的粮车，乃至酒肆、茶楼，都是卢沟桥宣课司课税的对象。在画面左上部，是远景的一道山谷，一列驴队正在下山，有的已经出山，正往卢沟桥方向行进。这些驴队是驮运货物的交通工具，有的驴背上仿佛还驮载有货物。这或许就是当时商队的写照。他们经过长途跋涉，需要在卢沟桥停歇休整，交验商税，然后才能进入京城，将商人的梦想付诸实现。

如果我们这么来看《卢沟运筏图》，便会有新的眼光。热闹的画面，并非是 13 世纪后半期元大都建设工程的纪实表现，而是明朝建立之后，在卢沟桥税务部门监管之下繁盛的商业活动的反映。卢沟河里由圆木扎成的木筏，并非是由政府砍伐、将送往元大都各个建设工地的木材，而是由商人贩运而来，将要运至京城或转运至别处牟取利益的商品。

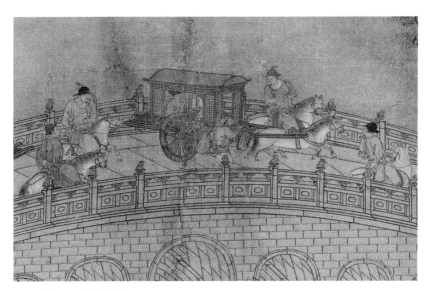

图 3 　《卢沟运筏图》局部

帽子与幌子

　　作为卢沟桥商业圈的图画反映，这幅画的年代值得进一步商榷。凭借画面的主题内容，可以有一个大致的估量。卢沟桥抽分竹木局和宣课司都是在永乐六年（1408）建立。那么，画中所描绘的筏运木材至卢沟桥等待抽分的景象，应该是在明代初年卢沟桥建立抽分竹木局之后才出现的，不会早于 1408 年。

　　传统的观点之所以判断画作的时代为元朝，最重要的证据是画中出现了身穿元人服装、头戴元人笠帽的形象（图3）。画中正在桥上护送马车通过的四位男子，头上所戴均是圆顶的笠帽，形状像一个带宽边的钢盔。这种帽子是元代男子常见的打扮。画幅其他地方，还可以找到若干位戴笠帽的男士。

　　出现了元人的装束，表明画的年代不可能早于元代。但是，是否一定就是元代？元人装束，只能确定画的时代上限不早于元代，并不能排除元代之后的可能。其实在明期，元人的服饰依然在使用。譬如，明朝的皇

图4 《明宪宗元宵行乐图》（局部） 卷 绢本设色 中国国家博物馆

帝休闲时常常就戴着元式的笠帽，身穿元人缩腰过膝的袍子。图像可见故宫博物院所藏的《明宣宗行乐图》以及中国国家博物馆所藏的《明宪宗元宵行乐图》（图4），这早已为沈从文先生所指出。此外，在明代的寺观壁画、水陆画、版画图像中，描绘身穿元人服装、头戴元式笠帽的形象往往可见。一直到明代后期，元式的笠帽在绘画图像中依然可见。在辽宁省博物馆所藏传为仇英的《清明上河图》中，我们还可以看到元式装扮的骑手。这些元式打扮的人究竟是明人的想象，还是当时的真事？有趣的是，我们在仇英画中会发现一所鞋帽店，广告牌上写着"纱帽京靴不误主雇"（图5）。背后的货架上，果然可以看到各种纱帽与官靴，其中就有两顶元式的笠帽，有一顶还带着红缨，式样与《卢沟运筏图》带红缨的元式笠帽十分接近。看来，在明代后期，元式笠帽依然在市场中流通，而不仅仅是明朝人对元朝的想象。

还有一种图像，也可以辅助我们判断《卢沟运筏图》的时代。请仔细观察画中店铺门前飘扬的招幌（图6）。虽然店铺林立，但所有的招幌几乎都是一种式样：用竹竿斜斜挑起，插在门首。幌子为浅色细长条，只

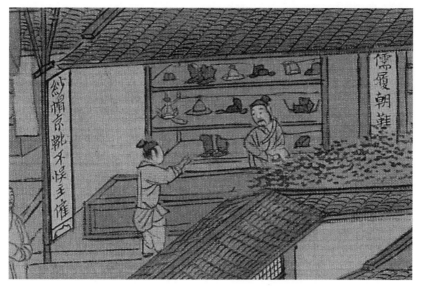

图 5 （传）仇英《清明上河图》（局部） 卷 绢本设色 辽宁省博物馆

图 6 《卢沟运筏图》局部

在尾端颜色不同，并且分叉，呈鱼尾形。这种细长鱼尾幌，是什么时候的式样？在宋代、金代、元代可靠的绘画图像中，店铺门前的幌子大都是长方形，尾端也没有鱼尾。至明代，却可以看到许多细长条形的鱼尾幌。例子很多。仇英款《清明上河图》中就可以看到一个酒店，门前竹竿挑起"应时美酒"的细长鱼尾幌。更早的例子可以见 1485 年《明宪宗元宵行乐图》中货郎伞盖下挂着的各种小广告幌。在明代的许多《货郎图》中，可以看到更多这样的小细长鱼尾幌。无疑，这种幌子是明代所盛行的。至于是否元代就一定没有，当然还需要更多的验证。不过，就目前所能找到的视觉证据，的确如此。

既然可以确定是明人所作，《卢沟运筏图》会是何人所画，又是明代什么时间段的作品？

宦官建筑师

这位画家，既熟悉卢沟桥的建筑样式，也熟悉卢沟桥在国家经济制度中的地位，很可能是一位服务于宫廷或政府的画家。从绘画手法来看，与明代前期宫廷画家的绘画，可以找到很多近似之处，似乎可以将《卢沟运筏图》的创作年代划定在 15 世纪中后期。在绘画与诗歌表现中，卢沟桥一直与"燕京八景"中"卢沟晓月"联系在一起，是北京一处重要的文化景观。可是《卢沟运筏图》却无法放进这一模式之中。画这样一幅画，画家意图何在？

画中的卢沟桥，不是晓月映照之下清冷的送别诗意，而是光天化日之下繁华的世俗贸易。正统九年（1444），卢沟桥抽分竹木局添设编制，规模超过其他四局。恰在这一年，卢沟桥进行了自建成以来的第一次大规模重修。重修在工部与内官监组织下进行，主持人是内官监的负责人、太监阮安。正统九年三月，阮安获得明英宗的获准重修"颓毁日甚，车舆步骑多颠覆坠溺"的卢沟桥。重修的工程从三月十六日起，至四月十八日完

成。主要工作是清理和加固桥身的十一个拱券，修理桥面和两旁的护栏，此外还疏浚了桥北的河道。竣工两个月后，国子监祭酒李时勉写下《修造卢沟桥记》以志纪念。李时勉并没有亲赴卢沟桥修造工地现场，而是参考了一幅描绘这次卢沟桥重修工程的绘画。这幅画正是由阮安提供的，可能是某位宫廷画家所画，因为阮安所属的"内官监"，负责宫廷的建筑营缮、典礼布置、节庆焰火等，与掌控宫廷画家的"御用监"关系密切。李时勉在记文中没有为我们描述画面。我们可以设想，要表现重修卢沟桥的功绩，除了可以画热火朝天的工地景象，还可以画重修之后卢沟桥焕然一新的面貌。如果阮安选择的是后一种，岂不与《卢沟运筏图》正相仿佛？

阅读李时勉对卢沟桥的描写，恍惚就是对《卢沟运筏图》的描述：

> 公于是率工匠往视桥，一理新之。水道十一券，锢若天成，东西跨水凡三百二十有二步，平易如砥，栏槛其两傍，凡四百八十有四，镇以狮象，华表坚壮伟观。……

李时勉着重于描述桥身的十一个拱券、平整如磨刀石一般的桥面、桥上繁密的石栏杆、桥两头的石雕狮象，以及桥头的华表。虽然桥长三百二十二步、栏杆四百八十四个，这些确切数字无法在画中得到展现，但是桥面"平易如砥"这个特征却通过画中桥面的三层方形石块体现出来。桥两头分别画着石雕的狮子和大象，也即记文中"镇以狮象"的写照。画中还重点描绘了桥头一对华表，也与记文中"华表坚状伟观"的描述一致。

李时勉还着重描写了桥修好之后繁荣的商业景观，桥上行旅繁忙如通衢大道，桥下行驶如履平地。桥上与桥下的活动也正是《卢沟运筏图》要表现的中心。桥上，六头骡子拉的货车和四人护卫的马车擦肩而过，还有挑担的脚夫、运货的独轮车。桥下两岸则是等待向抽分竹木局纳税的商业木筏。最后，李时勉描写了桥两畔的百姓安居乐业，不再遭受决堤的卢沟河水淹没房舍农田的灾难。在《卢沟运筏图》中，桥南侧东西两岸，各

图7　《卢沟运筏图》局部

有一组三人的百姓，其中都有一位拄杖的老翁，他扭转头，手指卢沟桥（图7）。他们是幸福百姓的代表，不但用眼睛端详重修后的卢沟桥给他们所带来的新生活，也在倾听画中的声音——桥下的流水，桥上的喧嚣——不是真实的声音，而是国家调控之下的商业之声。

注释

［1］对此画更详细的研究，可参见笔者《石桥、木筏与15世纪的商业空间：〈卢沟运筏图〉新探》，《中国国家博物馆馆刊》2011年第1期。
［2］罗哲文：《元代"运筏图"考》，《文物》1962年第10期。
［3］金口河开凿于金代，关于其在金元时期的使用情况，参见侯仁之《北京都市发展过程中的水源问题》，收入侯仁之《历史地理学的理论与实践》，上海人民出版社，1979年，286—293页。
［4］赵其昌主编：《明实录北京史料·第1册》，北京古籍出版社，1995年，248页。

隐几酣然正昼眠，顽童游戏擅当前。

孝先便腹思经事，继起于今有后贤。

孔夫子的乡下门生：《桐屋闹学图》与戏剧性图像

　　乾隆年间的某一天，晚年的华嵒在杭州的书斋"讲声书舍"中画了一幅画，画中是梧桐树掩映之下的一座书塾，教书先生趴在讲台上呼呼睡去，读书的孩童在教室里闹翻了天，有的戴上面具，挥舞着先生的戒尺；有的从院子里摘了一朵花，正准备插在先生头巾里。可怜这位先生，梦里自有颜如玉，浑然不觉弟子们的胆大妄为（图 1）。

　　作为"扬州八怪"之一，华嵒的画因为常常把世俗主题与文人雅趣巧妙融合而颇为时人欣赏，这幅《桐屋闹学图》同样如此。画家在画上题诗一首："隐几酣然正昼眠，顽童游戏擅当前。孝先便腹思经事，继起于今有后贤。""孝先便腹"讲的是东汉人边韶的故事。《后汉书》记载，边韶字孝先，以文学知名，教授学生数百人。他曾在白天和衣而睡，弟子私下嘲讽说："边孝先，腹便便，懒读书，但欲眠。"边韶从睡梦中惊醒，立即应对道："边为姓，孝为字。腹便便，五经笥。但欲眠，思经事。"可见，华嵒所画的，其实是历史人物边韶的故事。我们不知道此画究竟是为何人所作，慵懒而满腹经纶的边韶，正适合送给清代那些为功名而努力的江南文士，题诗中"继起于今有后贤"一句正说明了受画人也是一位与边韶一样苦读诗书，连梦中都想着经书的文士。画中的教书先生边韶正在大

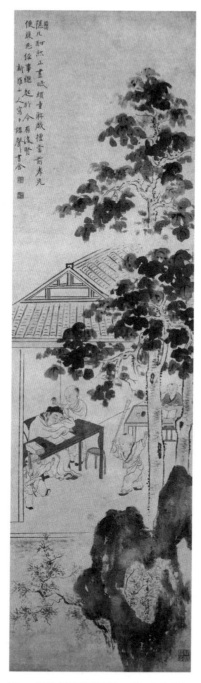

图1 华嵒《桐屋闹学图》 轴 纸本设色
137.5厘米×40厘米 故宫博物院

桐树荫下午睡，这个主题又与表现文人在树下午睡的"桐荫高士"相吻合，益发衬托出画面的文人主题。不过，华嵒更高妙之处在于，他将之与"村童闹学"这个世俗的题材混融在一起，为历史故事添加了幽默与喜庆的大众情趣。

闹学村童：理想还是现实？

"村童闹学"是绘画史中一个流行的画题，一直到晚清，我们都能够在天津杨柳青年画中大量看到这个主题。华嵒的构图可能受到了一百余年前明代画家的启发。明末苏州画家张宏在1638年画有一幅《杂技游戏图》长卷，描绘市井之中各种杂耍卖艺的行当，其中就有"闹学堂"一段（图2）。更早的"村童闹学"则可以追溯到张宏的苏州前辈仇英。上海博物馆藏有一套仇英《摹天籁阁藏宋人画册》，是16世纪中期仇英为富商收藏家项元汴所作。其中一幅正是村童闹学图（图3）。仇英的画面是二十余厘米见方的小斗方，描绘了茅草房中的一个学堂，老师伏在讲台上睡觉，学生开始在教室与院子里大闹天宫，比华嵒与张宏的构图更加复杂。

将仇英、张宏与华嵒的村童闹学放在一起，观者立即就能看出其中的相似性。画面都着力烘托"闹"，都是以伏在讲台上睡午觉的教书先生为中心，而且都是把先生放在画面的左边。学生都在偷偷拿熟睡的师傅开涮，或者摘头巾，或者簪花，或者给老师画鬼脸。动静之中，睡得不省人事的老师与为所欲为的学生形成强烈的对比，而在二者之间起着过渡作用的，是一位好学生的形象。三位画家都在画中描绘了一位端坐在书桌前用功的好学生。仇英画中，这位模范生身穿红衫，手拿毛笔，不以为然地扭头看着闹学的同学，桌上的描红本上正端端正正写着一行字"上大人孔乙己"，这是唐代开始盛行的童蒙读物的开头一句。华嵒画中的模范生也很容易找到，画家用两棵梧桐树干将他标示出来。

图 2　张宏《杂技游戏图》中的"闹学堂"　卷　纸本水墨　故宫博物院

图 3　仇英《摹宋人村童闹学图》　页　绢本设色　27.2 厘米 × 25.5 厘米
上海博物馆

"村童闹学"这个画题，人们一直是把它当作富有吉祥含义的年画，或是反映现实生活的风俗画。最早对这个画题进行研究的是沈从文先生，他在《中国古代服饰研究》中就专门对仇英的《摹宋人村童闹学图》进行过考察，只不过他当时把仇英的摹本当成了宋人的原本。沈从文将这幅画视作"描写当前社会风俗人事，用平民生活作为对象的作品"，是对"社会现实题材写生"。不过，倘若我们把它当作宋代社会风俗的真实写照，便不得不需要解释以下的问题。问题一：如果村童们趁老师午睡而大闹学堂在宋代是特殊的风俗，那么为何在明代、清代乃至近代，一直有画家去描绘相似的风俗？难道宋代的闹学风俗代代相传，跨越近千年而没有变化？问题二：倘若村童闹学并非宋代独有的风俗，而是在宋代形成并延续下来，成为社会约定俗成的风俗，那么凭借的究竟是什么因素？问题三：倘若村童闹学并非某一种社会固定风俗，而只是画家突发灵感对现实中某个真实场景的描绘，那么在宋代、明代和清代画家笔下，何以会有几乎完全"相同"的社会真实场景？

　　这三个相关的问题都难以有满意的回答，究其原因，是因为村童闹学这个主题本来就不是某种真实存在的东西，它既不是约定俗成的社会风俗，也不是某个时代的某个真实景象。我们很容易就可以在村童闹学图中找到不合情理之处。大白天在学堂讲台上讲着讲着就睡着了的教书先生或许真的会有，但是像画中这般睡得如此沉的却很少见。我们又要举到华嵒所吟咏的东汉文士边韶的故事，他虽然可能是白日在讲台上睡觉，但却是在睡梦中猛然就被学生们的嘲弄所惊醒，并立即进行应对，使得嘲讽他的弟子们很羞愧。可是村童闹学图中的先生，睡得就像打了麻醉剂一般，任凭学生在教室里甚至自己身上动手动脚。闹学的童子从事着各种活动，大都是极其夸张的，不可能是实际情况。在仇英的画中，院子里有个童子正在画熟睡的先生的画像，画画的纸是一张方形的纸，尺寸不小，不会是上课时练字的纸。那么，他会在上课前特意准备这么一张宣纸，专等着先生熟睡了画像吗？他身边的另一个童子更夸张，身披着一幅写满狂草的书法

卷轴，头上顶着一只小茶壶，手拿先生的戒尺，嘴上画着小胡子，扮作一位作法的老道。他用作道具的书法手卷难道是专门从家中拿来的？如果不是，那一定是从老师收藏在学堂里的书画中偷取来的。试问在真实情况下，他敢把老师的收藏品如此糟蹋吗？凡此种种，都表明画面中的各种情节其实全是出自想象，并没有真实的社会现实作为依据。实际上，我们也不可能在中国古代社会找到一个这般闹腾的学堂。

城市里的学堂

那么，中国古代的学堂究竟会是什么样子？沈从文先生曾提到元代永乐宫壁画中的"村学图"（图4），并以之来与仇英《村童闹学图》做比对。这幅壁画位于纯阳殿，描绘的是吕洞宾"神化赵相公"的故事。赵相公本是朝中高官，辞官后归隐陕西家中，吕洞宾化作道士来度化他。画面中，赵相公在府邸门外与吕洞宾的相遇是故事高潮。画家除了描绘赵相公府邸恢宏的庭院建筑，还在门口专门画出一所学堂。教书先生从窗户中显露出来，他手捧经书，正在指导学生诵读。讲台上放着一面桌屏，写着"宣圣"（即孔子的尊称），一位童子躬身站立，正在向先生行立，还有三位童子在书桌前认真诵读。这是一个秩序井然的学堂。画家把学堂画在这里，显然是想强调赵相公家的恢宏，有自己的家塾。这个家塾形象与村童闹学图有很大的不同，不但尊卑有序，而且似乎位于城市之中，不是村野景象。实际上，学堂是城市景象中的一个重要部分，仇英对此应该十分了解。在传为仇英仿本的《清明上河图》中，就描绘了一座学堂（图5），与永乐宫的壁画很像。老师正在讲台旁指导一位童子诵读，而其余六位学生则围绕书桌认真学习。有趣的是，画家将这座学堂画在"青楼"旁边，不在最繁华地段，而处于稍微僻静一些的地方，位于树木掩映之中，这也正符合青楼与学堂的性质。

将元明两代这两个位于城市中的学堂形象与村童闹学图进行对比之

图 4 　永乐宫纯阳殿壁画中的儿童学校

图 5 　（传）仇英《清明上河图》中的学堂　卷　绢本设色　辽宁省博物馆

后，观者可以很快判断究竟哪一种学堂更为真实。那么，如果村童闹学图不是取自现实的学堂景象，它会来自哪里？

杂剧的灵感

与真实的学堂相比，村童闹学图的关键是"闹"，意味着热闹、打闹、欢闹等等。要"闹"就需要冲突与对比，于是村童闹学图中就设置了三种形象，一是白日沉睡的老师，二是闹学的顽童，三是仅有的一位认真学习的模范生。三种形象之间充满戏剧性，其来源也正是戏剧。元末明初陶宗仪《辍耕录》中记载了宋元以来的一些传统杂剧名称，在"诸杂大小院本"一类中，就有两种与学堂有关，一种是"闹学堂"，一种是"教学儿"。前一种无疑就是村童闹学的舞台戏剧，后一种"教学儿"指的是教书先生，大概是以调侃教书先生为中心的小型杂扮剧。类似的杂剧还有其他的名称，宋末元初杭州人周密的《武林旧事》记载了元宵节时在首都进行表演的舞队，其中就有"乔学堂"一种。"乔"是乔装改扮之意，"乔学堂"也就是专门模仿学堂景象进行表演的小型舞台幽默剧。甚至一些戏剧名家也有"村学堂"的戏剧创作，元代文学家赵善庆现存的杂剧目中就有《村学堂》一种。

戏剧表演总是短暂的，现在的我们已经没有任何资料可以了解"闹学堂""教学儿""村学堂"这些杂扮剧的表演方式与内容。好在我们可以借助一下留存于世的《村童闹学图》来做一个侧面的认识。我们可以想象，在"闹学堂"杂剧中，必定也是以学生趁教书先生熟睡时的幽默打闹为主，来博观众一笑。如果从杂剧的角度来理解村童闹学图，我们就可以很好地解释画中诸多不合情理的幽默情节。譬如，教书先生白日午睡不醒，可能是酒喝多了，而醉酒往往是戏剧舞台上容易产生喜剧性的情节。在村童闹学图中，总有一个孩童在扮演某个角色，仇英画中是扮作道士，张宏画中是戴面具扮作小鬼，而华喦画中是戴面具扮作小丑。这正体现出

杂扮剧的"扮演"色彩。

"村学堂"成为画家的题材，在北宋中期就已经出现了。12世纪编纂的《宣和画谱》在北宋前期宫廷画家高克明名下记录了两件《村学图》，图画究竟是什么面貌我们不得而知。不过根据《圣朝名画评》记载，北宋四川籍的画家毛文昌"好画郊野村堡人物，能与真逼，又为《村僮入学图》，其行步、拜立、动止、诵写，备其风概"。从这些描述中可以大致想见北宋村学图的样子，尚未以"闹"为主题，而是表现了村童上学的种种有趣状貌。北宋还有一位画家陈坦，也以擅长画乡村田家景象而独步一时，"有村医、村学、田家娶妇、村落祀神、移居丰社等图传于世"。北宋后期的文人官僚曹组有次见了一幅陈坦所画的《村学图》，也叫《村学究》，作诗吟咏道："此老方扪虱，众雏争附火。想当训诲间，都都平丈我。"根据诗中的描绘，这幅图画大致也是以乡村教师的教学场面为表现对象。乡村教师水平有限，教学生时自然容易出错。本来应该是"郁郁乎文哉"，被认字认半边的乡村老师一教，就成了"都都平丈我"，曹组的题画诗很好地把握住了这类画中的喜剧色彩。

大概要到12世纪后期，南宋时代的"村学堂"逐渐加入了更多"闹"的因素。陆游有一首《秋日郊居诗》，写的就是村学堂："儿童冬学闹比邻，据案愚儒却自珍。授罢村书闭门睡，终年不着面看人。农家十月乃遣子入学，谓之冬学，所读杂字、百家姓之类，谓之村书。"陆游的灵感很可能是来自他所见到的村学堂杂剧或是某件村学堂图，诗中已经提到了后来的村童闹学图的几个主要因素——儿童在学堂打闹，而老师自顾自地在讲台上，丝毫不管，最后索性闭门睡觉。

乡村的意义

不论是杂剧还是绘画，都选择村学堂，而不是城市中的学堂，这种选择究竟出于什么目的？

宋代以来的"村学堂"杂剧，被称作"院本"，出现在元宵节或其他一些重大的政府欢庆场合，具有明显的应景意义，是为宫廷或官府庆典时表演所用。在诸如元宵节这样的场合，政府组织的元宵节表演所突出的是天下太平及皇帝"与民同乐"这样的含义，所选择的表演，很多是村野生活题材，其中与"村学堂"联系紧密的是另一种杂扮剧表演"村田乐"。"村田乐"的表演方式，可能类似《东京梦华录》中所记载的皇帝在三月初三日驾登宝津楼观看的诸军百戏。在百戏杂技表演中，穿插着一些滑稽的杂扮表演："有一装田舍儿者入场，念诵言语讫，有一装村妇者入场，与村夫相值，各持棒杖，互相击触，如相殴态。其村夫者以杖背村妇出场毕。"村夫、村妇相互打闹的景象，不但十分滑稽，而且能折射出太平盛世下民风的淳朴，是对皇帝完美统治的象征与歌颂。作为宫廷的表演，"村田乐"在明代以后变得极为仪式化，根据《大明会典》的记载，每年春天，皇帝会祭祀社稷坛、先农坛，在先农坛亲耕的时候，教坊司就要进行"村田乐"杂戏的表演。表演的中心是四个村田乐老人，口中念着禾词，象征风调雨顺、国泰民安。

与"村学堂"一样，"村田乐"杂戏也是在北宋开始形成，并且也被画成了图画。村田乐图所包含的内容较广，可以有多种表现形式，以村中的老头、老妪以及村中的祭祀歌舞等滑稽景象为主。

北宋末年的文人郭祥正有一次在一位友人家中看到了两幅高克明的绘画，一幅是《村田乐图》，一幅是《教学图》，他写了一首很长的题画诗，把两张画放在一起歌咏。先写的是《教学图》，诗中的描述与传世的村童闹学图很相似，都有打闹的学童和一位安静读书的模范生，只不过穿着滑稽的教书先生不在睡觉，而是在训斥学童："负暄当案谁氏子，坐以训诂传童儿。麻鞋破穿十指露，绉衫短袖乌巾欹。眼吻开张手捉笔，叱怒底事扬其威。两童分争迭相挽，彼二稚子傍观窥。一童独卧守书卷，性习已见分醇醨。"接下来吟咏的是《村田乐图》："皤然老叟醉兀兀，二孙侧立犹扶持。余皆伶官杂村妓，插笛放鼓陈威仪。三犬奔来吠欲啮，二人惊

顾方攒眉。伶家有子少亦黠，两手据鞍驴载之。"有醉酒的老头，乡村乐舞，狂吠的狗，骑驴少年，活脱脱一幅热闹滑稽的村田景象。长诗的最后把两幅画做了联系，《村田乐图》的主角是村翁，而《教学图》的代表是村童，一老一少，相互补充，相互依存，构成和谐的村野："田翁丰年固取乐，又能教子勤书诗。德泽涵濡赋敛绝，致我鼓腹咸熙熙。画工亦画太平事，谁欲扰之生乱离。高生高生，不独爱尔之妙笔，对此颇思三代时。"

在宋代社会，村、野、民、乐这些概念是紧密相连的。不论是作为杂戏还是作为绘画，"村学堂"与"村田乐"同样都是供人观赏的，其观者主要是城市中的市民，帝王"与民同乐"的政治理念就在与城市百姓一起观看村野景象表演的过程中得到体现。通过杂戏与绘画，乡村被塑造成了一个远离城市、远离现实的地方，一个充满滑稽、给人无尽快乐的地方，一个与古代世界息息相通的地方。宋代的村野某种程度上成为古代理想社会的哈哈镜镜像。"村学堂"所表现的知识欠缺的村师与不受约束的村童之间的关系，还可以和孔子与孔门七十二弟子相互观照。仇英画中，模范生描红本上的"上大人孔乙己"几个字，似乎正是在点明这一点。

开花帽子，打结衫儿。旧席片对着破
毡条，短竹根配着缺糙碗。……

耐人寻味的市井奇观：《流民图》的误会

1516 年七月的一天，苏州画家周臣在家中闲坐，想起了平常在街市上看到的一些人。于是突发奇想画了出来，汇集成一套册页。作为一位"职业画家"，周臣从未这般仅仅为自己的记忆和兴趣作画，也从不在画上写篇幅较长的题记。因此，这套册页中长达四十五个字的题记便显得耐人玩味：

> 正德丙子秋七月，闲窗无事，偶记素见市道丐者往往态度，乘笔砚之便，率尔图写，虽无足观，亦可以助警励世俗云。

周臣既没有给休闲消暑时的率意小品命名，也没有指出画的含义，给后来者设置了一个历经五百年的谜团。[1]

乞儿

作为一套册页，上面本应有至少三十个人物。但到清代中期被改装成长卷，清末又被拆分成至少两卷。存世的两卷分藏于美国克利夫兰美术

图 1　周臣《流民图》　卷　纸本设色　31.9厘米×244.5厘米　克利夫兰美术馆

馆（图 1）和檀香山美术馆（图 2—5），各有十二个人物。"流民图"或
"乞食图"的不同称呼，其实都来自周臣的晚辈文人张凤翼。他在画后的
题跋中提出解释：流离失所的乞丐与残疾人，乃是北宋郑侠《流民图》政
治讽喻的传统。郑侠的画隐喻的是皇帝听信王安石变法后的景象，而周臣
的画隐喻的是正德年间宦官刘瑾、钱宁、江彬等混乱朝政造成的民生凋敝
的惨景。后来，他把这则题跋收入了自己的文集，把此画命名为《乞儿》。

可周臣说，他画的是"市道丐者"。"市道"有专门含义，意为市场。
"市道丐者"指的是"市场中的各色人和乞丐"。现存画作的二十四人中，
的确可以分为乞丐与市场人物两类。

明代的乞丐什么样？和周臣年岁相当的陈铎在《乞儿》散曲中如此描
述："赤身露体，木瓢倒挂，草荐斜披。"再晚一些，冯梦龙编的话本小说
《金玉奴棒打薄情郎》中对乞丐有更生动的描述："开花帽子，打结衫儿。
旧席片对着破毡条，短竹根配着缺糙碗。……弄蛇弄狗弄猢狲，口内各呈
伎俩。敲板唱杨花，恶声聒耳；打砖搽粉脸，丑态逼人。"乞丐的标准行
头如下：背着破草席和破毡子，一手拿竹棍，一手拿破碗，腰挂木瓢，头
戴破帽，身穿布条打结的衣衫，身体有大面积裸露。这样一来，就能很容
易地指认出周臣画中有十个"标准乞丐"：两人斜背草席，三人手拿破碗，
五人手持打狗棍。这些都是男性乞丐。身体残疾的人丧失劳动力，也常成
为乞丐。画中还有三个身体严重残疾者，居然有两个是女性。一个下半身

　　　　　　　　　　　　　　　　古画新品录：一部眼睛的历史

图2　周臣《流民图》（局部）　卷　檀香山美术馆

麻痹者，她双手戴有手套，以手爬行。另有两个盲人，应为一老头、一老妇，靠动物导盲。

这十三个人构成了庞大的乞丐队伍。

另几人也可归在乞丐名下。画中有三人，分别在耍猴、耍松鼠、耍蛇，正是《金玉奴棒打薄情郎》中所说的"弄蛇弄狗弄猢狲"。有一人打着拍板唱莲花落，他还有眼疾，正是"敲板唱杨花，恶声聒耳"。还有两人，脸上化了妆，装扮成一对夫妻，装女性的那位脸上涂了"三白"，下穿破烂红裙，手拿黄色手帕。这就是"打砖搽粉脸，丑态逼人"中的"搽粉脸"。那什么是"打砖"呢？画中一位赤裸上身的精瘦乞丐，手中

握着一块不甚规则的物体，这应该就是砖头、瓦片或石块。他将用这块硬物不停捶打自己，以自残作为乞钱的方式。

卖婆

周臣画中还剩下四个人。一位是打渔鼓、唱道情的道士，一位是手拿钵盂化缘的僧人，一位是背着口袋的年长女性，一位是同样背着口袋的年轻女子（图3）。这四人，除了化缘僧的僧袍下缘有些破烂，其余的装束还颇为得体。两位妇女左右相对，衣裙整洁。年长女性头上可看到锥形的"鬏髻"，这是明代有一定地位的已婚女性的标准装束。年轻女性则梳着"云髻"。她们身后背着的口袋，老者的稍重，和脸形一样多有棱角；年少者稍轻，与脸形一样圆润。口袋意味着她们也正游走在途中。她们是什么人？

明代中叶江南地区，城市中大量出现一种称为"卖婆"的女性。陈铎有一首《卖婆》散曲：

> 货挑卖绣逐家缠，剪段裁花随意选，携包挟裹沿门串。脚丕丕无远近，全凭些巧语花言。为情女偷传信，与贪官过付钱，慎须防请托夤缘。

顾名思义，"卖婆"是做买卖的女性。她们迈出家门，走街串巷做些零散买卖。主要针对女性客户进行推销，卖些刺绣、首饰等。由于是女性，她们往往得以进入宅门中，接触到大量闺中女性，成为深闺女子与外界接触的渠道之一。于是她们也从事一些特殊工作，如传递信件、情书等等。明末松江人范濂有更详细的描述：

> 卖婆，自别郡来者，岁不上数人。近年小民之家妇女，稍可外

图3 周臣《流民图》（局部） 卷 檀香山美术馆

出者，辄称"卖婆"。或兑换金珠首饰，或贩卖包帕花线，或包揽做面篦头，或假充喜娘说合。苟可射利，靡所不为。而且俏其梳妆，洁其服饰，巧其言笑，入内勾引，百计宣淫，真风教之所不容也。

"婆"泛指结婚后的女性。她们注重外表，通常都打扮得俏丽整洁。其标准行头是陈铎所说的"携包挟裹"，背着轻便的包袱，便于走动。这些特征，与周臣画中的形象完全吻合。

这就是周臣眼里的"市道"：一个下层人物混迹的地方，一个热闹非凡的市场，一个形形色色的江湖。或许是因为乞丐占画面绝对多数，而且画得非常夸张生动，因此人们容易忽略"市道"，只看到乞丐，并由乞丐想到饥荒，想到流民。

1593年，黄河堤岸大面积决口，河南、安徽、山东许多地方受灾。朝廷应对不及时，灾情持续扩大。第二年，刑科给事中杨东明向万历皇帝进《饥民图》，并附以文字描述。皇帝动容，下令立即赈灾。杨东明的《饥民图》共十四幅，尚有版画图像传世，表现的是灾民的种种惨状，以及为活命而做出的残忍行为，包括"人食草木""全家缢死""刮食人肉""饿殍满路""杀二岁女""子丐母溺""饥民逃荒""夫奔妻逃""卖儿活命""弃子逃生"等等。"年饥或避兵他徙者曰流民。"这是《明史》中

对"流民"的定义。因饥荒和兵荒而离开本籍,流浪他乡,便是流民。而周臣的画与这些"流民"差别很大。卖儿卖女、尸体遍地、吃草根树皮这些场景是流民图中常表现的景象,哪里能在周臣画里找到?周臣画中的僧、道、卖婆绝非流民,即便是乞丐,也几乎都是职业乞丐,并不是"流民"。

诙谐的讽刺

在题记中,周臣希望画作可以用来"警励世俗"。图像是如何对普通民众的生活进行劝诫与警示的呢?

冯梦龙在《喻世明言》的《蒋兴哥重会珍珠衫》中说:"世间有四种人惹他不得,引起了头,再不好绝他。是那四种?游方僧道、乞丐、闲汉、牙婆。"巧的是,四种人周臣画了三种。

对游方僧道的负面态度,见于诸多明代小说以及歌曲。对乞丐的负面态度更是不少。前文已经引用过的《金玉奴棒打薄情郎》中对乞丐的挖苦堪为典型。这里的乞丐是由"丐头"所控制的职业乞丐,而非真正落难的百姓。周臣所画的,几乎囊括了职业乞丐的各种行为。对婆子的态度更是严厉,明代已有"三姑六婆"一说,作为通称指各种市井女性。"三姑"指尼姑、道姑、卦姑。"六婆"指牙婆、媒婆、师婆、虔婆、药婆、稳婆。由于婆子们可以比较自由地与家庭中的女性接触,因此更加为一般人所警惕。《喻世明言》继续说,"上三种人犹可,只有牙婆是穿房入户的,女眷们怕冷静时,十个九个到要扳他来往。今日薛婆本是个不善之人,一般甜言软语,三巧儿遂与他成了至交,时刻少他不得。正是:画虎画皮难画骨,知人知面不知心","从此为始,婆子日间出去串街做买卖,黑夜便到蒋家歇宿"。这里的"牙婆",并不一定特指从事人口倒卖的女性,而泛指穿梭于市井做小买卖的女子。在明代,松江出了个极有名的"吴卖婆",其实是个女帮闲。比《蒋兴哥重会珍珠衫》中的"薛婆"名气更大的是小

说《金瓶梅》中的"王婆",即是一个负面的婆子形象。

尽管画中人物在通俗文学中是极为负面的形象,但画家并没有表达出明确的态度,需要我们细细揣摩。画面最后一个拄拐的中年男乞丐,腿部浮肿,贴了膏药,一只手扬起,很像《韩熙载夜宴图》最后韩熙载的手势,似乎有某种劝诫之意。另一抱婴儿、牵羊的盲人瘤女,腿部浮肿,是一个非常痛苦的形象。《列女传》中,齐国有"宿瘤女",相貌丑陋,却因为品德被立为王后。不过在周臣的画中,很难想象盲人瘤女是女德的化身。画家的描绘植根于底层的瘤女形象。在各种故事中,脖子上长瘤的女性远远多于男性,这自有其科学依据。甲状腺肿瘤,古人称作"项下瘿",女性发病率比男性高二至四倍。瘤良性居多,可以长得非常大。有不少故事描述了长着项下瘿的女性,往往都带有调侃的味道。如隋代侯白《启颜录》中说,"山东人娶蒲州女,多患瘿,其妻母项瘿甚大"。《续玄怪录》中记载,"安康伶人刁俊朝,其妻巴妪,项瘿者。初微若鸡卵,渐巨如三四升缶盎。积五年,大如数斛之鼎,重不能行"。奇特的是,瘤子中还藏了一只猕猴精。无论这种病症如何的奇怪,明代医学已对之有了相当深入的了解。陈实功编纂的《外科正宗》中专辟《瘿瘤论》,详细谈到了甲状腺瘤:"又一种粉瘤,红粉色,多生耳项前后,亦有生于下体者,全是痰气凝结而成。"画中的盲瘤女,脖子下的瘤巨大异常,浮肿的腿也触目惊心。然而,在这种极度严重的身体疾病之中,有些东西似乎不太对劲。她前有山羊导盲,这种场面从未见过。她怀中还抱着婴儿。正常情形下,以她的身体状况以及年纪,不应该还有嗷嗷待哺的婴儿。这不由得让观者想到乞丐行乞的一些惯用手段,其中一种就是利用身体残疾和不忍直视的病症来博取同情。

从画中对表演性的乞丐的描绘能看到更多戏谑的成分,比如"搽粉脸"的表演者(图4)。画中还有一乞丐,高举一槌状物,上画一位官人样子的人,戴着官帽幞头,一手在腰间,一手抬起至眉际(图5)。这个乞丐面相画得比较凶恶,口唇和下巴留有络腮胡子,牙齿暴出,眼睛瞪得

图 4　周臣《流民图》（局部）　卷　檀香山美术馆

很大，望着槌上的官人像。这个人应是一位拿着画有钟馗像或类似神像为人驱邪的人。他对面是一个手拿笤帚的乞丐。周臣的画本来是册页，其基本形式是一页两个人物，可以认为这两个人应是相互呼应的一对。倘若如此，为何一人驱邪，一人扫地？自宋代起，从腊月开始，城市里的乞丐都会三三两两聚在一起，扮成钟馗等形象沿门乞讨。到了除夕夜，人们都会守岁，要把家里打扫干净，然后挂上门神、钟馗。周臣所画的两人，一个手拿神像驱邪，一个手拿笤帚洒扫，描绘的很可能就是乞丐在腊月和除夕以为人驱邪和洒扫为由的乞讨活动。

　　除了这些略微有职业技艺的乞丐，周臣还画了一些技巧性很强的乞丐。画中耍猴、耍蛇、耍松鼠的人，需要受过专门的训练。这些以惊险和逗趣的表演为生的乞丐，本身的形象也充满了滑稽与幽默。请看耍松鼠的那个人，长着一个兔唇，俗称"豁子"。周臣笔下的乞丐基本都比较瘦，然而却有一位中年胖乞丐。他拄着拐，腆着肚子。在他对面是个跛脚的瘦

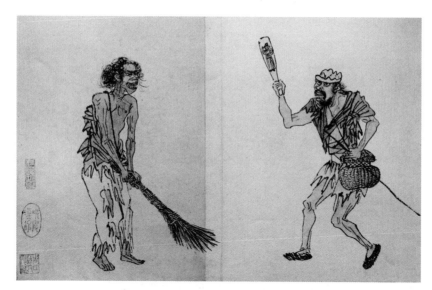

图 5　周臣《流民图》（局部）　卷　檀香山美术馆

小乞丐，拄着棍子。相形之下，胖乞丐拄着的拐看起来有些蹊跷。拐是不能受力的腿的替代和支撑。他左臂拄拐，表示左腿有问题。但他的拐似乎有点短，不能支撑起左腿。其左腿看起来也没有任何问题。作为画中两个拄拐人之一，倘若把他的腿和拐与画面最后的拄拐人相比，差异明显。画卷最后一人，拐和腿齐平，拐是浮肿的腿的支撑。而拄拐的胖乞丐看起来似乎是在装拐。

　　周臣采用了列像式的布置，看起来有种肖像画的味道。在他笔下，市井人物和乞丐的面貌、个性、狡黠、伎俩呼之欲出。画家通过图画帮助观者去思考市井、城市、社会与自身的关系，这是绘画在明代中叶以来的新的意义。

注释

[1] 对此画更详细的研究，可参见笔者《仇英之城：反思明代的市井风俗图》，收入苏州博物馆编《翰墨流芳：苏州博物馆吴门四家系列展览学术研讨会论文集·下册》，文物出版社，2016 年，564—574 页。

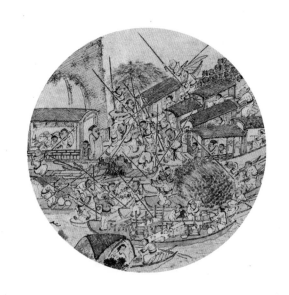

阊门吊桥巨丽，桥面加以石板，且据第一洪之上，与五门不同。乙酉闰六月十三日燬于火，土院暂以旗杆木为栅，而上盖门扉，履之摇动可危。

阊门、辫子与无序的都市：《晓关舟挤图》解读

苏州自古以来就是繁华之地。明代"吴门画派"的兴盛，使得一系列苏州人文地理景观进入了画图。"实景图"和"名胜画"，也成为苏州的一项"特产"。不过，本文将要讨论的，不是明代中期吴门画派笔下的苏州胜景，而是清代初年对于城市的反思。

张宏的体验

1647 年的中秋节，时为大清顺治四年丁亥，这天，七十一岁的苏州画家张宏与一帮朋友兴致勃勃地出城游玩虎丘。大家乘兴而归，不料游船在返回苏州阊门准备进城时遇到了严重的交通堵塞，众多船只拥挤在阊门里外。在等待之中，画家的职业习惯使得张宏拿起手边一把空白的折扇，画下了眼前这幕拥挤的景色。这幅乘兴之作一直保留下来，现藏故宫博物院，被定名为《阊关舟阻图》(图 1)。

我们之所以知道这些，是得自张宏题写在扇面上言简意赅的一段话："丁亥中秋，寓蒋氏酿花斋，同友游虎丘，返棹阊关，舟阻不前。偶有便面，作此图以记其兴。呵呵。"根据这段幽默的自述性文字，张宏的画似

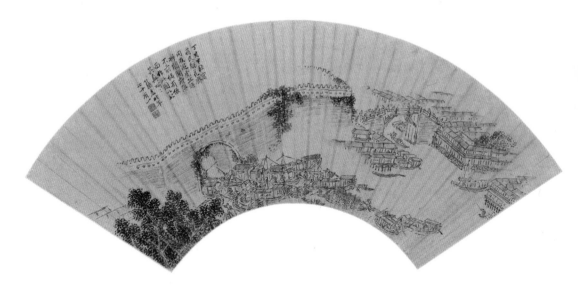

图 1 张宏《阊关舟阻图》 扇 纸本设色 17 厘米 ×51.3 厘米 故宫博物院

乎是出自他的亲身观察与亲眼所见。不过，这把小折扇上的图画，左边是城门与城墙，右边是河面、桥与拥塞的舟船，不论是主题还是构图都与早于他一年的另一张画十分相近：袁尚统《晓关舟挤图》（图 2）。

比张宏年轻十三岁的袁尚统[1]也是苏州的一位职业画家，他的画比张宏的大许多，是一幅高度超过一米的立轴。画面布局同样是左边城门与城墙，右边是河面、桥与拥挤的船只。实际上，张宏与袁尚统相互熟识，两人都是苏州知名的画家，虽然没有直接的材料说明他们两人有多深的交情，但他们有一帮共同的画家和文人朋友，两人还曾一起合作绘画。当然，没有任何材料可以证明张宏的《阊关舟阻图》灵感来自袁尚统的《晓关舟挤图》。事实上，袁尚统的画中只题写了"晓关舟挤"的画名，没有说是苏州阊门。只有将张宏的画拿来对比之后，我们才能够完全确信，袁尚统的画中所描绘的同样是拥挤的苏州阊门。

袁尚统这幅画的革新性可以从另一幅极为相似的画得到证明，那就

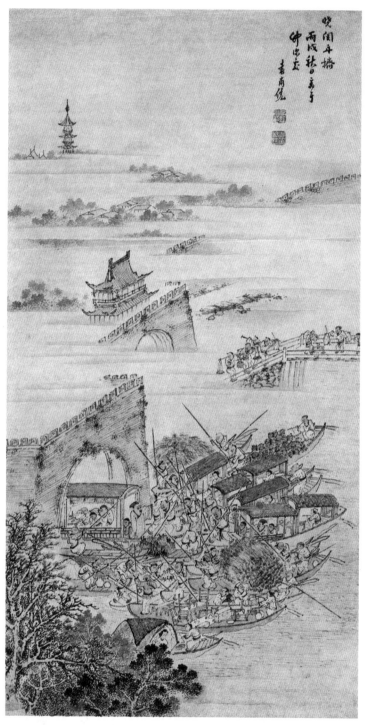

图 2　袁尚统《晓关舟挤图》　轴　纸本设色　115.6 厘米 ×60.1 厘米　故宫博物院

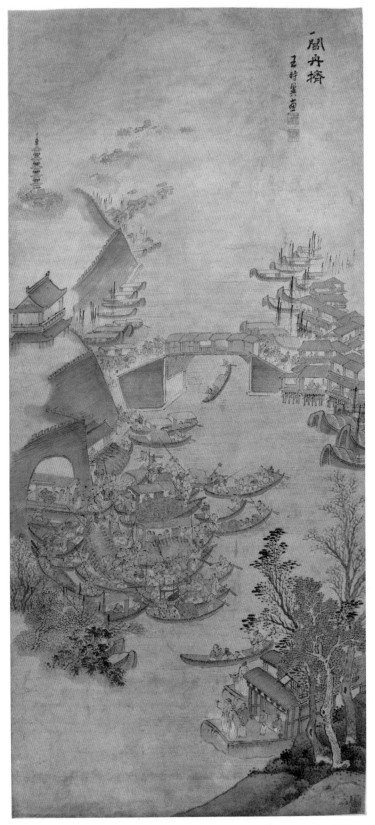

图3　王时翼《金阊舟挤图》　轴　纸本设色　131.8厘米×64.2厘米　南京博物院

是一位叫王时翼的苏州职业画家所画的《金阊舟挤图》（图 3）。从画名到画法，完全是来自袁尚统。可惜这位王时翼史料鲜有记载，他年岁应比袁尚统小一些，属于学生辈。从中我们可以感受到袁尚统这种特殊的苏州阊门图像的影响力。

阊门写照

阊门是苏州城最著名的一座城门，位于苏州城的西北面，是苏州的西门，为通往城外虎丘的必经之地，是苏州的标志性建筑。阊门最早出现在绘画中，是与送别友人有关。历来送别友人离开苏州，都要到阊门外设酒钱行，赠以送别诗或是送别图。明代中期苏州的不少送别绘画，都是以阊门送别为主题，譬如唐寅的《金阊送别图》，描绘的就是阊门外吊桥边的送别景象。唐寅的画中，阊门的城楼、城墙以及吊桥更多出于一种暗示性的表现，荒疏的气氛渲染的是送别的依依不舍。现实中的阊门与之相反，是苏州城最为繁华的地段，商旅往来，川流不息，政府在这里设置关卡，想要进入苏州，或者从苏州城出来到别的城镇，都要经过阊门。1628年，陈思为送别离任的苏州知府寇慎所画的《金阊晓发图》，就与唐寅的气氛很不同。画面以阊门和吊桥为中心，还画出了延绵的城墙，以及另一座城门，是一个宏大的景观。尽管天色尚早，但进城出城，络绎不绝。寇慎正与送别的人群，在阊门外的岸边告别。

不过，在存世绘画中，不属于"送别图"，却以阊门作为"唯一中心"，最早的两个例子似乎就是袁尚统与张宏的作品。而在他们之后，一直要到九十年之后的清代雍正年间，我们才又能够在苏州桃花坞的版画《姑苏阊门图》中看到对阊门繁华景象的写实表现。明清时期，随着经济的快速发展，苏州便意味着繁华，阊门则象征着苏州，是大都会生活的写照。在表现阊门的绘画中，袁尚统与张宏的画显得很特别，他们不约而同地以阊门的交通状况为主题。交通拥堵是现代都市的普遍问题，袁尚统与

图 4　徐扬《姑苏繁华图》中的"阊门"　卷　纸本设色　38.5 厘米 × 1225 厘米　辽宁省博物馆

张宏的画选取这个题材，究竟要传达怎样的含义？

　　首先，我们来仔细看看画面。我们要问一个问题：阊门的拥堵是当时的普遍情况还是特殊情况？对于阊门的表现，最为真实的描绘是清代雍正十年（1734）苏州桃花坞的大幅木版画《姑苏阊门图》和《三百六十行图》（日本王舍城美术宝物馆），以及乾隆二十四年（1759）供职于清宫的苏州画家徐扬所作的《姑苏繁华图》（图 4）。此外，康熙年间于1691 年完成的《康熙南巡图》中的苏州一段也有对阊门的描绘。在这些画中，阊门十分热闹，城门外的河中聚集了非常多的船只，井井有条，没有丝毫的拥塞。不过，阊门确实不算宽敞，一旦有事情，便容易拥挤。

　　袁尚统与张宏的画都是画于秋天，张宏的画中对于画的情境有比较明确的说明，是在 1647 年的中秋节游览虎丘之后。作为土生土长的苏州人，年逾古稀的张宏自然无数次地去过虎丘，那么这次在中秋节游览虎丘，是什么目的？张宏当然没有告诉我们，但是其他的人可以为我们提供一些材料。1577 年，就在张宏出生的这一年，画家同时也是文学家的徐渭到苏州旅行，客船停泊在阊门之外，这一天是闰八月十五，徐渭写下一首诗《泊阊门值闰月中秋（每中秋吴人赛唱虎丘下）》以留念。徐渭提到

了苏州中秋节时的"赛唱"，这是明代以来苏州人过中秋的一个传统，即每年中秋，虎丘都会举行昆曲演唱大会，吸引各地的艺人前往表演，苏州以及邻近市镇的市民百姓纷纷前去欣赏。著名文人袁宏道曾写下一篇《虎丘记》，描述了虎丘中秋赛唱的盛况：

> 虎丘去城可七八里。……凡月之夜，花之晨，雪之夕，游人往来，纷错如织，而中秋为尤胜。每至是日，倾城阖户，连臂而至。……重茵累席，置酒交衢间，从千人石上至山门，栉比如鳞。檀板丘积，樽罍云泻，远而望之，如雁落平沙，霞铺江上，雷辊电霍，无得而状。布席之初，唱者千百，声若聚蚊，不可辨识。分曹部署，竞以歌喉相斗，雅俗既陈，妍媸自别。未几，而摇头顿足者，得数十人而已。已而，明月浮空，石光如练，一切瓦釜，寂然停声，属而和者，才三四辈。

数十年之后的张岱也写有《虎丘中秋夜》一文。可见在明末清初，苏州的中秋节依然有赛唱的风俗，到了这一天，几乎全城的百姓都会云集虎丘，有品位的人甚至会一直待到半夜：

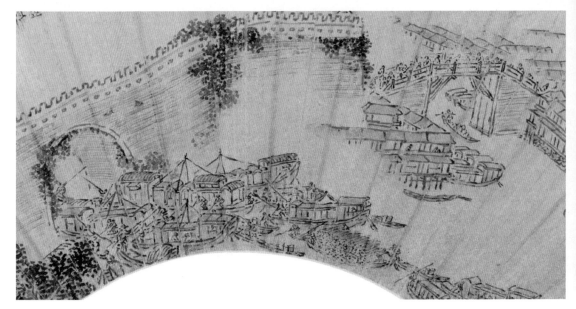

图5 《阊关舟阻图》局部

　　虎丘八月半，土著流寓、士夫眷属、女乐声伎、曲中名妓戏婆、民间少妇好女、崽子娈童及游冶恶少、清客帮闲、傒僮走空之辈，无不鳞集。自生公台、千人石、鹤涧、剑池、申文定祠下，至试剑石、一二山门，皆铺毡席地坐，登高望之，如雁落平沙，霞铺江上。天暝月上，鼓吹百十处，大吹大擂，十番铙钹，渔阳掺挝，动地翻天，雷轰鼎沸，呼叫不闻。更定，鼓铙渐歇，丝管繁兴，杂以歌唱，皆"锦帆开""澄湖万顷"同场大曲，蹲踏和锣丝竹肉声，不辨拍煞。更深，人渐散去，士夫眷属皆下船水嬉，席席征歌，人人献技，南北杂之，管弦迭奏，听者方辨句字，藻鉴随之。

　　张宏在1647年中秋时游览虎丘，正是苏州的特定节俗。他所遇到的交通阻塞，也不是阊门平日里都会遇到的情况，而是中秋节这天全城百姓齐聚虎丘所造成的（图5）。在他的画面中，阊门城墙上方似乎笼罩在一片雾气之中，远处的景色模糊不见，阊门上本该有与袁尚统《晓关舟挤图》一样的城楼，此时也消隐不见，画面所表现的似乎是暮色之中的阊

门。那么，他应该就是在虎丘听曲一直待到晚上，然后才意兴阑珊地乘船返回的苏州人中的一位。

袁尚统的《晓关舟挤图》情况有些不同。画家点明画描绘的是"晓关"，也即清晨的阊关，创作的时间是 1646 年的"秋日"，没有确指是哪一天。画中拥塞的程度更为夸张，比张宏的画有过之而无不及。画面左下角的树泛出红叶，表明画面的季节。在秋季某一天的早晨，百姓都拥堵在阊关，最有可能的仍然是中秋节。如果说张宏的画表现了中秋节夜晚从虎丘回到城里时的拥堵，那么袁尚统的画表现的也许就是中秋节的清晨城里百姓争相出城游虎丘听赛唱的拥塞。

阊关的拥挤是中秋的独特景观，每年的这一天，阊门可能都会上演舟船拥堵的一幕，但为何只有到袁尚统和张宏这里，这一幕才被搬上了画面？而为何在他们之后，这一主题不在绘画中继续上演？

两张画虽然尺寸相差很大，但画面布局基本相同，画家的视角是从阊门一侧望向苏州城里。如果与《姑苏阊门图》《姑苏繁华图》进行对比，可以看到袁尚统与张宏的画仅仅是大略的表现。阊门有水路与陆路两个门，在《晓关舟挤图》中，近景是群舟拥塞的水门；中景是带有城楼的陆门，旁边还有一座桥；远景是城里的景色，那座宝塔就是苏州城西南角盘门东边的瑞光寺塔，现在还在。画面清晰地分成近、中、远三层，由云雾隔开，仿佛一片海市蜃楼。画面下半部拥塞的群舟与上半部云雾笼罩的苏州城似乎是两个世界，一个众生喧哗，一个寂静无声。阊门的拥挤与喧哗，本来应该意味着繁华，但画面这种戏剧性的手法强调出阊门的拥挤，但并没有给人繁华之感，因为画面上除了拥挤成一团的舟船之外，只有桥上六七个观望的行人，此外再无一人，张宏的画中尚有河两岸的房屋建筑，而袁尚统的画中河边一所房屋都没有。画中在桥的上部，城楼旁边透出一块城墙下的河岸，河里画了几块石头，河岸土坡稍加皴染，一派荒芜之感。其实，阊门的城墙完全不应该是这般模样。清代乾隆年间的纳兰常安在《宦游笔记》中如此描述阊门："阊门外，为水陆冲要之区，凡南北

舟车，外洋商贩，莫不毕集于此。居民稠密，街弄逼隘，客货一到，行人几不能掉臂。"从《姑苏繁华图》来看，阊门南边城墙脚下其实满是房屋，非常热闹，不似《晓关舟挤图》中城墙脚下这般"荒凉"。

一个只有拥堵而无繁华的苏州阊门，究竟意味着什么？

辫子与兵变

在绘画史中，袁尚统与张宏一般都被放在明代部分来讲，他们的作品往往都被划入明代作品。但实际上他们两人都一直活到清代，《晓关舟挤图》与《阊门舟阻图》均是清代初年所作，前者作于清初顺治三年（1646），后者作于顺治四年（1647），前后相继。这是一个极为微妙的时间段。1644 年清兵入关，明朝都城迁至南京，建立弘光政权。1645 年，清兵南下，于五月十一日攻克南京，随即占领江南，除了扬州等一些城市之外，清兵基本上都没有遇到多少抵抗。苏州便在五月二十五日归降。不过，虽然属于和平归顺，但作为江南重镇，苏州的抗清斗争一直未停止。就在归顺后的第五天，五月二十九日，时为明朝常镇监军、同时是一位著名画家的杨文骢秘密潜入苏州城，把投降清兵的苏州官员捕杀殆尽。六月初四日，在清兵即将到来之前，杨文骢弃城而走，苏州城正式落入清兵之手。此后一段时间相安无事，及至一个月之后，在闰六月十一日，清廷突然下了削发令，强令所有人在十日内剃发，改为满族的长辫发式，违者杀毋赦，所谓"留头不留发，留发不留头"。这一道削发令在江南引起了轩然大波。本来被压抑许久的反清意识一下子爆发，在松江、嘉定、吴江等地都爆发了大规模的民兵起义，苏州也不例外。根据《吴城日记》这本一位佚名的苏州士人的日记，在闰六月十三日清晨，突然炮声四起，民兵从各个城门攻入苏州。先从葑门入，各门陆续俱进，皆以白布裹头，额加红点，手持几面大明旗号，城内民众于街衢将巨石及木柱堆垛，以阻碍清军兵马。民兵在阊门外击毁清兵兵船两艘，

然后纵火烧断阊门吊桥,延及月城内,民房俱尽。又放火烧府县署及都察院、北察院、监兑署,俱成灰烬。起义很快遭清兵镇压,被驱赶出城。十八日,南京派来的清兵到苏州剿匪,在阊门外"纵火南北两濠,掠取财货、衣饰、妇女无算"。大约到月底,苏州的紧张局势才基本平复。但是苏州城周边,局势依然紧张,属于苏州府的昆山,因为县令率领百姓守城,就被清兵屠城。

袁尚统的《晓关舟挤图》作于1646年秋,也即苏州降清并发生战乱的第二年,江南的局势尚不稳定。即便是苏州城也尚留着上一年六月兵变的痕迹。阊门被烧毁的吊桥直到1646年的四月底才得到修复,一位佚名的亲历者在有些日记性质的《崇祯记闻录》中记载:

> 阊门吊桥巨丽,桥面加以石板,且据第一洪之上,与五门不同。乙酉闰六月十三日煨于火,土院暂以旗杆木为栅,而上盖门扉,履之摇动可危。丙戌(1646)三月重加整修,四月尽告完。并木为面既坚,完后仍盖以石,并竖牌于上,此则前所未有也。

《晓关舟挤图》上的那座桥,显然就是连接阊门陆门的吊桥。袁尚统于1646年秋天创作此画时,阊门宏伟的吊桥才重新修好刚刚三四个月。我们不知道袁尚统对于上一年苏州兵变的记忆,但他应该不会完全无动于衷,从他的画中,我们似乎能看到他的态度。

1645年闰六月之后遍布江南的起义与兵变,与清廷的削发令直接相关。有趣的是,在《晓关舟挤图》中,我们恰恰就能看到一个削去发髻,改为长辫的人物形象(图6、7)。他位于阊门那拥挤的群舟的下部,手执船杆站在船头,背对着观者,光光的后脑以及后脑上的细长发辫清晰可见。除他之外,画中所有的人物都是明代的发式,可以看到戴着方巾的文士以及留着小尖髻的百姓。这位留着发辫的人物形象,不论是在袁尚统还是其他清代初年的绘画中都极为少见,似乎是唯一的例子。在清代初年的

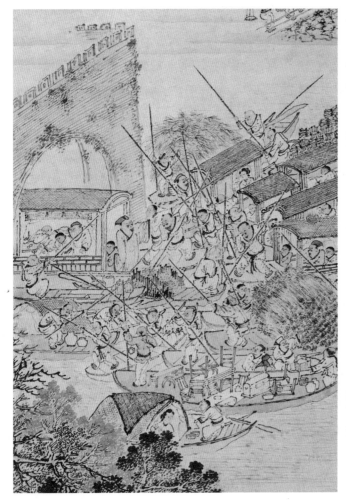

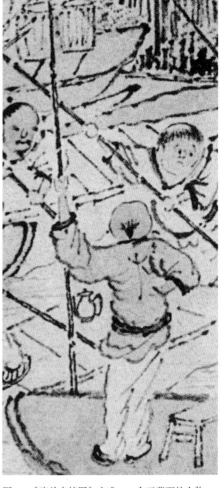

图 6 《晓关舟挤图》局部　　　　　　　　　　　　　　　　　图 7 《晓关舟挤图》中唯一一个正背面的人物

绘画中，人物形象一般都是模式化的抽象的人物，与明代绘画几乎相同，很少暗示出具体的时代特征。因此，袁尚统画中留着辫子的男性，是画家有意描绘的形象，很可能是画家对于苏州在一年前发生的兵变的追忆。

画面中阊门外没有一所建筑物，画家还描绘出一段略有荒芜之象的城墙，这些似乎都在暗示着一年前兵变所造成的破坏，"纵火烧断阊门吊桥，延及月城内，民房俱尽"。画中阊门水门堵塞在一起的舟船密密麻麻交叠在一起，似乎凝成一个团块，船上人所拿的撑篙错杂在一起，需要观者眼睛仔细地分辨。这体现出一种强烈的无秩序感。交通之所以堵塞，首先就是因为无秩序，而画家通过独特的处理把这种无序感进行了夸张的处理。无序，其实也就是苏州城与苏州地区在清兵占领江南的最初那几年的状态。所以，我们才会在《晓关舟挤图》中看到拥塞、喧哗、乱糟糟的阊门，而感觉不到繁荣富庶的城市景象。

因此，从这种意义上来说，袁尚统的《晓关舟挤图》是一幅特殊的绘画。它虽然一直被学者作为一件"风俗画"，但画中所表现的，并非苏州百姓真实生活的写照，而是凝结了清初复杂的社会情感的绘画。作为一位以画谋生的职业画家，袁尚统极好地把握住苏州城 1646 年在人们心中的印象：改朝换代之际，一个无序的大都会。拥堵的阊门，体现的不是繁华，而是无奈。

注释

[1] 杨新：《袁尚统生年辨析》,《文物》1991 年第 7 期。

生

灵

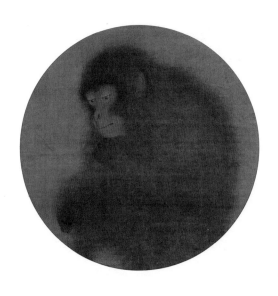

猴性虽狷，而愚于朝四暮三之术；
狸虽日卫田，而不能禁硕鼠之满野。
是物之智终有蔽也！

一只猴子的旅行：《猿图》中的历史与知识

　　有一只宋代的猴子，穿越了中国、日本、欧洲三个不同的文化圈，在不断的文化旅行中获得不同的性格。这便是传为南宋毛松的《猿图》（图1），藏于日本东京国立博物馆。这幅画的作者、时代都不确定，题材看似也不特殊，因此，流行的中国绘画史教科书一般都不会收录此画。尽管它在日本属于"重要文化财"，但在中国美术史上的位置却很模糊。不过，这件作品却在几年前出乎意料地吸引了欧洲观者的眼光。2013年10月，伦敦维多利亚与艾尔伯特博物馆举办了盛大的中国古代绘画杰作大展，这幅画属于展览力推的作品，颇受观众喜爱。想想也不奇怪，其简洁的形式、易于理解的主题，更容易产生移情的效果，更贴近普通人的心灵，以至被有些人称为"最好的宋代绘画之一"。从一幅身份不明的"可疑"作品，到一幅杰作，这幅画的旅行极好地说明了视觉作品与文化交流的复杂关系。它也从另一方面向我们提出了问题：所谓的"宋画"，究竟具有怎样的审美趣味？这种趣味究竟是怎样形成的？

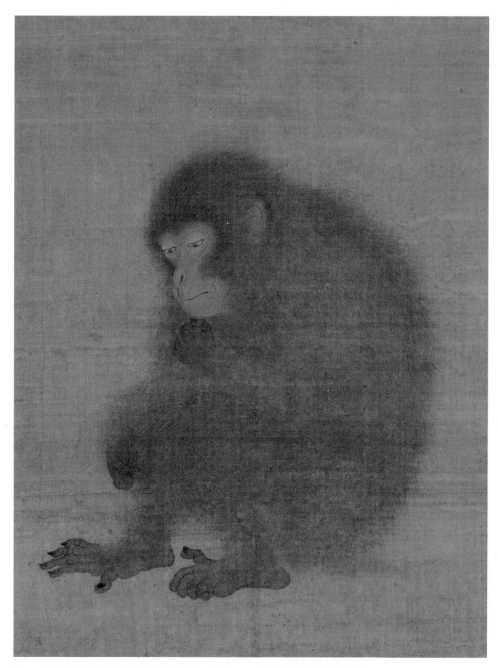

图 1 （传）毛松《猿图》 轴 绢本设色 47厘米×36.5厘米 东京国立博物馆

绘画的旅行

　　这只猴子的文化旅行，始于它一路向东。目前我们看到的画，被日本装裱师用华丽的花绫装裱成小巧的立轴。然而资料没有显示这幅画究竟是在哪一年来到日本的，只知道它在 16 世纪后期由大名武田信玄捐赠给了京都的天台宗寺院曼殊院的觉恕法亲王，此后近四百年一直保存在这所著名寺院里，直到 1966 年作为重要文化财收归国有。武田信玄是著名的历史人物，他即是黑泽明电影《影子武士》的原型。他本名晴信，信玄是法名，可见他也信仰佛教。也就是说，这幅画到日本后主要生活在佛教的语境中。当它屡次在曼殊院的墙壁上悬挂展玩的时候，画中的动物似乎也成为佛陀世界的一部分，在听闻佛法后低头冥想。

　　不同的观看语境一定会对绘画的理解有极大的影响。幕府的重要画家、"狩野派"的代表人物狩野探幽看到这幅无名之作后，首先提出画的作者是南宋画师毛松。这是一位在中国的典籍中几乎找不到记载的画家，我们只从元代人编的《图绘宝鉴》里知道他来自江苏徐州沛县，或者苏州昆山，活动在南宋中期，擅长画花鸟，培养了一个后来成为宫廷画家的儿子毛益。不少南宋宫廷画家的名字在日本十分知名。探幽是大画家，也是鉴定家，他对画作时代的判断大体是正确的，但究竟画家是不是毛松，谁知道呢！

　　日本的语境是我们观看这幅画的一个切入点，在这个语境中，对于画面所画的动物，也有了特殊的解释。无论是武田信玄还是狩野探幽，都认为画的是"猿"，这其实并不太准确。荷兰汉学家高罗佩早在 1967 年出版的《长臂猿考》中就指出，中国、日本艺术中所画的猿，几乎全都是黑掌长臂猿，它们与猴有相当大的区别。简单来说，画中的猿有几个重要特征：1. 超乎寻常的长臂；2. 生活栖息在树上，尤其是喜欢悬吊在树枝上；3. 脸部深色，而猿脸四周有一圈白毛；4. 没有尾巴。日本的观者最为熟悉的是宋元之际禅僧画家牧溪笔下的长臂猿。京都大德寺那幅著名的

图 2　牧溪《观音猿鹤图》　轴　绢本水墨　174.2 厘米 × 98.8 厘米（中），173.9 厘米 × 98.8 厘米（左、右）
京都大德寺

《观音猿鹤图》三联画（图 2），抱着幼子的黑猿倚坐在古松的最高处，直
视着画外的观者。猿在这里仿佛具有人的品性，它似乎是佛法将要启迪的
对象。

　　尽管传为毛松的这幅画中的动物似乎也具有人的品性，它却不是长
臂猿，而是某种猴。细心观察，正可以看到一条短短的尾巴，是一只短尾
的猴。实际上，尽管直到现在大家都习惯称之为"猿图"，但日本人早就
纠正了这个误解，改称这幅画为"猕猴图"（图 3）。对于日本观者而言，
这个红脸的家伙是一只日本猕猴。据说第一次做出这个判断的是日本天皇
裕仁。那时他还不是发起战争的天皇，而是一个钻研动物学的皇太子。他
看到这幅画之后提出，画中的猴子可能是日本猴。这个说法很快得到专业
的动物学家的支持。确实，画中的猴子身上可找出日本猕猴的不少特征，

　　　　　　　　　　　　　　　　古画新品录：一部眼睛的历史

图 3　《猿图》的题签

如尾巴短，红脸，毛发长而蓬松。它们生活在日本北部，非常耐寒，为了御寒，还发展出了冬天泡温泉的习性。如果画中的确是日本猕猴，那么就会得出这样的结论：一位南宋的宫廷画家，在见过进贡的日本猕猴之后画了一幅写生。尽管画家是中国人，但画的内容却属于日本。

中国的语境

保存在日本的中国宋元时代的绘画，主要是在日本的镰仓时代到室町时代（约 12 世纪末至 16 世纪）流传过去的，主要依靠的是来往的僧人和民间商贾。传为毛松的这幅画可能是在 16 世纪流入日本的，时为中国明朝中后期。如此说来，这幅南宋画从被绘制出来到流入日本之间，

也有三百年。可惜的是，要复原这幅画旅行至日本之前在中国的原初语境十分困难。有关其作者的情况我们一无所知。甚至这幅画原来究竟是什么形式我们也不知道。我们有的只是画面本身。画面能告诉我们什么呢？

现代观众常吃惊于画中猴子的姿态。它坐在地面，头低垂，目光炯炯地向左下方看去。右臂放在膝盖上，左手握拳，举起来放在下巴下。看起来就像是在安静地思考，也像是在冥想。许多人甚至从它身上看到了一种忧郁的情绪，这也是从丢勒的版画《忧郁》一直到罗丹的《思想者》中一脉相承的思考者的独特品质。然而一只猴何以做到这一点？

数百年前漂洋过海从中国到日本的许多中国画，在日本都经过了改造。往往是通过重新装裱，改变了画面原本的形式，以适应日本新的欣赏环境。这类例子不少。这幅猴画是否也经过了日本的改造？

画面不大，绢本，纵47厘米，横36.5厘米，目前装裱成小立轴。全部画面只画了这只思考的猴儿。这只猴儿能够如此打动人，主要就是因为它不与任何环境和配景在一起，仿佛是一幅肖像，更容易使观者把人的情感植入其中。可是，在宋代，会以肖像特写的方式描绘一只动物吗？答案是会，但并不普遍。存世的宋画中，南宋宫廷画家李迪名下有《狸奴小影图》《猎犬图》《鸡雏待饲图》等图，画中的猫、犬、小鸡都处于空白的背景之中，像是肖像特写。李迪这些没有背景的动物画无论形式和尺寸都相近，都是将近30厘米见方的单页，当初应该是以一套册页的形式来欣赏的。这套册页应该画了许多不同的动物，翻看起来就像是在浏览一本图书，以题材的多样和丰富取胜，而不是为了张挂在墙上进行远观。

传毛松的《猿图》可不可能原本也是一幅单页呢？尽管其尺寸比李迪的画大许多，但宋代的册页尺寸应该是非常多样的，有的确实很大。传为宋徽宗的《瑞鹤图》《祥龙石图》《五色鹦鹉图》等几幅如今被装裱成手卷的画作，当初应该是册页，属于《宣和睿览册》的一部分，高度超过50厘米，宽度超过130厘米。画面图文各半，图的部分基本上50多厘米

见方，这个尺寸，与《猿图》其实相差不多。

倘若《猿图》原本是一套册页的一幅，这便意味着它可能与其他的同类型画幅放在一起观赏。如果这套册页和李迪的画相似的话，那么也可能是各种动物的集册，沉思的猴儿只是动物中的一种。这种动物集册所描绘的一般是比较名贵或少见的动物。以李迪的画为例，无论是戴着项圈的细腰猎犬，还是长着虎斑的小猫，甚至是有深色斑纹和羽毛的鸡雏，都不像是普通的品种。譬如猫，很有可能就是宋人所说的"虎狸"，即所谓的"狸猫"。这种集册，省略了故事性和背景，集中全部注意力于画中动物身上，带有一种图谱的性质。宋代的时候，图谱性著作十分盛行，现在还能看到的有本草著作以及博古图。虽然不是绘画，多是简单的版刻，但不配背景、构图简洁、形象突出这几点与李迪的画或者传毛松的猴儿确乎是一致的。图谱其实是书籍，带有图谱性质的绘画集册，也具有更多书的特征，不但可以一张张地来看，而且具有很强的知识性。

描绘知识

尽管无从证实，但如果《猿图》真的原本属于动物画集册中的一幅，那么看待这幅画的方式便需要做些调整了。画面相当精细。这种精巧的手法往往被称作"写实主义"或"自然主义"，是现在的观者激赏赞叹这类绘画——往往被称为"宋画"——的主要原因。但这种精细的描绘并非仅仅为了塑造一个真实的形象，还是为了再现一种知识。

"猿猴"是一个统称，但其实有清楚的区别。猿画描绘的是长臂猿，属于类人猿的一种，而猴画多是描绘猕猴。二者无论形象、习性都有不小的区别。一个值得深思的现象是，古人的文献中对于猿猴的名称、种类、特征有许多不同的记载，但大部分很模糊，有的甚至自相矛盾。然而宋代的画家却创作出极为真实的猿猴图像，他们似乎有着不同的途径去获得不同寻常的知识。宋代画家的地位得到了大幅度的提升，在某种程度上来说

与画家努力把绘画提升为一种视觉的学问有很大的关系。在传为毛松的《猿图》中，我们就能看到这种视觉学问的显现。

猿、猴常混为一谈，但画家用画笔告诉人们，画里的动物是猴，而不是猿。宋画中长臂猿的几个特征——超过身高的长臂，深色面孔以及环绕脸部的白毛，喜爱攀缘——在这里几乎都是反其道而行之。画家很小心地控制着上下肢和身长的比例，脸部用鲜艳的红色画出，而且显然把它安放在地面上。这些安排看起来全都是为了强调它与猿的不同。如果看得够仔细，它还有一条细细短短的尾巴。画家通过这些手法对观者做了视觉引导。观者首先看到动物的大轮廓，无法判断究竟是哪种类型的灵长类动物。接着，动物的红脸映入眼帘，熟悉绘画的人会觉察出它和那些猿画的不同。接着，在布满蓬松长毛的身体上，观者会看到隐在深色中的两只手臂的姿态。这并不是猿的姿态——画中的猿要么摘果，要么攀缘，要么搂抱幼子，总之，长臂会被突显出来（图4）。当观者逐步意识到这是一只

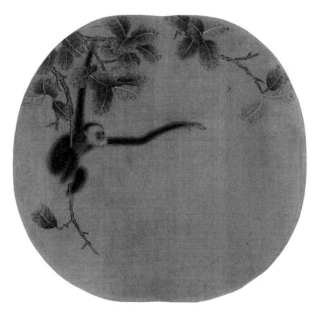

图4 （传）易元吉《蛛网攫猿图》 页 绢本设色 24厘米×23.8厘米 故宫博物院

　　　　　　　　　　　　　　　　古画新品录：一部眼睛的历史

猴的时候，最后才会看到那条几乎看不见的尾巴，由此可以断定画中动物的属性。

北宋时猿画兴起，出现了传奇画手易元吉。存世的宋代猿画大多挂在易元吉名下。相比猿，绘画中的猴出现得反而要少。也许猴更为普通，也许猴的性格急躁，不如猿来得稳重。总之，长臂猿成为猿猴画的主角。一个问题很快便摆上案头：什么是猿？什么是猴？[1]

没有一篇宋代的文献清晰地区分出猿与猴，画家却做到了。有时候，画家会在一幅画中清楚地表现出二者的区别和联系。台北故宫博物院藏传易元吉《猿鹿图》（图5）与美国私人藏马兴祖款《猿鹿图》（图6）均是团扇画，在构图和景物描绘上有许多近似处。树枝上是三只黑掌长臂猿，它们是一个家族。画中不仅有主角猿，还有配角猴。马兴祖本团扇中，三只长臂猿在右边的树上，而左边的树上则有三只黄褐色的猴。台北本团扇中，猴的尾巴和屁股上的红色臀疣画得更清楚。《宣和画谱》记载，易元

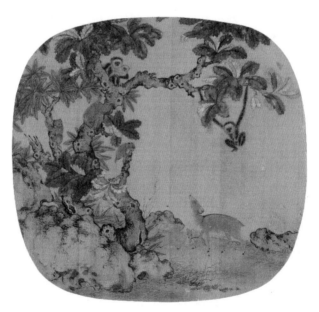

图 5　（传）易元吉《猿鹿图》　页　绢本设色　25 厘米 × 26.4 厘米
台北故宫博物院

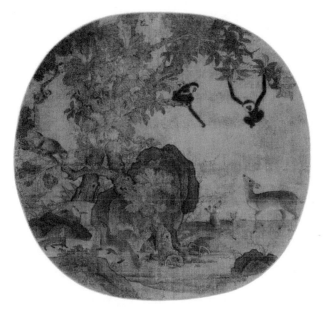

图 6　马兴祖（款）《猿鹿图》　页　绢本设色　24.5 厘米 × 26 厘米
美国私人收藏

吉画有《猿猴惊顾图》《戏猿视猴图》，从题名可知表现的也正是长臂猿与
猕猴的对比。传为毛松的《猿图》则用单幅的形式来表现猿与猴的区别。
我们甚至可以设想，当初这套集册中或许还有一页单独画出了一只猿。

　　尽管日本学者认为画中的猴儿是日本猴，但我们也许并没有能力去
准确判断它的具体所属。画中猴的几大特征，也完全符合中国南方地区短
尾猴的特征。与长尾的猕猴，如恒河猴不同，短尾猴的尾巴十分短小，比
日本猴还要短，一般只有身长的十分之一。其脸部发红，也称作红面猴。
争论究竟是日本猴还是中国猴并没有太大意义。重要的是，画面意在表
现一种不一般的猕猴。与传为易元吉的《猴猫图》（图 7）进行对比的话，
很容易就可看出不同。《猴猫图》是带有场景和情节的动物画。绑在柱子
上的猴抢过一只猫，和另一只猫进行游戏。这只猴子既没有蓬松的长毛，
也没有红色的面孔。它脖子和脚上都套有皮条，应是用来表演猴戏的普通
猕猴。反之，传毛松的猴儿尽量用细致华贵的手法画出与众不同之处。在

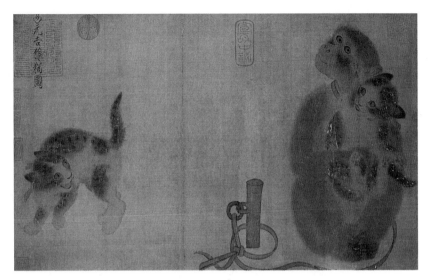

图 7 （传）易元吉《猴猫图》 卷 绢本设色 31.9 厘米 × 57.2 厘米 台北故宫博物院

画它的长毛时，画家用了泥金的线条，表现出闪闪的质感。在画它的眼球时，瞳孔旁边也用了泥金，显得神采奕奕。更有趣的是，画家还在绢的背面，在眼球的位置涂上一层泥金，衬出眼睛的闪闪发光。

　　所有这些手法，使得一个栩栩如生的猴儿呼之欲出。它似乎具有一种人的情性，而不仅是一个动物。它下视的眼光尤其吸引人。我们不知道它究竟是在沉思默想，还是在注视不远处地面上的某个东西。但可以肯定的是，正是因为画家的眼睛，一只小小的猕猴才会穿越重重历史，赫然出现在我们的眼前。

注释

[1] 关于宋代绘画中的"猿"，可参见笔者《宋画与猿》，《紫禁城》2016 年第 3 期。

有一灵禽八八儿，解随僧口念阿弥。
死埋平地莲华发，我辈为人可不如。

一只顿悟的八哥：《叭叭鸟图》与禅僧

　　无疑，松树是中国绘画中被描绘得最多的题材，从古到今的每一位画家，无论是大画家还是小画家，大概都画过这种傲立风霜的植物。越是流行，画起来便越加不易。如何让笔下的松树与众不同，是每一位试图描绘松树的画家所面对的难题。南宋末年的禅僧画家牧溪便是一位具有惊人创造性的画家，他的画堪称中国绘画史上的一次变革，只不过，当时人并没有完全意识到。等到牧溪的画传入日本，对日本绘画产生巨大影响之后，牧溪才重新进入了中国绘画史，并占据了一席之地。那么，他的画究竟有哪些变革之处？当时人为何对他完全忽视？他又如何在之后的朝代逐渐产生潜移默化的影响？要部分地回答这些问题，让我们从他的一幅描绘松树的画说起。

龙与君子：描绘松树的两种传统

　　《叭叭鸟图》（图1）是一幅纸上的小立轴，纵78.5厘米，横39厘米，日本私人收藏。画上并没有牧溪的落款和任何题字，只有一方"牧溪"印章。这种小尺幅的画，可能是挂在僧人的禅房中作为观想用的。牧溪的画

图1　牧溪《叭叭鸟图》　轴　纸本水墨　78.5厘米 × 39厘米　日本私人收藏

图2　牧溪《潇湘八景图》之《渔村夕照》挂在根津美术馆的茶室"弘仁亭·无事庵"之中

深得日本僧人喜爱，流传到日本之后，依然会悬挂在禅寺或私家园林最具礼仪性的空间——茶室之中（图2）。

　　牧溪本身就是禅僧。他出生在四川，但却出家在南宋首都临安，一直活到元代初年。无疑，他的画应对的是禅寺的需求，其中蕴藏的也可能是禅宗的理念。可是，这种后来被日本人称作"禅画"的东西，在中国本土却并没有获得认同，人们提到牧溪，总是说他"粗恶无古法"。他的画只能挂在僧房、道舍之中，不入文人雅玩。实际上，"无古法"恰恰说出了牧溪的创新，也反映出了他的尴尬。他的画尽管也被称为"墨戏"，一个常常与文人趣味联系在一起的词，但他与以儒家思想为基础的文人的"古法"相去很远。《叭叭鸟图》是一个很好的例子。

　　画面一目了然，一棵老松，一只八哥。"岁寒，知松柏之后凋也。"

自从孔夫子赞扬松树是傲立风雪的君子之后，松树就成为一种充满象征性的绘画母题。松树姿态虬曲，树皮斑驳，常常被形容为一条巨龙。从唐代开始，流行描绘松树的大幅幛子画，越是姿态奇诡，越是受人欢迎。五代时的荆浩写有一篇谈论绘画之道的书《笔法记》，而书中主要谈的就是如何画松树，如何在姿态上像巨龙，品德上却又像君子。这种理念，一直主宰着中国绘画中对松树的描绘。松树像龙一样千变万化，又像君子一样受人崇敬。因此，描绘松树大致形成了两种取向，一种倾向于戏剧性，越是苍老，越是虬曲，越能得到人们的喜欢。这种取向尽可能突出松树像龙一样千变万化的神奇特点，因此常常会带有某些道教的含义，比如长生不老，生命转换。早在唐代，传说张璪就能手握两支笔，双管齐下，一手画生枝，一手画枯枝。转瞬之间，生命荣枯的戏剧性轮回就通过松树传达出来。唐代的松树幛子没有一件留下来，不过到了元代，却有不少信仰道教的画家开始捡起这个传统，画出姿态变化万千、极难在现实中看到的松树。画松树的另一种取向是尽量把松树画得挺拔，枝干布置得秩序井然，像一位谦谦君子。北宋画家郭熙《早春图》中的大松树可谓典范，他自己就在《林泉高致》中形容这类松树为"长松亭亭，为众木之表"。

简言之，两种取向，就像荆浩《笔法记》中最后的总结，一种是"异松"——枝干虬曲如飞龙，枝叶狂生；另一种是"贞松"——贞洁不屈，挺然独立，枝叶可以像龙一样虬曲，但主干一定是很高很直的。当然，在《笔法记》中，儒家的"贞松"最终战胜了"异松"，成为应该遵循的规范。

这就是牧溪所面对的"古法"，一种是道教的松，一种是儒家的松。如今的任何一位画家都知道，逃出古法与遵循古法相比是多么地不易。好在作为禅僧，牧溪非儒非道，他的观众既不是文人君子，也不是崇尚长生的道教徒，而是深究佛法的僧人。

整体与部分

牧溪画中的松树，可以说与描绘松树的两种传统截然不同，差别大到一目了然——他画中的松树并不是一棵树的整体，而是局部。画面下部是一根近乎光秃秃的粗大树干，它从画面下部突然进入，又突然成45度角倾斜地逃出画面。我们搞不清楚这是树的哪一部分，它离地面有多高，是长在山崖上还是长在水边。没有任何背景和暗示，我们只看到一截树干。树干的表面有粗糙的起伏，而且缠绕着几道树藤，暗示出是松树。在树干钻出画外的地方，一条叶脉同时伸入画中，加强了我们对这是一棵松树的判断。而让我们最终完全确信这是一棵松树的，是画面上部，一根枝条从上而下钻入画面，上面有更多的松针，还有一颗松果。

牧溪的画面，营造出一种局部特写般的视觉景象。画面看似充满不稳定的倾斜构图，但由于呼应得法，显得非常稳定。这种局部特写式的构图，现在看来不稀奇，可是在13世纪，却完全是一个新的视角。尽管宋代流行"折枝花鸟"，但一般是截取花卉植物最上部的一段，我们一眼就能看出画的是什么，并没有像牧溪这样截取的全都在中间，全部都是局部，需要观者自己去拼接成整体。

牧溪为什么要这么画？

叭叭鸟

实际上，松树并非画面的唯一主角，更重要的一位主角是站立在倾斜的松干上的叭叭鸟。叭叭鸟，就是八哥。八哥原产中国，善于鸣叫，而且十分聪明，能够像鹦鹉一样学人说话。八哥别名很多，古人常称之为鹦鸲（音同玉）、鸲（音同渠）鹆。据说是从南唐李后主开始，为了避"煜"的名讳，改名叫作八哥，也叫作八八儿。很早开始，八哥就是人们经常饲养的宠物。由于它能习人言，因此与佛教结下不解之缘。有不少故事讲的

是一只八哥学会了念诵佛经。比如这个故事："元祐间，长沙郡人养一鸲鹆，俗呼为八八儿者也。偶闻一僧念阿弥陀佛，即随口称念，旦暮不绝；其家因以与僧。久之，鸟亡，僧具棺以葬之。俄口中生莲华一枝。或为颂曰：有一灵禽八八儿，解随僧口念阿弥。死埋平地莲华发，我辈为人可不如。"

因此，牧溪常常画八哥，而八哥也成为后世与禅宗有关的绘画中常见的题材，譬如清初的八大山人也常画八哥。牧溪画中的八哥站在极度倾斜的树干上，这可不是一个舒服的地方。寥寥数笔画出了八哥的大背影。实际上，我们之所以能够认出这是一只八哥，也需要像分辨松树一样费一些目力。这只八哥不仅是背影，还把头埋在羽毛中，倘若不是它嘴边上那特殊的额羽，我们几乎不能区别这是乌鸦还是八哥。八哥的姿态，究竟是在打盹，是在整理羽毛，还是在沉思？我们不得而知。但仔细看去，八哥的眼睛睁得很圆，甚至，它给人的视觉感受是只露出眼睛，当观者审视这只鸟的时候，突然看到它的眼睛，心里一定会微微一震（图3）。

牧溪的这幅画就像是一个巧妙的视觉指示。观者猛一看到这幅画时，注意力首先会被画面中心浓墨画出的八哥吸引。但是，由于八哥是一团背影，观者的视觉会碰到障碍，无法辨认出物象。于是，视线迅速转到树干上，顺着画家的构图，从画面下部进入画中，沿着树干再走出画外，接着从画面上部顺着松针的指示再次进入画中，这时观者已经知道这是一棵松树。然后，视线再次落在画面中央的八哥身上，经过仔细判断，才能找到八哥的特征，与此同时，大概也能看到八哥圆睁的眼。观者会发现，八哥其实也在看着我们。这一系列视觉轨迹带来的是心理的运动，看似漫长的文字描述，于视觉而言只在一瞬间。画的观者首先是禅僧，于是画家某种意义上而言像是一位视觉导师，用无法言说而又充满指示性的语言让观者进入图像的世界。

即便人人都能看到图像，但并非人人都能理解图像。牧溪这幅画的意义何在？

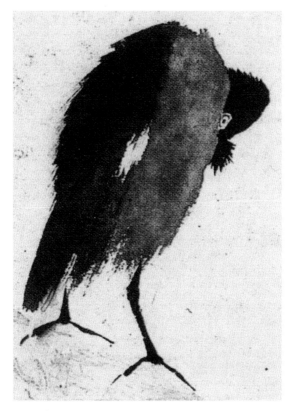

图 3　《叭叭鸟图》中怒睁圆眼的八哥

打醒八哥

　　古松与八哥，是画面的主题。中国的花鸟绘画长期以来形成了一个拟人化的传统，也就是说，画中的动植物常常会被附加上人的特征。牧溪画中的八哥是活物，它其实是禅僧的象征。在刚才讲过的故事中，口诵佛经的叭叭鸟是与僧人做伴的动物。对僧人而言，它不是简单的宠物，而是一位参习禅理的禅友，于是当八哥去世后，僧人像安葬同道一样用棺木安葬它。更重要的是，八哥死后忽然口生莲花，这意味着它真正领悟到了禅理，因此僧人感叹"我辈为人可不如"。作为禅僧之象征的八哥，不只出

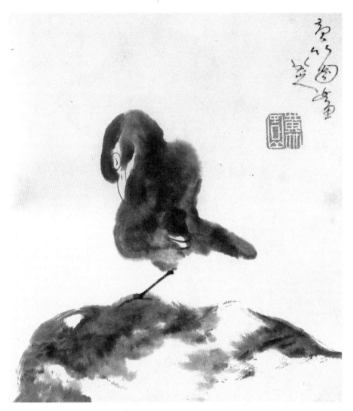

图4　八大山人《安晚帖》中的八哥　页　纸本水墨　31.5厘米×27.5厘米
日本泉屋博古馆

现在牧溪的画中，也出现在后世另一位禅僧八大山人的画中。八大画过一只立在石头上低头打盹的八哥，这正是入定禅僧的写照（图4）。

当牧溪绘画的观者意识到画中八哥是禅僧的隐喻的时候，那么解读这幅画的关键就在于理解这只八哥。八哥究竟在做什么？

八大山人的八哥闭着眼睛，是入定，是坐禅，是冥想。牧溪的八哥圆睁着眼，把头深深地埋在羽毛中。这当然可以简单地理解为梳理自己的羽毛。但是，观者在琢磨这只八哥的时候，可能会突然注意到，在八哥头顶正上方的松枝上，挂着一颗松子。松子也用浓墨画出，与八哥正好形成呼应。八哥为何恰好站在松子下面？松树为何恰好长出一颗松子？画家画

它的目的何在？

八哥是不吃松子的，不过，僧人却是吃松子的。唐代王维是著名的禅宗修行者，他有一首诗《饭覆釜山僧》，描述招待远方来的僧人吃饭，吃的东西之一就是"松屑"，也就是松子："藉草饭松屑，焚香看道书。"原来，松子早就被当成修道者的食物，也是隐士和神仙的食物。号称"江郎才尽"的那位南朝江淹在《青苔赋》中就写道："咀松屑以高想，奉丹经而永慕。"当然，仅仅是作为修禅的食物，未免小瞧松子的作用了。在文学中，松子是用来落下的，可以落在路上，也可以落在苏东坡的棋盘上。松子从松树上落下的图景是一番静谧、超脱、内省的景象。唐代诗人韦应物有一首《秋夜寄邱员外》诗，有"空山松子落，幽人应未眠"一句。禅诗中也往往用到松子落下的意象，如北宋文悦禅师的一首诗："静听凉飚绕洞溪，渐看秋色入冲微。渔人拨破湘江月，樵父踏开松子归。"深山的古松容易结出松子，能够听到松子落下，或是走在松子满地的小路上，那么必定是在一个幽静、与俗世隔离的环境中。在这个不受干扰的环境里，人容易直面内心，从而领会到禅理。牧溪画中的那只八哥，与其看作是在梳理自己的羽毛，为什么不可以看作是正在扪心自问呢？

对于参悟禅理而言，单纯的自省常常是不够的，有时候需要外部的刺激，才能达到顿悟。历代禅宗公案故事中有不少都是如此。譬如唐代智闲禅师，某一天在寺院中清理草木，随手捡起一块瓦片扔出去，击中竹子后发出声响，突然之间，他参得禅理，这便是所谓"一击忘所知，更不假修持"。

牧溪画中的那颗松子，究竟会不会掉下来落到八哥的头上？不管会不会，那都是之后的事。画中的松子，在整幅画面中起着画龙点睛的作用。就像是禅宗故事中的"禅机"，只有参透了松子的意义，才能明白这幅画的巧妙。在牧溪以前，似乎还从来没有人在描绘松树时特意画上松子。当然，在以后，或许是在牧溪的影响下，松子偶尔会出现在明清绘画中的松树上。譬如沈周的《参天独秀图》（图 5），在描绘巍峨的老松后，在一根

图5 沈周《参天独秀图》 轴 纸本水墨 156.4厘米×72.7厘米 故宫博物院

松枝上加上了两颗松子。然而沈周的画只不过是用老松结子来巧妙地祝贺一位朋友老来得子，是一幅世俗的应酬绘画，与牧溪的禅机全然不同。可以说，牧溪解放了松子，他不仅让画中的八哥得到了顿悟，也让松子体会到了不同的意义。

然蔬果于写生，最为难工。论者以谓郊外之蔬易工于水滨之蔬，而水滨之蔬又易工于园畦之蔬也。盖坠地之果易工于折枝之果，而折枝之果又易工于林间之果也。

水果秘语：《吉祥多子图》中升华的自然

　　波士顿美术馆藏有一件名为《吉祥多子图》的小画，纵 24 厘米，横 25.8 厘米（图 1）。画面细致地描绘了一堆新鲜采摘的水果，一片叶子上用蝇头小楷写着"鲁宗贵"三字，这是南宋末年的一位宫廷画家。这幅画既不属于重大的题材，也不属于大画家的手笔，因此未得到研究者的重视。人们大都视其为装饰性的宋代小画，未曾一究其意义。不过，在存世的宋代绘画中，这是一幅少有的以不同水果的组合为主题的绘画。这便牵扯出一个有趣的问题：宋代画家为什么要专门来画水果？今天的我们又该如何来观看和欣赏这些水果图画？

吉祥多子

　　或许是因为画中的水果是人类世界中司空见惯的，我们往往会不假思索地一瞥而过。一旦我们认真地来欣赏这幅小巧的斗方，会发现现代的观者对画面颇有一些严重的曲解。在波士顿美术馆的藏品目录中，这幅画的英文名是"Orange, Grapes and Pomegranates"，译为"橘子、葡萄与石榴"。画面的确描绘了三种水果，彼此簇拥在一起，粗看起来有些凌乱，

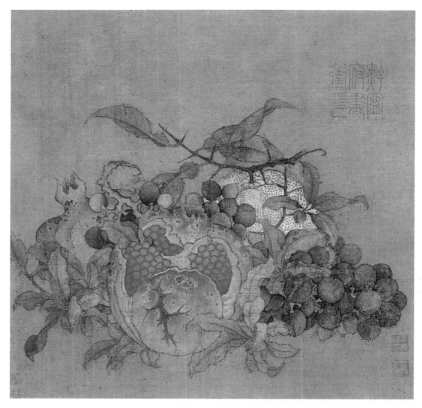

图1　鲁宗贵《吉祥多子图》　页　绢本设色　24厘米×25.8厘米　波士顿美术馆

但仔细分辨后会发现画家布置得井井有条，按照前、中、后的顺序，斜向纵深排列开。前排是两只石榴，一只全部展现出来，并且成熟得果皮迸裂，露出饱满鲜红的石榴子；另一只隐藏在后面，露出尖尖的蒂。画面的后排也是一个圆球形的果实，这是橘子。在石榴与橘子中间，夹着一串颗粒饱满的水果，这是葡萄。不过，中文名不似这般客观描述。"吉祥多子图"，这个漂亮名称并不是宋人的称呼，而可能是较晚近的命名。"吉祥多子"，寓意何其吉利。"多子"显然是指石榴和葡萄。早在晋代，潘岳在《安石榴赋》中就赞美石榴"千房同膜，千子如一"。"吉祥"则来自橘。"橘"与"吉"音近，因此橘子常用来表示吉祥，譬如，橘子

图 2　朱见深《岁朝佳兆图》　轴　绢本设色
59.7 厘米 × 35.5 厘米　故宫博物院

搭配梨或栗子，就可表示"吉利"。如此一来，鲁宗贵的这幅画就成了一幅通俗的画谜，谜面是三种水果，谜底是"吉祥如意、多子多福"。但是，倘若我们要把这幅画看作一幅画谜，是不是需要问一下：鲁宗贵，你怎么看？

　　明代杭州人田汝成编撰的《西湖游览志余》中，详细介绍了杭州新年习俗，其中一项，就是在正月初一这天，"签柏枝于柿饼，以大橘承之，谓之'百事大吉'"。"柏"通"百"，"柿"通"事"，"大橘"通"大吉"，活脱脱的一个字谜。喜欢画画的明宪宗画过一幅《岁朝佳兆图》（图2），画中的钟馗带着小鬼，正献上一个大盘，其中正是柏枝、柿子和柑

橘。以物名谐音吉祥祝语的方式在明清以后蔚然成风，成为通俗文化的重要表现形式。这种风气在宋代尚未如此盛行，不过，在新年的时候用三种水果来谐音"百事吉"，的确在宋代已经出现。宋末元初人陈元靓在《岁时广记》中讲述新年风俗时，引用了北宋末、南宋初年文人温革所编的一本日用类书《琐碎录》，其中讲到："京师人岁旦用盘盛柏一枝，柿、橘各一枚，就中擘破，众分食之，以为一岁百事吉之兆。"[1] 这里的"京师"，指的是北宋首都东京开封。宋末元初周密编写的《武林旧事》中，也在记载辞旧迎新的新年节俗时，列出了"饮屠苏""百事吉"等，也认为应是北宋汴梁的遗风。两相对照，可以知道，用柏枝、柿子、柑橘来谐音"百""事""吉"，的确在宋代已经出现，并一直延续至今。

不过，《吉祥多子图》中的三种水果，并非新年的水果。它们被组合在一起，是否也因为谐音呢？

香圆与香橙

"百事吉"，用的都是新年应季水果。柏枝自然四季常青，柑橘和柿子也都是冬季的水果。如此一来，《吉祥多子图》就会显得有些奇怪，因为另外两种水果，无论是葡萄还是石榴，都是典型的秋天的水果，比柑橘要早一些。尽管柑橘类水果有不少可以在秋天采摘，但葡萄绝不能晚于秋天。也就是说，画中三种新鲜水果，只能是秋天的应季水果。

从比例上来看，画中藏在最后的那颗"橘子"体量非常大，与前排的硕大石榴相当，不仅让人怀疑：这是橘子吗？

中国是柑橘类植物的重要原产地。所谓"柑橘"，是一个统称，种类非常之多，按照现代植物学的分类，属于芸香科柑橘属植物。[2] 日常中我们所熟悉的大体是橘、橙、柚三类，橘最小，柚最大。画中的这颗柑橘类的果实，果皮并不太光滑，蒂的周围有明显的起伏，更像是橙或柚，不是橘。如果说单从果实不好辨识，可以看一看枝叶。枝叶有两处重要特征，

　　　　　　　　　　　　　古画新品录：一部眼睛的历史

一是枝条上长满细长的刺；二是叶子形状为两截，用植物学术语来说，这是单身复叶，靠近叶柄较小的叶子是翼叶。这两个特点都指向橙或柚。从果实与叶子的大小来看，它比一般的柚要小，似乎橙的可能性最大。可是，即便是橙，种类也非常多，更不用提橘、橙、柚之间还可以杂交，产生新的品种。

好在，南宋人对柑橘早就有深入的研究。南宋名将韩世忠之子韩彦直堪称最早的柑橘学家，他撰有《橘录》一书，是我们了解南宋人柑橘知识的重要参照。他将柑橘类植物分为柑（八种）、橘（十四种）、橙（五种），但没有专门介绍"柚"类。不过宋代人通常将"柚""橘"并称，看成两大类。[3] 在这二十七种柑橘植物中，有两种是枝条生刺的，均属于"橙"类，一种叫"橙子"，一种叫"香圆"：

> 橙子，木有刺，似朱栾而小。……经霜早黄，肤泽可爱。状微有似真柑，但圆正细实非真柑。北人喜把玩之，香气馥馥，可以熏袖，可以芼鲜，可以渍蜜，真嘉实也。
>
> 香圆，木似朱栾，叶尖长，枝间有刺。植之近水乃生。其长如瓜，有及一尺四五寸者。清香袭人。……土人置之明窗净几间，颇可赏玩。酒阑并刀破之，盖不减新橙也。叶可以药病。[4]

宋代所说的"橙子"，是指香橙，以香为主，以食为辅，果肉很酸，要拌着蜜糖一起吃，并非我们今天日常所吃的甜橙。早在马王堆汉墓中，就陪葬有香橙类植物的种子，用来作为墓主人遗体的香料。香圆亦称香橼，与香橙有许多相似处，二者不但形似，味道也都极酸。植物学家认为，香橙可能是野生的宜昌橙与温州柑杂交而成，而香圆乃是宜昌橙或香橙与柚杂交的品种。[5] 用来作为橙和香圆的参照的是"朱栾"，今天被认为是酸橙的一种，但古人并不能分得很清楚，有时也称"柚"为"朱栾"。总之，在南宋人眼里，无论是橙子、香圆还是朱栾，大致都属于

橙、柚类的植物，以观赏、芳香和药用为主。那么《吉祥多子图》中的这枚水果究竟是香橙还是香圆？

相比之下，香圆的单身复叶较为少见，有复叶的翼叶也比较小，同时果实较大，形状也以长椭圆较多。这些都与画中这颗果实有些距离。而香橙则完全具备枝条有刺、单身复叶、果实形圆这几个特征。李时珍在《本草纲目》中明确提到了橙子叶片的特点："其实似柚而香，叶有两刻缺如两段。"这都是在提到柚、香圆、橘等类别时不会讲到的。台北故宫藏有一幅传为宋人的《香实垂金图》（图3），所画是生机勃勃的柑橘类果树的一枝，上缀果实两枚。细看之下，无论是单身复叶、枝条的刺，还是果实的形状、质感、色泽，与《吉祥多子图》完全一致。有一枚还可以清楚地看到脐，这是橙子比较明显的标志，应该是香橙无疑。更有趣的是，台北故宫所藏的另一件团扇画，传为宋人林椿的《橙黄橘绿图》（图4），果实累累的枝头，竟然并列画出了两种柑橘类水果。两颗大的，正是香橙。两颗小的，表皮呈黄绿色，上有深绿色的麻点，看起来很像橘子。可是，这一大一小两种枝条都生刺。细看之下，像橘子的那一枝，叶片也有翼叶，只不过比香橙的翼叶细长且小得多。这都符合"枳"的特点。"枳"，也就是《橘录》中的"枸橘"，在古代与柑、橘、柚、橙等并列，只是由于味道不好，常用来入药，而不食用。古人早就意识到橘与枳很难分别，感叹"淮南为橘淮北为枳"。画面枳与橙的并列，仿佛在考验观看者的知识和眼力。

庆赏中秋

香橙、葡萄、石榴，画家把这三种新鲜水果画在一起，用意何在？

孟元老在《东京梦华录》中说："中秋节……是时螯蟹新出，石榴、榅桲、梨、枣、栗、孛萄、弄色枨橘，皆新上市。"这七种果实，《吉祥多子图》占了近一半，其中，"孛萄"就是葡萄，"枨橘"就是橙子。由此可

图3 佚名《香实垂金图》 页 绢本设色 24.3 厘米 ×27.5 厘米
台北故宫博物院

图4 （传）林椿《橙黄橘绿图》 页 绢本设色 23.8 厘米 ×24.3 厘米
台北故宫博物院

知，画中三种水果组合在一起，与中秋节有密切的关系。

在南宋，香橙是十分宝贵的水果，以产自利州东路洋州（今陕西汉中）的香橙最为知名，由于稀少且需要长途运输，价格昂贵。当时甚至有官员向皇帝反映官员之间馈赠这种名贵水果的不正当风气，甚至可以达到"一果之直，率数百金"。绍兴二十一年（1151）十月，宋高宗到清河郡王张俊府上参加宴会。张俊奉上的第一道美食是"绣花高饤八果垒"。这不是真用来吃的，而是观赏和散发香气的，用八种水果垒起来——香圆、真柑、石榴、橙子、鹅梨、乳梨、榠楂、花木瓜，可说是色香味俱全。柑橘类占了三样。这里的时间是冬季十月，正是柑橘类水果最好的时节。

《橘录》中，专门有一节讲到了如何采摘柑橘类水果：

> 岁当重阳，色未黄，有采之者，名曰"摘青"。舟载之江浙间。青柑固人所乐得，然采之不待其熟，巧于商者间或然尔。及经霜之二三夕，才尽剪。

可见一般最早是在农历九月以后采摘，这个时候往往皮还是青色。要等到十月霜降以后，慢慢变黄，才算真正成熟。《吉祥多子图》中的香橙，恰恰不是金黄，而是灰绿色。《香实垂金图》中，枝头两枚尚未采摘的香橙也是如此。无疑，采摘时未等到完全成熟，这不恰好与中秋时节相吻合吗？

不只是香橙珍贵，葡萄也是。葡萄主要是北方所产，在南宋临安的市场上，最主要的是山西产的"太原葡萄"，唐代以来就有名望，还有一种域外的"番葡萄"。杭州本地也种葡萄。南宋吴自牧的《梦粱录》中提到了当地物产，其中就有一种特殊品种："黄而莹白者，名'珠子'，又名'水晶'，最甜。紫而玛瑙色者稍晚。"画中的葡萄色泽偏紫红，自然不是水晶葡萄。是不是太原葡萄？我们不得而知。至于石榴，也有讲究。《梦粱录》中说："石榴子，颗大而白，名'玉榴'；红者次之。"画面中不是

"玉榴"，最前面的大石榴已经绽开，露出里面鲜红的石榴子。

石榴、葡萄、香橙的组合，如果说石榴以色泽为胜，香橙以芳香为胜，那么葡萄则是以味道为胜。三种水果，形成了色香味俱全的一幕庆赏中秋的景观。

八月是收获的季节，所以古人在八月有秋社的礼仪，一般在立秋后第五个戊日，约在中秋前数日。这一天，官民都要祭祀谢神，祈求来年丰产依旧。已婚女性则在这一日回娘家。傍晚回还时，女方的父母兄妹，也即孩子未来的外公、姨、舅，都要赠送新葫芦和枣儿，以作为"宜良外甥儿"的吉兆。地祈丰产，人祈子嗣，这种愿望贯穿在八月的各种节令中。葫芦、枣儿都是生男孩的象征。同为中秋新上市的蔬果，石榴、葡萄、香橙是否也有类似的含义？

南宋的绘画中，描绘葡萄的名作是传为林椿的《葡萄草虫图》（图 5）。画中主角是从枝头垂下的一串淡绿色的葡萄，另有四只昆虫：一

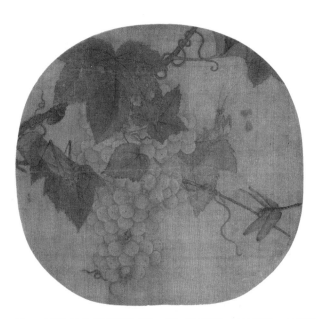

图 5 （传）林椿《葡萄草虫图》 页 绢本设色 26.2 厘米 × 27 厘米
故宫博物院

图6　南宋瑞果图鎏金银盘　　　　　　　　图7　南宋银鎏金瑞果纹圆盘
16.5厘米×13厘米　镇江博物馆　　　　　　16.8厘米×12厘米　三明市博物馆

只蜻蜓，一只甲虫，一只螳螂，一只螽斯。俗称"纺织娘"的这只螽斯最大最明显，很早就被赋予了"宜尔子孙"的寓意，葡萄则可以说是这种意义的另一种体现。有趣的是，江苏省溧阳县小平桥荷花塘发现了一批宋代窖藏金银器，其中有一面瑞果图鎏金银盘（图6）。盘内底用浮雕的手法铸造出了四种带着枝叶的新鲜水果，一种是瓜，一种是开口的石榴，其间点缀着荔枝。左下还有一种，从和石榴大小相仿佛的浑圆果实，以及带有单身复叶的叶子来判断，正是香橙。颇为类似的银盘在福建泰宁的宋代窖藏银器中也有发现（图7）。显然，果品的组合，体现出富贵、多子的吉祥含义。想象一下，在宴席中，一面这样的鎏金银盘，盛着石榴、香橙、香瓜、荔枝，摆在人们面前，真实的世界与艺术的世界该是多么完美地融合在一起。[6]

如果说石榴和葡萄都可以与多子的寓意直接发生关联，橙子则有所不同。无论是香圆、香橙还是柚，味道都很酸，具有下气、止渴、醒酒、止咳、消食的作用。怀孕前期的女性喜食酸，由于妊娠反应而食欲不振，这时候橙柚类水果便帮上了大忙。譬如，《本草纲目》对柚的药用描述是：

"消食，解酒毒，治饮酒人口气，去肠胃中恶气，疗妊妇不思食、口淡。"
更有效的是一种称作"黎檬"的柑橘类植物，宋代时已经见诸记载，也即
柠檬，与香圆有密切的关系。黎檬具有明显的下气、和胃、消食之功效，
妇女怀孕初期胃闷作呕时，食之可解，因此还获得了"宜母子"的美誉。
从这个角度而言，生子的祝愿就包含在艳丽的画面之中。

折枝

　　人们常会笼统地把这幅画归为"花鸟画"，可是画中既没有花也没
有鸟。实际上，宋代人专门为这种画创造了一个画科——"蔬果"。对于
宋代人而言，蔬果画的一大特点是，入画的蔬果来自人工种植，蔬产于
"园"，果产于"圃"。野菜和野果虽说世间也有不少，但很少能入画。换
句话说，蔬果画中虽然描绘的是自然世界的一部分，但却是借由人工实现
的。这颇有些像宋代蓬勃兴起的园林，力图以最人工的方式营造出最自然
的世界。实际上，菜园和果圃正是一个标准的宋代园林不可缺少的部分。
《宣和画谱》中，把水果按绘画的难度从低到高分成三种，"坠地之果""折
枝之果""林间之果"：

　　　　然蔬果于写生，最为难工。论者以谓郊外之蔬易工于水滨之蔬，
　　　而水滨之蔬又易工于园畦之蔬也。盖坠地之果易工于折枝之果，而
　　　折枝之果又易工于林间之果也。

　　稍微想一下便会明白，考量难度的一个重要标准是与自然环境的联
系。"坠地之果"最容易，因为它们已经是从果树上彻底掉落的单个水
果，可以放在眼前随意组合，对照着进行写生也较为容易。"折枝之果"
之所以难一些，是因为果实与枝叶连在一起。而"林间之果"之所以最
难，是因为环境更广阔，果实已不是重点，重点是果实和果树乃至果林

的关系。生机是最难画的，坠地之果就是"死物"，而最充满生命力的
是林间之果。

　　在存世的宋代绘画中，这三种类型都有作品可以供我们推想。禅僧
牧溪的《六柿图》（图8），可能就是"坠地之果"。传为赵令穰的《橙黄
橘绿图》（图9）可能是"林间之果"。而"折枝之果"最为丰富，《吉祥
多子图》显然就属于"折枝"。不过，所谓"折枝"，一般是指一种构图
的方式，不画全株而只画枝头局部的特写，譬如《葡萄草虫图》，或者是
描绘香橙满枝头的《香实垂金图》。但是《吉祥多子图》却在字面意思上
把"折枝"图解出来。画中三种水果，都可以清楚地看到折断的枝条，正
是这些枝叶，透露出画家的妙思。画中最明显的折枝，是最后面的那个香
橙。一根略带弧度的枝条连着橙子的顶部，右部是折断的枝干，一截树皮
还连在锋利的折口处，树干内部的浅色木质清晰可见，显示出刚折下不
久。枝条上有四片姿态各异的叶子，有俯有仰，有侧有正，叶的正面与背
面用不同的颜色画出不同的起伏。从藤上折下的葡萄也画得十分清楚。绿
色的藤也有一条斜长的折口，不只是有成熟的黄紫色葡萄，藤上还挂着绿
色的未成熟的葡萄粒。两颗石榴，前面的那颗所在的折枝上还带着许多片
叶子，后面那颗其实也是折枝，枝叶的尾端穿过葡萄，从香橙的前面显露
出来。有趣的是，明代后期的版画图谱《顾氏画谱》中，罗列的百位历
代画家中，就有鲁宗贵，而所附的鲁宗贵画，竟然就是一枝折下来的香
橙。《吉祥多子图》的影响还体现在弗利尔美术馆所藏的一幅明代模仿本
中（图10）。画中一个蓝色玻璃盘，盛满了秋季的蔬果，除了仿照《吉祥
多子图》画有香橙、石榴、葡萄之外，还多出了秋梨、菱角、莲藕等等。

　　与《吉祥多子图》类似，直接描绘出"折枝"断面的绘画，在宋代
绘画中是一种新的时尚。故宫博物院所藏传为赵昌的《花卉四段图》（图
11），描绘了春夏秋冬四种典型花卉——海棠、栀子、芙蓉、梅花，每一
枝花的枝干皮肉的断面都描绘得极为精细。与特写式的枝头折枝不同，折
枝的断面更加强化了人为干预的痕迹。也正是由于人的选择和干预，不同

图 8　牧溪《六柿图》　轴　纸本水墨　38.1 厘米 × 36.2 厘米
京都大德寺

图 9　（传）赵令穰《橙黄橘绿图》　页　绢本设色　24.2 厘米 × 24.9 厘米
台北故宫博物院

图 10　佚名《琉璃盘蔬果图》　页　绢本设色　27.6 厘米 × 25.9 厘米
弗利尔美术馆

图 11　（传）赵昌《花卉四段图》　卷　绢本设色　49.2 厘米 × 77 厘米（每段）　故宫博物院

的水果才能够自由地组合在一起，共同传达出人们对自然世界的思考，和对人类世界的期望。

注释

[1]（宋）陈元靓：《岁时广记·卷五》，商务印书馆，1939 年，55 页。对于岁朝风俗的讨论，可参考曹可婧《乾隆朝宫廷“岁朝清供图”研究》，中央美术学院硕士学位论文，2017 年。

[2] 何天富主编：《柑橘学》，中国农业出版社，1999 年。

[3] 在北宋著名的本草类书籍《证类本草》中，就把“橘”和“柚”并列，参见唐慎微等《重修政和经史证类备用本草》，人民卫生出版社，1957 年，461 页。

[4]（宋）韩彦直：《橘录》，中华书局，1985 年，3、8 页。亦有一种版本称橙子为“柳丁”，但并不是如今的柳丁橙。

[5] 陈竹生、万良珍编著：《中国柑桔良种彩色图谱》，四川科技出版社，1993 年，99—101 页。

[6] 肖梦龙、汪青青：《江苏溧阳平桥出土宋代银器窖藏》，《文物》1986 年第 5 期；李建军：《福建泰宁窖藏银器》，《文物》2000 年第 7 期。

向来俯首问羲皇，汝是何人到此乡。

未有画前开鼻孔，满天浮动古馨香。

遗民的经济头脑：《墨兰图》与郑思肖的智慧

中国历史中，蒙古人的元朝征服汉族人的南宋是一个天崩地裂的转折。因惨烈的战争而染红的海面，自杀殉国的烈士留下的诗篇，构成了一幕幕波澜壮阔的历史图景。对于今天的我们而言，历史的纠葛早已熔铸在大一统的国家之中，唯一能够让我们直接体察到七百年前人们心绪动荡的，是经历过这场变动的人们所遗留下来的文学遗产与艺术遗产。对于文学与诗歌，我们所知甚多，文天祥的《过零丁洋》依旧感动着我们。然而对于用图像来反映这场变革的人，我们知道的却不多。作为画家的郑思肖便是我们将要观察的对象。

无根的兰花

《墨兰图》（图 1）是郑思肖留存至今的唯一真迹，一件集中反映那个巨变时代的经典绘画。这是一幅纸上短卷，纵 25.7 厘米，横 42.4 厘米，在民国年间流出国内，现藏日本大阪市立美术馆。画面非常非常简单，如果我们在视觉中抹掉画面里那些干扰我们的清代皇帝收藏印，画中就呈现出一株浮动在空阔背景中的兰草，除此之外别无他物。另有两段郑思肖自

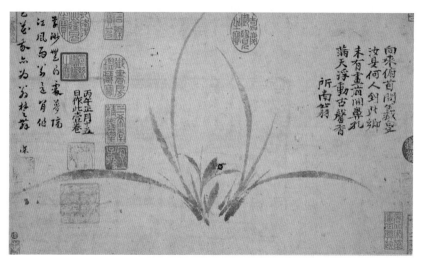

图1 郑思肖《墨兰图》 卷 纸本水墨 25.7厘米×42.4厘米 1306年 大阪市立美术馆

己的文字。一段是左边的落款："丙午（1306）正月十五日作此壹卷。"另一段是右上部的题诗："向来俯首问羲皇，汝是何人到此乡。未有画前开鼻孔，满天浮动古馨香。"

作为唯一的主角，画家似乎是在画一幅兰的正面肖像。兰草出现在画面正当中，数片兰叶左右对称，近乎呆板，将画纸分割成均衡的空间。画家的变化仅仅是在兰叶的长短，最具风姿的也不过就是两条最长的兰叶，以及这两片叶子夹成的椭圆形空间中那朵用浓墨画出、微微向右边倾斜的兰花。

纯粹用墨来画兰草并非郑思肖的独创，比他年长四十二岁的南宋皇族赵孟坚应该是第一位以墨兰闻名的画家，倘若将两人的《墨兰图》（图2）放在一起，我们无疑会吃惊于赵孟坚的风姿绰约和郑思肖的僵硬呆板。前者仿佛是一群放荡不羁、嬉戏欢乐的年轻人，后者则好比是一位正襟危坐、目不斜视、不苟言笑的刻板儒生。换句话说，赵孟坚的兰草更加接近植物的自然属性，画家用多变的笔法和构图描绘出了自然生长的兰草的勃勃活力，而郑思肖的兰草经过了更多人为的构造，简化为对称的图样。一个值得注意的地方是，为了展示兰草的生命力，赵孟坚的兰花生长在地面上，而郑思肖的兰草没有对于地面的任何暗示，仿佛悬

　　　　　　　　　　　古画新品录：一部眼睛的历史

图 2　赵孟坚《墨兰图》　卷　纸本水墨　34.5 厘米 × 90.2 厘米　故宫博物院

浮在画面真空中。

　　尽管不画地面的兰草在现在的绘画中早已司空见惯，但在 14 世纪的人看来是一种奇特的方式。早在明代初年，就在郑思肖生活的苏州地区流传着一种说法，认为他所画的是没有根和土的兰，所表现的是南宋国土被蒙古人所占的悲痛。元末明初的苏州人韩奕的故事是这么讲述的："（郑思肖）时写兰，疏花简叶，根不著土。人问之，曰：'土为番人夺，忍著耶？'"

　　这种政治暗喻式的解释很好地契合了郑思肖的身份，他是一位由宋入元的政治"遗民"，心中怀有大宋江山，自然，当江山易代之后，兰花也失掉了土地。作为遗民画家，郑思肖笔下的无根兰，实际上就是他自己。从此以后，郑思肖与"无根兰"便合二为一，一幅绘画就这样变成了政权变迁的隐喻，再没有人怀疑。

典范遗民

　　之所以没有人来重新思考郑思肖笔下墨兰的含义，是因为没有人会怀疑郑思肖的政治情结。

在历史学家眼里，郑思肖是一位彻彻底底的"遗民"。所谓遗民，是指前朝遗留下来的人，政治上忠于前朝。郑思肖是南宋遗民中比较有名的一个，光从他的名字就能窥见一二。他本是福建人，由于父辈长期在苏州地区为官，便居住在这里。我们不知道他的原名，"思肖"是南宋灭亡后改的，据说其实是"思赵"之意，"肖"代指的是大宋的"赵"家江山。改了名，自然也要改字和号。他字"忆翁"，表示不忘故国；号"所南"，意为日常坐卧都要向着南面，背朝北面。朝北面就是臣服于元朝，他不干。除了名字中强烈的政治情绪，据说他自南宋灭亡后，便和北方人断绝一切交往，甚至在和朋友宴会的时候，倘若听到席中有北方口音，便立即愤然离去。

他的故事里传说的成分看起来不少，而比起另一件事，这些都不算什么。崇祯十一年（1638），苏州承天寺重新疏浚了寺中的水井，寺僧偶然打捞上了一个铁盒，铁盒里装着一部名叫《心史》的书，作者正是郑思肖。书上有他的封条"大宋孤臣郑思肖百拜封"，时在1283年，元已经灭南宋四年，但郑思肖还继续用着南宋的年号。《心史》的文字充满刻骨铭心的政治情感，在明末被发现之后，广为传刻，郑思肖的遗民形象在明清以来渐渐变得圆满。但至于这部书是否真的由他所写，并在1283年亲手沉入井底，还是在明末与清军的战争中为了鼓舞士气而制造出来的事件，仍然是个众说纷纭的谜团。

遗民的经济头脑

粗看起来，《心史》似乎是郑思肖《墨兰图》的证明，他称自己为"大宋孤臣"，像孤儿一样，失掉了母亲的呵护。《墨兰图》中那棵孤零零飘浮在画纸正中的兰草，以及那朵孤零零的兰花，岂不正是"大宋孤臣"的绝好写照吗？

虽然一直到现在，数百年来人们都如此看待他的墨兰，但这种政治隐喻品味多了便也有些索然。郑思肖的兰花有这么简单吗？或者说，画家

在下笔的一瞬，就会想到如此的政治隐喻吗？

假如《心史》当真是郑思肖所写，他当时四十三岁，南宋刚刚灭亡四年，而画《墨兰图》的他已经六十六岁，南宋时代已经过去二十七年了。他在元朝的统治下活得很好，依然还保留着自己在苏州不大不小的大约三十亩田产。关键是，他还很有经济头脑，把田产挂靠在苏州报国寺名下，因为寺院的田地是不用或很少交税的，此外他还免去了自己找人耕种以及收获时催租的麻烦。每年拿出田产的一部分收入，他专门在报国寺中奉了一个祠位，专门奉祀自己的祖先。而他自己平日的衣食也全给寺庙包了。总之，入元后，郑思肖并没有采取任何有力的反抗行动。正因为如此，他和其他一些遗老一样，在元朝统治下，仍然可以悠游岁月，尽享天年。

当一位号称日夜思念故国，从来不面朝北方，哪怕在绘画中也从不沾一丁点元朝污浊泥土的遗民，却如此有头脑地经营自己的三十亩田地，并有效地躲避元朝政府的田税的时候，是不是会让人觉得有点诡异？

根据元代末年陶宗仪的记载，郑思肖到晚年"究竟性命之学，以寿终"。所谓"性命之学"，是指探讨人的性与命之关系的学问，是一种比较抽象的道德伦理学，与儒、释、道都有关系。然而郑思肖的"性命之学"主要偏重道教与佛教。他一直对道教超度仪式有研究，还在南宋末年，他三十岁的时候就撰写了一部《太极祭炼内法》，讲的是如何通过道教的符箓以及各种方法来召唤并超度鬼魂。这是一门专门的学问。入元以后，郑思肖的这种能耐常被人提起，元代人称之为"祭鬼法"，他自己把这本书刊刻出来，大概因此还颇有人跟随他学习。

拥有田产、经济头脑、道教神通的郑思肖，与通过"无根兰"发泄愤懑情绪的那个遗民，似乎有许多不一样的地方。

批量生产的兰花

如果我们仅仅把《墨兰图》看成郑思肖强烈的反元思想的隐喻，那

么很可能会忽视画中真正有趣的地方。

画中兰花左右两边各有郑思肖的题款和题诗，虽然都是楷书，但仔细看来，书法相差很大。左边的落款"丙午正月十五日作此壹卷"笔画工整，墨色一致，横平竖直，长得一样，右边的题诗则写得颇为随意。实际上，左边的落款是刻好字印上去的（图3）。美国学者高居翰早已注意到了这一点，而日本学者板仓圣哲也就此提出猜测，认为郑思肖一定画了很多兰花。可惜，他们并没有进一步追问郑思肖刻字印刷的意图，因此对《墨兰图》的解读依然沿袭旧说。

细究这行落款，会发现应该是木板刻制后像盖印章一样印上去的，字体是标准的印刷用的宋体楷书。进而我们发现，十一个字不完全是印刷体，刻印的只是"丙午 月 日作此壹卷"，具体时间"正"月和"十五"日则是手写上去的。这是一个专门制作的落款章，为的是更便捷地制作。我们都有过这样的经验，签在我们大学毕业证书上的校长的名字，通常都是手写体的姓名章，不是真正的手写。

这个木板日期印章的出现，说明什么呢？可能性之一，是表明郑思肖的画是批量生产的，而且很可能数量惊人，每一年，每一月，甚至每一天，都可能会绘制同样类型的绘画。譬如，倘若到了下一年，他便可以把"丙午"换成"丁未"。郑思肖的绘画，当时一定有一个前景广阔的市场。这还可以从木板落款章下面的两方印章得到证明。两方印夹着一片兰叶，上面的是郑思肖的号"所南翁"；下面是"求则不得，不求或与。老眼空阔，清风今古"，颇不寻常地达到十六个字（图4）。而且，字体用的并不是古雅而难于辨认的"篆书"，而是普通易辨的隶书。印章的印文往往需要古雅，有时候特别不好辨认，因为这是人的防伪标志，不在乎能否让绝大多数人认识，所以一般不会用日常书写中常见的大众字体，而是用篆书。"求则不得"十六字印就显得有些奇怪。倘若我们把这方印与木板刻制的落款章联系起来，会发现其中的关系：二者都选择了易于辨识的通俗字体。

"求则不得，不求或与。老眼空阔，清风今古"，颇像一个佛教的偈

图 3　郑思肖《墨兰图》的落款　　　　图 4　郑思肖《墨兰图》上的印章

子，像是一个宣言，它针对的是众多求画的人吗，还是在表达某种宗教的思想？在佛教的思想中，有所谓"苦集灭道""四谛"。"苦"是欲望造成的痛苦，可以分为若干种，第一种便是"求不得苦"。这样看来，郑思肖是在含蓄地表达他的宗教思想，而不是卖画宣言。那么，他假如是在"批量"生产兰花，大概也不仅仅是为了应对市场，还要面对宗教的语境。落款力求简便，画面也不复杂。《墨兰图》颇有点像一个流水线：首先，郑思肖集中精力画出一批对称结构的兰草；然后，对画进行整理，分别盖上木板印章，按照绘制时间标示出具体"生产日期"；之后，盖上郑思肖的名号章与宣言章；最后筛选一遍，选择一些比较好的画，另外加上手写题诗。一批画作便告顺利完成。

　　倘若郑思肖的墨兰真的是这样批量生产的，那么他会在每幅画中都贯注进"无根兰"的政治隐喻吗？还是说，郑思肖是在由其遗民声望所带来的巨大市场中，探索一种快速简便，而又能最大限度地保持其个性与制作水准的方法和模式？真正回答这个问题或许还需要我们进一步的推敲，但请不要再把《墨兰图》当作一幅直白的政治寓言，那样的话只能使郑思肖这位挣扎在宋元之交剧变时代的遗民简化成一个空洞的符号。

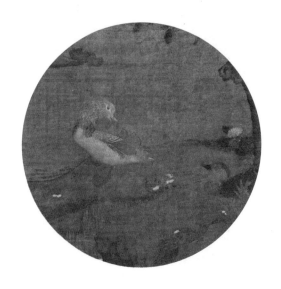

一陂春水绕花身，花影妖娆各占春。

纵被春风吹作雪，绝胜南陌碾成尘。

春之交响：《杏花鸳鸯图》中的男女二重奏

春暖花开，是鸳鸯戏水的季节。作为中国特有的水禽，鸳鸯在中国文化中占据着独特的地位。作为美满爱情的象征，这种双宿双飞的"文禽"（中国古代对毛羽斑斓的禽鸟的雅称）成为人们再熟悉不过的吉祥图案，出现在各种各样的物品上面，承载着中国人的家庭梦。如今的我们，已经习惯于把鸳鸯图形当作一种直白的符号，等同于美满婚姻。不过，在中国古代画家那里，用鸳鸯来表达思想的方式要远为精深。上海博物馆所藏的《杏花鸳鸯图》（图 1）便是一个很好的实例，男女、阴阳、家庭、生命力等主题，都在这幅画中展现出来。

老当益壮的杏树

虽然古绢的颜色已经发暗，但《杏花鸳鸯图》中的色彩依然鲜艳。画面不算小，纵 162 厘米，横 97.3 厘米，没有作者的款印，也没有任何收藏印迹，这种画无疑出自一位职业匠师之手。有趣的是，我们现在至少能够发现另外两幅类似的画作。名为《杏子鸳鸯图》的一件藏在日本，也是绢本，尺幅略小（145 厘米 ×88.9 厘米），托名为元代画家王渊，但

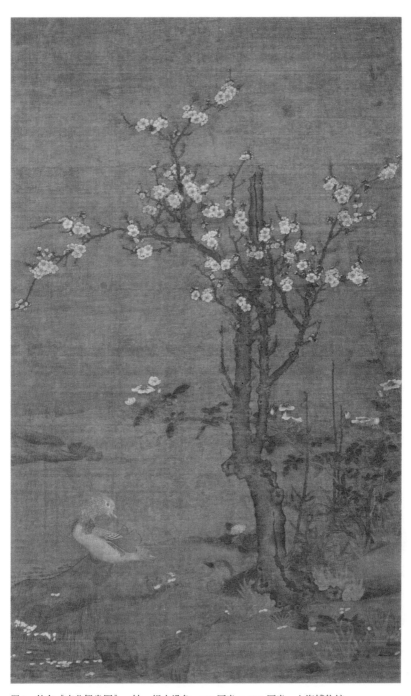

图1　佚名《杏花鸳鸯图》　轴　绢本设色　162厘米 × 97.3厘米　上海博物馆

一般认为是 16 世纪的作品。另一件见诸拍卖市场（107 厘米 ×64 厘米），除了是纸本、尺寸小一些以外，几乎与上海博物馆的藏本一模一样。多版本的现象，说明"杏花鸳鸯"这个构图，可能是一种颇为流行的样式，得到大量的模仿。

从全景式的构图以及精细的画法来看，《杏花鸳鸯图》确实颇具特色，与传世的元代设色花鸟画近似，难怪人们相信这幅画也应为元代画作。画面描绘了水边坡岸的景色，画出了一幕完整的自然一角。一株枝干苍老、长满树瘤的老杏树占据画面中心，树下的坡岸上有一对雌雄鸳鸯。杏树贯穿画面上下，而且伸展到画面两边。其张扬的程度，把树下鸳鸯的风头完全盖住，向我们显示出，它才是画面真正的主角。这株杏树虽然并不算太高，但树龄一定不小，怎见得？你看，它靠近地面的主干不但长满树瘤，而且树身已经裂开，显出中空的内部（图 2）。我们可以清楚地看到从树根部向上去的那道深深的裂缝，几乎把树身裂成两半，而裂开的两半像是两条腿，深深地扎在土里，那效果近似连理树。苍老的杏树长势喜人，裂开的树身果真向上分出一粗一细两个连理枝干。粗干笔直向上，似乎承续了杏树的苍老，树干的顶部被截断，近乎枯萎，而且如地下的主干一样裂开。相形之下，细干则婀娜曲折、枝繁叶茂，开满了粉红的杏花，愈加映衬出旁边粗干一花不绽的苍老。

杏树在画面中的中心地位，以及连理枝所营造出的戏剧性对比，显然是刻意经营的。老杏的生命力被表现得淋漓尽致。杏花常与道教仙人相联系。传说中，仙人居住之地常有杏花。杏花甚至可成为仙人的食物，因此也可象征长寿。而道教仙人往往都擅长医术，因此人们也用"杏林"来称呼医学。精深的医术是旺盛生命力的保证，主干枯萎但新枝开满杏花的老树，便是长寿与生命力的暗示。

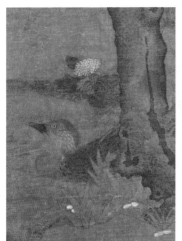
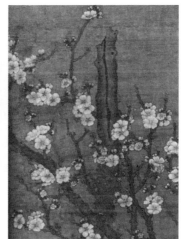

图 2　《杏花鸳鸯图》局部

蔷薇与月季

挺立的树干在画面中多少有些突兀，因此，画家用一枝蔷薇属的植物打破了老杏的孤单。苍老的杏树下依附着一株低矮的木本花卉，一枝斜穿过杏树的树干，体现出依偎的关系。这株植物的花是红色，由五个单瓣组成花朵。枝头上花朵、花苞，已开、未开，错落有致。一个明显的特点是，每朵花下都有若干条狭长的托叶，倒卷下来，衬托出粉红花朵的娇嫩。叶为三片或五片一组，这正符合蔷薇属植物的特征。更具体地说，画中或许是一株单瓣月季花。仔细看茎干，果然能发现分布有略带紫红色的尖刺。这种单瓣月季花是中国原产，多出自湖北、四川、贵州等地，与常见的重瓣月季花不同，是一种原始品种。

南宋理宗时期的宫廷画家为庆祝皇后生辰而画的《百花图》（图3）

图3 佚名《百花图》中的"长春花" 卷 绢本设色 吉林省博物馆

中，画了一株重瓣月季花，也可以看到托叶这个显著的特征。画中题作"长春花"。将月季称作"长春花"始于北宋，《洛阳花木记》中有"刺花三十七种"，主要就是蔷薇属的植物，包括好几种月季，有密枝月季、千叶月桂、黄月季、川四季、深红月季、长春花、日月季、四季长春等等。明代人王象晋所编的植物学著作《群芳谱》中写道："月季，一名长春花，一名月月红……叶小于蔷薇，茎与叶俱有刺。花有红、白及淡红三色，白者须植不见日处，见日则变而红。逐月一开，四时不绝。花千叶厚瓣，亦蔷薇之类也。"无论是蔷薇还是月季，重瓣的看起来都更美丽，也因此见于存世的宋代绘画，而单瓣的则在绘画中相对罕见得多。在《杏花鸳鸯图》中，它至少表明，画中的环境是在一个人迹罕至的地方。

就像《百花图》中的重瓣月季一样，这种花卉常用来指代女性。画中这株粉红的长春花开得很有风姿，花朵很大，有的花瓣全开，露出里面的花心，有的则含苞待放。老杏与月季，一个仿佛是仙风道骨的长寿男性，一个仿佛是娇艳欲滴的美丽女子。月季依偎着老杏，恰如女性依偎着男性。

这种女性与男性的关系不只体现在月季与杏树的依附关系中。实际上，画家有意识地在画面中各个地方都强化这种关系。月季花虽然在与老杏的对比中呈现为女性特质，但其本身也蕴藏着明显的对比。细心的观者会发现，月季的枝干呈现出两种不同的颜色，深色的干和浅色的枝。与老杏树那一粗一细的连理枝干相仿，月季的主干也是有些枯萎的深色老干，仿佛是为了与老杏树相呼应；月季的一株老干也画成被截断的样子；老干上长出浅色的新枝，月季花全部长在嫩枝上。如果说深色的老干是男性，那么开满长春花的浅色新枝便是女性。

当然，对于植物而言，无所谓女性与男性，而是雌与雄，或者说阴与阳。阴与阳是相对的。当老杏树上绽放的杏花与低矮的长春花放在一起的时候，杏花是阳，月季是阴。而当老杏树枯萎开裂的老干与杏花放在一起的时候，老干是"阳"，盛开的杏花则成为繁盛的"阴"。不仅如此，阴

阳也是需要互补的，并且是可以相互转化的。正因如此，我们才会在同一株老杏或者同一株月季上看到了老干与新枝、老树与新花的转化。这种戏剧性的对比不仅仅是一棵植物的荣枯，还被赋予了生命转化的含义。

鸳鸯与鸂鶒

鸳鸯的出现，是对阴阳对比和转化的再一次强调。

鸳鸯成为绘画的重要主题，大约是从北宋开始的。鸳鸯在古代还有另一种称呼，叫作"鸂鶒"（音溪敕）。有趣的是，动物学家们发现，在古人眼里，鸳鸯和鸂鶒并不是完全相同的一种东西。我们今天所说的鸳鸯，是古人所说的鸂鶒，而古人所说的鸳鸯，则是另一种毛羽斑斓程度略逊于鸂鶒的野鸭（图4）。不管是鸳鸯还是鸂鶒，有一点是相同的，它们都是习惯于成双成对出现的文禽。古代画家笔下的鸳鸯，完全可以编织

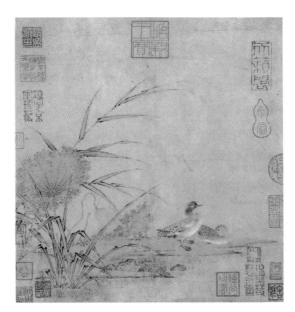

图4 （传）惠崇《秋浦双鸳图》 页 绢本设色
27.4厘米 × 26.4厘米 台北故宫博物院
其中所画似乎并非一般认为的鸳鸯

出一个娓娓道来的艺术史故事。不过，这个故事过于复杂，暂且不表。让我们来看《杏花鸳鸯图》中的那对文禽。

这对鸳鸯出现在杏树下，雄鸟站立在坡岸边回首张望雌鸟，雌鸟卧在杏树根部，抬起头迎着雄鸟的目光。从绘画技巧上来看，鸳鸯的描绘不如对老杏和月季的描绘来得精细，体积感不强，毛羽的描绘也较为粗率，给人的感觉是画家在最后的时刻匆忙之中添加上去的。雄性鸳鸯的一大特征是头部有宽且长的白色眉纹，向后延伸，构成羽冠的一部分。但画里却交待不清楚，只在眼睛周围画出一个小小的白圈。雌性鸳鸯眼睛周围也应有白圈，并有一条白纹与之相连，形成特有的白色眉纹，但画里根本就没有表现。画家仿佛最初只是要描绘水岸边的老杏与月季，连被风吹落在池塘中和坡岸上的杏花花瓣都画得很充分，却没有仔细经营本来会相当吸引人眼球的鸳鸯的斑斓羽毛。雌鸟更是灰头土脸地躲在老杏树后。看来这位画家不擅长画鸳鸯，又或许，画家要表达的意义，在老杏与月季中已经达成。加上一双鸳鸯，只是为了使这种意义得到强调，并且显现出来，为更多的人所理解。

从宋代以来，描绘鸳鸯的画作有很多。然而《杏花鸳鸯图》中的鸳鸯恐怕是雌雄鸟之间距离最远的一张画。南京博物院所藏的传宋人《桃花鸳鸯图》（图 5）在画面上与《杏花鸳鸯图》有不少相似之处。两相对比可以看出，《桃花鸳鸯图》中，桃花下的鸳鸯依偎在一起休息，雄鸟站立，雌鸟卧在雄鸟脚下，回头整理毛羽。这是描写鸳鸯的经典方式之一，另一种经典方式则是描绘雌雄鸳鸯并排游水。《杏花鸳鸯图》两者都不是。两只鸳鸯之间的距离产生了某种情节。雄鸟站在坡岸边，似乎在回头召唤雌鸟下水游戏，我们可以清楚地看到它张开的红色的嘴，这是别的图画中不曾有过的。雌鸟听到召唤，伸着脖子抬起头看着同伴。它并没有在打盹，似乎有些不太情愿离开卧着的地方。那么，雌鸟卧在老杏树底下干吗呢？

杏花与月季均是农历二三月开放的花卉，暗示出画面的时间是在仲春到季春。杏花与禽鸟的搭配，最著名的一件画作，无疑是传为宋徽宗赵

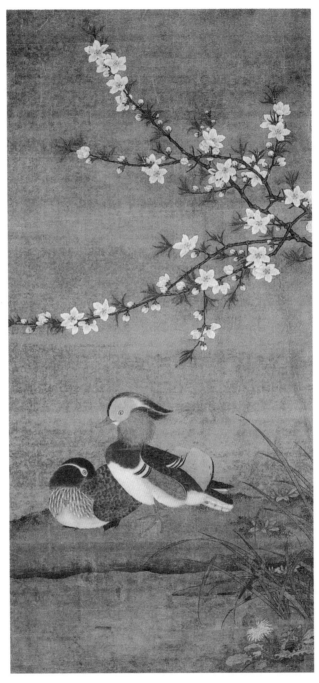

图 5　佚名《桃花鸳鸯图》　轴　绢本设色　105.3厘米×49厘米
南京博物院

佶的《五色鹦鹉图》(波士顿美术馆)[1]。徽宗就在题款中写道:"方中春,繁杏遍开,(鹦鹉)翔翥其上。"南宋杭州,张镃这样的官僚文人,每年都要在"二月仲春"于"杏花庄赏杏花",皇宫里也要在"芳春堂赏杏花"。"三月季春",张镃则会在"花院观月季",在"宜雨亭北观黄蔷薇"。

《杏花鸳鸯图》里的杏树上,少有花苞,多是怒放的花朵。尤为特别的是,画家仔细画出掉落于地面、池塘的花瓣,似乎暗示着盛开后即将凋谢,正如王安石在《北陂杏花》诗中所吟咏的:"纵被春风吹作雪,绝胜南陌碾成尘。"这个时候,正是鸳鸯开始繁殖的季节。鸳鸯是迁徙性候鸟,繁殖的窝一般选在水边沼泽地的泥洞或树洞里。画中躺在杏树下不忍起身的雌鸳鸯,会不会是在产卵、繁殖后代呢?虽然鸳鸯没有告诉我们,但画面中的老树开新花,暗示出雌雄鸳鸯也正在经历这种生命轮回。

春天的黄花

《杏花鸳鸯图》中,几乎所有的东西都是成双成对的。雌雄鸳鸯是一对,老杏与月季是一对,甚至连杏树的粗细二干也是一对。这昭示出画面的特殊主题:阴与阳、男与女的和谐与交融。雌雄鸳鸯,高大的老杏与低矮的月季,构成两个相互平行的、有关夫妻的隐喻。不过,在这一幕阴阳交融的场景中,有一种植物是单独出现的,那就是雌鸳鸯头部上方的一株野花。这棵野花长在远处坡岸上,植株很小,数片椭圆而微带锯齿的叶子托起一朵黄色的花。花朵由密密麻麻的细小花瓣组成,很像菊花。不过,我们所熟知的菊花是秋天绽放的,而画中是杏花、月季盛开的春天。春天会有什么样的菊花开放呢?

我们现在所熟悉的春日绽放的菊科植物是雏菊,不过它是较为晚近才引入中国栽培的观赏植物。对于中国古人而言,他们所说的"春菊"是茼蒿。然而茼蒿的叶子与画中的长条形完全不同,而且茼蒿的花瓣也不像画中那样密集重叠。古人所熟悉的另一种春季开花的菊科植物是金盏菊。

明代高濂的《遵生八笺》中如此描述金盏菊："色金黄，细瓣攒簇肖盏，当春初即开，独先众花。""细瓣攒簇"的特征，与画中描绘十分吻合。不过，用植物学的术语来说，金盏菊的叶子是"对生"或"互生"，即所谓"布茎生叶"，而画中的菊花叶子乃是"基生"，即从根部直接长出。有趣的是，在《桃花鸳鸯图》的右下角，也有一株与《杏花鸳鸯图》完全一样的菊花，映衬着缠绵的鸳鸯与艳丽的桃花。它究竟是什么花？

当我无意中在院子里的草地上发现这种开着小黄花的"野菊"之后，才恍然大悟，答案是蒲公英。蒲公英属于菊科植物，古人常称之为"蒲公草""金簪草""黄花地丁"，早在宋代《证类本草》中就有蒲公英的插图。15世纪的《救荒本草》、17世纪的《农政全书》中也都有相关插图，名之为"孛孛丁菜"。《农政全书》还提到，"南俗名黄花郎，本草蒲公英"。可见蒲公英是一种遍布大江南北的植物，而且称谓极多。

蒲公英并不是一种观赏植物，它出现在画中颇为耐人寻味。实际上，蒲公英的主要价值在于食用和药用。早在唐代，孙思邈《千金方》中就开始以"凫公英"入药治疗肿毒。宋代以后，对于蒲公英的药用价值有了系统的了解，人们主要用它来治疗刺毒、疮毒，尤其是女性的乳腺病症，用今天的话说，"清热解毒，消肿散结"。北宋集大成式的《证类本草》中说："蒲公草，味甘，平，无毒。主妇人乳痈肿，水煮汁饮之及封之，立消。"（出自孙思邈《千金翼方》）所谓"乳痈"，就是"产后不自乳儿，畜积乳汁结作痈"，这时就要"取蒲公草捣傅肿上，日三四度易之"[2]。这里说得很清楚，女性的乳腺病症常常是由于分娩后奶水不能顺畅排出，导致瘀结成肿毒，而蒲公英便是良药。明代李时珍《本草纲目》记载了一味治疗"乳痈红肿"的方子："蒲公英一两、忍冬藤二两，捣烂，水二钟，煎一钟，食前服，睡觉病即去矣。"[3]竟然有这么快！要用蒲公英入药，必须在花朵盛开时连根带叶整株采摘："蒲公罂生平泽中，三四月甚有之，秋后亦有，放花者连根带叶取一斤洗净，勿令见天日，晾干入斗子。"《杏花鸳鸯图》中怒放的蒲公英，正是采摘入药的好时机。

至此，我们似乎终于明白了绘制《杏花鸳鸯图》的画家把一棵杏树、一株月季、一对鸳鸯和一朵蒲公英配在一起的用意。春天，老杏树枯木逢春，雌雄鸳鸯象征夫妻，是旺盛的繁殖力与生命力的象征。而盛开的蒲公英，既是春天的应景，更是女性得以健康育子的医学保证。

《杏花鸳鸯图》比《桃花鸳鸯图》构图更为复杂，并没有着力烘托杏花摇曳中鸳鸯的美丽缠绵，而是用各种戏剧性的对比来营造一个有关婚姻、家庭、男女、阴阳的隐喻。这幅画高度超过 160 厘米，是一幅张挂在墙上的大画。它可能是某场婚姻的礼物，也可能只是一幅寓意吉祥的家居装饰。无论究竟是怎样，这幅画都用精致的图像为我们展示了一幕动人的拟人化的自然世界。在这个世界里，阴阳谐调，共同孕育着生生不息的生命。

注释

[1] 对此画的研究，可参考余辉《宋徽宗花鸟画中的道教意识》，《书画世界》2013 年第 1 期。

[2]（宋）唐慎微等撰，陆拯、郑苏、傅睿等校注：《重修政和经史证类备用本草（上）》，中国中医药出版社，2013 年，753 页。

[3]（明）李时珍：《本草纲目（中）·菜部》，华夏出版社，2009 年，1118 页。

山水

山春夏看如此，秋冬看又如此，所谓「四时之景不同」也。山朝看如此，暮看又如此，阴晴看又如此，所谓「朝暮之变态不同」也。

时间与政治：《早春图》中的视觉象征

公元 1072 年，郭熙画下著名的《早春图》（图 1）。而这幅画的声名鹊起其实是最近一两百年的事。尤其是在现代的美术史研究中，许多带有郭熙名款、受历代收藏家宝爱的画作，都被证明是托名之作甚至是伪迹，《早春图》的存在便彰显出特殊的意义。[1]

何谓早春？

郭熙的题款出现在画面左边："早春。壬子年郭熙画。"下钤一方很大的"郭熙笔"朱印。显然，这是专门盖在画上的印，不是一般的姓名印。印章盖得很巧妙。"早春"两字露出来，其他的字则被压住。画的名字"早春"用更大的字写出，说明画名其实比画家名更重要。在画上题写画名，元代以后才成为惯例，但在宋代极为罕见。"早春"二字具有怎样的意义？

用季节为画命名，虽然在宋代已很流行，但从未有人像郭熙这样敏感。郭熙之子郭思编写了一部《林泉高致》，记录了其父关于绘画的所思所想，其中就列举了许多有关四季的画题，达到不厌其烦的地步，以春天为例：

图 1　郭熙《早春图》　轴　绢本设色　158.3 厘米 × 108.1 厘米　台北故宫博物院

春，有早春云景、早春雨景、残雪、早春雪霁、早春雨霁、早春烟雨、早春寒云、欲雨春、早春晚景、晓日春山、春云欲雨、早春烟霭、春云出谷、满溪春溜、春雨春风、作斜风细雨、春山明丽、春云如白鹤，皆春题也。

毫不夸张地说，作为时间概念，四季是理解中国绘画的重要框架。古人不说"四季"，而称"四时"。儒家经典《礼记》中说，"天有四时，春秋冬夏"。没有"四时"便不成其为"天"。另一本儒家经典，同时也是辞书之祖的《尔雅》说得更清楚："春为苍天，夏为昊天，秋为旻天，冬为上天。"春夏秋冬，各为"天"的四分之一。"天"既是自然物，更是超自然的神秘力量，是宇宙万物生成的内在动力。追溯中国山水画的历史，从它有成熟的理论开始，也即南朝宗炳的《画山水序》与王微的《叙画》，就号称是宇宙的模拟，画画就是拿起一管笔，模拟出那个抽象而无所不包的"太虚"。画家在这时成了和造物主一样的人，他的画反映出宇宙的"道"。什么是"道"？天不变，道亦不变。落实到绘画上，四时景色就是天道的视觉显现。

早春既是四时的起点，如何用图像来表现？

1759 年春天，乾隆皇帝做过一次朴素的观察，他在画上题诗道："树才发叶溪开冻，楼阁仙居最上层。不藉柳桃闲点缀，春山早见气如蒸。"画上有不少枯枝，上面有些墨点，这当然可以是早春发芽的树，但为什么就不能是深秋凋零殆尽的树？水面有波纹，这当然可以是解冻的溪水，但为什么就不能是寒冬前尚未结冰的水面？他还注意到画面并没有桃花柳树之类春天常见的标志物，而是充满着雾气，但秋冬季节氤氲的云雾又何尝不是如此？

换个视角来看，在"早春"意象中，最重要的不是某个景物，而是景物的组合。画面中最大的树是巨石上的松树，旁边的枯树也十分显著。最大一株枯木位于巨松的下部，在靠近古松的巨石上扎根。和古松的挺拔

相对比，它姿态异常虬曲，枝条异常杂乱。除了弯曲的枯树与挺直的古松，画中还有第三种树，是一种有树叶而不凋谢的常绿阔叶树。这三种树构成一个单元，在画面中反复出现。单纯只看其中一种，都无法判断画面的时间，只有把三者联系起来，"早春"才从中显现出来。

按照《林泉高致》的说法，树木植物依照在画面中的重要性有明显的等级秩序："林石先理会大松，名为宗老。宗老意定，方作以次杂窠、小卉、女萝、碎石，以其一山表之于此，故曰宗老，如君子小人也。"大松、杂窠、小卉、女萝四种等级，重要性依次递减，在《早春图》中几乎都可以看到。"杂窠"是杂木，它们就是画面中央古松周围不知名的虬曲枯木和常绿的阔叶树，也出现在画面远近不同的各个地方。"小卉"则是指低矮的草本植物，它们可能是画中山头上覆盖的植被。"女萝"是松萝、藤蔓，缠绕在画中的一些古松和杂木上。四种植物的不同特征体现为视觉特征的差异。《早春图》中的枯木几乎全都是杂木，只长在岩石的险峻处，或是倾斜的山岩的侧面，或是边缘和缝隙，而且几乎全都是倒垂着生长。其他那些常绿的杂木，用墨涂抹出树叶的大致形状，正是比郭熙稍晚一些的另一位宫廷画家韩拙在《山水纯全集》中所说的"杂木取其大纲，用墨点成，浅淡相等"。所谓杂木，是指不适用于建筑材料的树木，多是枝干扭曲、节眼众多，种类不一，但都是松、柏之外的树木，包括小乔木与灌木。在《林泉高致》的图像隐喻中，杂木是不能成材的树木，与草和藤萝一样，都是"小人"，与象征君子、堪为大材的挺拔古松形成鲜明的对比。

傲立风霜的老松、光秃的杂树，以及常绿阔叶树，暗示出冬春之交自然界的变化。这个组合最典型的是画面中轴线下部巨石上的景观（图2）。巨石上并排挺立着两棵松树。这种"松石"的主题源于唐人，楷模画家是张璪。据唐代人朱景玄的记载，张璪最神奇的一次表演是手握两支笔，同时画两棵松树。他竟能一脑二用，一棵画成"生枝"，另一棵画成"枯枝"，"生枝则润含春泽，枯枝则惨同秋色"。生机勃勃与古怪枯老之间

形成了戏剧性的对比。这也是四时的对比，一个是湿润的墨色画出的春，一个是干枯的笔触画出的秋。生死荣枯，春秋冬夏，构成了一个完整的时间循环，小到具体生物的生命循环，大到天道的循环往复。细看之下，《早春图》双松的背后，还用淡墨画出第三棵松树，正是枯枝。枯枝正好与前面的双松形成荣枯轮回的对比。

图2　《早春图》中的长松

朝暮奇观

> 山春夏看如此，秋冬看又如此，所谓"四时之景不同"也。山朝看如此，暮看又如此，阴晴看又如此，所谓"朝暮之变态不同"也。

《林泉高致》里的这句话所强调的是，在每一个不同的时间，山川景物都会显现出不一样的面貌，画家必须描绘出不同的时间感。郭熙对"早春"这个比"春"更为具体的时间的热爱，与画面的主题有直接关系。只有在每一个季节的两头，才能看到季节的更替。因此，郭熙在《林泉高致》中特意指出，"画春夏秋冬，各有始终、晓暮之类"。不但春夏秋冬四时每一个都应分出早和晚，在每一个具体时段还应分出朝与暮。他举出了一系列例子：

> 晓有春晓、秋晓、雨晓、雪晓、烟风晓色、秋烟晓色、春霭晓色，皆晓题也。
>
> 晚有春山晚照、雨过晚照、雪残晚照、疏林晚照、平川返照、远水晚照、暮山烟霭、僧归溪寺、客到晚扉，皆晚题也。

季节的早晚与一天的朝暮，都是更替、交接、转换的时段。

郭熙既然画出了早春，他又是如何来表现朝暮的呢？《早春图》中到底是朝还是暮？单从画面对山水树石的描绘，很难看出朝暮。尽管有明与暗的对比，比如，前面的山明显比后面的山暗许多，画面也暗示出了水气和雾气，但毕竟不是印象派的自然主义，观者很难仅凭视觉感受来判断。在这个时候，人出场了。画面在不同的空间画了不同的人，画面下部的水面，以双松巨石为中心，一左一右有两个岸。右岸是一艘渔船、两个渔夫（图3-1）。从船篙用力的方向来判断，渔船正在靠岸，另一位渔人正在把网收起。另一侧的岸边，则有一艘靠岸的篷船，船中人已经上岸（图

图 3 　《早春图》中的各色人物

3-2）。一位妈妈怀中抱着婴儿，身边依偎着一个儿童，正向岸上的茅草房走去，那里应该是她的家。她扭回头看着身后一位挑着两大坛东西的女童。他们和渔夫也许是一家人，也许是一个村子的人，不管怎么说，他们都在准备回家，天色已晚。

《早春图》中还有更多的人物，他们很可能也是对时间的暗示。托名唐代王维的《山水诀》是一篇简短的山水画论，仿照的大约是《林泉高致》等北宋山水画论，其中也和郭熙一样对如何表现早晚景色有说明，列举出了一些典型的题材："早景则千山欲晓，雾霭微微，朦胧残月，气色昏迷。晚景则山衔红日，帆卷江渚，路行人急，半掩柴扉。"早景主要是迷蒙雾气。如果《早春图》中没有那十三个人物，其实也是雾气蒙蒙的。但是众多人物的出现均指向晚景。尽管画中没有落日，但其他几个典型场景全都在画中看得到。"帆卷江渚"以归帆表现，由归家的渔船和篷船所点明。"半掩柴扉"以归家的村民表现，画中上岸回家的妈妈和儿童，正在走向一个有柴门的茅草屋。"路行人急"以旅人在夜幕降临之前匆匆赶路表现，画面巨大的双松左边的溪谷，有一座小桥，小桥上恰好露出赶路的旅人（图3-3）。主人是一位文士，他头戴一顶大帽骑在驴或马背上，两个仆从挑着行李走在前面。最前面的仆从回过身，似乎在给跋涉已久的主人加油。沿着这队主仆的行进路线上下追寻，我们还可以看到落在他们后面的两个行脚僧，正在奋力往山上赶（图3-4）。而走在文士前的，几乎就在整个画面中心点的位置，有另两位赶路的人，一个肩挑行李，一个手拄木杖（图3-5）。《早春图》的十三人，有普通的行客（二人）、渔夫（二人）、文士（加仆从三人）、僧人（二人）、儿童（二人）、女性（二人），这种搭配堪称典范。他们或是在回家的路上，或是在傍晚匆匆的旅途中。

于是乎，一幅冬春之交薄暮时分的画面跃然眼前，或者就是《林泉高致》中的"早春晚景"。如果这么看，画面中那忽明忽暗的景物或许是对傍晚夕阳的表现。虽然经历近千年，但画面依然保存完好，整体的色调，右边暗，左边亮。倘若用十字线把画分成四份，右下部分最暗，左上

部分最亮。画面上部的高山，山体有大面积的淡墨渲染和留白，这是为了表现夕阳的余晖吗？《林泉高致》中对于山体明暗变化与阳光的关系，有这样的说明："山无明晦，则谓之无日影；山无隐见，则谓之无烟霭。"山体的明暗变化用于表现阳光，山体的或隐或现用于表现烟岚。这些在《早春图》中可以清楚地为观者所见。

　　一年有四时，一天也有四时。《左传·昭公元年》中说："君子有四时，朝以听政，昼以访问，夕以修令，夜以安身。"倘若把春夏秋冬视为"大四时"，朝暮昼夜则属于"小四时"。"大四时"的更替与转换缓慢而稳定，万物都须遵循其道理，属于天；"小四时"更替转换迅速，对山川草木等事物没有太多影响，但却对人有直接影响，属于人。用图画把它们表现出来并统一起来，便相当于对宇宙变化生成之原理的一种模拟。四时其实是一种宇宙的秩序，包括人世在内，万物都必须遵循这个秩序。秩序得当，天下太平，祥瑞出现。秩序不当，则灾异出现，国家社稷面临危险。作为一位宫廷画家，郭熙的《早春图》即便不是为皇帝和宫廷所作，也有可能是为政府机构所画。在画的世界里，祥瑞的确出现了。

双松连理

　　画中巨石上并立的双松，各自拥有挺拔的身姿，不过树根却长在了一起。这是一株"连理松"。"连理松"在宋代的文学中并不罕见。与郭熙同时代的余靖有首《双松》诗：

> 自古咏连理，多为艳阳吟。
> 谁知抱高节，生处亦同心。
> 风至应交响，禽栖得并阴。
> 岁寒当共守，霜雪莫相侵。

在他看来，连理松和一般的连理树不一样，不是儿女情长的象征，而是志同道合的友朋之间感情的见证。松树是君子的象征，连理松在文人的语境中不是爱情，而是同心同德的两位君子，同甘苦，共患难。比郭熙略晚一些，那位因为老和苏东坡书信往来，并因惧内而被坡老以"河东狮子吼"调侃的陈季常，有一次在黄州山中发现了一株连理松。他别出心裁画成了一幅《双松图》，寄给友人黄庭坚欣赏。黄庭坚赋诗两首答谢这份浪漫：

戏答陈季常寄黄州山中连理松枝二首
故人折松寄千里，想听万壑风泉音。
谁言五鬣苍烟面，犹作人间儿女心。

老松连枝亦偶然，红紫事退独参天。
金沙滩头锁子骨，不妨随俗暂婵娟。

后来，秦观知道了这件事，于是也赋诗一首：

题双松寄陈季常
遥闻连理松，托根黄麻城。
枝枝相钩带，叶叶同死生。
虽云金石姿，未免儿女情。
想应风月夕，满庭合欢声。

在这个诗文图画的虚拟雅集之中，连理松的意义徘徊在爱情与友情之间。"连理松"是从"连理木"（或称"木连理""连理树""连理枝"）发展而来的。我们现在所熟悉的，多是连理木的爱情含义。其实这是连理木的诸种含义中比较晚出现的，可能与著名的爱情故事《孔雀东南飞》有

关。而更著名的是白居易《长恨歌》中描述唐玄宗和杨贵妃爱情誓言的名句"在天愿作比翼鸟，在地愿为连理枝"。其实连理之木自汉代以来就是一种重要的祥瑞，象征帝王的德政。唐代的官修类书《艺文类聚》中专门有"祥瑞部"，其中木连理是排在庆云、甘露之后的第三大祥瑞。书中引用了《晋中兴书·徵祥说》的一段话："王者，德泽纯洽，八方同一，则木连理。连理者，仁木也，或异枝返合，或两树共合。"[2]《早春图》中的根部长在一起的双松应该就是"两树共合"，也即两根树干连在一起。还有一种连理的方式是同一根树干上长出的枝条相互交叉卷和在一起，也就是"异枝返合"。当然更厉害的连理是既有"两树共合"，也有"异枝返合"。山东微山县两城镇出土的东汉"射爵射侯"画像石中，就有这样的连理树。[3]细看之下，《早春图》中的双松，相互的枝叶也有一些交叉。

除了作为帝王德政的感应，连理木还可作为孝子美德的感应。同时，它还可以用来描述兄弟之间的手足之情。虽偶尔也会被解释为叛乱的不祥之兆，但绝大多数情况下都是祥瑞之兆。[4]连理树一般没有特殊的树种。不过《艺文类聚》讲"木连理"时引用了汉代《礼斗威仪》中的一句话："君乘木而王，其政升平，则松为常生。"说明连理的松柏尤其被视为帝王美德的象征物。而在宋代兴盛的文人文化背景之下，连理松便具有了文士友情的含义。因此，我们看到了连理松可能具有的三种主要含义：帝王德政与国家强盛的瑞兆，男女爱情的见证，文人之间的惺惺相惜。《早春图》中的连理松，出现在一个秩序井然的早春傍晚，是一个祥瑞，说明皇帝的统治得到上天的嘉奖。同时，挺拔的连理松也可以视为两位志同道合的君子。这两种意义并不抵触，正是因为皇帝拥有美德，君子才会不断出现在世界上。这似乎印证了《林泉高致》中对画中松树的定位："长松亭亭为众木之表。……其势若君子轩然得时，而众小人为之役使，无凭陵愁挫之态也。"挺拔的松树就像"得时"的君子，在对的时间、对的地点遇到了对的人。值得注意的是，画面中并非只有前景一处连理松，而是有四处。

图 4 《早春图》中的连理松

另外三处由近及远，依次缩小，分布在不同的山头上（图 4）。似乎画里的整个世界都被连理松占据。这是一个多么值得骄傲的世界啊——志同道合的君子欢欣鼓舞，皇帝的美德笼罩四方。

注释

[1] 对郭熙《早春图》的研究有很多，比较全面的讨论可参见 Ping Foong, *The Efficacious Landscape: On the Authorities of Painting at the Northern Song Court*, Harvard University Press, 2015。

[2]（唐）欧阳询：《宋本艺文类聚（下册）》，上海古籍出版社，2013 年，2512 页。

[3] 刘芊：《中国神树图像设计研究》，苏州大学博士学位论文，2014 年，100—104 页。

[4] 杨瑞：《从"瑞木"到"草妖"——〈宋书·五行志〉郭璞占筮木连理考辨》，《古典文献研究》2018 年第 1 期。

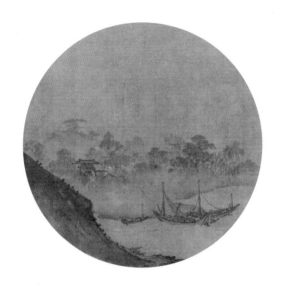

苍茫沙咀鹭鸶眠，片水无痕浸碧天。

最爱芦花经雨后，一篷烟火饭渔船。

南宋的江山：《山水十二景》与宋画的迷雾

　　遇到胜景，人们常说，"江山如画"。在西方，18 世纪也出现了"如画"（picturesque）这样一个词。不过，相比西方的类似观念，中国的"江山如画"要意味深长得多。什么样的自然风光才能被称为"江山"，而什么样的"画"才能被指认为"如画"？我们都知道毛主席的名句"江山如此多娇"，"江山"一词含有明确的政治性意义，雄伟壮观是其显著的特点，傅抱石与关山月为人民大会堂所画的《江山如此多娇》，就用旭日初升、山峰连绵与云海漫天传达出新中国的蓬勃朝气。这其实是个漫长的传统。理解中国山水画中隐含的政治意义，对于我们理解这种独特的视觉文化十分重要。南宋画家夏圭的《山水十二景》是一个很好的例子。

残缺的原作

　　夏圭《山水十二景》（图 1）是一件画在致密的细绢上的水墨长卷，纵 27.9 厘米，横 230.5 厘米，现藏纳尔逊—阿特金斯艺术博物馆。实际上，画面上只有四段题字，说明这是一件只留下四景的残本。残存的是最后四

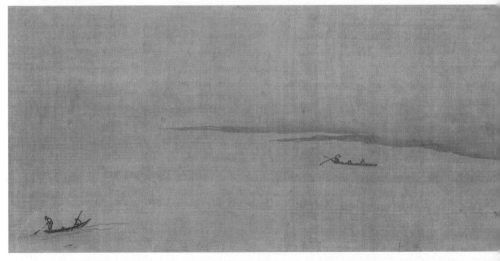

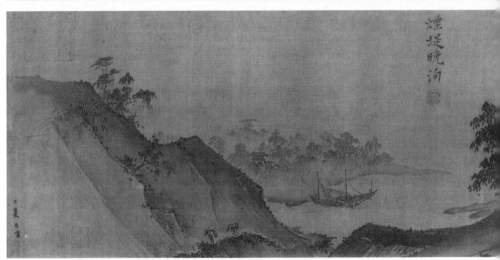

图1　夏圭《山水十二景》　卷　绢本水墨　27.9厘米×230.5厘米　纳尔逊—阿特金斯艺术博物馆

景，分别是"遥山书雁""烟村归渡""渔笛清幽""烟堤晚泊"。清代初年的官僚收藏家高士奇曾收藏过一卷完整的夏圭《山水十二景》，在他的藏品目录《江村销夏录》中有详细的记录。十二段景色都全，每一段都有四字题名，长度为一丈六尺三寸，折算下来，大约是520厘米。但是这件作品已经不知去向。有意思的是，夏圭《山水十二景》在明清两代不断地被人临摹。在临摹本中，最值得重视的是耶鲁大学美术馆的一本（图2），保持了完整的十二段景色，长526厘米，恰与高士奇所做的记录一致。这

　　　　　　　　古画新品录：一部眼睛的历史

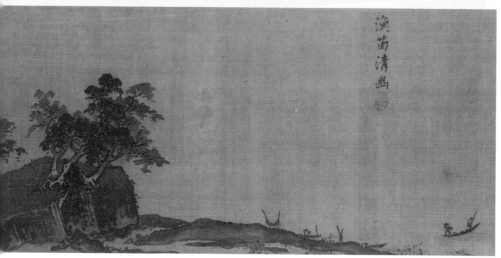

件摹本为我们重新思考夏圭的名作提供了关键的参照。

　　"山水十二景"其实是现代学者所起的名字，我们似乎没有可能知道这幅画的原名了，或许它当年本来就没有一个特殊且具体的名字。不过，现代美术史学者称其为"山水十二景"，却有可能产生这样一种看法：和名字一样，这幅画所画的也不是特殊且具体的景致，不过是烟雾弥漫的诗情画意。

　　果真如此？

图 2 　佚名《摹夏圭山水十二景》 　卷　绢本水墨　28.6 厘米 × 526 厘米　耶鲁大学美术馆

潇湘八景

　　纳尔逊–阿特金斯艺术博物馆的《山水十二景》落有"臣夏圭画"的款，在耶鲁大学临摹本中也被一丝不差地描摹出来。"臣"字款显示出这是一幅为皇家所画的画。在纳尔逊的夏圭原作中，画中每段景色上有四字题句，而现在的其他几种临摹本都没有，这说明题字对于后来的人而言无关紧要，他们要么根本就不知道有题字，要么根本不清楚题字的具体意义。然而恰恰是题字，给了我们解读这幅画的线索。

　　夏圭原作上的每段题字，都伴随着一个"凤"玺，而不是宋代皇帝常用的双龙玺。高士奇认为题字是宋理宗所书，而现代美术史家根据"凤"玺认为可能是宋宁宗的杨皇后所书，后来赠送给宋理宗的谢道清皇后。还有一种观点，认为题字者就是谢道清本人。无论是谁，确凿无疑的是，这幅画是在皇家监制之下的作品。

　　"十二景"的模式显然是模仿著名的"潇湘八景"。"潇湘八景"在南宋极为盛行，成了一种特殊的山水长卷形式，八景分别是"平沙落雁""远浦帆归""山市晴岚""江天暮雪""洞庭秋月""潇湘夜雨""烟寺晚钟""渔村夕照"。而夏圭《山水十二景》依次为"江皋玩游""汀洲静钓""晴市炊烟""清江写望""茂林佳趣""梯空烟寺""灵岩对弈""奇峰孕秀""遥山书雁""烟村归渡""渔笛清幽""烟堤晚泊"。景色两两相对，往往是一近一远，形成呼应。由于只有四景留下来，我们在纳尔逊所藏的画卷面前只能想象一下前八景，但却可以通过耶鲁大学美术馆的明代摹本对前八景有直观的了解。

　　第一景在"江皋"，也即江边。第二景在"汀洲"，也即江中的陆地。因此，画面从在近处的江岸边游玩开始，岸边有骑驴的文士，带着侍从，在江边游览（第一景）。然后视线慢慢进入江中，我们会看到远处的江岸向江水中伸展，形成一块陆地，隐约中，有人在垂钓（第二景）。

景物往下发展，远处有一片朦胧的村庄，近处可看到飘着酒旗的乡间酒店，一远一近，构成"晴市炊烟"，已经有集市和村庄（第三景）。乡村酒店旁是一个河谷，紧挨着一座很大的木质拱桥，桥中央有两位文士在远眺，桥右边河谷停泊着一艘小船，左边河谷则建起一座供人远望的临水台榭。这是"清江写望"（第四景）。"清江写望"明显是来自林逋的诗《秋江写望》："苍茫沙咀鹭鸶眠，片水无痕浸碧天。最爱芦花经雨后，一篷烟火饭渔船。"画中场景也与林逋描述的类似，有停泊在江岸芦苇丛中的渔船，也有远"望"的文士。接下来上岸，转到"茂林佳趣"中的山林（第五景）。树林旁是高山，山谷中云烟缭绕，隐约露出远处恢宏寺庙的屋顶，这是"梯空烟寺"（第六景）。接下来的景物继续在山上发展。高山的山腰有一个很大的峡谷，有巨大的岩石，有两人在石上对弈，仿佛洞中仙人，这是"灵岩对弈"（第七景）。接下来是远处高耸的群山，这是"奇峰孕秀"（第八景）。再接下来的四景我们也可以在纳尔逊的夏圭残卷中看到了。"奇峰孕秀"中的山峰连绵不断，山顶长满树木，与"遥山书雁"中的山峰接续起来（第九景）。山下是烟雾笼罩的江岸村庄，树丛中可看到茅屋的屋顶，小舟正在回来，这是"烟村归渡"（第十景）。最后两段景色，由于到了卷尾，画家把景物再往近处拉，收工回家的渔民在岸边暮色中吹着笛子，这是"渔笛清幽"（第十一景）。最后一段"烟堤晚泊"（第十二景），景物从江岸边开始向两个方向发展，一个方向是近处的山岩，画家用浓重的墨色画出，山岩转到山中，山路上有樵夫挑柴而归。另一个方向则转向远处的城市，体现出"烟堤"二字。既然叫作河堤，那么便意味着港口，停泊在这里的船是两艘大型的船和两艘小型的船。远处，城门隐现于朦胧的树丛中。至此，游览者顺利回到城市里，画卷也到此结束。

雁荡胜景

　　十二景的名称虽然仿照"潇湘八景"，但却与后者有一个很大的不同。潇湘是一个贬谪之地，是屈原沉江的地方，因此"潇湘八景"中有暮雪、夜雨、秋月，总之，充满秋冬的清冷和凄凉。而夏圭的十二景，既没有夜雨也没有暮雪，并没有哀怨、荒寒的情绪。对于南宋皇室欣赏者——无论是杨皇后、宋理宗，还是谢皇后——而言，连缀在一起、长近 6 米的《山水十二景》构成了一幅"江山图"。创造出源于"潇湘八景"而超越"潇湘八景"的十二个景色，一定是苦思冥想、煞费苦心的成果，至少，对于皇家而言，不是随意的灵光一现。"潇湘八景"，地理概念与文化含义都很清楚。由此衍生的景观文化，无论是四景、八景、十景，都会有具体的所指，譬如"燕京八景""西湖十景"。那么"十二景"难道没有具体的所指，只是泛泛的、任意地点的"十二景"？

　　"十二景"中，第七景名为"灵岩对弈"。在南宋，以"灵岩"著称的主要有两处，苏州灵岩山和温州雁荡山的灵岩。倘若说远离城市，以仙人、隐居、山势著称的，只有雁荡山的重要景点灵岩。从"灵岩对弈""奇峰孕秀"的对称来看，也可以得到证明。雁荡山就是以"奇"著名，沈括在《雁荡山记》中开篇便说"温州雁荡山，天下奇秀"（图 3）。这也很自然接上第九景"遥山书雁"。"雁荡"的本意是指大雁游荡的山顶之湖。画面"遥山书雁"一景画的正是徜徉在高山顶的雁群，而不是"潇湘八景"中"平沙落雁"的沙滩。实际上，第六景"梯空烟寺"可能也有所指。"梯空"意为悬空，出自韩愈《送惠师》一诗："发迹入四明，梯空上秋旻。遂登天台望，众壑皆嶙峋。"在这里，"梯空"是指元惠和尚到天台山出家。因此，"梯空烟寺"应该指的也是天台山。天台和雁荡相隔不远，不论在地理上还是思想文化上都堪称南宋最重要的地点。因此，夏圭的"十二景"所描绘的便是以天台、雁荡为中心的南宋国土了。

　　除此之外，第四景"清江写望"来自杭州的文化偶像林逋的诗，而

图 3　杨尔曾《新镌海内奇观》中雁荡山的雁湖　杭州夷白堂刻
明万历三十七年（1609）

不像"潇湘八景"，意向多取自杜甫。这也暗示着"十二景"是一个南宋皇室的江山概念，如果参照"潇湘八景"的模式，或许可以名之为"南宋十二景"。于是我们便可以理解，为何夏圭的画面完全脱离了"潇湘八景"图的哀怨诗意，而营造出一片静谧安详、烟波浩荡的景色了。

《山水十二景》的最后一段是"烟堤晚泊"。夏圭画出了一座正面的城楼，这是一座水边的城市（图 4）。"城楼"的出现表明，夏圭对北宋以来的"江山图"有深刻的理解。北宋韩拙的《山水纯全集》中，把"关

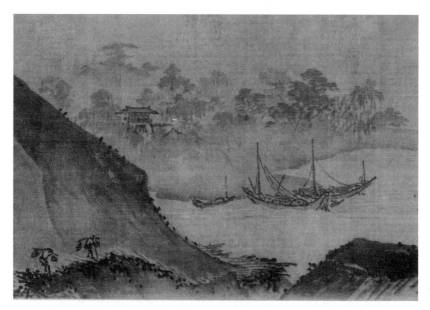

图 4　夏圭《山水十二景》中的城楼

城"作为山水画的重要配景之一，他首先区分出东、南、西、北不同地理的山的不同形貌，然后指出为了烘托不同的形貌，需要给不同地理的山配上不同的景观："西山宜用关城、栈路、骡纲、高阁、观宇之类。"韩拙甚至还单辟一节《论人物、桥约、关城、寺观、山居、舟车、四时之景》，详细讲述了关城要怎么画："关者，在乎山峡之间，只一路可通，傍无小溪，方可用关也。城者，雉堞相映，楼屋相望，须当映带于山崦林木之间，不可一一出露，恐类于《图经》。山水所用，惟古堞可也。""关"是山谷中的城门关，军事设施，所谓"一夫当关，万夫莫开"。而城是城市，比关更大。在现存的北宋绘画中，关城的形象普遍出现在长卷式"江山图"之中。

夏圭的关城，与北宋的截然不同，不是深山中的关卡，而是江边的城关，是一座典型的江南水城。看到这样的城关，观者不禁会想：这是哪里的城市，既靠大水又靠大山？答案会有很多，南宋的大城市有不少是

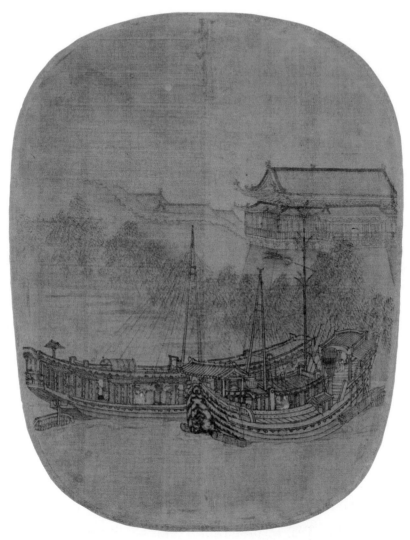

图 5　佚名《月夜泊舟图》　页　绢本设色　25.3 厘米 × 19.2 厘米　克利夫兰美术馆
这幅被认为是南宋画作的小巧扇面，所画的也是夜晚城门外停泊的船只，船要比夏圭画中大许多。
也有人认为所画是南宋的首都临安

如此。而最大的城市，无外乎就是都城临安了（图5）。这座背靠凤凰山、面临钱塘江的帝都，隐藏在诗意化的南宋江山的朦胧雾气中，保留着南宋皇室在蒙古铁骑压迫之下的尊严。

雾之国

美术史上的一个奇特现象是，南宋画家极为喜欢描绘烟雾弥漫的山水景观，夏圭便是最重要的代表。人们对南宋绘画中的雾气尚未有很好的解释。有人说，这是因为南宋政权立国南方，常常能感受到南方的漫天大雾，以至于画家耳濡目染。夏圭的《山水十二景》或许能够为我们提供一个思考的角度。

长近6米的整幅画面，描绘了十二段各不相同的景物，然而空间却十分连贯，其中功劳，一多半要归功于画中充盈四处的雾气。可以说，这幅以雁荡、天台为中心的南宋江山，正是由雾气统一在一起的，形成了一个雾的国度。烟雾会隐藏起很多东西，因此，《山水十二景》的画面显得十分单纯，景物相当简单，营造出一种静谧的气氛。这种气氛，颇有些世外桃源之感，像是一个仙境。画中"灵岩对弈"一景，所描绘的正是仙洞和对弈的高士。实际上，雁荡山和天台山，一直充满着各种仙人的传说。即便不是凡人无法到达的仙境，画中那烟雾弥漫的景色也足以成为隐士与世外高人的领地。烟波浩渺的仙境，远离现实世界。拥有这样的江山，无疑意味着永恒的净土。它并不宏伟，却足够壮观；它毫不喧闹，而极为清幽；它没有清晰的轮廓，却由云雾带来足够的诗意。生活在这样的国土里，面对的不是艰辛的跋涉，而是可游赏的胜景。南宋皇帝们的这个政治理想，就像那云烟弥漫的画面，终究只是一个海市蜃楼般的幻影，但却是中国艺术史上的大转折。

中岁颇好道，晚家南山陲。

兴来每独往，胜事空自知。

行到水穷处，坐看云起时。

偶然值林叟，谈笑无还期。

皇帝的视觉异象：《坐看云起图》重观

　　公元 1256 年，是南宋理宗皇帝宝祐四年，五十二岁的赵昀已在位三十二年。这一年的某一天，他题写了一柄团扇，抄录了唐代诗人王维《终南别业》中的名句"行到水穷处，坐看云起时"（图 1）。在皇帝题扇之后（也可能是之前或同时），深受几位帝后所喜爱的宫廷画家马麟为御书配好了精致的画面："臣马麟"的落款漂浮在空旷的水边，一位文士悠闲地斜倚在岸边，注视着远处的山和几乎把山全部包裹起来的浓郁云气（图 2）。御书和画配在一起，形成一柄团扇的两面，构成了一件精美、朴素而又蕴藏深意的皇家礼物。皇帝在扇子中亲自写下"赐仲珪"三个小字。这位得到眷顾的朝臣尽管不能确定是不是理宗的文臣、朱熹的再传弟子叶采（字仲圭），但一定是一位有文化的男性近臣。

　　放在整个 1256 年，这柄扇子实在是微不足道。这一年，理宗的朝廷有很多大事。比如，五月，在南宋最后的岁月里永垂不朽的两个人进入历史舞台，文天祥是这年的状元，而陆秀夫则是同榜进士。七月，由于听信侍御史丁大全的谗言，皇帝把去年刚升为宰相的重臣董槐撤职。在史官眼中，这似乎是理宗统治没落的先兆："帝年浸高，操柄独断，群臣无当意者，渐喜狎佞人。"这一年，蒙古诸王分兵三路南下攻打南宋。忽必烈在

图 1　宋理宗《书王维诗》　页　绢本　25.1 厘米 × 25.3 厘米　克利夫兰美术馆

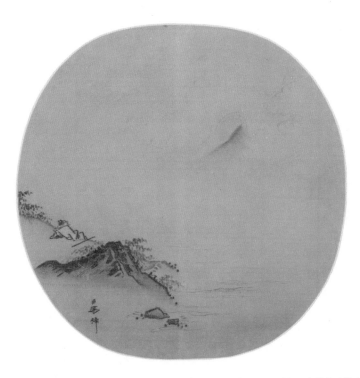

图 2　马麟《坐看云起图》　页　绢本设色　25.1 厘米 × 25.3 厘米　克利夫兰美术馆

滦水以北开始修建城市，四年后他将正式成为蒙古的大汗，这座城将是元上都。

对政治史而言，这把扇子微不足道。然而，对这把扇子而言，政治史同样微不足道。扇上的云气，不是变幻的政治风云，而是永远无法复现的南宋皇帝的视觉幻象。

皇帝的形象

团扇的直径一般在 25 厘米左右。如今藏在美国克利夫兰美术馆的这柄扇子，书与画已分别拆下来，装裱成一开册页，好在仍然在一起，只是从背靠背变成了面对面，为我们留下理宗皇帝生命中的某些具体痕迹。皇帝亲笔所写的书法，配以最能领会皇帝趣味的宫廷画家的绘画，是最珍贵的皇家礼物。和一般的赏赐不同，它不只是一把扇子，还是皇帝的化身。这个皇帝是由好几重形象组成的。第一重形象是书法家，是现实中理宗皇帝独具特征的手迹；第二重形象是诗人，是王维本人，也是王维的同道、追慕者和阐释者；第三重形象是既真实又虚幻的画像，是马麟画中水边望云的人，他是古代的诗人王维，也是现世的理宗皇帝。

收到扇子的仲珪一定会感觉不一般，因为这份礼物并不是物质性的，不是真金白银可以满足物质需求的恩赐，而是一件"私人定制"。从选择书写的诗句开始，这件礼物的制作就充分考虑了皇帝的特殊要求。尽管只选择了两句，但任何拥有一定修养的宋代人都会知道诗句的来源。称王维这首诗为《终南别业》，其实是宋理宗书写扇面时刚出现不久的事情，首次见于文人周弼 1250 年编的《三体唐诗》。对于理宗皇帝而言，《入山寄城中故人》才是正确的名字，因为从唐人选编的《河岳英灵集》，一直到北宋官方编订的《文苑英华》和半官方的《唐文粹》，都叫这个名字。"入山寄城中故人"显示，这是写给老友的诗，二人地位是平等的，感情是真挚的。宋理宗亲切地称呼臣子的字"仲珪"，强调的也是类似的友朋关系。

无论是宋理宗本人还是他的文化参谋，在选择王维这两句诗的时候，也应充分考虑到了制作成绘画的便利。北宋后期最重要的山水画论《林泉高致》，就把这两句诗列为最适合作画的诗句之一。北宋末的皇家收藏著录《宣和画谱》中，也在讲王维的时候引用了这两句诗，认为"句法皆所画也"——诗就是画，画就是诗。擅长以诗文入画的李公麟，《宣和画谱》中就记载了他的《写王维看云图》。

画即是诗

　　马麟不是李公麟，宋理宗也不是宋徽宗。但马麟的任务完成得或许比李公麟还要出色。

　　尽管皇帝的御书只是两句，但马麟显然考虑到了诗的整体。光看"行到水穷处，坐看云起时"是没有主角的，只有从全诗来看，才知道主人公是王维，他是一个人，因为之前的两句清楚地写明"兴来每独往，胜事空自知"，诗人独来独往，所有景观只有自己知道。行、坐、看的动作都是他一个人的，因此他才要把看到的分享给城里面的友人。没错，马麟在画中只画了一个人。

　　要将诗转成画，马麟面对的一个大问题是如何表现出诗歌的对偶。"行到水穷处，坐看云起时"拥有工整的对仗。行与坐，一动一静；到与看，一为身体和四肢的动作，一为头部和眼睛的动作；水与云，一个在地，一个在天；穷与起，一为终点，一为起点；处与时，一为空间，一为时间。宋理宗的书法，在形式上可以很好地处理诗歌的对偶——他只需把两句安排在扇面的两边。可马麟怎么办？

　　马麟的画面看似简单，实则颇具匠心。两句诗的整体对偶关系，恰好让画面位于团扇中轴线（扇骨）的两边。一边是近处的水岸，一边是远处的山与云。墨色一重一淡，景物一实一虚。和李公麟《写王维看云图》一样，画面主要表现的是"坐看云起时"。那么"行到水穷处"呢？画面

下部是一条河流，这就是"水"。画面上部，也即远处的水面，十分宽阔，和云气浑然一体。到画面下部，逐渐与云气分开，水面不但用淡淡的青色染出，还画出水面的波纹，水波一直连绵到画面下部的水岸，岸边有大石。而最靠下的地方，在马麟的落款旁边，是两块小石头，水波围绕它们回旋。马麟的线条看似粗放，实则仔细地画出了这两块小石头沉在水里的部分——下部的墨色更重，暗示出浅滩水面。这正是这条大河的"水穷处"。斜倚在岸边的人，右手边放着一根简朴的手杖，画家只画了一根线条，没有杖口的老龙头，没有任何修饰。这是行路攀登时的辅助工具，无疑，这就是"行到"了。

"坐看云起时"展现得更加巧妙，重点突出了看的动作。画中人在抬头看，头部仰起的角度，和云气缭绕中隐现出来的山脊的角度一致，山脊就像是对画中人视线的指引，表明画中人所看的是"山巅白云"。作为诗眼，"云起时"看起来很难用图像来表现，因为云气的起始是一种时间过程。画家的办法是将时间转化成空间。云的起始在哪里呢？画面上，水和云都跨越了团扇的两边，水在扇面的整个下部，云在整个上部。云和水面的交界处，正好和岸边人的身体在同一个水平线上。以人的位置和视线为坐标，朦胧的云气恰是从水面升起，向上升腾。因为团扇下部的云气了无形状，而上部的云气却凝结成形，画家用淡淡的线条勾出了圆转的轮廓。

山川出云

团扇是手持欣赏的，和观者的距离常只有数十厘米，所以可以表现一些只有近距离观看才能体会到的物象，画面中的朦胧云气就是如此。手持团扇，观者将会近距离地感受到画中水与云的相互交融。水在地，云在天，水岸边的深色大石和高远处的山脊形成呼应。水岸大石与高山在王维的原诗中都是没有的。画家增添这二者，有什么更深的考虑吗？

画家的目的之一应是形式的考虑，让画面的物象更加丰富。增添水岸边的深色大石，使之与迷茫的水面形成虚实对比。而增添的一抹青山，与云气形成虚实对比。浅滩处水绕石，是地上的虚与实。空阔处云绕山，是天上的虚与实。如此一来，有形与无形、地面与天空，形成有趣的互动和对照，也很好地体现出两句诗歌之间的对偶互动。从另一方面而言，画家的增添是为了更好地阐发诗与画的主角：云与水。

什么是云？什么是水？东汉许慎的经典字书《说文解字》中说："雲，山川气也。从雨。"云是气的一种，是山之气，从山中上升后，会再转化为雨。另一本经典著作《黄帝内经·素问·阴阳应象大论篇》中，把气的理论进行了发挥："地气上为云，天气下为雨。"云与雨的相互转化，在于阴阳之气的转化，地气为阴，阴气上升，变成云；天气为阳，阳气下降，变成雨。也就是说，云本身就是天地阴阳之气转化的征象。山川气与地气这两种定义，在马麟画中皆有表现。缭绕一抹青山的，是山川气。而与水面相交、逐渐升起的，是地气。画面画出的是云的本质。《说文》中，水的定义为："準也。北方之行。象众水并流，中有微阳之气也。"水平面是测量尺度的标准。画面中水纹消失而与云气相接的地方，正与画中人的位置处于同一平面，他坐看云起的地方，就是水平面。水天相接处，水消失在一片茫茫的云气中，这既可看作是水的终点，亦可视为云的起点，也正是《说文》所说的"中有微阳之气"。画里也画出了水的本质。

作为山川之气的云，以及云与雨的关系，会使人想起另一本重要的儒家经典《礼记》中所说的"天降时雨，山川出云"。雨与云被引申为统治者的仁政，是一个重要的政治意象。1256 年的宋理宗，在位三十二年，正在期盼着成为这样的统治者。

作为宫廷画家的佼佼者，马麟对《说文》《尔雅》这些儒家语言学经典乃至"四书五经"应该并不陌生。北宋以来，基础的儒家经典是宫廷画家必须了解的知识。北宋末的山水画论《山水纯全集》的作者韩拙就是这

样的佼佼者。在这篇画论中，他单列出《论云雾烟霭岚光风雨雪雾》一节，堪称宋代绘画中描绘云气的纲领：

> 夫通山川之气，以云为总也。云出于深谷，纳于嵎夷。掩日掩空，渺渺无拘。升之晴霁，则显其四时之气；散之阴晦，则逐其四时之象。故春云如白鹤，其体闲逸，和而舒畅也。夏云如奇峰，其势阴郁，浓淡曖曃而无定也。秋云如轻浪飘零，或若兜罗之状，廓静而清明。冬云澄墨惨曃，示其玄溟之色，昏寒而深重。此晴云四时之象也。春阴则云气淡荡，夏阴则云气突黑，秋阴则云气轻浮，冬阴则云气惨淡。此阴云四时之气也。然云之体聚散不一，轻而为烟，重而为雾，浮而为霭，聚而为气。其有山岚之气，烟之轻者，云卷而霞舒。云者，乃气之所聚也。凡画者分气候则云烟为先，山水中所用者，霞不重以丹青，云不施以彩绘，恐失其岚光野色自然之气也。且云有游云，有出谷云，有寒云，有暮云。云之次为雾，有晓雾，有远雾，有寒雾。雾之次为烟，有晨烟，有暮烟，有轻烟。烟之次为霭，有江霭，有暮霭，有远霭。云雾烟霭之外，言其霞者，东曙曰明霞，西照曰暮霞，乃早晚一时之气晖也，不可多用。凡云霞烟雾霭之气为岚光山色遥岑远树之彩也。善绘于此，则得四时之真气，造化之妙理。故不可逆其岚光，当顺其物理也。

这段文字首先就讲到云是山川之气，山水画中，山是中心，作为山川气的云地位相当重要。对绘画而言，视觉形象很关键。云不但是山川之气，也是四时之气。四时指春夏秋冬，不同季节的不同时间都有不同的气。这些气各不相同，按照从最轻薄到最厚重，依次是霭、烟、雾、云。云是统称，为"气之所聚"。不同层次的山川之气和四时之气，会形成不同的"象"。"象"是眼睛可见的视觉形象，是观察和描绘云气的关键，也就成为描绘山川物象、自然世界的关键所在。马麟的画中也表现出了不同

层次的云气。靠近水面的轻薄而无形，缭绕山脊的厚重而有形。画家用淡淡的线条勾勒出山巅白云的轮廓。这与《山水纯全集》中"春云如白鹤""夏云如奇峰""秋云如轻浪飘零，或若兜罗之状""冬云澄墨惨翳"对云形象的描绘遥相呼应。韩拙说得很清楚，云之所以有形状，在于是"晴云"。细看马麟的画，白云轮廓之外的天空都用淡淡的青色进行了渲染。这不正是晴空和晴云吗？画中云的形状，与韩拙描绘的四时云气比较起来，更接近秋云，似有形象，但又不具象，与"如轻浪飘零，或若兜罗之状，廓静而清明"正相吻合。

望云与道教

如果云是秋云，水便是秋水。画中人不但在看秋云，还在望秋水。

无论秋云与秋水，都会让人想起一些经典的意象。公元 5 世纪的王微所撰写的讲述山水画的文章《叙画》中，就讲到"望秋云，神飞扬"，这是面对山水绘画时的感受。最著名的秋水，无疑是《庄子》中的《秋水篇》。庄子也是后来道家和道教都推崇的人物。有趣的是，马麟画中望云之人，头部发髻很奇怪，隐约有两个凸起的发髻，这是道士的打扮，尤其类似钟离权似的游方道士（图 3）。这为我们看待这幅画打开了另一扇门。

有双髻的画中人，是庄子，是王维，是宋理宗，还是兼而有之？

让我们再读一遍王维《入山寄城中故人》："中岁颇好道，晚家南山陲。兴来每独往，胜事空自知。行到水穷处，坐看云起时。偶然值林叟，谈笑无还期。"诗的第一句清楚地说自己"好道"，喜欢道家或道教。他住在"南山"，即终南山，一座道教名山。全诗以"入山"为题，也颇具道教山中修行的意味。诗人是独自一人入山的，但最后却偶然间遇到山林中的老叟，这老叟像是位隐士或仙人。两人一见如故，谈笑间诗人忘记了回家的时间，或者根本就不想再回到城市了。

宋理宗也是一位崇道的帝王。宋代帝王普遍崇奉道教，到南宋，最

图 3 　《坐看云起图》中的主角

热衷于此的就是宋理宗。他在位时间长，喜欢擅长道法的道教宗派，尤其与天师道关系密切。在他的宫廷中还有女道士出入，在当时成为朝臣竞相议论的事情。南宋皇帝对道教的态度，可能有一部分在于对道教养生术的兴趣。大部分南宋皇帝身体不太好，长寿大概是最迫切的期望。

云与道教具有紧密的关联。早从汉代起，方术就十分盛行，看云气就是道教方士的一项重要本领。《后汉书·方术传》中列有方士的不同专长："其流又有风角、遁甲、七政、元气、六日七分、逢占、日者、挺专、须臾、孤虚之术，及望云省气。""望云省气"是一种通过观看天空云气、城郭之气、人畜之气以占吉凶祸福的方法。早在马王堆出土的帛书中，就有《天文气象杂占》，"云气占"是其中重要的部分。通过云气的形状来占卜一直都是重要的占卜方法。云气千变万化，有时像各种动物，有时像各种人物，有时像各种场景。这些视觉特征都是占卜的关键，所占事项，大都与战争、统治者安危、灾害有关。以日本杏羽书屋所藏的敦煌《云气占法抄》为例，占辞诸如"行师出征，见云气如人无头，或前或后、或左或右者，是失军之气，必败""云如其蛟龙，军失其魂""云气如狗，四五相聚，所向之处，兵起"等等。细观云气，以云气的特别形象对应特别的状

态，也正是《山水纯全集》中的做法。将春云和白鹤对应，将夏云和奇峰对应，将秋云和轻浪、兜罗对应，与云气占有着相同的逻辑，都是通过视觉征象来观察世界。画家和占卜者都在利用视觉形象阐发自己的特殊本领。马麟画中，山顶的云气不但用断续的笔法画出明显的轮廓，而且还有浓淡隐显的微妙变化。画中云的形状，所唤起的一定是祥瑞，正如"天降时雨，山川出云"所暗示的那样。

祥瑞是历朝历代所共同渴求的东西，一部分祥瑞体现为神奇的动植物，另一部分则表现为天象。吉林省博物馆藏有一件《百花图》长卷，是我们观察南宋，尤其是宋理宗时期祥瑞图像的好例子。虽然是后来的摹本，但忠实地模仿了宋代宫廷画家的风格。这幅画是为庆贺宋理宗的皇后谢道清四月初八的生辰所绘。画面分成十七段，每一段都画了一种祥瑞图像，每一段画面都配有理宗吟咏这些祥瑞图像的诗句。其中，十四段是奇花瑞草等植物，余下三段则是天象。相比虽珍稀但仍然是宫苑日常可见的花草，天象更具祥瑞色彩。纯粹的云气有两段。一段是图案化的云气，红蓝二色，既像灵芝，也像如意，甚至还像道教的符箓，浮动在深青的天空中。另一段是写实的云气，画的是一片云气骤开的晚空，一颗星从中隐现出来。剩下一段虽是一幅山水，但整个景色都被云气托起，呈现出仙山瑶池之景。一轮巨大的红日正在云气衬托下升起（图4）。在这两段写实的云气中，画家用淡墨描绘出了圆转的轮廓，与马麟《坐看云起图》竟有许多相似处。

如果不是道教术士以云气来预测吉凶命运，望云更多的是一种修行方式。对着变幻的云气静思默想，相当于经历灵魂的游历。元代中后期道教的重要人物、玄教大宗师吴全节，就以望云为重要的修行方式，其文集就称作《看云集》。即使不是道士，望云时也常会唤起道教游仙的意象。宋末元初儒家学者陈普的《望云》诗就是如此："几爱山中云，杳霭起无迹。晴风吹绿树，天节日已尺。悠扬几片飞，出岫度绝壁。敛作苍狗形，舒为鲲鹏翼。朝抹峨嵋青，暮蘸沧海碧。江南与江北，荡荡恣所适。何如

图 4　佚名《百花图》（局部）　卷　绢本设色　吉林省博物馆

图 5　佚名《洞天论道图》　页　绢本设色　24.8 厘米 ×25.2 厘米
大都会艺术博物馆

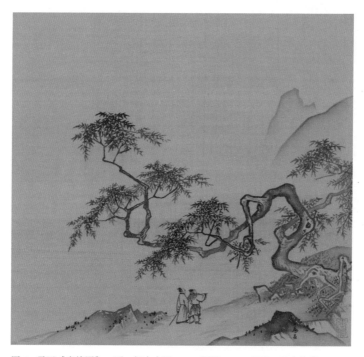

图 6　马远《寿椿图》　页　绢本水墨　26.6 厘米 ×27.3 厘米　私人收藏

云中仙，避嚣隐幽寂。采药云下林，砺剑云上石。乘云骑茅龙，倚云吹铁笛。我欲往从之，飘然不可测。"甚至，望云也成为画家画画的方法。元代画家黄公望是一位全真教道士，他有一篇画论《写山水诀》，其中就讲到："登楼望空阔之处气韵，看云采即是山头景物。李成、郭熙皆用此法。"变幻的云气就是天然的山水画。

马麟《坐看云起图》中的道教意蕴并不是孤例。南宋宫廷绘画中，道教元素其实十分明显。坐而论道、洞天意象，常在一些画中出现。波士顿美术馆藏传马远《梅间俊语图》团扇、大都会艺术博物馆藏传马远《洞天论道图》团扇（图5），都有论道的文人与道士。大都会艺术博物馆藏有马麟的另一幅《松下高士图》方页，画的是夜晚，天上有黄色的圆月，一位身穿长袍、头戴小冠、道士打扮的人在山中行走。他头顶的古松上立有一只仙鹤，提示出道教的意蕴。伦敦维多利亚与艾尔伯特博物馆藏有一幅传为马远的《山水图》团扇。画中有一位老年的道教仙人，拄着杖，腰间披着槲叶，头上也扎着一对发髻，正坐在山中的仙洞里往外看。最有趣的道教形象出现在私人藏的一套《马远山水册》中。其中有一开《寿椿图》（图6），一位文士和一位腰披槲叶的道教地仙，手挽手、肩并肩，一起仰望一棵巨大的椿树。画面的对页是杨皇后的题诗："由来等数知多少，试问丹霞洞里人。"养生、长生，成为一位地上仙人，也正是皇室的梦想。他们凝望变幻的云气，仿佛看到了生命本源的异象。

晓色云开，春随人意，骤雨才过还晴。

古台芳榭，飞燕蹴红英。

舞困榆钱自落，秋千外、绿水桥平。

东风里，朱门映柳，低按小秦筝。

赶试官的春天：《湖山春晓图》中的男子是谁？

　　1909 年，大收藏家庞元济出版了自己的藏画著录《虚斋名画录》。在卷十一著录了《历代名笔集胜册》中的一幅团扇画，是一幅"设色山水，兼楼台、人物"，画面"无款无印"，没有任何信息，只在裱边上有某位前辈收藏者的题签，楷书六个字"陈清波春晓图"。庞元济在画面左边盖上自己的收藏印"庞莱臣珍藏宋元真迹"。之后，这幅画便进入了历史。它便是如今收藏在故宫博物院的陈清波《湖山春晓图》（图 1）。

　　颇为奇怪的是，这幅画上其实有一行五个字的落款，就在画面下部，头两个字"乙未"非常清楚，后几个字稍显模糊，如今通行说法认为是"陈清波"。很难想象这么重要的信息会被庞元济或帮助他编辑藏画集的人漏掉，或许他们真的太粗心了。

　　元代人夏文彦在《图绘宝鉴》中曾简略记载了陈清波，他是南宋杭州人，曾供职于宋理宗朝，为宫廷画师。而理宗朝只有一个"乙未"年——端平二年（1235）。不过，这看起来振奋人心的时空坐标，其实也要打上个问号。"乙未陈清波"究竟是原作者的题款，还是后人的添加？如果是原迹，后三个有些模糊的字究竟是不是"陈清波"？对于这样的问题恐怕会有不同的意见。它们是在存世的宋代绘画中常见并且很难得到完美解决

图 1　陈清波《湖山春晓图》　页　绢本设色　25 厘米 × 26.7 厘米　故宫博物院

的问题。有的时候，这些问题还很容易使人们忽略掉画面本身。我们不应该满足于讨论这是否陈清波作品的存世孤本，而应该去讨论绘画本身向我们抛出的问题。

粉红的秋千

在画面裱边留下题签的某位明清收藏家，给画起了名字"春晓图"。现代学者又加上了"湖山"二字，以便朗朗上口。这个名字的得来，其实就是看图的结果。

画面视野辽阔，很有身临其境之感，看起来是在水边的一座小山上眺望。从近景的高大松树，到水面对岸大小依次递减的绿树，再加上堤岸的远近变化，甚至远山的山脊变化也形成渐次退远的曲线，都使得画面很

有透视的效果。水面和山是画面的主要景物，因此学者们用"湖山"来形容也有道理。

至于画面的季节，倒并不一定能从画中的植物身上得到答案。郁郁葱葱的树木，不只是春天，夏天又何尝不是如此？不过，画面中用某种事物巧妙地做了时间的暗示。对岸有一座气派的园囿，恰在绿树掩映之中，只见一座红色的秋千钻出树梢。《东京梦华录》《武林旧事》等描写两宋首都风俗生活的笔记都有记载，荡秋千是春天的一项活动。每年正月十五观灯闹元宵，十六日收灯之后，京城的人们就开始出城"探春"。城郊分布着大大小小的各种园林，这些园林的主人此时大开园门，谓之"放春"。人们基本上就集中在这些园林中踏春。较大的园林中陈列有书画、古器、玩具等物，供人"关扑"，类似有奖赌博；常常还安排有秋千、蹴鞠、斗鸡等娱乐，以吸引游客。盛大的全民"探春"往往要持续到寒食与清明节。所以秋千也成为寒食与清明的一个象征。《东京梦华录》中有一段落颇有文采，描绘了"探春"的盛况："红妆按乐于宝榭层楼，白面行歌近画桥流水。举目则秋千巧笑，触处则蹴鞠疏狂。……于是相继清明节矣。"

在南宋团扇中，还有几件也描绘了秋千，比如上海博物馆藏宫廷画家马麟的《楼台夜月图》，描绘的是皇家园囿。虽然所谓陈清波的秋千看起来并不是宫廷的，不过和马麟的相似，都很大、很华丽。红色意味着是用红漆的木头搭建而成的。向宫廷看齐是一种风尚。《武林旧事》中说，"放春"的园囿中种种玩物、秋千、蹴鞠、斗鸡等，乃是"效禁苑具体而微者"，说的正是这一点。

彩霞与太阳

画面描绘了阳春三月的景象，但又怎么知道是"春晓"呢？线索也藏在画面中。

在远山上方的天空，有一条横向的深色痕迹，微微带有一丝紫色。

图 2　《湖山春晓图》中的朝霞与旭日

猛一看，好似古画绢面年深日久的破损，但细看之下，这块深色地带的绢丝与整幅画面的绢丝完全是连续在一起的，并未有破损。它恰好位于最远处山峦的最高峰上面，逐渐向画面右方虚淡过去。而在左方，这片痕迹中竟然露出一小块圆弧的红色（图 2）。我们惊奇地发现，这幕景观不是别的，正是云霞裹着的太阳。北宋末年宫廷大画家韩拙在集大成式的山水画理论著作《山水纯全集》中，专门列出《论云雾烟霭岚光风雨雪雾》一节，讲述如何认识并描画云、霞、烟、雾、霭等大气现象。他明确讲到，霞是阳光在云雾上的散射，且基本上只出现在早晨和傍晚："云雾烟霭之外，言其霞者，东曙曰明霞，西照曰暮霞，乃早晚一时之气晖也，不可多用。"所谓"不可多用"，是说在画山水时，色彩艳丽的霞不能画得太多，否则会破坏画面的整体平衡，失去微妙的表现力。他还有一个形态上的描绘，"云卷而霞舒"，即霞是水平舒展的，而云是卷曲的。从画中霞与太阳的角度来看，这不是清晨的朝霞旭日便是傍晚的晚霞夕阳。哪一种可能性更大？从视觉效果上很难对早晚的霞进行清晰的区分，必须结合画中其他的视觉因素。

　　画中的水岸边是一座大户人家的园林（图 3）。临水的一面应该不是园子的大门，因为门外只有一条窄小的岸边小路。园门打开着，但并无任何人走动，只在门外左手边不远处院墙外的小路上，有一只黑色的犬。由于远近并无别的宅院，这只犬显见得是这所宅院的家犬。它不是向园门走

古画新品录：一部眼睛的历史

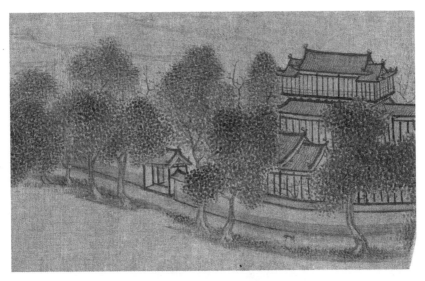

图 3 　《湖山春晓图》中湖对岸园林的楼阁与秋千，以及院墙外的黑犬

去，而是离园门越来越远，似乎要沿着院墙走向画外。这一幕场景似乎暗示着黑犬刚从宅院中放出来，正在园子周围溜达。这一幕更像是清晨，而非傍晚。当然，现实生活中，一只黑犬在日暮时分趁着园门尚未关闭而偷偷溜出来也是可能的。但在解读画面的时候，可以用现实生活中的逻辑，但不能等同于充满偶然性的真正的现实生活。

翩翩少年

对岸的黑犬只有特别仔细才能看到，近岸的一队一马才是画面的中心（图4）。

主角是近岸小径上一位骑马的文士，后面跟着两位家仆，前面的一位肩上扛着伞盖，后面一位挑着担子，担子上是两个方形的小箱子，涂着赭黄色，仿佛是在强调木头的质地。这一主二仆的组合，让人想起北宋山水画中经常出现的旅行的文人形象。不过宋代行旅的文人，坐骑通常是毛驴。但这里的士人骑着装饰得漂漂亮亮的高头大马，马脖子上还挂着一朵

图 4 《湖山春晓图》中骑着红缨马的士子

鲜艳的红缨。显然，画的主题并非是在险恶的野外独行的文人隐士，而是探春时节一位有品位的游赏者。他一边沿着岸边走，一边兴味盎然地看着美景。这不，他一眼就发现了对岸的园林。他扭转身，抬起右臂，用马鞭指着对岸，似乎是在告诉两个家仆他的发现。如果顺着他的胳膊和马鞭画一条延长线，恰好连接着园子的门。他在看园子里高大的楼阁，或许也会注意到树梢上面的红色秋千，知道园子里一定会有佳人。从他行进的方向来看，正在与对岸的园子越来越远，这也暗示出园子并非他的目的地，而只是沿途的风景。他是谁？又要去哪里呢？

　　骑马，并带着两位仆人，意味着有相当的经济基础。他没有像许多宋画中的旅行者那样，头上戴着长途旅行必备的帷帽或包着头巾，也没有穿便于旅行的紧窄衣服，而是潇洒的宽袍大袖。家仆挑着的是两个木箱，也和寻常旅人的行李不尽相同。这一切集合起来，一位作短途旅行、游山玩水的年轻文人形象跃然而出。宋代的春天，高调外出的年轻文士，大多是这种形象。有秦观《满庭芳》词为证：

　　　　　　　　　　　　　　　　　　古画新品录：一部眼睛的历史

晓色云开，春随人意，骤雨才过还晴。古台芳榭，飞燕蹴红英。舞困榆钱自落，秋千外、绿水桥平。东风里，朱门映柳，低按小秦筝。

多情。行乐处，珠钿翠盖，玉辔红缨。渐酒空金榼，花困蓬瀛。豆蔻梢头旧恨，十年梦、屈指堪惊。凭阑久，疏烟淡日，寂寞下芜城。

这首词用来形容《湖山春晓图》也颇为合适。上阕是诗中年轻文士眼中所见美景。在阳春三月的某个清晨（晓色云开，春随人意），他骑马出游，看到了临水的秋千（秋千外、绿水桥平），也看到了高大的庭院（朱门映柳），庭院中有佳人活动（低按小秦筝）。下阕是他的感情表露。他想起了往日某次为了"行乐"的出行，排场不小，有佳人陪伴，自己骑着装饰"玉辔红缨"的骏马——恰恰就是画中的模样。系有红缨的骏马，似乎是自信的翩翩美少年的最爱。台北故宫博物院所藏的一件传为五代赵喦的《八达游春图》，是古画中比较典型的例子。同时，红缨马也是一种身份的表示。《虢国夫人游春图》中，身份高的贵妇也都骑着红缨马。

《湖山春晓图》中的这位年轻文士，游玩路线的终点，可能并不是水边景色，而是某处山间胜景。这一是因为他行进的方向与画面中的视点接近，都是在近岸，而画面的视点较高，正像是从山上俯瞰。更重要的是因为他行进的方向，地势会越来越高，画中其实已经画出了他在往高坡行进。他和两位家仆所走的道路，右边是水面，左边则是一道深沟。在对岸，水岸的曲线从画面的右下方往左上方延伸。在水岸线消失的地方，是远山中山路的曲线。这条山路盘过一座山，又延伸到更远处的一座山，山路一直在上升，直到最后消失在淡淡的墨色中。画面中，两岸上升的路线，不出所料地保持着平行关系，这就是一种特殊的视觉逻辑。

尽管画中文士是真正的"游山玩水"，但这并不是在暗示一位纨绔子弟，而是一位拥有未来和理想的科举士子。

赶试官与春闱

在南宋，拥有如此的水面、山峦和风光的城市，并不只是杭州，但至少首先会是杭州。元代夏文彦编写的《图绘宝鉴》中，对陈清波有简略的记载，就提到他善画"西湖全景"。在画面构图上与这幅《湖山春晓图》有些类似的，有一幅《西湖春晓图》。虽然画的是湖中漾舟，但湖岸边的曲线和远山，都与《湖山春晓图》相似。在阳春三月的杭州，西子湖畔和周围诸山，除了扫墓踏青的都城百姓，另一种群体也是游春的主力，这便是赴京赶考的各地士子。

南宋的进士科考试分为州试、省试和殿试。州试由各州府组织，三年一次，秋季八月份举行，称为"秋闱"。通过者有资格参加次年春季在京城杭州举行的省试，称为"春闱"。通过者可参加最后的"殿试"，考中便是进士。因此，每年二月、三月的杭州，集中了大量的士子，也诞生了特殊的考试经济和考试文化。吴自牧《梦粱录》中专门辟出一条《诸州府得解士人赴省闱》描述这种"赶试官生活"：

> 三月上旬……排日引试……诸州士人，自二月间前后到都，各寻安泊待试，遂经部呈验解牒，陈乞纳卷用印，并收买试篮桌椅之类。试日已定，隔宿于贡院前赁房待试，就看坐图。……此科举试，三年一次，到省士人，不下万余人，骈集都城。铺席买卖如市，俗语云"赶试官生活"，应一时之需耳。

外地士子举人们一般提前半个月至一个月到都城。这一万多人，租房子、买用具，边消费，边游玩，边学习。画中那骑着红缨骏马、扬鞭遥指、意气风发的文士，很可能就是这一万多人中的一员。准备考试之余，畅游湖山胜景，约见旧雨新知，自然也是"赶试官生活"的一部分。

从这个角度来看，画中那标志着清晨的旭日，也可以有额外的含义。

杭州寺庙众多，年节时，许多人都会去寺庙中游玩并抽签占卜，占卜功名富贵是最重要的目的。《天竺灵签》就是南宋时杭州寺庙中供人们解签的配有文字说明的图画。在好几个签诗所配的图像中，都出现了太阳，是功名的征兆。如第十三签，一位士子打扮的人，手中捧着一个太阳；旁边有一块太湖石，一株牡丹正绽放；空中一朵云中显现出一把梯子。签诗写道："手把太阳辉，东君发旧枝。稼苗方欲秀，犹更上云梯。"牡丹象征富贵，天梯象征功名，太阳则是这一切的基础，是旺盛的运势。还有第十八签，画的是一位官员打扮的人，空中一朵云捧出一个太阳，地面上有财宝和象征"禄"的梅花鹿。太阳在云中升起，就是签诗中所说的"离暗出明时，麻衣变绿衣"，彰显出功名运势的大转变。[1] 所谓"离暗出明"，不正是《湖山春晓图》中那一轮冉冉升起的旭日吗？

考试的视觉文化

作为古代社会最重大的事件之一，科举考试衍生出了一系列艺术品。比这幅团扇俗一些，但却可能被许多人另眼相看的，是华贵的金银器皿。福建邵武市故县村曾发现一批南宋窖藏金银器，其中有一副遍饰纹样的银鎏金魁星盘盏，是喝酒的酒器（图5）。八角形的盏，盏心刻着一首《踏莎行》词："足蹑云梯，手攀仙桂，姓名高挂登科记。马前喝道状元来，金鞍玉勒成行对。 宴罢琼林，醉游花市，此时方显平生志。修书速报凤楼人，这回好个风流婿。""洞房花烛夜，金榜题名时"作为科举士子的理想，在这首词中显露无疑，同时也以视觉化的形式展现在酒盏外壁的八幅图像之中。最主要的图像，一是骑着高头大马的"醉游花市"，一是表现楼阁上仕女的"凤楼人"。相似的意象在盘的装饰图像上也可以看到。画面里有一个莲池，池中鲤鱼化为一条巨龙，暗喻鱼跃龙门、飞黄腾达。莲池旁还有一个楼阁建筑，里面有一位女子。这又隐隐约约与凤楼人的意象有某种呼应关系。[2]

图 5　银鎏金魁星盏和盘，以及盏上的"凤楼人"图案
邵武市博物馆

　　无独有偶，江西新建县也出土了一面银魁星盘。盘心是和邵武窖藏银盘一样的《踏莎行》词，外围则是词意的图像表现。在构图上，右下方骑马的状元和左上方凤楼中的女性遥遥相对（图 6）。有趣的是，对于科举考试的期盼也进入了墓葬所构筑的图像空间之中。安徽歙县发现了一座元代元统二年（1334）的墓葬，属于当地苏氏家族的家族坟地，出土了十一块画像石板，其中一块表现的是类似状元游行行列的"初登第"，下方是登第的骑马士子，上方是楼阁及其中观望的男女人物。[3] 在这里，头戴状元巾的骑马士子不是一人，而是三位。这种新的模式发展到明代，就成了瀛洲学士。譬如重庆江北明墓出土的一件金掩鬓，背面刻有"三学士诗"，正面图案就是三位骑马学士在下，楼阁人物在上。[4] 登瀛洲的玉堂学士，不仅是中榜的士子，更是获得荣华富贵的仙人。科举考试带来的家

图 6　南宋银魁星盘　14.5 厘米 × 19 厘米　江西新建县出土

族荣耀，通过这类图像展现得淋漓尽致。尽管并非"凤楼人"，但依然可以看到与南宋的魁星盘一样，采取的都是一种骑马士子与楼阁的呼应关系。这种关系与《湖山春晓图》中骑马士子遥指对岸园林的秋千、楼阁，竟然颇有意趣上的相通之处。

　　作为一柄团扇，《湖山春晓图》的绢面中央有一条纵贯上下的痕迹，暗示出当年确曾使用过。或许，使用它的便是某一年杭州的某一位士子。无论他的命运如何，这把曾经的团扇都成为宋代某一种特定文化和特定心态的特定记录。

注释

[1] 对于《天竺灵签》版画的研究，参见 Shih-Shan Susan Huang（黄士珊），"*Tianzhu Lingqian*: Divination Prints from a Buddhist Temple in Song Hangzhou," *Artibus Asiae*，vol. 67, no. 2（2007），pp. 243—296。

[2] 扬之水：《奢华之色：宋元明金银器研究·第三卷》，中华书局，2011 年，25—29 页。

[3] 方晖：《歙县出土元代石刻画像碑赏析》，《东方收藏》2011 年第 8 期。

[4] 扬之水：《奢华之色：宋元明金银器研究·第二卷》，中华书局，2011 年，178—179 页。

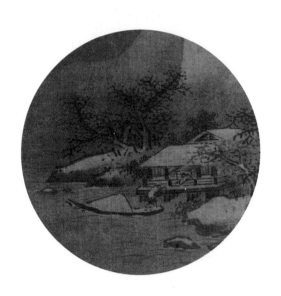

占得江湖汗漫天，了无乡县挂民编。

卖鱼买酒醉日日，长是太平无事年。

隐士的味蕾：《雪江卖鱼图》中的社会理想

　　鱼在古人的味觉系统中占有重要的地位，并因此上升到思想的高度。孟子说，治大国如烹小鲜。鱼是"鲜"的基础。孟子还说，鱼和熊掌不可兼得。可是，鱼虽好吃，要吃到也并不容易。古代孝子故事中有一个名为"卧冰求鲤"。东晋时，山东临沂人王祥，十分不讨继母喜欢，常常遭到不公正待遇。但王祥依然精心侍奉继母。冬天的某一天，继母突然想吃新鲜鱼。天寒地冻，哪里能搞得到？王祥暗下决心自己去捕。他脱掉衣服，卧于冰上，准备化开厚厚的冰层，到冰面下去抓。这时候，奇迹出现，冰面自己破开，两头鲤鱼跃了出来——孝悌感动了天地。这个孝子故事在宋代以后非常盛行，后来成为著名的二十四孝之一。这一故事在宋代的墓葬壁画和卷轴绘画中常常可以看到。王祥被描绘成一副中青年书生模样，留着胡须，戴着文士的头巾，赤裸上身斜倚在冰面上，似乎很是惬意，全然不似岸上人那样的两股战战。可想而知，在交通运输极不发达的时代，况且又处于山区，加上冬季的严寒，吃鱼真是个问题。也许，到了宋代，人们冬季吃鱼的状况有了改善。于是乎，中国绘画中出现了一个有趣的主题：雪天江边买卖鲜鱼。这与充满教化意义的"卧冰求鲤"形成了一个有趣的对比。

图1 李东《雪江卖鱼图》 页 绢本水墨 23.6厘米 × 25.2厘米
故宫博物院

图2 佚名《雪桥买鱼图》 页 绢本水墨 24.8厘米 × 26厘米
大都会艺术博物馆

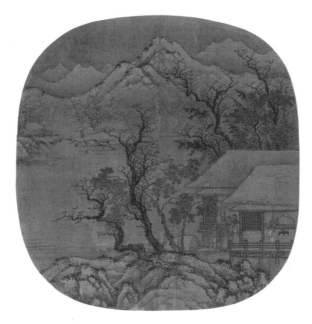

图3 佚名《雪溪卖鱼图》 页 绢本设色 25厘米×24.5厘米
上海博物馆

在北京故宫博物院、纽约大都会艺术博物馆，分别藏有一幅精巧的团扇画，均是以"千山鸟飞绝，万径人踪灭"之时的卖鱼场景为中心，前者名为《雪江卖鱼图》（图1），后者名为《雪桥买鱼图》（图2）。在上海博物馆，也藏有一幅年代稍晚的元人画作《雪溪卖鱼图》（图3）。买卖活鱼为何会成为精雅的团扇绘画的主题？在画面背后是否有更深的意义等待我们解读？

卖鱼与买鱼

《雪江卖鱼图》为南宋后期的画家李东所作，他活动在宋理宗时期的杭州，大约是13世纪40年代前后。画史记载，他善画一些滑稽的民间生活题材，然后拿到最繁华的御街去卖。粗看起来，《雪江卖鱼图》也延续了他的这种特点，画的是当时的生活。大都会的《雪桥买鱼图》中没有画

家名款，历来被认为是南宋绘画。两幅画主题相同，画面构图却各有特色。两幅画的名字，一个是卖，一个是买，买卖其实是一体的，取名的不同大概反映出后世为画面拟定题目的人对画面表现方式的观察。李东《雪江卖鱼图》中，画面有比较明确的前景、中景和背景。中景是主体。大雪笼罩之中，江边有一个水榭，一个戴着头巾、文士打扮的人坐在露台上，正伸出左臂，准备接过小船里身披蓑笠的渔人递上来的一条鱼。这个交接的过程正是画面的核心。卖鱼的渔人画得比买鱼的文人更清楚。相比之下，《雪桥买鱼图》的构图要显得细碎一些。李东画面里用以衬托水榭的高耸雪山，在这里变成了低矮的丘陵。尽管仍然分出了前、中、后的不同景观，但前景成为画面最复杂的地方，不但有巨大的山石，文士在小童陪伴之下向渔舟买鱼的场面也在前景。买鱼的文士比卖鱼的渔人画得更加清楚，交接鱼的瞬间尽管也画了出来，但其效果比李东的画要弱不少。

　　《雪桥买鱼图》很可能是一幅晚于南宋的作品，但其基本的图像配置依然延续了李东《雪江卖鱼图》的特点。时间是在大雪纷飞的寒冬，地点是在远离城市的山野江村。人物分主角和配角，主角是买卖鲜鱼的文士和渔夫，配角是一位出现在画面边缘、肩挑两个大罐状物品的人。这个人和画中的渔人打扮有些相似，同样都身披蓑衣、头戴斗笠。他的身份不太容易确定，可能是另一位渔人，挑着鱼篓上岸寻找买家，也可能是挑着酒瓮卖酒的人，还可能是挑着东西冒雪归家的村民。他的出现让雪江卖鱼的场景显得更有真实感，同时也更加强调了大雪严寒的郊外的静谧与冷清。

　　有趣的是，宋代以后的画家也对雪江卖鱼的题材颇有兴趣。比如上海博物馆所藏元人《雪溪卖鱼图》团扇，以及安徽省博物馆藏明代朱邦的《雪江卖鱼图》挂轴。然而由于画家时代的差异，南宋画中那种于天寒地冻、万籁无声中，文士与渔人默默交接的气氛很难复现。

　　雪江卖鱼的主题究竟有怎样的含义？

　　在通行的美术史教材中，《雪江卖鱼图》往往被打上"风俗画"的标签，认为是当时普通百姓日常生活场景的写照。可是这样一来许多问题无

法回答，比如：如果画家是抓住生活中的细节进行描述，那么为什么在存世的中国绘画中只看得到冬季卖鱼，而其他三个季节的卖鱼场景几乎没有呢？

在中国绘画中，关于雪江卖鱼的题材，另一个对卖鱼场景的表现出现在一铺元代的壁画中。在我小的时候，家里常年订有一套《中国烹饪》杂志。在 20 世纪 80 年代，这本杂志比起其他任何杂志（包括《故事会》）都让我开心。用现在的词来说，非常视觉文化，不但图文并茂，而且有各种故事。食物和味觉的历史，看来的确不是其他东西可以比拟的。在某一期杂志中，有一面大幅彩页，是一幅古代的画，恢宏的大厅内，渔民模样的人提着两条鱼，旁边另一位穿着华丽的人拿着秤，秤钩上挂着三条鱼。我对这幅卖鱼的画印象之深，以至于若干年后我在美术史课堂上突然看到了这幅画，便立即辨认出来，原来这是山西洪洞广胜寺水神庙明应王殿的一铺元代壁画（图 4）。卖鱼场面是水神庙壁画的一个局部，表现的是准

图 4　山西洪洞广胜寺水神庙的元代壁画

备宴饮的场面。在山西这个水资源缺少的地方，鱼是重要的美味。可是，画家不仅仅是要表现宴饮场景，根据学者最新的研究，这里的"鱼"其实谐音"雨"，委婉表达出祈雨的诉求。

卖鱼，看来绝不是一个简单的图像。

隐士的食物

作为精巧的宋代团扇绘画，《雪江卖鱼图》的欣赏者自然非元代民间壁画的观者可比，即便不是帝王贵胄，大概也是杭州这样的大都会的市民，当时的画团扇铺在城里不只一处，更不用说还有像李东这样在御街摆的散摊。试想，《雪江卖鱼图》凭什么来吸引人们的注意？当一位生活富足的市民手拿这幅《雪江卖鱼图》走在杭城大街上的时候，他会如何看待画中的图像？

从存世的作品来看，雪江卖鱼的题材有可能早在北宋已经出现。波士顿美术馆藏有一件高近 2 米的《雪山楼阁图》（图 5）巨幅，传为北宋初年的范宽所作，实际上可能是北宋末、南宋初的作品。画面一片白雪皑皑。背景是高山，高山脚下是临江的山村。山的最深处是一座宫殿，而半山处则是一座文人的草堂，一位文士正在里面往山上张望。画面下部的近景处是江岸，一艘篷船正停泊岸边，戴着斗笠的渔夫站在船尾，冻得够呛。他手中提着一串鱼，正在递给岸上走来的一个人。这个人打着伞，戴着头巾，手里拿着东西，应该是一串铜钱，正递给渔夫，用来交换渔夫的鲜鱼。他的衣衫和渔民差不多，看起来很有可能是山腰草堂里那位文士下山买鱼的家仆。买好鱼之后，他将会拿回去做成美味的佳肴，供文士在天寒地冻的深山中享用。而交易完成，渔夫也将立马躲进温暖的船舱。他的妻子正在船头架着火炉做饭。透过船舱的窗户口还可以看到他们的小孩。这是一个温馨的渔人之家，与山腰的文人草堂形成呼应，同时又与江岸边两位天寒地冻中行旅的人形成对比。买卖鲜鱼是画面的一个重要线索，为

图5 佚名《雪山楼阁图》（局部） 轴 波士顿美术馆

画中的雪景平添了许多生趣。

《雪山楼阁图》的卖鱼场景作为大挂轴的一个局部，与《雪江卖鱼图》团扇有很多不同，但基本的图像元素仍然传承下来。团扇绘画削减了其他的元素，只保留下核心的几个图像：雪景、渔船、文士草堂。复杂的山水景物、行旅的人，以及深山中的宫殿，统统被删去，使得画面只是关于渔人和文士之间的鲜鱼买卖。甚至，人物的具体描写也都不再重要，重要的是他们的身份。

实际上，"雪江卖鱼"是关于两种人的绘画，即文士和渔夫。李东《雪江卖鱼图》的中心是文士的住所，一个临水的水阁。这种建筑在宋代绘画中十分常见，是南方的一种建筑形式。而《雪桥买鱼图》中，文士的居所换成了更简朴的三间草屋，但它依然是画面的重点。住在这样的草堂或水阁中，暗示出画中文士过着隐居生活。这里是郊外乡村，他在这里远离俗世的名利和欲望，一切都仿佛被大雪所净化。

但再怎么纯粹的隐士也是要吃饭的。他们究竟该吃什么？有趣的是，中国绘画几乎不表现文人隐士吃饭的景象。他们很少有豪华的夜宴，顶多

在雅集时诗酒尽兴。这一方面是因为乡居生活少有丰富的物质，另一方是因为他们根本就不在乎。但是"雪江卖鱼"似乎暗示出，他们喜欢吃鱼，即使是在漫天大雪中，他们也要亲自跑到江边买鱼，或者是在水阁的露台上等待渔夫的到来。

用吃鱼来表达思想，《诗经》中的《衡门》一篇算是相当早的："岂其食鱼，必河之鲂？岂其取妻，必齐之姜？岂其食鱼，必河之鲤？岂其取妻，必宋之子？"吃鱼不需要一定吃最好的鲂鱼和鲤鱼，娶妻不需要一定是绝世美女。朱熹将之解释为"隐居自乐而无求者之辞"。对宋人来说，另一个文化偶像苏东坡也喜欢吃鱼。他《后赤壁赋》中的"于是携酒与鱼，复游于赤壁之下"在乔仲常《后赤壁赋图》中得到极好的表现——苏东坡提着鲈鱼与酒，正准备去夜游赤壁。

隐士面对面

实际上，传统的隐士象征，与其说是水阁中的文士，不如说是打鱼的人。在诗词中，作为隐士的渔民常是诗歌吟咏的对象，在他们的生活中，卖鱼是重要的工作。比如北宋郭祥正《渔者》诗："从来生计托鱼虾，卖得青钱付酒家。一醉不知波浪险，却垂长钓入芦花。"打鱼卖鱼、喝酒买醉，是理想的渔人的状态。南宋徐侨的《咏渔父》诗也是如此："占得江湖汗漫天，了无乡县挂民编。卖鱼买酒醉日日，长是太平无事年。"乘着小舟打鱼卖鱼、无拘无束的渔人，过着令人艳羡的自由生活。《雪江卖鱼图》中挑着两个大酒瓮一样的东西行走的配角，可不可以理解为卖酒之人？倘若如此，当渔人与文士之间的鲜鱼买卖结束后，即将开始的是渔人与酒家的交易。

天下渔夫千千万，难道个个都是隐士？也不尽然。真正的隐士隐藏在普通人外表之下，需要我们自己去判断。比如北宋孙卖鱼的故事，他能够预言未来之事。孙卖鱼或许过于神奇，那么来看看蔡京在乘船贬官途中遇到的

图 6　夏圭《溪山清远图》（局部）　卷　纸本水墨　46.5 厘米 × 889.1 厘米
台北故宫博物院

一位乘着小舟卖鱼的渔人，他即便是多收一文钱也要还给蔡京。

于是乎，我们在《雪江卖鱼图》中看到了两种隐士的会面。一方是逍遥世外的渔夫，一方是归隐乡野的文士。在许多宋代绘画中，他们各行其是，没有交叉，而在《雪江卖鱼图》中，鱼成为在寒冷的冬季，把他们联系在一起的手段。鱼不是商品，而是共同的理想和精神寄托。

南宋后期宫廷画家夏圭的巨制《溪山清远图》（图 6），营造了一幕理想的山水景观。远景有一段描绘了一座江边城市。大江绕过城外，渔人和渔船正在江边捕鱼。江边分布着几栋文士的水榭，样式与《雪江卖鱼图》近似。甚至，我们可以把《雪江卖鱼图》嵌入夏圭画中而不觉得十分突兀。这充分说明，隐居的文人和作为隐士的渔夫的二合一，已成为一个新的共识。用这种方式，《雪江卖鱼图》超越了现实的描绘，而成为某种社会理想的寓言。

历史

不知名姓貌人物，二公对弈旁观俱。

黄金错镂为投壶，粉障复画一病夫。

后有女子执巾裾，床前红毯平围炉。

床上二姝展甗瓻，绕床屏风山有无。

画中见画三重铺，此幅巧甚意思殊。

奢华的休闲：《重屏会棋图》与历史的幻象

留存至今的古代绘画，往往都有重重迷雾，今天看来，有如雾里看花。北京故宫博物院收藏的《重屏会棋图》（图1）便是其中十分典型的一件。这幅画一般被定为五代十国时期的南唐宫廷画家周文矩原作的宋代摹本，也被认为是最接近周文矩绘画风格的作品，成为今天的我们讲述中国古代美术史的时候，无法绕过的经典（美国弗利尔美术馆藏有另一个版本的《重屏会棋图》，一般认为是明代摹本，见图2）。[1] 其实，这件"经典"的产生，看起来是一个充满着偶然情况的过程。

发现周文矩

之所以被称作"重屏会棋图"，是因为画中所描绘的，是一场围棋的对弈，而这对弈发生的环境，便是一个有着巨大屏风的空间，屏风上画了画，这画中画里又出现了一扇屏风，所以是"重屏"。对弈在古画中很常见，画中画也不少见，但屏中有屏的重屏的表现却极为罕见。

故宫收藏的这幅画上并没有任何画家的印迹，画后题跋也很晚。尽管画面上有北宋徽宗的收藏印，但应是后来人做的手脚。不过这么做是有

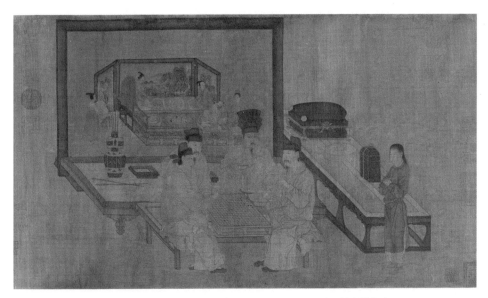

图1 （传）周文矩《重屏会棋图》 卷 绢本设色 40.3厘米×70.5厘米 故宫博物院

图2 《重屏会棋图》 卷 绢本设色 31.3厘米×50厘米 弗利尔美术馆

原因的，因为早在宋徽宗年间编纂的《宣和画谱》这本北宋皇家绘画收藏著录中，周文矩名下就有一件《重屏图》。不过，细察《宣和画谱》，其实并不是只有周文矩名下有《重屏图》，在周文矩的"同事"、同为南唐宫廷画家的王齐翰名下，也有一件《重屏图》，还有一件《三教重屏图》。还有，在西蜀画家黄居宝名下，也有一件《重屏图》。那么，凭什么只把周文矩和描绘重屏的图画联系起来呢？

这就要提到南宋宁波文官楼钥，他曾收藏过一件归在周文矩名下的《重屏图》，上面有宋徽宗的题诗。尽管他得到这幅画已经是在1190年左右，比宋徽宗的时代晚了七八十年，比周文矩的时代晚了两百余年，但这幅画在他的官僚朋友圈中很出名。宋徽宗加上周文矩，再加上作为南宋宁波大族、著名文人以及书画鉴藏家的楼钥，构成了一个经典绘画的收藏脉络。

我们今天看到的，恐怕早已不是楼钥收藏的那一件。不过，元代人还能够看到。比楼钥晚了一百多年的元代文人袁桷就号称曾见过楼钥这一件，把它定为"初本"，即原作，因为他还见过一件摹本，据说是北宋末的画家乔仲常所临摹。故宫博物院的这件《重屏会棋图》，到底是属于上述两件中的一件，还是属于另外的画本，无从确定。不过可以确定，周文矩从此牢牢地和《重屏图》绑定在一起。

失踪的皇帝画像

《宣和画谱》中有包括周文矩在内的三个五代十国时期的画家画过"重屏图"，似乎"重屏图"这个题材是五代时期出现的绘画样式。到底画的是什么呢？是不是和故宫这幅《重屏会棋图》一样，与下棋有关呢？从王齐翰名下的《三教重屏图》来看，至少可以知道"重屏图"是一种特殊的形式，至于画里面的人物，则可以有所不同，就像故宫《重屏会棋图》画的是世俗人物，而《三教重屏图》则一定是三个人，分别是儒释道三教

的代表。《重屏会棋图》中，屏风前下棋的一共四个人，其中，坐在前面小床上的两人在对弈，而坐在后面的大榻上的两人是观棋者。有三人都是头戴半透明的纱质深色幞头，唯有正面一人戴的是一层高高的半透明纱帽，显得与众不同。这四人身穿的都是纯色的衣袍，有两人呈淡青色，两人呈淡赭色。四人坐着的角度各不相同，从右边两人可看出衣袍是右衽，从前面两人可看出膝盖上方的位置有缺口，这种缺胯长袍是唐宋以来有身份的男性典型的装束。

再看他们身边的东西，也都显露出华贵之气。在屏风前的大榻上，摆着一个投壶。和围棋一样，投壶也是历史悠久的娱乐活动，在唐宋时代，尤其为上层人士喜欢，到明代，更是作为一种复古的娱乐普及到民间。投壶的基本方式是在一定距离之外，把羽箭以各种不同的方式投进壶内。为了安全起见，羽箭都是去除了箭头的。这在画中表现得十分清楚，有两支带有红色的箭交叉摆在榻上，没有箭头。壶身的描绘十分细致，装饰华丽，有好几层图案，深色和黄色交错。这可能表示的是一只错金银的铜壶，错镂出各种陆生动物、飞鸟和云纹，也会不由得让人想到唐代金银器的装饰。

画有《重屏图》的三个人，全都是宫廷画家，其中南唐以二比一领先西蜀。人们很容易就会将宫廷画家的绘画与宫廷画家的身份相联系。他们所服务的是宫廷，宫廷生活中，最重要的是帝王。南唐的周文矩和王齐翰，按照文献记载，都是在南唐后主李煜时期做到了画院的待诏，大概相当于今天的一级画师。南唐（937—975）一共三任皇帝，先主李昪、中主李璟、后主李煜，持续三十九年。周文矩在李昪年间已经为宫廷服务了，据说他为李昪画了《南庄图》，可能是皇家园林。在李璟时代，947 年，他又和其他宫廷画家合作，为中主画了一幅《赏雪图》，表现的是李璟和群臣赏新年瑞雪的场景。那么，既然《重屏图》被归在周文矩名下，那么所画的内容，也就很自然地被人们视为对南唐宫廷生活的反映。第一次做出这个判断的，依然是楼钥。

在刚得到周文矩的那幅《重屏图》时，所有人都不知道画的到底是

什么。直到楼钥的同僚王明清提出，所画的不是别人，正是中主李璟。王明清又是如何知道的？他在《挥麈录》讲明了原因。原来，他爷爷在九江为官时，从庐山一所寺庙中看到供奉的一幅李璟画像，并临摹了一幅带回家中。王明清想起自己曾经见过这幅画像摹本，觉得和《重屏图》上那位戴着高高纱帽的人很像。为了证明这种推断，王明清甚至还派人去会稽的家里找来这幅李璟像摹本，呈给楼钥以进行比较，结果是大家觉得无论是面貌还是衣冠服饰，简直分毫不差。由此，《重屏图》所画为中主李璟，便成为一个牢不可破的结论，一直持续到现在。按照王明清的看法，画中既然有李璟，那么旁边有一人必然是大臣韩熙载。有人则认为，画里面的四人，分别是李璟和他的几位兄弟。人们在这种认识的基础上不断发挥，现代学者最新的研究认为，看似娱乐的弈棋，其实是政治活动，是南唐皇帝对帝位继承的精心安排。

白居易

在王明清的故事里，我们可以知道，所谓周文矩《重屏图》画的是中主李璟，其实是后人的一种猜想，没有太坚实的理由。虽然王明清的主要物证，那幅他爷爷临摹的李璟画像，早已消失，但我们也没有证据来完全否认。可如果《重屏会棋图》是中主李璟的肖像，那么画中为何没有什么能够显示帝王身份的东西？恭立在画面右侧、双手呈叉手礼的仆从，为何是一位披发的童子，而不是正式的宫廷侍从？如果正面那人是中主李璟，为何他竟然以一种极为不正式的姿态出现？细看，他应该是脱下鞋，把左腿躺倒放在榻上，右腿立起架在榻上，左手扶着左膝，右臂枕着右膝。这是一种蹲坐的姿势，表示坐着的人十分轻松随意。再看他的衣襟，也往外翻开，领口敞开很大。所有这一切，放在一位帝王身上，无论在任何场合，都是不合适的。

其实，如果我们不执着于楼钥和王明清这一种看法，会发现宋代以

来对这幅画的理解，是十分多元的。北宋文人梅尧臣在《二十四日江邻几邀观三馆书画录其所见》一诗中，描述了自己通过友人江休复的关系而看到的内府所藏书画，其中专门讲到了一幅特别的画作：

> 不知名姓貌人物，二公对弈旁观俱。
>
> 黄金错镂为投壶，粉障复画一病夫。
>
> 后有女子执巾裙，床前红毯平围炉。
>
> 床上二姝展氍毹，绕床屏风山有无。
>
> 画中见画三重铺，此幅巧甚意思殊。
>
> 孰真孰假丹青模，世事若此还可吁。

从诗中描述可以看到，这幅画与《重屏会棋图》十分相似。对梅尧臣而言，这幅画既不知道作者，也不知道画中人物是谁。但他很敏锐地把握住了画中重屏的巧思，即"画中见画三重铺"。三重图像，第一重是他看到的这幅画的画面空间，画中描绘的是两人对弈、两人观看。第二重图像，是画中对弈者背后画有图画的板屏，屏中所画的场面比屏外更有趣（图 3）。他看到了一个看起来年老体弱的"病夫"，正在一个有围屏环绕的床榻上烤火休息，有侍女服侍，他正抬头看着围屏。第三重图像，是这架围屏上画的山水。最后，梅尧臣从这巧妙的三重空间中得到了一个启示：到底什么是真实什么是虚幻？对于处在真实世界展卷观画的梅尧臣来说，画中对弈图景是虚幻的世界。对于画里的对弈者而言，他们所处的有投壶和屏风的空间是真实的，屏风上画的老人才是虚幻的。而对于屏中的老者而言，他倚床烤火的空间是真实的，床榻边围屏上的山水才是虚幻的。世界不就是这样的吗？这简直有点《盗梦空间》的味道了。

梅尧臣准确地把握住了《重屏会棋图》最吸引人之处，即画里的"虚幻"与画外的"真实"之间的相对关系。换句话说，屏上的虚拟图像对于理解屏外的真实空间具有重要的作用。因此，要理解这幅《重屏会棋图》

图3 《重屏会棋图》中的重屏

中弈棋者的世界，就要先理解板屏上画的老者的世界。要理解老者的世界，就要先理解他所注目的围屏上的图画。

　　尽管梅尧臣不知道板屏上所画的老者是谁，但大概从北宋后期开始，人们突然之间就发现，这老者就是白居易，屏上所画就是他的一首《醉眠》（亦称《偶眠》）诗的诗意：“放杯书案上，枕臂火炉前。老爱寻思睡，慵便取次眠。妻教卸乌帽，婢与展青毡。便是屏风样，何劳画古贤。”最早提到的是北宋著名词人李之仪。他在两首诗中都提到“重屏图”。其中一首《后圃》诗，歌咏的是文人的后园，诗人感慨在这里生活：“会应百岁享此乐，何妨画作重屏图。”在他眼中，休闲的文人，就好比是一幅重屏图。为什么呢？他另一首与苏轼唱和的诗中，感怀文人生活当有独特品格，不用理会庸人：“行当遂作重屏图，阘茸凡材任讥骂。”看来，所谓

"重屏图"就是文人恬淡生活的一种写照。在这首诗后，李之仪还对"重屏图"加了一句注解："世图白老，谓之重屏图。"说明"重屏图"是当时流行的一个概念，指的是描绘白居易的绘画。北宋末编纂的讲述诗歌的《古今诗话》《诗话总龟》等书解释得更清楚："白乐天以诗名与元微之同时，号元白。诗词多比图画，如《重屏图》，自唐迄今传焉，乃乐天《醉眠》诗也。"正是在这种语境下，我们才明白，南宋楼钥得到的那幅周文矩《重屏图》，为何上面会有宋徽宗题写的白居易《醉眠》诗。

画中画

所以，在北宋人看来，重屏图的核心，并非弈棋的那一组文士，而是以画中画形式出现的白居易。画里的白居易是一位瘦小的老者，在寒冷的冬季，他边烤火，边喝酒，边看书。看累了，喝醉了，便要在侍女服侍下休息。这是一种理想的隐退的休闲生活，与世无争。这就是理解屏外那四位弈棋者的关键所在。

细看这四人，姿态十分随意。小床上对弈的两人，一脚踩在地上，一脚脱了鞋搭在床上。后面大榻上的一人，甚至将胳膊搭在弈棋者肩上。显然，这不是正式的、紧张的、竞争性的比赛。被认为是李璟的那位，手上捧着一本小开本的书册。这本书册应该是从他身后那个漆盒里取出来的。看起来这四人中的主角是他，而不是对弈的两人——他们左执黑右执白，双手同时举起，看似要一齐落子。综合来看，这很有可能是在打谱，就是按照棋谱来钻研。这就可以解释整个场面的轻松和非正式的色彩。棋盘上只有七颗黑子而没有白子，也可以从这个角度说通了（图4）。至于榻上那个华丽的投壶，旁边也摆着一个漆盒，里面有一本书册（图5）。它有没有可能是一本关于投壶的书呢？总之，既可以进行轻松的围棋打谱，推演套路，还可以投壶娱乐，这便是文人士大夫理想的休闲生活，与屏风上年老醉眠的白居易的休闲生活不谋而合。

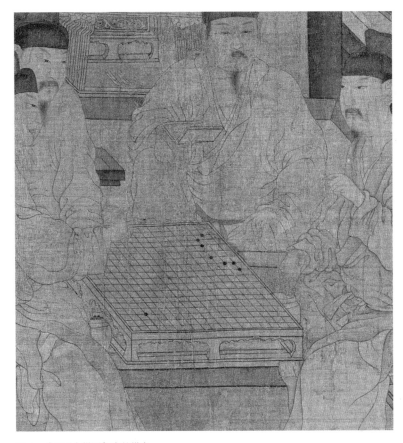

图 4 　《重屏会棋图》中的棋盘

图 5 　《重屏会棋图》中的投壶与漆盒

图 6　重屏上的冬景山水

屏风上，在上床休息之前，白居易正斜眼看着床榻旁的围屏。围屏上画的是一幕山水景观（图 6）。从没有叶子的树来看，是冬季的寒冷山川，也正是烤火的季节。山里有一头驴，后面还有一人，虽然粗略几笔，仍能看出大致轮廓。他们出现在山路上，正在赶路，路的前方露出建筑物的半边，仿佛是一个关城。这幕冬季行旅的场面，在宋代山水中并不罕见。值得注意的是行旅的驴和人。人在驴后，还扛着什么东西。既然人没有骑在毛驴上，则意味着是在用驴运载某种物品。大胆一点猜测，甚至有可能是在运送冬季取暖的木炭。山水景观与温暖的醉眠愈加形成默契。

白居易诗中最后写道："便是屏风样，何劳画古贤。"是说自己冬日醉眠，正堪画成图画，就像是醉卧的古贤，这里或许指的是同样喜欢酒的"竹林七贤"。在这个意义上，《重屏会棋图》可以看成一扇古贤屏风映衬下的文士休闲生活。对于弈棋打谱、其乐融融的文士而言，白居易作为

唐代古贤，为他们树立了永远的楷模。重屏，其实就是双重的理想文人生活，相互叠加、相互映衬、相互说明，为观画的人带来现实与虚幻边界模糊的奇特体验。

注释

[1] 对此画的研究有不少，代表性的有余辉《〈重屏会棋图〉背后的政治博弈——兼析其艺术特性》，收入《浙江大学艺术与考古研究特辑一·宋画国际学术会议论文集》，浙江大学出版社，2017 年，160—194 页。

吁鬼章，世悍骄。奔贰师，走嫖姚。
今在廷，服虎貂。效天骥，立内朝。
八尺龙，神超遥。若将西，燕西瑶。
帝念之，乃下招。箫归云，逝房妖。

书房里的汗血马：《五马图》中的虚与实

　　北宋画家李公麟的《五马图》（图1）是一幅充满传奇的画作。据说它已经在第二次世界大战中毁于东京的战火，只留下黑白的珂罗版印刷品。突然之间，它又在2018年底重出江湖。历代的文人墨客在赞叹其精湛的白描画法的同时，却很少有人关心这样的问题：李公麟为何要画这五匹马？为谁所画？五匹骏马究竟具有怎样的含义？[1]

不存在的马

　　《五马图》是一幅纸本手卷，画中从右到左依次描绘了五匹骏马，每一匹马都有专门照看马匹的圉人牵着。一人一马，一字排开，形成一个连贯的仪仗队。每一匹马，马身的左边都有题记，简要描述了进贡时间、进贡者以及马的名称与身高尺寸，依次是：宋哲宗元祐元年（1086）十二月十六日于阗国进贡的"凤头骢"、元祐元年四月初三日董毡进贡的"锦膊骢"、元祐二年（1087）十二月廿三日秦马"好头赤"、元祐三年（1088）闰月十九日温溪心进贡的"照夜白"。最后一匹马的题记现在已经失去，根据宋末元初文人周密《云烟过眼录》中的说法，这匹马是元祐三年正月

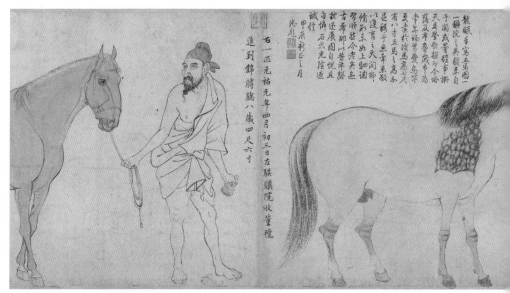

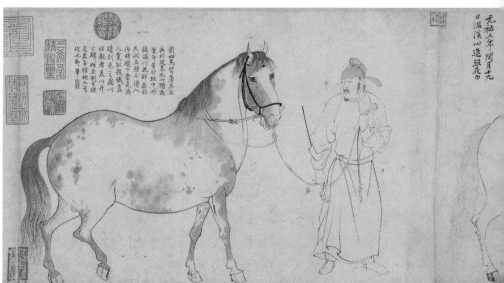

图1 李公麟《五马图》 卷 纸本设色 29.3厘米×225厘米 东京国立博物馆

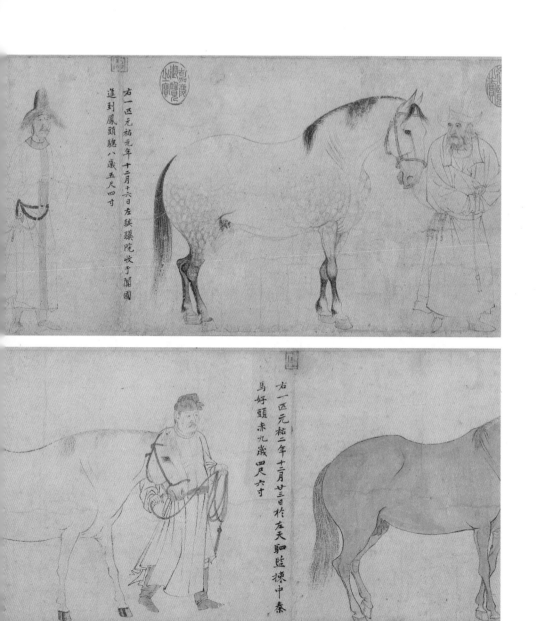

右一匹元祐元年十二月十六日左騏驥院收于闐國
進到鳳頭驄八歲五尺四寸

右一匹元祐二年十二月廿三日於左天駟監揀中秦
馬好頭赤九歲四尺六寸

图 2　李公麟《临韦偃牧放图》（局部）　卷　绢本设色　46.2 厘米 × 429.8 厘米　故宫博物院

上元日西域某国进贡的"满川花"。

画面上没有画家的落款，但是画后有黄庭坚和他的江西老乡曾纡的两段题跋，指明画作者是黄庭坚的友人李公麟。由于画中每匹骏马都有"档案式"的题记，似乎表明李公麟描绘的是皇家马厩中真实存在的五匹有名有姓、有年龄、有身高、有产地的骏马；或者这幅画就是李公麟为宫廷所画，就像他另一幅奉敕所画的《临韦偃牧放图》（图 2）一样。不仅如此，这幅画的价值还在于，五匹有名字、有产地的骏马的肖像，是对北宋与西域小国朝贡体系之历史的真实记录。根据题跋，这幅画应该叫作"天马图"，如此说来画的是皇帝御马厩中的御马。然而，事实果真如此吗？

根据黄庭坚的题签，第二匹马叫作"锦膊骢"，是宋哲宗元祐元年四月初三日由董毡向宋朝进贡献的贡马。看似言之确凿，但却有明显的错误。董毡在当时是一位风云人物。他是青唐吐蕃首领，和北宋结盟，共同抗击西夏，在元丰五年（1082）被宋神宗赐封武威郡王。他在宋神宗元丰六年（1083）十月就已去世，怎么可能在三年后的元祐元年向北宋朝廷进

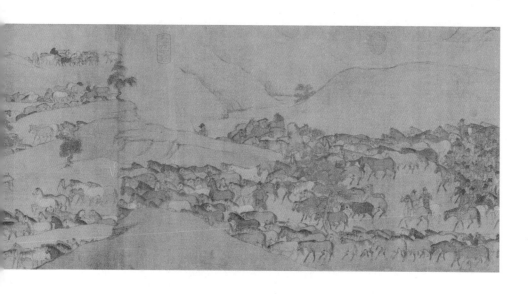

献"锦膊骢"呢？

"锦膊骢"后有一匹马叫作"照夜白"，也有具体的进贡人，是控制西南地区的西羌首领温溪心，于元祐三年闰月十九日所献。不过根据宋代的史料，温溪心只在元祐六年（1091）向北宋进贡过一匹骏马，朝野都有所耳闻。可是这匹马并没有来到首都开封。因为温溪心不敢直接进献朝廷，于是辗转找到太师文彦博，希望通过这位德高望重的重臣将马进献给北宋朝廷。朝廷给了文彦博面子，但没有让这匹宝马来到开封，而是直接下令赏赐给刚刚退休的文彦博，并且命苏轼撰写了赐文彦博温溪心马的诏书。这匹马只是从温溪心所在的四川运到了文彦博退休后所居住的洛阳，那么，身处开封的李公麟又何以得见？

五匹马中有两匹与史实不合，一匹没来过开封，另一匹可能根本就不存在，另外三匹同样值得怀疑。譬如第三匹，黄庭坚的题签表明这匹是元祐二年十二月廿三日从宫廷御马"拣中马"中挑选出来的一匹秦马，叫作"好头赤"。"秦马"大约是产自陕西、甘肃一带的马，品种优良，常用来装备北宋禁军，也是皇帝御马厩中的常客，李公麟自然有机会见到。他

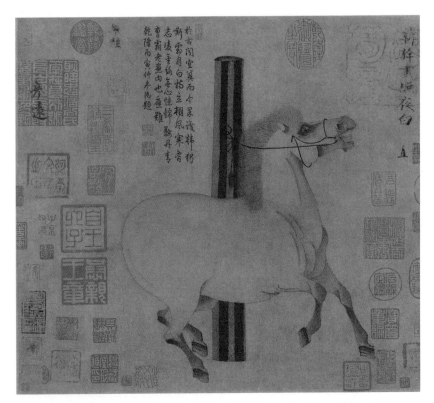

图 3　韩幹《照夜白图》　卷　纸本设色　33.5 厘米 × 30.8 厘米　大都会艺术博物馆
被称作"照夜白"的马，令人想起的是韩幹《照夜白图》

还曾为好友苏轼画过一幅御马"好头赤"，表明他不只一次画过好头赤。
此外，在北宋的宫廷绘画著录《宣和画谱》中，也谈到李公麟曾经画过御
马厩中的于阗贡马"好头赤"和"锦膊骢"，但问题也正出在这里：《五马
图》中黄庭坚的题记中说是"秦马"，而《宣和画谱》则说是于阗国的贡
马。我们该相信谁？

　　于阗所产的花马对于北宋人而言是名贵马种，《五马图》的第一匹马
便标明是宋哲宗元祐元年十二月十六日于阗国进贡的"凤头骢"。可是这
与当时于阗进贡的时间不符。宋神宗元丰八年（1085）十一月，于阗国曾
有一次大规模的贡马。在古代，进贡实际上相当于和北宋政府做生意，为
了这批于阗马，北宋政府赐钱一百二十万。显然，太过频繁的进贡，北

宋政府吃不消，所以在宋神宗的时候，限定于阗最多每隔两年进贡一次。等到于阗国下一次大规模的进贡，要到三年之后的元祐三年。不过，除了官方的朝贡，还有很多打着官方名义的进贡。根据宋代史料，元祐元年于阗的确有入贡。《宋会要辑稿》中关于这次入贡有一条简短记载："（元祐元年）十一月二十一日，于阗国遣使入贡。"不过，这次入贡规模很小，只是贡"方物"，并没有贡马。如此看来，《五马图》中"凤头骢"的题记并非真实的情况，左骐骥院根本无法在元祐元年十二月十六日收到于阗国进贡的凤头骢，除非一年多以前进贡的马到这时才登记，而这是不可能的。

所以，《五马图》中五匹马，与其说是北宋御马厩中的五匹真马，还不如说是李公麟和黄庭坚合作构建出来的神话。

《三马图》与《五马图》

李公麟与黄庭坚"捏造"出并不存在的皇家御马，用意何在？我们需要看看《五马图》究竟是为谁而画。

黄庭坚的题跋后面还有段其同乡晚辈曾纡的题跋，其中讲到元祐五年（1090），曾纡来开封参加科举考试，到黄庭坚家里拜访，正巧看到黄庭坚在李公麟的这幅《五马图》上题跋。当时被称作"天马图"的这幅画，所有者是一位叫张仲谋的人。张仲谋是黄庭坚的好友，名叫张询，字仲谋（谋也写作"谟"），福建人，年轻时和黄庭坚一起在河南叶县为官，后来宦海沉浮，各奔东西，但交情莫逆。元祐年间，黄庭坚回到开封为官，张询此时在开封任户部员外郎已有数年。元祐三年八月，张询调任浙江，离开京城。这件《五马图》也就成为把他和李公麟、黄庭坚这个文人圈子联系在一起的纽带。

李公麟和黄庭坚为什么要合作创造出五匹虚构的皇家御马送给张询呢？

在当时，倘若说张询和黄庭坚会有什么事情与皇家的御马有关，那便是一种叫作"马通薪"的东西。大概在元祐元年，冬天异常寒冷。身为部郎的黄庭坚工资微薄，买不起取暖的燃料。住在城西的张询给他送来两百个来自皇家骐骥院的"马通薪"，使得黄庭坚能够暖和地度过北方的寒冬。为了表示感谢，黄庭坚把另一位友人赠送给自己的上好的香饼送了二十个给张询。所谓"马通薪"，就是马粪球。皇家御马的粪球烧起来是否特别暖和我们不得而知，但时为户部员外郎的张询看来神通广大，能够弄到这种稀缺的燃料。李公麟知不知道这段以香换粪的美谈，我们不得而知。但《五马图》中御马的意义显然不是马通薪所能代表的。我们的故事需要从苏轼说起。

骏马与党争

苏轼是黄庭坚、李公麟等人所处的文人圈子的领袖。在他的书画收藏中，有一幅李公麟所画的《三马图》。宋哲宗绍圣元年（1094）三月十四日，谪居惠州的苏轼欣赏自己收藏的绘画，想起当年旧事，便提笔为这幅画写了很长的赞文（图4）。根据赞文，我们知道画中的骏马是宋哲宗时几匹著名的西域贡马。宋哲宗元祐二年，在与吐蕃的战争中，宋军生擒吐蕃大酋"鬼章青宜结"，百官皆贺。北宋朝廷没有对这位俘虏进行惩罚，而是赐予鬼章青宜结"陪戎校尉"的称号，让他在秦州（即甘肃天水）居住，以其影响力安抚吐蕃人。擒获鬼章青宜结的战事是北宋军队既不算成功也不算失败的一次胜利，是对宋哲宗的父亲宋神宗长期以来主战行为的一次安慰。在获知这次胜利之后，北宋政府进行了盛大的庆祝活动，宋哲宗专门遣使到父亲宋神宗的永裕陵进行祭奠，告慰父亲曾经饱受对吐蕃作战失利之痛苦的在天之灵。

就在北宋俘虏鬼章青宜结之后不久，西域向北宋朝廷献上了一批骏马。根据《宋会要辑稿》，在这几年的外族朝贡中，只有元祐四年（1089）

图4　苏轼《三马图赞并引》（残卷）　纸本　29.2厘米×79厘米　故宫博物院

五月二十八日于阗国进贡了马。苏轼所说可能是其中最优秀的一匹：身高八尺，龙颅而凤膺，虎脊而豹章。不过，在苏轼看来，无意于再进行对外战争的宋哲宗却无意来观赏，加之围人护理不当，有的骏马竟然死去，皇帝也从不过问。两年后（元祐六年），羌人首领温溪心也想进贡良马，但最后被北宋朝廷赐给文彦博，这便是《五马图》中温溪心进贡的所谓"照夜白"的故事。此后一两年中，西南吐蕃又通过北宋的熙河帅蒋之奇向朝廷进献了一匹汗血宝马，可是礼部官员却因为当时并非朝贡时节，把骏马与使者都留在了边关。为此，蒋之奇向礼部申请，希望能够破例让使者来开封进贡宝马。苏轼这时正好在礼部为官，受命处理这桩申请。苏轼拒绝了蒋之奇，理由是朝廷正在停止边疆战争，军队已经被遣散，善战的汗血宝马又有何用？

　　这几匹西域宝马，全部与宋人擦肩而过。苏轼虽然奉命拒绝蒋之奇进献宝马的申请，但他对宝马的命运嗟叹不已，感叹宋哲宗当时兵革不兴，海内小康，人民生活安定，而骏马则不再被重视。对于苏轼而言，这是一个深刻的矛盾。骏马是战争的工具，同时也是人才的象征。好战的君主崇尚骏马，将之作为战争的利器。不好战的君主带来了生活的平静，但他却冷落骏马，抛弃了骏马作为战争工具的一面，与之同时，骏

马作为经纶之才的另一面也被抛弃。苏轼本人强烈反对边疆的对外战争。宋神宗熙宁十年（1077），他代张方平撰写了《谏用兵书》，批评宋神宗的对外战争，语言极其尖锐。宋神宗任用王安石的"新党"进行变法，批评神宗的战争政策其实是对新党的批评，苏轼所属的"旧党"纷纷遭到贬抑。毫无疑问，苏轼在神宗时无法受到重视。及至宋哲宗即位，祖母高太皇太后当政，改元"元祐"，抛弃了王安石的新法，也抛弃了宋神宗的战争政策，力主与吐蕃、西夏恢复和平，"旧党"重新占据了主流。但苏轼又因为政见与"旧党"有分歧而被排挤。好比是西域的宝马，如若不是在朝廷的皇家马厩中黯然死去，便是无法得到踏入朝廷的机会，虽然天生神骏，却生不逢时。

　　苏轼反对宋神宗任用王安石变法，属于"旧党"的一分子，但其实他的才能并没有在"旧党"重新得势的宋哲宗元祐年间得到施展。这种矛盾的心情反映在他对待西域骏马的态度上。汗血宝马从西域来到中国，不再是战马，而是仪仗，是宋朝强盛国力的显现。但另一方面，和平的气氛却扼杀了汗血宝马疆场厮杀的本性，它们如今只能在皇家马厩中慢慢老去。正是这种矛盾心理，使得苏轼专门请承议郎李公麟把这几匹西域骏马画了下来。其实他们都没有见过马的真面目，因此苏轼说，为了显得真实，他还专门请李公麟把鬼章青宜结画了进来，让这位被俘虏的蕃族首领来牵马，画完成后收藏在自己家中。鬼章自元祐二年被擒后，被封为陪戎校尉，在东京住了三年后，于元祐五年（1090）八月二十八日被遣送到秦州居住，而后死于元祐六年（1091）。他出现在李公麟这幅大概画于1093—1094年间的《三马图》中，只能是一种苏轼和李公麟的浪漫想象了。

　　《三马图》是什么面貌已经无法知晓，应该与《五马图》接近，甚至画中有的马也出自同一个事件。苏轼、黄庭坚，以及黄庭坚在题跋中提到的另一位友人张耒，同属于政治上不尽得志，但却有满腹经纶的文人，这个圈子在后来被称作"元祐党人"，几乎人人遭到贬逐。张询与苏轼，同

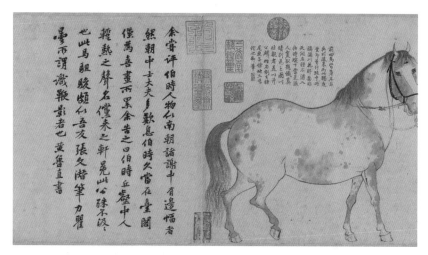

图 5　黄庭坚在《五马图》后的题跋

时拥有同一位画家在几乎同一段时间所作的《五马图》与《三马图》，应该具有相近的意义，都是用隐喻的手法，用他们实际上从未见过的西域贡马的遭遇，来表达对自身命运的矛盾、无奈，当然，还有等待。

在朋友圈中，黄庭坚的仕途算是尤其坎坷的，他一生都在官僚圈的底层挣扎。不过，在《五马图》题跋中，他只字不提自己的境遇，甚至也没有提到这幅画真正的主人张询，而是着重在为李公麟打抱不平，并为李公麟始终得不到朝廷重视做出解释："余尝评伯时人物似南朝诸谢中有边幅者，然朝中士大夫多叹息伯时久当在台阁，仅为喜画所累。余告之曰：伯时丘壑中人，暂热之声名，悦来之轩冕，此公殊不汲汲也。"（图 5）虽然如此淡然，但那五匹可能是臆造出来的宝马，却透露出一种深刻的不甘心。

注释

[1] 对此画更详细的研究，可参见笔者《重访〈五马图〉》，《美术研究》2019 年第 4 期。

服药求长年，孰与孤竹子。

一食西山薇，万古犹不死。

野菜和仙境：《采薇图》的另一面

陈凯歌的电影《梅兰芳》中，很多人都会记得年轻的梅兰芳和邱如白义结金兰的一幕。为他们做证的，是一幅南宋古画。兄弟情感和国家概念在这幅画中交织在一起。被当代电影巧妙使用的这幅画，便是北京故宫博物院所藏、南宋画家李唐的《采薇图》（图1）。[1]

伯夷和叔齐

画中的两位主角是伯夷和叔齐，故事大致如下：商纣王末年，孤竹国国王有三个儿子，按理，王位应该传给长子伯夷，但父王偏爱三子叔齐。父王死后，获得继承权的叔齐觉得自己即位有悖长幼秩序，于是让位给长兄伯夷。但伯夷觉得自己即位有悖父命，于是兄弟俩双双放弃王位和贵族生活，逃离孤竹国。流浪多年后，他们想去投奔新兴的周国，因为听说周王对老人很好，正好碰到周武王决定讨伐商纣王，伯夷和叔齐扣马进谏，希望周武王止兵，理由有两条：第一，当时周文王刚刚去世，在这时起干戈，不孝；第二，周是商朝的臣属国，以下犯上，不仁。武王当然不听。于是，周武王灭商之后，两兄弟觉得这是一种以暴易暴

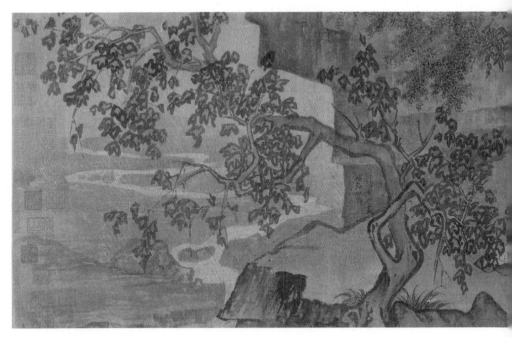

图1　李唐《采薇图》　卷　绢本设色　27.2厘米 × 90厘米　故宫博物院

的行为，周朝是不仁不义的王朝，耻食周朝的粟米，躲进首阳山中，采食山中薇菜为生，以至饿死。

　　在后世，伯夷叔齐逐渐成为清高的仁义之士的代表，声望很高。但是，问题也随之而来。"武王伐纣"是仁义之举，救天下于危难之中，那么，伯夷叔齐凭什么不和周朝合作，要躲进首阳山中？历史与道德的标准在他们身上遇到了很大的难题，导致了两种分歧巨大的看法，一种推其为圣贤，一种贬其为迂腐。庄子说这哥俩"无异于磔犬流豕，操瓢而乞者"。现代人的讥讽更是尖锐。毛主席在《别了，司徒雷登》中说他们对国家和人民不负责任，只管自己开小差逃跑。更有甚者，鲁迅在去世前一年写了一篇《采薇》，讥讽伯夷和叔齐是脾气太大的傻子。

　　两种截然相反的历史形象，提醒我们不能简单地把伯夷叔齐和《采薇图》放在单一的历史人物评价系统中，而需要把他们放回历史语境。

　　　　　　　　　　　　　　　　　　　　　　古画新品录：一部眼睛的历史

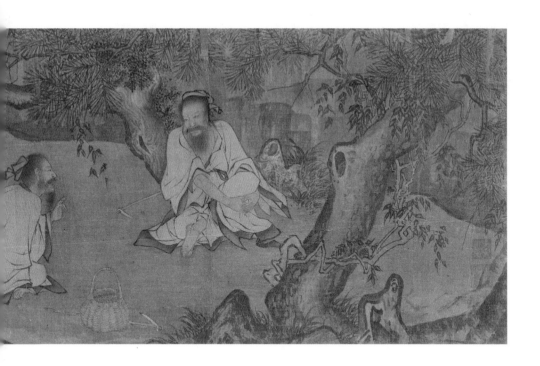

 李唐的生平几乎像伯夷叔齐一样模糊，他也没有在画上留下任何解释这幅画创作目的的文字。最早探讨这幅画用意的是元朝末年的杭州人宋杞。1362年，他在画后写下题跋（图2），认为画的用意在于规谏，以伯夷叔齐不向周朝臣服的典故，来影射北宋灭亡后曾经投靠金朝的宋代降臣。这个充满政治意味的观点粗看起来很合情理，一旦深究，便很勉强：倘若《采薇图》是规谏降臣，那么无形中是把金朝视为周，而把北宋视为商，北宋末帝宋徽宗和宋钦宗就成了商纣王，南宋的皇帝能够接受吗？

高人和隐士

 《采薇图》中，双手抱膝的正面形象是伯夷，他是兄长，在画面中位置更高。侧面的叔齐前倾着身体，似乎在说着什么。篮子里装满薇菜，表

图 2 　《采薇图》后宋杞的题跋

明采薇已经结束，正在休息。他们衣容整齐，身着白袍，只在袖口与裙边有深色的装饰带，伯夷脚上穿着草鞋，这都是高洁君子的装束。他们身处巨石和峭壁环绕之中，颇像山洞入口处，是所谓的"岩穴之士"。画右有一棵松树，这也是君子的象征。松树上爬着蔓藤，这常用来表示时间的久远，暗示是一棵古松。在画面左边，阻挡人视线的岩壁后突然现出一片退远的空间，一条蜿蜒的溪水流向深远处，消失在雾气中。这究竟是什么季节，什么时刻？采薇应该是在春天，可是画面没有任何春天的气息，仿佛刻意营造一种消除了季节感和时间感、与世隔绝的时空环境。

　　虽然古人对伯夷叔齐究竟是圣贤还是迂腐存在一定的分歧，但从未有人怀疑过他们的隐士身份。隐士是与俗世断绝往来的，这在伯夷叔齐身上体现得相当明显。他们本是王子，都有机会继承王位，但最终双双放弃，逃奔他方，从而主动割断了和现实名利世界的联系。他们最后隐于首

　　　　　　　　　　　　古画新品录：一部眼睛的历史

阳山，不吃人间的粮食，只吃深山的野菜，在食物上也断绝了和外在世界的关系。画面中的伯夷叔齐被深重的岩石封闭起来，象征着与外界的断绝。他们与外面世界唯一的联系是那条小溪。

伯夷叔齐隐居深山，按理来说，由于山势陡峭，深山的溪流一般都不会平缓。然而画中的溪流不但很宽，而且似乎处于平地，蜿蜒缓慢地消失在远处。在画上，小溪暗示着与外界的唯一沟通方式。山外的人可以沿着溪水走到伯夷叔齐的深山之中。这立即令人想起《桃花源记》，武陵渔人正是沿着平缓的溪水才来到与世隔绝的桃花源之中。从这个角度来看，李唐在画面左边画的溪水，正是进入伯夷叔齐隐逸世界的入口。

隐居的世界通常都是美好的世界，没有战争和俗事的骚扰，而且可以享受薇菜的清香。"薇"并非一种卑贱的食物，而是上古的人民经常食用的蔬菜。在《诗经》的时代，采集野菜食用十分常见，上古的人民经常食用各种野菜，名目繁多，有荇、菲、苓、蕨、蕫、苣、薇等等（图3）。"陟彼南山，言采其薇"，登上南山，采食薇菜，引吭高歌，是《诗经》中动人的画面。

薇究竟是什么东西？三国时代陆玑说："薇，山菜也，茎叶皆似小豆，蔓生，其味亦如小豆藿，可作羹，亦可生食，今官园种之，以供宗庙祭祀。"可见薇是一种豆类植物，在各种野菜中，薇的味道算是最鲜美的，可以生吃，也可熟食。陆玑甚至提到当时政府的菜园中还种植薇，以之作为国家祭祀的祭品。可见薇地位其实挺高。在今天，薇常称为大巢菜，其营养价值很高，还具有药用价值。

可见，薇绝不是草草果腹的卑贱之物，而是一种长在山间水边、历史悠久的山间美味。大概是因为人们意识到这点，所以对于伯夷叔齐是否因为食薇而饿死，有不同意见。有一种看法是，伯夷叔齐并非因为食薇而饿死，而是因为后来有人说山中薇菜其实也是长在周的土地上，两兄弟于是决定连薇菜也不吃了，绝食而死。二人的死，罪过并不在薇。

图3　马和之《唐风图》中的"采苓"一段　卷　绢本设色　28.5厘米×803.8厘米
辽宁省博物馆

采薇与采药

薇并非只有首阳山有，因此，采薇的行为也并非只限于伯夷叔齐两人。由于采薇与伯夷叔齐的关系，采薇的行为逐渐成为隐居的象征。甚至都不用真的去寻找薇菜，只需要在诗歌中用"采薇"来象征这种行为，即可表达隐居理想。这类诗歌的例子数不胜数。譬如在年岁比画家李唐稍小一些的南宋官僚赵鼎看来，采薇之所以好，主要是因为采薇意味着"闲"，他曾在一首诗中写道："爱闲如爱官，食薇如食肉。"

《采薇图》中的伯夷叔齐当然不是在山间别墅之中，但"闲"却丝毫不减。他们刚采完薇，正坐在高高的石台上休息。伯夷倚着树，舒舒服服地抱着膝盖。叔齐虽然是侧面，但他的坐姿和伯夷差不多，右腿盘起、着地，左腿立起。二人都不是所谓合乎礼法的坐姿，而是恣意随性的坐法，正体现出闲适的自由。在古代，这种坐姿是高士的典型特征。我们在几乎所有对高士的描绘中，都能够看到这种不拘礼法的坐姿。譬如南朝墓葬中

　　　　古画新品录：一部眼睛的历史

图 4 （传）孙位《高逸图》（局部） 卷 绢本设色
45.2 厘米 ×168.7 厘米 上海博物馆

的拼镶砖画《竹林七贤与荣启期》，以及上海博物馆所藏传为晚唐五代画
家孙位的《高逸图》。《高逸图》中第一位高士还用双手抱着立起的右膝，
活脱脱《采薇图》中伯夷的姿态（图 4）。

"松下问童子，言师采药去。"隐士都喜欢采药，山中草药是求仙的
手段。野菜和草药常常是二合一的，都是吃的东西，既能疗饥也能治病。
日本 17 世纪著名画家狩野探幽曾经临摹过一件中国古画《逸民图》，其中
画有东汉时期隐居采药的高士韩康。这个采药的韩康，双手抱膝，身旁放
着采药的长镵和竹篓，与《采薇图》中的伯夷叔齐很像。

山西朔州应县佛宫寺辽代木塔佛像腹中曾发现一幅纸本绘画《采药
图》。这幅画中的人物过去一直被当作采药归来的神农。而新近一些学者
通过传世的诸多"毛女图"，重新定位这幅辽代纸画，认为描绘的应该也
是采药女仙。画中女仙赤着脚，穿着由葫芦叶子组成的短裙，身背葫芦和
拂尘，都表明其仙人身份。背景的大石块表明她正身处人迹罕至的深山。
她身后背着竹篓，里面盛满了灵芝和药草，右手还捻着一支灵芝。最能表

明其采药行为的是其左手握着的一柄采药草的短锄，与《采薇图》中伯夷叔齐的工具相比，粗糙一些，但更为强有力。

因此，《采薇图》中的伯夷叔齐也应该放在隐士和仙人的传统中来看待。他们与其说是近乎绝食抗议的异见人士，不如说更像是在深山采药草的仙人般的隐者。

在宋代，伯夷叔齐确实也被当作仙人。有一种说法认为他们死后成为九天仆射，专门治理天台山。这种说法可能是民间传说，但在宋代，伯夷叔齐同样也得到帝王的追封。崇尚道教的宋徽宗就在崇宁元年（1102）诏封伯夷为"清惠侯"，叔齐为"仁惠侯"。这种称号一般是授予那些在民间信仰中能够保佑一方安宁、近乎神灵的人物。在封谥伯夷、叔齐的诏令中，开头即说："神生于商末，避纣海滨。"这两兄弟已经被官方明确定位为"神"，成为国家定期祭祀的对象。

长生与长寿

元代初年的官僚卢挚同时也是一位著名的散曲作家。他曾经为一幅《采薇图》作了一首诗："服药求长年，孰与孤竹子。一食西山薇，万古犹不死。"这幅画显然也是描绘伯夷与叔齐采薇首阳山的故事。在卢挚对《采薇图》的解释中，巧妙地用了两个相互关联的对比："服药"与"食薇"的对比，刻意求长生而达不到的人和隐居食薇却万古不死的伯夷叔齐的对比。这里没有提到伯夷叔齐耻食周粟，看不到任何政治解读。卢挚眼里，画里的伯夷、叔齐是两位得道的隐者，通过隐居食薇、自我修炼而获得近乎不朽的生命。这首诗倘若用来形容李唐的《采薇图》，也是非常合适的。

由此可见，"伯夷叔齐采薇图"这类主题都是与逃名、隐居乃至长生不老的理想有关。李唐的《采薇图》，尽管年代比卢挚所看到的要早一百多年，但无疑也应放入这个意义框架中来观察，并非"意在箴规，表夷齐

不臣于周者，为南渡降臣发"的政治宣传画。

隐居其实可以有很多表现方式，那么，相比起其他的隐居方式，"采薇"究竟有什么特别之处？

伯夷叔齐常常与"商山四皓"并列，"二子食薇于首阳，四皓采芝于商山"。"商山四皓"是传说中的秦朝隐士，分别为东园公、甪里先生、绮里季、夏黄公。伯夷叔齐和"商山四皓"的故事有不少相同之处。一，他们都是一个组合，伯夷叔齐是二人，"商山四皓"是四人。二，他们都很老，一组被称作"二老"，一组被称为"四皓"。三，他们都靠采食山中植物为生，伯夷叔齐是采薇，而"商山四皓"是采芝。采食灵芝的四位皓首老人很早就被神化，成为长生不老的仙人，转化为人们寄托求仙理想的得道成仙者。

在17世纪日本江户时代，"狩野派"绘画受中国绘画的影响很大，不但在画法上，而且在绘画题材上也常常用中国的典故和画题。中国的隐士和仙人是"狩野派"水墨画的重要主题。狩野探幽的弟弟狩野尚信画过一对六曲屏风，分别是《夷齐采薇》（图5）和《商山四皓》。我们不知道画家是否知道李唐所画的《采薇图》，但画中人的姿态颇有些相似处，同样是伯夷在右，叔齐在左。尤其是叔齐，侧身前倾，左手伸出，与李唐所画姿态十分相似。这幅画虽然是异时异地，但却能为我们重新思考李唐《采

图5　狩野尚信《夷齐采薇》　六曲屏风　纸本水墨　148.2厘米×379.2厘米　波士顿美术馆

薇图》提供旁证。

与狩野尚信的画不同,李唐《采薇图》有丰富的环境。其中有一处图像值得我们玩味。画面右边前景有一棵大松树,树根虬曲,露出地面。树干向右边倾斜,爬着两根蔓藤。这两根蔓藤很粗,在画面中显得十分突出。它们纠缠在一起,围绕着松干盘旋而上。其中一根沿着松枝向左边发展,末梢刚好下垂在伯夷和叔齐中间。仔细看两兄弟的视线,仿佛正集中在这条垂下的藤蔓上。叔齐举起左手,伸出食指和中指,恰好指向藤蔓。藤蔓在画中占据如此显著的地位,应该不是画家随意的点缀。

这种粗大的藤蔓容易使人想到俗名"万年藤"的一种大型藤蔓植物"木通"。在绘画中,缠绕着藤蔓的松树并不鲜见,常常并不为了画出准确的植物类型,而只是以虬曲的藤蔓表达年代久远之意,所谓"万年松""万年藤",一起构成了荒寒遗世的隐居世界和长生不老的主题。因此,缠绕着古藤的老松,一旦出现在绘画中,往往都是与隐居的高士、得道的仙人、长生的仙境有关。

《采薇图》中的蔓藤不但占据显眼的位置,而且还参与进画面的情节之中。垂在伯夷、叔齐之间的藤蔓,带动起伯夷和叔齐的视线。叔齐伸出的手指似乎正在指向垂落在眼前的蔓藤。藤蔓的这个作用很少能在别的绘画中看到。当然,我们并不能确定《采薇图》中垂下的藤蔓一定含有某种隐义,或者伯夷叔齐真的在就这根藤蔓交换意见。但画家在画中尽量想加强藤蔓的作用,这是可以由画面得到肯定的。苍老的古松、盘曲的古藤,映衬出的是久远而永恒的岁月。

仙境往往需要有松柏。画家并没有忘记柏树。画中伯夷倚靠在一棵大树上,粗看以为和前景蔓藤缠绕的松树一样,但细细观察,它的树干和前景松树不一样,上面没有画松鳞,而是有弯曲的长线,代表长条形的树皮纹理。这是柏树的特征。此外,画家还用点子点簇出柏树的树叶,在伯夷头部与树干之间的空间可以看得很清楚。只不过由于与前景的松枝松针交织在一起,所以不太容易清晰分辨。但画家仍然很好地处理了前后叠压

关系，最远处的柏树叶一直向左延伸到杂树上部。

《采薇图》中的松柏有如两个支柱，撑起画面，再加上松树上的万年藤，构造出一个生生不息的永恒仙境，伯夷叔齐就身处其中，坐而论道。这是每一位为世名所累的文人官僚所向往的世界。对于世间凡人而言，永生的仙境可望不可即，长寿是更可行的愿望，因此描绘隐居与仙境的绘画，其实不少都含有长寿与祝寿之意。在宋代，以"商山四皓""会昌九老"等著名老年人为题材的绘画十分流行。伯夷、叔齐这两位既曾隐居东海之滨，又曾隐居西山之巅的商末隐士，也完全可以用作表达长寿含义的祝寿绘画。

或许，李唐《采薇图》就是这样一幅精心设计的作品，呈送给某位德高望重、即将退隐的老年官僚，希望其通过追随伯夷叔齐而进入隐居的不死仙境。

注释

[1] 对此画更详细的研究，可参见笔者《药草、高士与仙境：李唐〈采薇图〉新解》，《文艺研究》2012 年第 10 期。

女汲涧中水，男采山上薪。

县远官事少，山深人俗淳。

……

既安生与死，不苦形与神。

所以多寿考，往往见玄孙。

孝顺的皇帝：《望贤迎驾图》与故事画的意义

在中国古代，权力最大的人非皇帝莫属。不过在某些情况下，皇帝的上面还有更为尊贵的人——皇帝的父亲。当皇帝与他的父亲在一起的时候，会发生些什么？在上海博物馆的藏品中，有一件被称为《望贤迎驾图》（图1）的高头大轴，是我们观察这个问题的一个上佳例子。

皇帝的故事

画幅虽大，画面却十分紧凑。视线从高处望去，环绕农舍的山石以及山石上的两株巨松，似乎是天然的取景框，聚焦于山村中的一块开阔地。这空地其实也不大，背后是一座小山坡，平常本应静谧无比，却突然间因为特殊人物的到来而炸开了锅。

画家清晰地在画上画出了七十七位人物，分为两组。一组是神秘人物盛大的仪仗队，另一组是环绕着仪仗队伍的村民。画家没有在画面留下任何落款信息，但长期被认为是南宋大画家李唐的传派，也有人认为是南宋中后期画家李嵩的传派。除了猜画家，人们也在猜故事。乾隆皇帝第十一子、成亲王永瑆曾是这幅画的收藏者。经过研究之后，他在画面外的

图 1 佚名《望贤迎驾图》 轴 绢本设色 195.1厘米 × 109.5厘米 上海博物馆

装裱上题写了"宋画望贤迎驾图"作为画名。

所谓"望贤迎驾",讲的是唐代的故事。"安史之乱"中,唐玄宗李隆基仓皇南逃,其子李亨却在此时逼迫玄宗退位,登极为唐肃宗。等叛乱平定、收复长安之后,太上皇唐玄宗从四川回到长安,唐肃宗亲自到咸阳的行宫"望贤宫"迎驾。根据永瑆的看法,画中的两位主角——红衣中年人与黄袍老人——便分别是唐肃宗与其父唐玄宗。

这个看法被绝大多数人所接受,只是,我们如何去证明画中人是唐肃宗和他的太上皇父亲呢?"望贤迎驾"的故事在《旧唐书》和《资治通鉴》(卷二二〇)中都有记载,后者记载最详尽:

> 十二月,丙午,上皇至咸阳,上备法驾迎于望贤宫。上皇在宫南楼,上释黄袍,著紫袍,望楼下马,趋进,拜舞于楼下。上皇降楼,抚上而泣,上捧上皇足,呜咽不自胜。上皇索黄袍,自为上著之,上伏地顿首固辞。上皇曰:"天数、人心皆归于汝,使朕得保养余齿,汝之孝也!"上不得已,受之。父老在仗外,欢呼且拜。上令开仗,纵千余人入谒上皇,曰:"臣等今日复睹二圣相见,死无恨矣!"

这次父子皇帝的重逢,发生在行宫的入口。千余名父老百姓拜见两位皇帝,也是在这里。显然,很难与画面中山村空地的景象对应。因此,现代学者李霖灿提出了另一个看法,认为画中是汉高祖刘邦修建"新丰"以怡悦父亲的故事。[1] 刘邦父子本是江苏沛郡丰县人,搬到首都长安之后,老父住不习惯,刘邦便在长安附近造了一座和丰县一模一样的城镇,甚至把丰县的居民迁来在此居住,造出一个"新丰"。这个故事其实在后来的《西京杂记》中有最戏剧化的演绎:

> 太上皇徙长安,居深宫,凄怆不乐。高祖窃因左右问其故,以平生所好,皆屠贩少年,酤酒卖饼,斗鸡蹴鞠,以此为欢,今皆无

此，故以不乐。高祖乃作新丰，移诸故人实之，太上皇乃悦。故新丰多无赖，无衣冠子弟故也。高祖少时，常祭枌榆之社。及移新丰，亦还立焉。高帝既作新丰，并移旧社，衢巷栋宇，物色惟旧。士女老幼，相携路首，各知其室。放犬羊鸡鸭于通途，亦竞识其家。

在李霖灿看来，"新丰鸡犬"这个解释更契合画面中乡村的淳朴。但其实，无论是"丰"还是"新丰"，都不是个小山村。"新丰"改建自秦始皇时为修建陵墓而在骊山陵园旁设立的"骊邑"。考古学家已经发现了其秦汉时期的城址，位于临潼县新丰镇西南 2.5 公里处的沙河村南。方形城墙，南北约 600 米，东西约 670 米。汉代还有"新丰宫"，说不准就是刘邦为父亲在新丰修的宫殿。[2]

在找故事的时候，我们一般是诉诸历史文献，我们需要假设画家也熟悉这些历史文献。但是，就像我们现在一样，古代画家对于历史的了解也来自不同的资源。他如果喜欢严肃的阅读，或许会看看正史；如果喜欢轻松的文字，可以看看笔记小说。如果无暇阅读，他可能会去市场上听听说书人的历史演义，或者花几个铜板去看一场对历史的戏说，甚至，他还能够从别的绘画中揣摩出什么。他的知识储备可能会完全超乎我们的假设。所以，与其忙于在历史文献中找故事，不如仔细看看画家的想法。

太上皇

画家先量出画面高与宽的中间十字交叉线，以此作为画面人物布置的框架。把最主要的人物安排在十字线的旁边，稍微偏离十字线中心。无疑，他就是那位正面示人的红袍中年人。他右边的黄袍老者，是画面的另一个主角。画中只有他们两人头戴交脚幞头。画家还巧妙地用颜色体现出二者的地位。红袍的中年人，打着黄色伞盖，而黄袍的老年人，打着红色伞盖。颜色的交错对比使得他们二人在人群中相当突出。这伞盖的柄是弯

　　　　　　　　　　　　　　　　　　古画新品录：一部眼睛的历史

图2　佚名《杨妃上马图》　页　绢本设色　25厘米×26.3厘米　波士顿美术馆

曲的，称作"曲盖"，即曲柄华盖，是高等级的仪仗，红、黄二色的华盖，
更是帝王的专有。和"曲盖"配在一起的，还有两面圆扇，正交叉在红袍
人身后。仪仗中还有两个"骨朵"，两个"戚"（即斧钺），以及各种金质
的宫廷用具。此外还有若干手执笏板的官员拱手肃立在一旁。观者无须过
多揣摩就能知道两位主角的身份，红衣中年人是当朝皇帝，黄袍老者则应
是太上皇。

　　尽管红色是宋代帝王标准像的颜色，但这位皇帝应是前代帝王。他
红袍上下均有一个描金的大团花图案，虽然已经不太看得清楚。这种服装
式样常常被用来表现唐朝人的装束。可以举出很多例子，譬如波士顿美术
馆所藏南宋后期的一幅团扇《杨妃上马图》（图2），画中唐玄宗的衣装上
下也有两个团花图案，而且同样头戴交脚幞头，与《望贤迎驾图》一样。

　　有意思的是，宋元人笔下，唐代皇帝，尤其是唐玄宗，常常被画成

头戴交脚幞头的样子。美国弗利尔美术馆藏有一件传为元代钱选的《杨妃上马图》，唐太宗同样头戴交脚幞头。辽宁省博物馆所藏传为李公麟的《明皇击球图》，玄宗皇帝也是戴交脚幞头，衣袍上有团花图案。幞头与唐代关系密切，在宋代已经是一种通行的知识。因为宋代人也戴幞头，所以他们对于幞头的历史讨论得很清楚，认为起源于南北朝时期的北周，在唐代正式定型。幞头在北宋更是形式多样，根据沈括的说法："本朝幞头，有直脚、局脚、交脚、朝天、顺风，凡五等。"这幅画中的交脚幞头，正是其中之一。幞头的历史对于画家的重要性，北宋郭若虚《图画见闻志》中的《论衣冠异制》一节讲得很清楚。这就像我们今天要画家掌握基本的古代文史知识，以免在画古代题材绘画时贻笑大方。明代后期编纂的百科全书《三才图会》，以图文结合的方式介绍了历代帝王，幞头正是唐代帝王的标配。

因此，画中的皇帝，应该是古人心中的唐代皇帝形象。不过，这并不等于我们可以轻易地把画中的形象与某位唐朝皇帝及其父亲联系起来。唐代的皇帝与其父亲的关系很复杂。唐开国皇帝高祖李渊，在建立唐朝九年之后，被策划"玄武门之变"的次子李世民，也即唐太宗，逼下了宝座，成为中国历史上第一位真正的"太上皇"。多年后，李隆基发动宫廷政变，拥立父亲唐睿宗李旦即位，两年后，李旦禅位给唐玄宗李隆基，自己做了四年"太上皇"。唐玄宗本人也在"安史之乱"中被迫逊位给儿子唐肃宗，成为又一个"太上皇"。此后，唐肃宗之孙唐顺宗，也在即位不到一年后被迫传位自己的儿子唐宪宗，成为唐代第四位"太上皇"。

具体是哪两位父子皇帝也许不是关键，最重要的是皇帝和父亲的融洽关系。在处理两位男主角的关系时，画家颇费思量。位于画面视觉中心的是红袍的中年皇帝，他本是万民瞻仰的天子。但有意思的是，画中山村百姓瞻仰和朝拜的并不是他，而是他身旁的第二主角——皇帝的父亲。画中倒身下拜的乡村老叟老姬，甚至包括村童，全都朝向白发苍苍的太上皇。太上皇也努力地试图弯下腰，伸出右手与大家互动，做出平身的姿势

　　　　　　　　　　　　　古画新品录：一部眼睛的历史

（图3）。皇帝在这个场景中有些无所事事，他正手扶着腰带，安静地看着百姓对太上皇父亲表达景仰。换句话说，画中的时刻不是属于他的，而是属于他万众瞩目的老父亲。这位过去的皇帝，将皇位让给年富力强的儿子，自己享受着恬静的晚年生活，同时也获得当今皇帝的尊重。

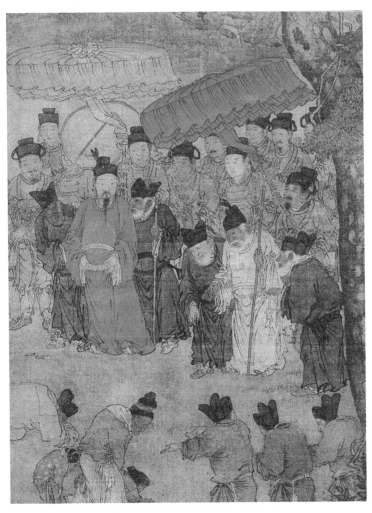

图3　《望贤迎驾图》局部

画中当朝皇帝与太上皇其乐融融的关系，体现出完美的父子关系，而且也是"孝"的典范。"孝"与尊老敬老有关。老年人常常象征着国家的长治久安，因为人的"长寿"也意味着国运的长久。我们如果细数画中人物，会发现老年人占据了重要地位。画面的中心是白发苍苍、老态龙钟的太上皇，他和皇帝身旁均有两位白发村叟搀扶。而对他们进行跪拜的，不少是村叟与老姬。画中有四十九个乡村居民，其中有十四个和太上皇一样须发皆白的老翁，其余三十五人中还有若干须发并未全白的年长村民。五位女性中也有三位老姬。此外还有八个村童。也就是说，有一半的村民可以确认是老年人，青壮年男子找不出几个。这是一个专属于老者的村庄，或者至少可以说，是一个只有老者才有资格参加的场合。这个场合的主导者是高寿的太上皇，他仿佛在主持国家的一次盛大的老年人聚会，以彰显帝国的长治久安。有一个细节似乎表现出太上皇激动的心情。他的左手挂着一个拐杖，可仔细一看，这竟然是仪仗队中的"戚"。与激动的太上皇形成对照的，是年纪尚轻的皇帝，以及文武百官和宫廷侍从，他们都属于观看者，而非参与者，是荣耀的见证人。

　　画面里，村民为欢迎父子皇帝的到来，用了乡村所能承担的最隆重的仪式。村中父老跪拜太上皇，是在一片喧嚣乐曲的伴奏之中。乐队面朝太上皇，背对着画外的观者，由两个腰鼓、两个笛子、一个拍板、一面大鼓组成。这几种乐器的组合，称作"鼓板"，的确是宋代以来流行的伴奏方式，常用于宫廷宴乐、仪仗，以及杂剧演出。这里比较特别的是乐队并非来自宫廷，而是由乡民组成。虽然他们穿着还算统一，大都是戴展角的幞头、穿灰褐色的袍子，但脚上朴素的草鞋，以及衣袍卷起别在腰间的做法，都和其他村民气质一般无二。尤其是那一面悬吊起来、由两位乡民肩扛的大鼓，形式简朴，与宫廷礼乐中由精致支架悬吊的大鼓不可同日而语。皇家仪仗，配上乡村乐队，这组合竟然在画面中毫无违和感，反映出山村父老对皇帝父子大驾光临质朴、热烈的情感。

　　　　　　　　　　　　　　　　　　古画新品录：一部眼睛的历史

理想的村庄

　　朴素的情感，只有朴素的村民才能表现出来。画面里的村民，无论男女老幼，几乎全都缩着头、弓着肩、弯着腰，看起来个个都是驼背，极为谦卑而滑稽，与仪仗队挺拔的身姿形成对比。谦卑的姿态与淳朴的民风相得益彰。质朴的乡村，常与一种诙谐的气质相连。对父子皇帝低头下拜的，除了老翁、老妪，还有幼小的村童，尤其是那个光屁股的小朋友，弯腰拱手的姿态，完全模仿旁边的老翁。画面下部那简陋至极的院落土墙，也加深了乡村的原始淳朴之感。院子里有一位中年村民拿着棍子追赶一只仰头吠叫的黑犬，平添了几分幽默色彩。

　　值得注意的还有画面里两位戴着披肩头巾的老妪（图4）。细看之下，她们的下颌垂下了巨大的肉瘤。这是一种甲状腺肿大的病症，在女性身上常见。宋元以来，这种视觉上显得十分夸张的病症，常常被视为质朴的乡

图4　《望贤迎驾图》中的瘤女

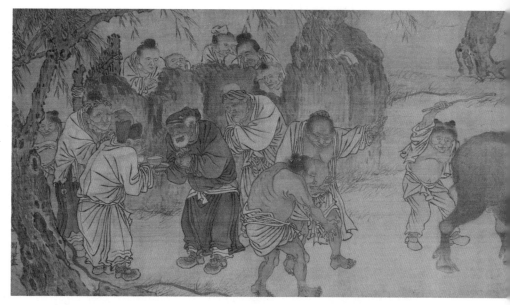

图5 （传）刘履中《田畯醉归图》 卷 绢本设色 28厘米×104厘米 故宫博物院

村生活的一种象征，充分体现在"瘤女"的视觉意象之中。故宫博物院所藏《瘤女图》是存世的例子之一，保持了宋元时代的风格，所画就是理想中质朴的乡村生活，正在举行一场乡村婚礼，也有众多老翁与长着肉瘤的老妪。这类描写理想乡村生活的绘画，有时也被称为"朱陈嫁娶图"。其名称来自白居易《朱陈村》一诗，吟咏一个自给自足、男耕女织、人丁兴盛的桃花源式的古村。故宫博物院所藏传为刘履中的《田畯醉归图》（图5），表现的也是一个类似的乡村，欢乐的老翁与老妪同样是主角，几乎每个女性都是瘤女。这些绘画，都是以质朴而远离世俗世界的乡村为对象，长寿与欢乐是它们共同的主题。[3]

　　《望贤迎驾图》中的乡村，也是一个类似"朱陈村"的地方。只不过，完全不受外界打扰、连卑小县吏都不来的理想乡村，突然被最高统治者的到来打破了宁静。这种矛盾关系也成为画面最具创新之处。最高权力和最卑微的百姓，都统一在了一个以老年人的快乐为主题的图画空间之中。

　　　　　　　　　　　　　　　　　古画新品录：一部眼睛的历史

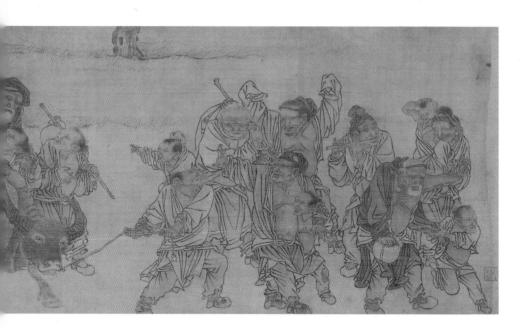

祝寿的礼物

　　人们过去往往不假思索地把这幅画视为南宋宫廷画家手笔，并从政治含义来看待这幅画作。这一点颇为值得反思。其实画面无论是对帝王仪仗的想象描绘，还是对村民的描写，都与通俗文化中对历史和乡村的想象有关。比较客观的判断是：这是一幅南宋末年至元代的作品，由活跃在社会上的技巧高超的职业画家绘制。其目的，并非对历史典故进行再现，而是以父子皇帝与乡村老人的快乐生活来表达尊老敬老的主题。

　　画面的尺寸或许是一条线索。画面纵 195.1 厘米，横 109.5 厘米，在古代卷轴画中算是大轴。我们可以想象，悬挂这幅画需要宽敞高大的建筑空间，在民间住宅中，往往是客厅大堂才有如此空间。悬挂这幅画在中堂，来往的客人都能够看到，显示的是主人的身份地位。当然，房子的主人并非画中的皇帝和太上皇，但是，在某种特定情境之下，主人的身份可

以与画中的皇帝父子相契合。太上皇与皇帝的父子关系以及尊老敬老的主题，倘若用于为家族中德高望重的男性长者祝寿，是再合适不过的了。画家用唐代皇帝的故事来暗示家族的荣耀和地位。画中的皇帝可能象征着家族中的长子，他正在辛勤地操持整个家族，就像皇帝操心整个国家。白发苍苍的太上皇象征着家族的父亲，他创建了家族的基业，如今把家族权力托付给下一代，自己安享快乐的晚年。皇帝陪同太上皇接受村庄老者的朝拜，是对家族老者古稀或耄年华诞的暗示。就像画中皇帝安排了太上皇与乡间长寿百姓的聚会一样，家族的男主人操办了老父亲的生日宴会。在大家纷纷向老父亲献上寿礼、表达祝愿的时候，作为儿子的他欣然退在一边，安静地注视着热闹的场面，同时也享受着"孝"的美名。画中两棵巨大的松树，苍老遒劲，树身爬满蔓藤，其实也是祝寿的常见隐喻。

在画面下部院子的门口，摆着一张桌子，上面摆着两瓶花和一个香炉，一位老者正对着太上皇的方向俯身礼拜。太上皇根本看不到他，他这是在为太上皇的健康和长寿祈福。在古人的生活中，祝寿是一个非常重要的场合。在这个场合，家族的地位与荣耀显露在公众视野中。祝寿的中心一般是家族的男性长者。在古代，对什么算"老"尚无固定的定义。宋代曾明文规定"老"者是六十岁，甚至一度规定五十岁就算老。宋代是中国慈善事业在历史上最为发达的时期之一，养老院和慈幼院在宋代的大城市很普及，奠定了古代公共福利事业的基础。"孝"与尊老敬老之风在宋代很流行，我们也常能在绘画中看到《孝经图》。宋代还出现了专门教人如何尊老敬老的书籍，其中最为著名的是北宋人陈直所编，又经元代邹铉续编的《寿亲养老新书》。在邹铉的续编中，辟有《收画》一则，讲述的是作为子孙应该关注老年人的精神生活，应该搜集特定类型的画让老人欣赏：

> 子弟遇好图画，极宜收拾。在前士大夫家，有耕莘筑岩、钓渭浴沂、荀陈德星、李郭仙舟、蜀先主访草庐、王羲之会兰亭、陶渊明归去来、韩昌黎盘谷序、晋庐山十八贤、唐瀛洲十八学士、香山

九老、洛阳耆英。古今事实皆绘为图，可以供老人闲玩，共宾友高
谈。人物、山水、花木、翎毛，各有评品吟咏，亦以广后生见闻。
梅兰竹石，尤为雅致。《瑶池寿乡图》庆寿，近年有《寿域图》，备
列历代圣贤神仙耆寿者，丹青妆点，尤为奇玩。

其中列出了一系列适合老年人观赏的图画，大都是一些表现隐居生
活的主题。而所谓《望贤迎驾图》这幅画，则是用更为精深的手法，用隐
退的太上皇来象征安居乐业的晚年。的确，有谁不想被大家当作天子的父
亲来景仰爱戴呢？

注释

[1] 李霖灿：《宋人〈望贤迎驾图〉》，收入李霖灿《中国名画研究》，浙江大学出版社，
 2014 年，122—125 页。
[2] 林泊：《陕西临潼汉新丰遗址调查》，《考古》1993 年第 10 期；刘庆柱：《"新丰宫"
 鼎》，《考古与文物》1980 年创刊号。
[3] Wen-chien Cheng（郑文倩），"Antiquity and Rusticity: Images of the Ordinary in the 'Farmers'
 Wedding' Painting"，*Journal of Sung-Yuan Studies*, no. 41（2011）。

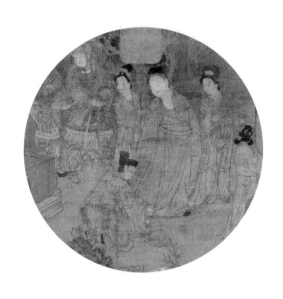

（寇准）尝奏事殿中，语不合，太宗怒起。

准辄引帝衣，请复坐，事决乃退。

太宗嘉之曰：「朕得寇准，犹文皇之得魏徵也。」

皇帝与忠臣：《辛毗引裾图》画的是谁？

　　中国古代绘画中，与西方艺术传统中的"历史画"类似的"人物故实"，曾经长期享有很高的地位，几乎所有重要的画家都需要在这个领域里竞争。可是随着山水画在宋代以后逐渐成为流传最为广泛的艺术形式，文人成为艺术鉴赏的主导力量，"人物故实"在艺术史的叙述中慢慢地蜕变为职业匠师的专长，逐渐被文人精英们从值得欣赏的绘画类型中剔除了。编写鉴赏手册的文人们总在谈如何欣赏山水画，却闭口不谈该如何观看一幅人物故事画。实际上，早在明代后期，一位来自福建的文人官僚谢肇淛就抨击了这种鉴赏观念，他在笔记《五杂俎》中说："宦官妇女，每见人画，辄问甚么故事。谈者往往笑之。不知自唐以前，名画未有无故事者。盖有故事，便须立意结构，事事考订，人物衣冠制度、宫室规模大略、城郭山川、形势向背，皆不得草草下笔。"他不仅捍卫了人物故事画在通俗文化中的地位——即便是受教育不多的宦官和女子都能欣赏，而且还指出了观看这类图画的基础在于正确领会其中的内涵。某种意义上来说，今天的美术史家就在进行这样的工作。

古董商的手段

华盛顿弗利尔美术馆藏有一幅绢色晦沉的古画（图1）。画本是立轴，画心纵 105.7 厘米，横 49.7 厘米，卖去美国后便改装成镜框。这幅画远赴重洋去了美国首都，本身就是一个充满戏剧性的故事。美国的铁路实业家弗利尔（Charles Lang Freer）在 19 世纪末开始醉心于中国艺术品，和当时许多欧美收藏家一样，他对年代越早的东西兴趣越大。他曾写信给帮他在中国搜集藏品的古董商说："别拿明代和晚期（宋元以后）的画来。"（Don't send Ming or later pictures.）碰巧在当时的中国，古画作伪正蓬勃发展。在供需双方的合力之下，一批卷面破碎、绢色深重的古画被送出了国。这些画如今在欧美各大博物馆的库房中都能见得到，许多是被当作唐、宋时代著名画家的作品卖出去的。弗利尔 1914 年从上海古董商那里买到的这幅画便是如此。这幅画的原作暗得几乎都看不清楚了。画面没有任何画家的款印或画作的名称，只在画的背后另贴了一张纸，不知是否这幅画的裱轴最上面的诗塘题字，写着"王维昭君出塞图"，落了清代文人王文治的款，因此可知是一件伪题。作伪的时间，很可能是在晚清，甚至可能就在这幅画被卖到美国之前不久，为了让人相信画作的久远，增加价值。王维是唐代大诗人，也是后世最富盛名的唐代画家之一。弗利尔也许并没有真的相信这是一件唐代王维的画作，但他一定相信这是一件年代久远、不晚于宋代的画作。

令人百思不得其解的是，尽管假的王文治题字是古玩商人惯用的伎俩，但伪造的画名也过于离谱了。作为古玩的从业者，好歹见多识广，难道他们连基本的知识也没有？也许到了 19 世纪末、20 世纪初，为数不少的古玩商人在他们祖辈流传的知识系统里，已经没有了鉴赏人物故事画的基本能力和耐心。他们很可能并没有理解画面所描绘的内容，只是大略地看出深沉的绢面上浮现出几个涂满白粉的脸，便在男女不辨的情形下认定为"昭君出塞"。其实，画面的物象并没有多么复杂。

图 1 佚名《辛毗引裾图》 轴 绢本设色 105.7 厘米 × 49.7 厘米
弗利尔美术馆

图 2　《辛毗引裾图》局部

　　画面是一个庭院的空间，人物集中在下部；上部是好几种不同的园林植物；中间有一块巨大的太湖石，作为人物的"屏风"，把人物活动的空间和背景的园林植物分隔开。从左到右，分别画了梧桐、槐树、芭蕉、竹子、柏树、棕榈，把画面上部空间填得满满的，也把人物衬托出来。画面最下部还画了一个湖石盆景，以及几丛开满小花的园林植物。在这样一个园林环境中，画中的人物正在按照某个既定的故事情节展开活动。八个人物大致可分为三组。第一组，三位侍女正陪伴在画中体形最大的一个身穿长袍的人身旁。从侍女们手拿的三种不同仪仗用具以及当中这人身上的腰带可以断定，他是一位身份显赫的男性贵族，很有可能是帝王。他和两

位侍女正扭头往身后看。第二组是手持斧钺的两位武士，站在前一组人身后。他们的出现确定了画中主角是帝王。武士中也有一人扭头向侧后方看。这便引到了第三组，即两位身穿官袍、头戴展脚幞头、手捧笏板的官员（图2）。一人弓身侍立，另一人却跪在皇帝脚下，用右手拉住皇帝的衣袍。把画中故事看成"昭君出塞"的古董商，估计是把画中在侍女簇拥之下的皇帝当成了正待离开汉宫的王昭君，把武士看成护送昭君出塞的军士，把跪在皇帝脚下的文官看成了送别昭君的大臣。

辛毗与寇准

晚清民初的古玩商人对这幅画漫不经心的误读，已经在现代学术的关照下得到了改正。1976年，弗利尔美术馆的中国美术史专家罗覃（Thomas Lawton）对这幅画做了仔细的研究。他十分敏锐地观察到画中人物活动的中心情节是跪地的大臣抓住皇帝的衣袍。由此，这幅画中的故事便被解读出来，故事在史书中的原始出处也找到，出自《三国志》中魏国大臣辛毗的传记，讲的是辛毗力谏魏文帝曹丕改变一个决定，曹丕不听，起身要走，辛毗便扯住他衣袍前部的一角，希望他能够倾听自己的理由。这个故事后来就叫作"辛毗引裾"。原文本身就是一个绘声绘色的故事：

> 帝欲徙冀州士家十万户实河南。时连蝗民饥，群司以为不可，而帝意甚盛。毗与朝臣俱求见，帝知其欲谏，作色以见之，皆莫敢言。毗曰："陛下欲徙士家，其计安出？"帝曰："卿谓我徙之非邪？"毗曰："诚以为非也。"帝曰："吾不与卿共议也。"毗曰："陛下不以臣不肖，置之左右，厕之谋议之官，安得不与臣议邪？臣所言非私也，乃社稷之虑也，安得怒臣？"帝不答，起入内。毗随而引其裾，帝遂奋衣不还，良久乃出，曰："佐治，卿持我何太急邪？"毗曰："今徙，既失民心，又无以食也。"帝遂徙其半。

"辛毗引裾"的故事早在北宋就已十分著名，被司马光收入《资治通鉴》里。根据北宋人的说法，早在隋朝就有画家画了《辛毗引裾图》，以鼓励大臣的忠耿。画中跪地的官员用手抓住皇帝衣袍一角的景象，不正是"辛毗引裾"的完美再现吗？

20世纪的美术史家重新揭示出了画面的主题，本来没有什么需要进一步讨论的了。不过，画面中仍有一个细节值得玩味。作为历史故事画，最理想的当然是能够客观地复现出那个已经远去的历史场面，因此可能需要对故事发生的时代进行深入的研究，以免在人物的服饰和其他道具上出问题。不过，这幅画的作者似乎根本无意于再现文字所描绘的历史场景。辛毗和魏文帝曹丕的对话应该发生在朝堂之上，画里却改在了皇宫的后花园。皇帝该穿什么，武士该穿什么，画里该描绘几个人，也根本没有过多的考虑。皇帝身穿的是一件翻开领子的圆领袍，头上扎发髻，没有戴冠。这绝对不会是皇帝接见臣下时该有的样子。两个武士，穿着也各不相同。然而，在这种松松垮垮的历史情境中，两位大臣的穿着却相当得体：圆领官服、缺袴衫、一字展脚硬质幞头，是典型的宋代官服。尤其是幞头那一对乌黑的横平展脚，在任何时代的服饰中都是一眼就可以辨别出来的。根据文献和实物，可知宋代官员的"乌纱"以罗纱为表，外部髹以黑漆，展脚用粗铜丝制作骨架，上面再缠上网状细铜丝。为何宋代的因素要格外被强调出来？

其实，敢扯住皇帝衣袍不放手的不只是三国的辛毗一人。也许是受到"辛毗引裾"故事的启发，宋代也有一位官员因为这种方式而受到皇帝的嘉奖。《宋史》的寇准传记中记载了这样一件事：

> （寇准）尝奏事殿中，语不合，太宗怒起。准辄引帝衣，请复坐，事决乃退。太宗嘉之曰："朕得寇准，犹文皇之得魏徵也。"

寇准和宋太宗，神似辛毗和魏文帝。同样是臣子的发言触怒了皇帝，

皇帝准备待之以冷暴力——拂袖离场，而臣子扯住皇帝衣袍，坚持自己的意见，最终君臣达成和解。臣因为拉拽皇帝的衣袍，君因为控制住了自己的情绪，双双得到历史的嘉奖。不过两个故事还是多少有一些不同。辛毗的故事里，魏文帝其实挣脱了辛毗的拉扯，带着怒意进入后殿，等平息怒火之后才重又出来面对辛毗——"毗随而引其裾，帝遂奋衣不还，良久乃出"。而寇准的故事里，本想离开的宋太宗被寇准一直扯着衣袍，不得已重新坐回龙椅中。寇准的故事里，"请复坐"三字强调了龙椅的存在。在画面的左边，正有一把罩着红色丝帛的龙椅，显得异常突出。当跪在地上的官员拉住皇帝的衣袍时，皇帝和他身边的两位侍女，以及戴着头盔的武士，都以同样的动作扭头望向某处。他们的视线所及并不是伏在地上的耿直的官员，而是那把龙椅。我们的耳边似乎回响着画外音："陛下，请回座！臣尚有本未奏！"这个画外音最有可能是寇准发出的。

文殊兰

寇准的这个故事，被后世称为"引衣容直"。倘若这幅画的名称再从"辛毗引裾图"更正为"引衣容直图"，那么关于其绘制年代还可以进一步讨论。

罗覃将这幅画的时代定为 14 世纪，也即元代后期到明代初年。有趣的是，美国辛辛那提美术馆藏有一件"漳滨逸人"王寿明所制的磁州窑瓷枕（图 3），枕面所绘，正与弗利尔这幅画相似：一位官员跪在地上，一手持笏，一手扯住旁边转身欲走的皇帝的长袍角；身后一位戴着展角幞头的官员急忙上前打圆场，顺便挡住蠢蠢欲动的金瓜武士。虽然没有龙椅，但和弗利尔画轴一样有宋式展角幞头，这是后来人对宋代官服的经典认识之一。这个瓷枕的年代大约是在金元时期[1]。

不过，北宋的"引衣容直"故事得以流传开来，很大程度上要归功于更晚一些的明代著名政治家张居正。1572 年，当年幼的万历皇帝登基

图 3　磁州窑瓷枕　15.5 厘米 × 43.5 厘米 × 17 厘米　辛辛那提美术馆

不久，张居正命人编了一套《帝鉴图说》进呈小皇帝。这是一本图文并茂的读物，讲的是历朝历代贤明君主的故事和昏庸帝王的教训，其中就收入了"引衣容直"（图 4）。从书中为"引衣容直"所作的配图来看，尽管与立轴画有许多不同，但画面的核心元素是一致的。寇准身穿圆领官袍，头戴展脚幞头，跪在地上，扯住正欲离开的宋太宗的衣服。太宗则扭过头，并没有看寇准，而是望向罩着丝帛的龙椅。当然，清理立轴绘画与《帝鉴图说》的版画插图之间的关系十分困难，我们也不能简单地说二者谁影响谁。不过，《帝鉴图说》当时很快就在坊间流播开来，虽然寇准的故事预设的观者是皇帝，但民间很快吸纳了这类历史故事。弗利尔美术馆所藏的这件立轴，或许就体现出晚明的大众文化对这类忠臣与明君的历史故事的兴趣。

　　《辛毗引裾图》对园林植物的描绘十分细致，画面最下方的那几丛植物相当吸引人的注意（图 5）。这应是三株同样的园林植物，两株开白花，一株开红花。植物学家对此应不陌生。这应是被称作"文殊兰"的园林植物。文殊兰是石蒜科文殊兰属植物，为多年生的粗壮草本。作为石蒜科的一种，它像水仙一样从球茎长出，叶子有二十至三十枚之多，呈带状披针形，长可达 1 米，宽 7—12 厘米，乃至更宽，顶端渐尖，边缘波状，暗绿

　　　　　　　　　　　　　　　　古画新品录：一部眼睛的历史

图 4　《帝鉴图说》中的"引衣容直"　清代彩绘本　法国国家图书馆

图 5　《辛毗引裾图》局部

色。它的花茎很有特色，直立，几乎与叶一样长。有佛焰苞状的苞片，花序呈伞形，花有十至二十四朵，长 6—10 厘米。每朵花有六个裂片，每片都呈线形。花期是盛夏至初秋。"文殊兰"有不同的称谓，按叶子形状常被称为"罗裙带"。 和不少园林植物一样，文殊兰不仅可以观赏，还是一种药材。不过，我们极少在中国古代绘画中看到文殊兰，因为这是一种热带和亚热带植物，在中国主要种植在华南和西南。它的原产地是印度尼西亚，引入中国并广泛培植的时间尚不清楚。在中国的本草书中，最早只有清代的《本草纲目补遗》中有记载。因此，它出现在这幅立轴画前景的显著位置，也暗示着这幅画的创作年代应该不会很早，很有可能是在晚明以后。

　　遗憾的是，这幅画上虽然还有乾隆皇帝的五个收藏印，但很可能没有一个是真的，全部出自晚清古董商的伪造。我们也无法在任何前代的收藏著录中找到对此画的任何记载。不过也许要感到幸运的是，倘若没有古董商指鹿为马的伎俩，没有 20 世纪初古董市场商业利益的驱动，这幅画将无人重视，也许根本就无法存留下来。尽管它最终并不是一幅唐宋的早期绘画，而可能是晚明的作品，但并不妨碍它向我们提出了许多值得珍视的问题。

注释

[1] 对"漳滨逸人"款磁州窑瓷枕的讨论，参见王文建《磁州窑"漳滨逸人制"枕赏析》，收入《广州文博》，文物出版社，2009 年；王兴、王时磊《磁州窑的漳滨逸人制枕》，《收藏家》2009 年第 8 期。

眼睛

清晓觚棱拂彩霓，　仙禽告瑞忽来仪。

飘飘元是三山侣，　两两还呈千岁姿。

似拟碧鸾栖宝阁，　岂同赤雁集天池。

徘徊嘹唳当丹阙，　故使憧憧庶俗知。

皇帝的天空：《瑞鹤图》为什么这么蓝？

第一次见到辽宁省博物馆所藏的《瑞鹤图》（图 1），是 2002 年在上海博物馆的"晋唐宋元书画国宝展"上。也许那时候人们对古画的兴趣还不像如今，我自己也不记得有太多的感触。第二次见到它是在十六年之后 2018 年秋天的沈阳。说真的，我也和许多人一样，是被那一片宋代最蓝的天空所吸引的。我们为什么会对这蓝色念念不忘？是因为今天的我们普遍对雾霾感到恐慌，所以觉得蓝天宝贵吗？还是另有艺术史的隐情？我们该如何来认识这片将近一千年之前的宋代首都的蓝天带给现代观众的特殊视觉经验？

见证奇迹的时刻

任何一本美术史的书里大概都会有如下基本知识：宋徽宗赵佶《瑞鹤图》，绢本设色，纵 51 厘米，横 138 厘米。该图为祥瑞题材绘画，与故宫博物院所藏的《祥龙石图》、波士顿美术馆所藏的《五色鹦鹉图》（图 2）属于一个系列，可能都属于宋徽宗时期宫廷画家绘制的一套祥瑞图像集成《宣和睿览册》。教科书知识，往往使我们忽视去细细品读画中对视觉景观

图 1　赵佶《瑞鹤图》　卷　绢本设色　51 厘米 ×138 厘米　辽宁省博物馆

图 2　赵佶《五色鹦鹉图》　卷　绢本设色　53.3 厘米 ×125 厘米　波士顿美术馆

的营造。这幅画究竟画了什么呢？画中究竟是什么祥瑞？这需要我们好好来看一下作品本身。[1]

　　准确来说，这件作品不只是一幅画，它由两部分组成。制作者先在绢面中央偏左的位置竖画一条墨线，右边用来绘画，左边用来题字。左边的题字是宋徽宗赵佶所书，讲述了政和二年（1112）正月十六日的一桩奇事，这也是右边的画面所表现的主题。题跋末尾写着"御制御画并书"，显然，从名义上来看，皇帝是在彰显这整幅作品全都出自他的手笔："御制"指皇帝亲自构思了左边的七言诗以及诗前的诗序，"御画"指皇帝亲笔画了右边的画面，"并书"指诗歌文字是皇帝亲笔所书。总之，重要的事情说三遍：这作品里所有的一切都是皇帝一人所为。

皇帝如此重视的这件事究竟是什么事？他的诗与诗序说得很清楚：

政和壬辰上元之次夕，忽有祥云拂郁，低映端门，众皆仰而视之。倏有群鹤飞鸣于空中，仍有二鹤对止于鸱尾之端，颇甚闲适。余皆翱翔，如应奏节。往来都民无不稽首瞻望，叹异久之，经时不散，迤逦归飞西北隅散。感兹祥瑞，故作诗以纪其实：

清晓觚棱拂彩霓，仙禽告瑞忽来仪。
飘飘元是三山侣，两两还呈千岁姿。
似拟碧鸾栖宝阁，岂同赤雁集天池。
徘徊嘹唳当丹阙，故使憧憧庶俗知。

这段文字是理解右边画面的关键。诗序与七言诗讲的都是一个事，这个事之所以被当作祥瑞，基于同样的四个因素。第一个因素是云气，诗序中为"祥云"，诗歌中为"彩霓"。第二个因素是诗序中的"端门"，即诗歌中的"觚棱"，意指宫殿建筑物的屋脊。北宋皇宫的端门称作宣德门，其地位，相当于明清紫禁城的午门。巧不巧？祥云不在别处，而正是从这里升起。第三个因素是白鹤，诗序中作"群鹤"，诗歌中为"仙禽"，它们正是在端门上方飞舞。这三点几乎所有人都会注意到，但第四点少有人注意。这第四个因素是观看，是都城百姓共同的观看，而且是仰视。但它恰是最重要的，试想倘若没有人看得到，那祥瑞就不是祥瑞了。所谓祥瑞，是上天嘉奖皇帝的英明统治，给颁发的"奖状"，当然不能自己给自己颁奖，所以祥瑞一定要从百姓的眼中看到。这就是诗序中所写的"众皆仰而视之""都民无不稽首瞻望"。值得回味的是，整个祥瑞是逐渐发展的过程，观看也是一个过程。"众皆仰而视之"，看的是祥云从端门升起，这就像幕布拉开，观众尚未能了解大戏的内容。之后，作为演员的鹤群才出现。鹤群令人惊奇的表演，才使得"都民无不稽首瞻

古画新品录：一部眼睛的历史

望"。刚开始的观者数量仅仅是"众"（比较多），后来竟然夸张到每一个"都民"。一开始观者仅仅是幅度不大的动作"仰而视之"，到后来则是全身的跪拜动作"稽首"，加抬头"瞻望"，这说明了祥瑞被充分观看和理解。

这幕祥瑞景观，是在全开封城百姓的"见证"之下发生的，就像一场大戏，云是气氛衬托，鹤是演员，东京百姓是观众。无论导演是谁，这一切背后的核心，自然就是皇帝。在诗序和题诗中，宋徽宗并没有说自己当时在场。对他而言，自己是否看到祥云和瑞鹤不重要，重要的是百姓们"都"看到了，这就是诗歌为什么最后一句要强调"故使憧憧庶俗知"。

作品图文均分，诗文中既然从四个层面强调了祥瑞性质，那是否右边的绘画图像也可作如是观？

任何观者都可以分析出，画面所有的视觉因素也只有四种：一是蓝天，二是映衬在蓝天上的鹤群，三是建筑物的屋顶，四是环绕建筑物的彩云。后三种图像因素，可以完全对应诗文中的三种因素：鹤群、端门屋脊、祥云。而第一个图像因素蓝天，则是总体的背景烘托。如此一来，只有诗文中的第四个因素"观看"，一时没有具体的对应，因为画里没有一个人，并没有画出抬头观看的都民百姓。但是，难道一定需要画出人吗？难道画家不能模拟人眼所看到的景象吗？

其实，"观看"已经包含在画面的几种图像因素所构成的"奇观"之中，画里强调的，是观看的最终结果，即云、鹤、端门这些人们日常并不稀见的东西，在特定时空组合起来后，最终被百姓所理解，认识到这是上天的祥瑞。细究起来，由于宣德门的屋檐和斗拱并没有画出明显的仰角，所以可以说，画里的视点并不是站在宣德门下的百姓，而是跳在空中，与宣德门的屋檐平行。但在画面里，建筑物压得很低，只露出屋顶，喜欢用手机拍天空的人应该很能体会这种特写式的镜头感。在拉近的特写视角下，身临其境之感油然而生。

同样在辽宁省博物馆，还藏有一件大型的北宋卤簿铜钟，钟身上铸

图 3　北宋卤簿钟钟体局部　辽宁省博物馆

造了出行的仪仗，其中心就是宣德门的全景（图 3）。其视点大略也是与
主楼的屋檐相平行，天空中同样弥漫着云气，只需加上群鹤，就可以完
美表现出 1112 年的祥瑞。可画家并没有用这种简易的办法，而是用充满
代入感的构图，模拟出了百姓仰观祥瑞的眼睛。

　　在这么精彩的布置中，蓝天起着什么作用呢？无论是诗序还是诗歌，
都没有提到蓝天，顶多是"飞鸣于空中"。画家仅仅是为了表现没有雾霾
的瑞鹤蓝吗？

与民同乐

　　在宋代绘画中，乃至所有的中国古代绘画中，像《瑞鹤图》这样以
几乎满幅的蓝色涂抹出的天空，都是不常见的。其实，徽宗皇帝已经在诗
序中告诉了我们答案。

祥瑞的发生，要有时间、地点、主角。这幕由云、鹤、端门组成的祥瑞景象，时间也很明确，即"上元之次夕"，即 1112 年正月十六的晚上。这个时间相当关键。古代的节日中，新年和元宵节是两个最大、最主要的节日，两个节日相差不远，节庆活动也连在一起。两个节都放假，尤其是元宵节，宋代放假五天。根据孟元老《东京梦华录》的记载，从元旦后，开封府就开始准备大型元宵灯会。在哪儿呢？就在皇宫大门之外的御街，正对着端门宣德楼。在这里搭起一座大型的彩棚，挂满各种彩灯，变成了一座灯山。还有各种百戏杂剧的表演围绕彩棚展开。在宣德楼外举行元宵庆祝活动，是为了让皇帝和百姓一起娱乐，因为这里是天子所居的皇宫和百姓所居的开封城的连接点，尤其是在宋徽宗宣和年间，每到元宵，宣德楼外甚至都要张挂"宣和与民同乐"的牌子。

正式的元宵欢庆开始于正月十五的晚上，装饰停当的彩棚在这晚正式拉开狂欢的序幕，一直持续到正月十九日，彩灯收走，山棚撤除，五天假期结束，恢复正常的上班生活。理论上来说，北宋皇帝现身城楼之上观赏灯山和表演，与民同乐，正日子是上元夜，但时常会有变化。[2] 根据《东京梦华录》的记载，似乎在徽宗朝形成了一个惯例，即虽然正月十五开始欢庆，但徽宗皇帝往往要在正月十六日的晚上才正式现身端门之上，供百姓瞻仰。孟元老说，元宵节时皇帝很忙，正月十四日和十五日接连忙两天，十四日要"车驾幸五岳观迎祥池"，十五日元宵当天要去皇家道观，"诣上清宫"，因为上元节是重要的道教节日。这两天都很晚才回大内。正月十六日皇帝终于不用外出，但却不可以轻易休息，因为这天他要现身宣德楼与民同乐。从上午开始，经过许多道礼仪，一直待到晚上三鼓时分才回銮，差不多相当于晚上十一点至凌晨一点：

> 十六日，车驾不出．自进早膳讫，登门，乐作卷帘，御座临轩宣万姓，先到门下者，犹得瞻见天表。……纵万姓游赏。……时复自楼上有金凤飞下诸幕次．宣赐不辍。诸幕次中，家妓竞奏新声，

与山棚露台上下，乐声鼎沸。西条楼下，开封尹弹压，幕次，罗列
罪人满前，时复决遣，以警愚民。楼上时传口敕，特令放罪。于是
华灯宝炬，月色花光，霏雾融融，动烛远近。至三鼓，楼上以小红
纱灯球，缘索而至半空，都人皆知车驾还内矣。须臾闻楼外击鞭之
声，则山楼上下灯烛数十万盏，一时灭矣。

这就是《瑞鹤图》的语境。这幕祥瑞奇观是在一年中最重要的日子，
皇帝与百姓同乐的时刻出现的。百姓挤破头，想亲眼见到皇帝龙颜，即便
皇帝每年现身，百姓可不保证每年都能挤到宣德楼底下。可以想见，当许
多人感叹着没见到皇帝，或者挤到宣德楼下也还看不见皇帝的时候，一幕
起着替代作用的奇观出现了。于是我们便明白，画中那对称式的仰观的视
角，确实是百姓的视角，理论上来说，是一个处于宣德楼正下方的百姓所
看到的景观，而不是身处宣德楼上的皇帝所看到的。也就是说，这祥瑞完
美地代表了皇帝的出现。

这景观出现在正月十六的晚上。所谓的"夕"，类似"七夕"，在这
里并不是指傍晚夕阳，而是指夜晚。[3] 这时候的宣德楼外，灯山闪耀，鼓
乐喧天，乐队时不时引导着百姓山呼万岁。而祥云和白鹤就这么突然地出
现在东京夜晚的天空中。

宋代的夜空

可以想见，成千上万的百姓对着这幕祥瑞倒身便拜、齐声呐喊的景
象，该是多么壮观。可惜，我们无法从现存的文献中查找到1112年正月
十六这日是否真有如此祥瑞发生。这并不打紧，在这件作品里，全城的百
姓已经都做了目击证人。在这个特殊的场合与地点，想不叫祥瑞出现都困
难。这不，曾经挤在宣德楼下瞻望皇帝的孟元老就说，每年的这个晚上，
"时复自楼上有金凤飞下"。这金凤便是最大的祥瑞之一。

图4　佚名《百花图》中的夜空　卷　绢本设色　吉林省博物馆

　　从这个意义上来说,《瑞鹤图》中那令人神往的蓝色,并不是晴朗白昼的蓝天,而是夜晚的深蓝——唯有夜晚,才需要如此的蓝色。这夜空之蓝,本身就是祥瑞。有些吊诡的是,似乎在王朝行将结束的时候,才会出现这样的蓝。

　　大约在13世纪60年代,南宋理宗赵昀的皇后谢道清过生日,理宗皇帝让宫廷画家制作了一件《百花图》长卷赐给皇后做礼物。画中前十几段都是各种花卉,后面四段则是吉祥天象。其中有一段十分特殊,画的就是夜晚的天空,是一幕仰头才能得见的景象(图4)。深蓝色的夜空画得比《瑞鹤图》还要深重,正中间有一颗星,四周则是棉花糖一样的白云,仿佛抬头观天,突然云开星现。这颗星星,应该就是所谓的"景星",是上

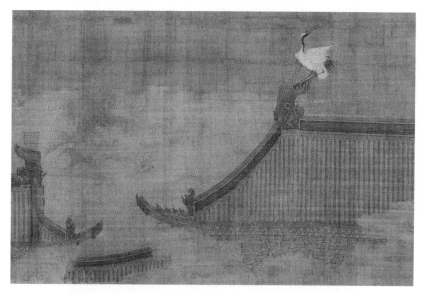

图 5 《瑞鹤图》局部

瑞之兆。而与暗蓝夜空形成对比的，还有另一种条状的云，呈现出红、黄等颜色，这应该就是"五色云"了，也是上瑞，亦称"庆云"。这五色云，其实正是《瑞鹤图》中的祥云。仔细看，包围着宣德楼的祥云，好几处都带有红色，正是徽宗题诗中所说的"彩霓"，与那蓝色的夜空形成惊艳的对比（图5）。

《百花图》中这幕白云开、彩云腾、景星现的景观，在精神上直追《瑞鹤图》。根据前辈学者的研究，这幅尺幅很小的手卷可能是后人的临摹之作。南宋理宗的宫廷画家的原作，或许有着更让人过目不忘的蓝色，或许接近北宋末的《瑞鹤图》。和《瑞鹤图》一样，画左也有题诗："祥开椒阃耀珠躔，初度南薰入舜弦。环佩锵锵端内则，与天齐寿万斯年。"这是皇帝对皇后的祝福，更是一种视觉的证书，证明皇后的权力。多年后，这位谢皇后成为谢太后，正是她打开了南宋临安的城门，恭迎忽必烈军队的到来。

如果说南宋的夜空，是皇帝和皇后水乳交融的瑞兆，那么北宋的夜空，则是一种精深的政治理念的隐喻。百姓所看到的景观，不但是皇帝政治身份的象征，还是他宗教身份的象征。飞舞的白鹤，在深蓝天空的衬托下美丽动人。鹤，是道教的著名象征物，也正是道教"上元节"的最好暗示。观鹤舞，又是一种源远流长的仙人娱乐。通过特殊方式来呈现祥瑞，宋徽宗暗示了他最大的政治理想，即让所有的子民都能成为奇迹的见证者，成为祥瑞的受益者，成为想象中的仙人。而他对子民的这些恩泽，正是上天以祥瑞来嘉奖他的理由。

注释

[1] 对这幅画的研究很多，重要的研究有 Peter C. Sturman, "Cranes Above Kaifeng: The Auspicious Image at the Court of Huizong", *Ars Orientalis*, vol. XX（1990），pp. 33—68；傅熹年《宋赵佶〈瑞鹤图〉和它所表现出的北宋汴梁宫城正门宣德门》，收入《傅熹年书画鉴定集》，河南美术出版社，1999 年。

[2] 皇帝不在上元夜观灯的例子不在少数，有时提前到正月十四，有时又晚到十五之后。比如嘉祐七年（1062）元宵节，宋仁宗就是在正月"十八日，圣驾御宣德门，召诸色艺人，各进技艺"，其中还特别有妇女相扑。司马光很不满，写了《论上元令妇人相扑状》上奏表示批评。

[3] 过往的研究都将徽宗所说的"上元之次夕"解作上元节第二日的傍晚。其实，此处的"夕"，应为"夜晚"之意。比较复杂的是，徽宗说到了两个不同的时间。虽然在诗序里说是"上元之次夕"，却在诗句中讲到另一个时间"清晓"，即清晨。刘伟东《群鹤飞舞 朝兮暮兮：〈瑞鹤图〉有关问题的阐释》（《南京艺术学院学报（美术与设计版）》2004 年第 1 期）比较早地注意到了这个前后矛盾之处。我的解释是：这两个时间有可能暗示的是群鹤从飞来到飞走总共持续的时间，即诗序中所说的"经时不散"。

人命至重，有贵千金，
一方济心，德逾于此。

看画治病：《观画图》的画中画

　　就像十四亿中国人中只有极少的一部分经常出入美术馆、博物馆、画廊欣赏绘画一样，赏画在古代也是一种高雅乐事。对于古代文人而言，书、画、琴、棋这"四艺"向来是掌握在他们手中的文化利器。明代的男性精英文人们甚至有过"看书画如对美人"的比喻，其中的视觉愉悦、文化诉求以及权力意识表露得淋漓尽致。不过，古代难道就没有一些场合允许男男女女老老少少等普通民众观画吗？如果他们看画，他们会去观赏怎样的绘画？他们在观看这些绘画的过程中，想到的还是不是精英文人们所标榜的那些理念？一幅被称作《观画图》（图1）的小团扇或许可以为我们回答上述问题提供一些灵感。

围观

　　纵横均为 24.3 厘米的一柄绢做的团扇，是拿在手中纳凉的绝好工具，同时也是一幅可以随时随地观赏的画面。团扇的中心，也即我们称之为"画眼"的部分，也是一幅画，五个人围拢在这幅画前后，在一起赏观。这幅团扇画被今天的人们称为《观画图》。团扇上没有画家的题款，被认

图1 佚名《观画图》 页 绢本设色 24.3厘米×24.3厘米 美国私人收藏

为是一幅宋代绘画，但是从画面的描绘技巧上来看，可能要比宋代略晚一些。

这幅画的内容与主题都不甚清楚，画中五人究竟是谁？他们聚拢在一起看的是什么画？他们为什么要看这幅画？

画面正中间有一道痕迹，这原是团扇扇骨的位置，它把团扇平分成左右两个部分。右边两人，左边三人。我们可以看到，这道痕迹恰好位于执扇的红衣人与执画的老人之间的狭小空间，穿过老人抓住画轴的手指、画中动物的尾巴、画中画的轴头，最后还穿过老人的右脚趾，形成一个完美的平分线。五个人中间的红衣人位于画面空间的最后边，是正面。除他之外，画面左右两边的四个人以大略对称的姿态出现，一个右侧面，一个左侧面，一个头往右转，一个则往左传，形成交错的节奏感，强调了画面中众人正在观看的那幅画的中心地位。

这幅画中之画是一幅立轴，尚未完全展开，我们只能看到画的上半

古画新品录：一部眼睛的历史

部分。一位身穿圆领红袍、头戴幞头、留着三绺墨髯的男性，正骑着一头猛兽，猛兽的尾巴竖起。旁边隐约还有一棵大树。加上画中立轴的这位男主角，画中可谓有六个人，但没有一人有清楚的来历。可以肯定的是，画中人全都不是儒雅、闲适的风流文人。他们所观看的画，并非儒雅文士欣赏把玩的隐居山水，而是一幅说不清道不明，类似神鬼像的东西。

医生与眼睛

作为"画眼"，骑着猛兽的红袍人便成为关键（图 2）。他的坐骑有长长的尾巴，上面还有深色的斑纹，是一只猛虎。骑虎的神仙中，最有名的是张天师和赵公明。前者是捉鬼辟邪的道教神祇，后者一开始也是辟邪之神，但不知怎的逐渐变成财神爷。张天师和赵公明都是道教的神仙，在绘画图像中，他们都要头戴道冠，手中持有驱邪的武器。赵公明"头戴铁冠，手执铁鞭，面如黑炭，胡须四张，跨黑虎"。而张天师的形象，一贯是身披道袍，手拿宝剑，骑一头黄虎。稍加对比就可以看出，《观画图》中画眼部分的红袍骑虎者乃是一介文官的打扮，腰间还有玉带，他会是谁？

解开这个问题的线索应该就藏在团扇画面的其他地方。

在《观画图》中，有一个人物的身份是很好辨认的，他就是画面右前方那位头戴方形头巾的老人。他的头巾上有一个圆形的装饰牌，上面画着一只眼睛。细看下去，他的脖子上也挂着一圈装饰牌，每面圆牌上面都画着一只眼睛。眼睛图案的圆牌，是医生的标志，表明这位老者是一位救死扶伤的郎中。

大概从南宋开始，医生就普遍使用眼睛图案作为标志。图画中的例子可见南宋李嵩所画的《货郎图》，画中货郎脖子上就套着一圈眼睛。更为特别的例子是故宫博物院所藏的一幅斗方，画中描绘了一位头戴夸张高

图 2 　《观画图》局部

帽的人，帽子上和身上有许许多多的眼睛图案，斜挎的包袱上还装饰着一个硕大的眼睛。戏剧史家周贻白认为描绘的可能是杂剧《眼药酸》的场景，表现眼科郎中向人推销眼药的景象。这幅画也因此被命名为《眼药酸图》（图 3 ）。以眼睛作为医生的标志，有可能意味着最初的医生招牌是由眼科医生挂出来的，但更可能的是，眼睛与医生治病的方式有关。"望闻问切"，"望"是最重要的诊断手段，用到的就是眼睛。可能是从这层意义上出发，眼睛图案才逐渐成为医生的标志。

　　古代的医生大致有两种，一种是有固定诊所的医生，另一种是游医，四处旅行，接诊病人。在身上装饰医生标志的，绝大多数是游医，他们往往会旅行到少有医铺诊所的偏僻乡村，需要在街市上让人一眼就知道自己的身份，所以随身装饰广告标志便十分关键。《观画图》中的医生正是一位在外的游医，其形象与山西朔州右玉县宝宁寺明代前期水陆画中的游医形象颇有几分近似。水陆画第五十七幅所画的是"往古九流百家诸士艺术众"（图 4 ），也就是社会上的各行各业者。画面分上下两层，下层是一个

图 3 佚名《眼药酸图》 页 绢本设色
23.8 厘米 × 24.5 厘米 故宫博物院

图 4 宝宁寺壁画中的郎中和术士

戏班子，上层为首的两位老者分别是游方郎中和算命的术士，后面跟着木工、金工、磨刀匠等等。老郎中黑袍黑巾，头巾上贴着眼睛圆牌，身上挂着眼睛招牌，背着的包袱上也装饰着大眼睛。这是一位典型的游医，他和各种工匠一起四处游走，寻找主顾。有趣的是，他虽然是医生，自己却瞎了一只眼睛。医生的旁边是身着白袍的算命术士，手持一柄方扇，上面写着广告词"万事不犹人计较，一生都是命安排"。他年纪不小，须发皆白，手拄竹杖蹒跚前行。《观画图》中的医生，手里也挂着一根竹杖，似乎是宝宁寺水陆画中术士与郎中的合体。他的存在将《观画图》的主题引向了医生与医院。

药王爷

医生的出现为我们解读画中其他图像提供了线索。在画面右边、医生的背后，有一个长方形的大桌案，上面摆放着花草以及各种器物，还撑起了伞盖。这是市场上常见的摊位。这个摊位属于画中哪一位？是不是这位游医的临时医摊？

在摊位桌案的侧面，我们看到了一幅图画，上面隐约可见画着一个着红袍的人骑在黑色的动物上。动物的头部被医生的腰挡住了，但从它那

图5　（传）仇英《清明上河图》中的儿童诊所　卷　绢本设色　辽宁省博物馆

长长翘起的尾巴来看，肯定不是马，倒有些像驴，也可能是犬。红袍人没有头发，肩扛一面小红旗，是一个小孩的形象。他到底是谁，与画面正中骑虎的红袍文官有没有关系？

在传为明代画家仇英的《清明上河图》中，我们幸运地找到了一个医铺（图5）。这个医铺位于闹市，建筑三开间，颇具规模。屋外竖立着屏风状的大幅招牌，上书"小儿内外方脉药室"，是一个"儿童医院"。屋里有两位医生坐诊，均头戴方形头巾，一位坐在桌后开药方，一位在给小孩把脉。有意思的是，在医铺的屋檐下挂着四幅吊屏。最左边靠近招牌的吊屏画着一个圆形的眼睛，这是医院的标志。第二幅是抱着小孩的女性，这显然与医铺的儿童医院性质有关。第三幅是肩扛小旗、骑在一头尾巴高高翘起的黑色动物上的小孩。这个形象一下子就会让我们想起《观画图》中摊位侧面装饰着的那个小孩形象。最有意思的是第四幅吊屏，画着一位骑在老虎上的红袍官人。这应该就是《观画图》中画轴上的那位骑虎文官。

像仇英所画《清明上河图》这么大的一个城市，肯定不止一个医院。果然，我们在画上还可以看到一个医铺，挂着"药室"与"专门内伤杂症"的招牌，这是内科医院。值得注意的是，屋里的墙上挂着一幅大画，所画的也是骑虎的红袍官人，比例有些失调，但虎身上的斑纹清晰可见。由此我们可以做出推断，圆形眼睛和骑虎的红袍官人是医院的公共标识，无论是内科还是儿科，都可以张挂。而"小儿内外方脉药室"中所挂的四扇吊屏中，抱小孩的女子和骑着黑色动物的小孩，则是儿科的特殊标识。

　　这样一来，我们就可以对《观画图》中的人物关系做一个简单的梳理。画面的主角是那位身披眼睛图形的医生，他身后支起的摊位是行医的医摊。他拿出一幅画有骑虎红袍官人的立轴，供几位来到医摊前的人观看。画有骑虎红袍官人的立轴是人所共知的医院标志，恰好处于团扇的正中间，暗示出"医"是整幅画的主题。而装饰在医摊侧面的那个骑着黑色动物的小儿，则表明画中的医生还以儿科擅名。

　　骑虎的红袍官人能够成为医院的共同标志，意味着他是各个科目的医生所共同祭祀的神仙。在古代，医生的祖师爷有好几位，其中最为著名的是药王孙思邈。孙思邈是初唐著名的医生，后世被不断神化，成为"药王"，同时也成为道教的神仙。传说孙思邈曾降龙伏虎，因此后世的孙思邈画像常常与龙虎画在一起。陕西铜川耀县（今耀州区）是孙思邈的故里，人们建了一座药王庙，里面的清代壁画中就有孙思邈骑虎的形象。根据这种骑虎的形象，民间还衍生出孙思邈骑虎针龙的传说。作为医生的行业神，孙思邈画像在古代一定常常出现在医铺中，就像仇英《清明上河图》中那样。可惜这类图画属于职业画家的俗画，不入文人精英的法眼，因此很难进入鉴藏家的收藏，大部分消失在历史尘埃中。现在遗留下来的孙思邈像主要是清代的一些彩色木雕，尺寸很小，可能是当时医铺或药店供奉之物，大都表现为孙思邈骑着老虎，双手上举，握着龙头。与同样骑虎的张天师或赵公明不同，孙思邈穿着文士的衣袍，腰系玉带，而不是道教神仙的道冠和道袍。

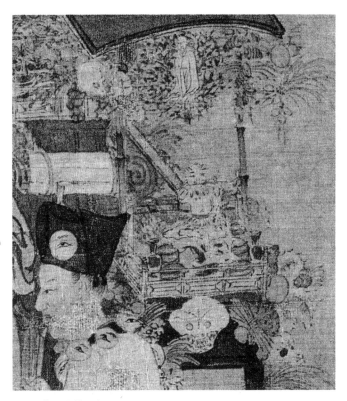

图6 《观画图》局部

　　画中医摊上挂满了各种植物。这些植物显然不是普通的装点，很可能是新鲜的药草。医摊伞盖的右檐紧靠团扇的右缘，下面挂着一个葫芦。葫芦可以装酒，也可以装药。古代的药铺就常常在门首悬挂一只葫芦以作招幌，暗喻"悬壶济世"之意。《观画图》中药摊上悬挂的葫芦系着长长的红缨，也可能是这一类的招幌。在仇英的《清明上河图》中也有一个药铺，门口挂着"道地药材"的牌子。柜台里头，三位伙计正在包装药物，忙得不可开交。药柜里和墙上挂满了各种草药，其中还点缀有鲜艳的花朵，可见卖的是新鲜草药，古代称之为"生药铺"。有趣的是，在屋檐下还悬挂着一个类似蜥蜴的四脚动物，大概已经被风干制成了药物，正待出售。在药铺最左边的墙上，紧靠着"道地药材"的牌子，挂着一串药草，药草的末端缀着两个葫芦，正是"悬壶"的招幌。

《观画图》中的草药摊虽然不是很大，但药草却也挂得琳琅满目。尤其使人诧异的是，在医生肩膀后的摊面上赫然摆着一个正面的头骨，在它旁边桌角处也有一个侧面的头骨，头骨眼窝部分的黑色阴影清晰可辨。此外，在伞盖下的药草丛中也挂着一些类似骨头或龟壳之类的物品（图6）。这些头骨属于动物，就像仇英《清明上河图》中药铺屋檐下的"蜥蜴"，吸引着人们惊奇的目光，同时也是上好的药品。《本草纲目》中就记载了好几种入药的头骨，有猫头骨、狐头骨、狸头骨、狗头骨等等，以骨入药的就更多了。《观画图》中的正面头骨有着尖利的牙齿，大概是狗头骨或狐头骨一类。

医的寓言

如此一来，《观画图》中一位集行医、卖药为一体的医生形象呼之欲出。可是奇怪的是，他并没有在行医诊脉，而是拿出一张药王孙思邈的画像让周围的人观看。到底葫芦里卖的什么药？

《观画图》中有一位红衣人，他头戴扁扁的帽子，手拿一柄团扇，姿态扭捏，两撇胡子朝天翘起，形象滑稽。他的身上还有不少花纹，仿佛穿着一身紧身斑纹服。这个形象是杂剧中的小丑，在剧中起着插科打诨的作用，他身上的花纹其实是文身。宋代以来，文身就在世俗百姓中盛行。由于文身的人中有不少是市井混混之类，因此戏剧中的滑稽角色往往也会有文身，以示身份的卑俗。在被称作《眼药酸图》的那幅画中，与眼科郎中演对手戏的那位滑稽丑角，胳膊上也露出刺青。演员的文身我们也可以在上文提到过的宝宁寺水陆画中看到。画面下部有一位光着膀子的演员，每只胳膊都纹着一条云龙。《观画图》中红衣丑角身上所文的很可能也是龙纹。

滑稽演员的出现暗示着《观画图》的画面是一出戏剧表演。从宋代以来，绘画与戏剧之间就有紧密的联系。《眼药酸图》就是典型的例子。

绘画所表现的杂剧大多是情节简单的滑稽剧，《观画图》大概也不例外。剧中只有五个人，除了搞笑的红衣丑角，医生是领衔主演，一前一后手执孙思邈像的两人则是主要表演者。这两人的形象也比较滑稽。手拿画轴上部的是一位道士，明明是位胡须老长的老头，但却偏偏模仿童子，把头发拢在脑袋两侧，结成两个小髻。他对面手执画轴下部的人则扎着一个奇怪的头巾。有关医生的杂剧自元代以来有不少，陶宗仪《辍耕录》中记载的"诸杂大小院本"中就有"医作媒""双斗医""医五方"等名目，应该都是以医生为主角的滑稽戏。现在保留下来的元杂剧中，也常可见到对医生的调侃，嘲讽他们都是庸医。譬如《降桑椹蔡顺奉母》中有两位医生，一叫"胡突虫"，一名"宋了人"，两人治病，"活的较少，死者较多"。在世俗百姓心目中，医生绝少有正面形象，一直到清代人编纂的《笑林广记》中，还可以看到许多讽刺庸医的笑话。

《观画图》中是哪一出杂剧，现在已经无从知晓。不过值得注意的是，画中的医生并非遭到滑稽嘲弄的反面典型，而是一个正面形象。他的装扮和道具都十分专业，他不但行医，而且卖药，是个一本正经的严肃医生，丝毫不滑稽。看来画家并非要对医生进行讽刺，而是要对其医术和治疗手法进行赞扬。

画中的医生向左侧立，左臂上挽着一块红布，或是一件红衣，左手伸出，捏着一个片状的方块，上面有图案（图7）。医生手捏的这个图形，像是画在方形纸片上的一道符。古代的医生除了用望闻问切的医术为人治病，还有一种依靠咒语、神符驱邪去病的神秘方式，被称作"祝由"。元代时，医学分为十三科，其中最末一科便是"祝由书禁科"。在元明两代，"祝由书禁科"都获得政府的承认，是医科之一，直到清代才从正式医科中删去。所谓"祝由"，是有病者对天告祝其由之意，"书禁"就是以符咒治病。符是道教的符箓，在纸、木板或布帛上写下含有神秘意义的文字或图案，将纸烧成灰吞服，或将木板、布帛悬挂、携带，据说便可产生治病的效果。由此来看，《观画图》中医生手拈的大概不是一般的东西，而是

图7　《观画图》局部

一道符。而这也可以解释他为什么手臂上搭着一件红衣——红色乃是辟邪之色。他拿着符箓的手伸向画面中心的孙思邈骑虎画像，不由得让人思考二者之间是否会有某种联系。

作为药王和医生的祖师之一，医铺中供奉着骑虎的孙思邈像，所起到的是震慑和保佑作用。换句话说，看到他的画像，便会觉得与药王同在。出现在《观画图》中的孙思邈画像立轴，正在被两人打开，所表现的正是"看"的动作。这幅画中之画处于"画眼"位置，暗示着观看药王骑虎画像是画面所要表达的中心含义。通过"看"药王像来驱除病邪，其功效恰如医生手执的那道画有图案的符一般。

作为一柄日常使用的团扇，《观画图》选择"医"的主题，含有辟邪去病的吉祥含义。这幅团扇的使用者或许相信，平时随身携带这把扇子，不时看一下画中的药王，将会保佑自己的健康。对于庶民百姓而言，这也就是一幅画最重要的意义了。

一腔余热血，两颗光明珠。

聚讼知何事，乾坤笑腐儒。

盲人打架的故事：《柳荫群盲图》与视觉表演

在北京故宫博物院的绘画藏品中，有一幅方形的绢画，画上没有作者的款印，也没有任何可以说明画家身份的文字。画的内容十分奇特，举目望去只看见一群撕扯斗殴的盲人。因为这个奇特的主题，这幅画被学者们命名为《柳荫群盲图》（图1），成为南宋后期风俗画的杰出代表之一。[1]

盲人的寓言：文学与绘画

提起绘画中的盲人，很多人首先会想起16世纪的尼德兰画家老彼得·勃鲁盖尔（Pieter Bruegel）那幅著名的油画《盲人的寓言》（图2）。勃鲁盖尔的画中，六位盲人排成一排，正在大踏步前进，带队的盲人已经掉进前面的深坑中，而后面的盲人还浑然不觉将要遇到的险情。这幅画的含义与汉语中"问道于盲"一词异曲同工，更为通俗的说法是"盲人引路"。这个俗语来自佛经故事，一个盲人，自不见道，妄言见道，引其他五百盲人同坠粪坑。当然，勃鲁盖尔笔下的盲人并不直接源于东方的佛经故事，而是《圣经·马太福音》中耶稣的一句话："若使盲人领盲人，二

图 1　佚名《柳荫群盲图》　轴　绢本设色　82 厘米 ×78.5 厘米　故宫博物院

图 2　老彼得·勃鲁盖尔《盲人的寓言》　布面油画　86 厘米 ×154 厘米　1568 年
那不勒斯卡波迪蒙特博物馆

者皆必落入坑中。"无论《圣经》与佛经的关系怎样，有一点是相同的，在两种文化中，盲人都被当作一个强有力的文学隐喻。

在许多人看来，南宋的《柳荫群盲图》堪与勃鲁盖尔的画相媲美，是中国艺术史中的"盲人寓言"。不过，在进行这种对比的时候，人们往往忽视一个问题：《柳荫群盲图》描绘的是盲人斗殴景象，而这种情节，无论是在东方还是西方的文学与语言文字中，都没有出现过。

人们习惯于通过文字来理解图画，古代画家也常常从文学中寻找灵感。中国古代的文学中，很早就出现了有关盲人的寓言故事与俗语。譬如在西汉的《淮南子》中，出现了"盲者得镜"一词，比喻做无意义的事情。在公元4世纪，东晋画家顾恺之与军阀桓玄的一次谈天中，一位参军创造了"盲人骑瞎马、夜半临深池"一语，比喻极为危险的事情。佛教进入中国之后，佛教经典中出现了许多有关盲人的寓言故事。比如著名的"盲人摸象"一语，便出自《涅槃经》，用来隐喻对佛法的理解流于片面。《华严经》中也有一个著名的盲人寓言"譬如盲人至大宝洲，若行、若住、若坐、若卧，不能得见一切众宝"，用来比喻心灵的愚昧使人看不到佛法。一千多年前创造出来的这些盲人寓言深深地渗透进我们的日常语言之中，一直到现在都还使用。

画家们明明可以从文学中获得各种有关盲人的灵感，但他们却对这些盲人寓言闭上了眼睛。当他们终于开始在绘画中描绘盲人的时候，也没有选择那些久已流行的盲人寓言，而是把之前从未见之于文本的盲人打架搬上了画面。

盲人打架的视觉传统

在进一步讨论之前，有必要先来看看"盲人打架"在中国绘画史中的情况。从现存于世的绘画来看，被定为南宋画家所作的《柳荫群盲图》并不是孤例，而是"盲人打架"这种视觉传统的早期实例。在之后的明、

图 3　（传）吴伟《流民图》（局部）　卷　纸本设色　大英博物馆

清时代，描绘盲人打架的绘画屡见不鲜，巍然成为一个小的绘画传统。比如大英博物馆所藏传为明代浙派画家吴伟的《流民图》（图 3），画面中心情节就是三个打架的盲人。北京故宫藏有一套清初佚名画家的《风俗人物图册》，其中一开所画的便是七个扭作一团的盲人（图 4）。清代还有两位著名的画家喜欢画盲人打架，一位是清中期"扬州八怪"之一的黄慎，另一位是清晚期广州画家苏六朋。和他们的先行者有所不同的是，黄慎与苏六朋都为盲人打架的图画撰写了诗文。

　　黄慎的《群盲聚讼图》作于乾隆九年（1744），描绘了打成一锅粥的八位盲人，他们所拿的各种乐器散落一地。重要的是画家在画上的一首题诗：

　　　　一腔余热血，两颗光明珠。
　　　　聚讼知何事，乾坤笑腐儒。

　　这首题画诗似乎是在用斗殴的盲人来嘲笑社会上那些为名利相互争

图 4　佚名《风俗人物图册》之一　绢本设色　36 厘米 ×28.5 厘米　故宫博物院

斗的迂腐儒士。这种含义在一百一十二年后广州画家苏六朋的画中得到更清楚的显示。在 1856 年的《盲人打斗图》中，画家题诗道：

狼籍如他亦异常，两无调护便参商。
近来世事何堪闻，同类文人各诋伤。

斗殴的群盲，似乎就是相互诋毁的文人的缩影。我们会看到，在 18

世纪之后，盲人打架这种图像变得近似讽刺性的漫画，用幽默文字来辅助幽默图像。通过漫画式的表现，视觉化的盲人图像形成了自己的文字系统。大概也是在 18 世纪，"瞎子打架"一词在日常语言中开始被使用，逐渐成为我们现在依然使用的一个歇后语。

作为一个视觉传统，历代画家笔下的"盲人打架"如果并不是来自文学意象，那么他们究竟从哪里获得灵感？这类绘画往往被归入"风俗画"范畴，人们大都认为画中景象是世俗场景的客观描绘，也就是说，现实中经常会有盲人打架这幕景象，画家耳濡目染之后，把它作为风俗景象画下来。苏六朋的另一幅盲人绘画常常被用来说明这一点。1834 年农历十月二十二日，苏六朋与好友隐樵来到广州城外的锦石山游玩。途中，苏六朋看见如下景象：几位盲人，有老有少，在一棵大树下吹拉弹唱。这幕活动引发了画家的灵感。当晚回家之后，苏六朋工作到深夜，完成了一幅《群盲聚唱图》（广州艺术博物馆）。[2]

盲艺人的表演的确是现实生活中经常能看见的景象，不过，充满暴力情绪的盲人打架能否是街头常见的景象？

打架与表演

要想在现实生活中看到盲人的群殴，恐怕不是件容易的事情。在古代，对于斗殴的处罚远比我们现在严厉得多。公开场合打架斗殴是被严令禁止的，政府不管则已，一旦发现，处罚很重，远远超过现代社会的罚款、教育或社区服务。北宋司马光曾经在一道针对刑罚的奏疏中举过一个例子，某甲与人斗殴，把人打出鼻血，既而自首，但仍然被廷杖六十下，可见刑罚之重。至明代，《大明会典》中明确规定："凡军民人等在街市斗殴，及奸淫、赌博、撒泼抢夺，一应不务生理之徒，俱许擒拿。"明代法律中对不同程度斗殴的处罚规定得非常清楚，最轻微的斗殴，也即只用手脚打人，而且没有留下任何内外伤，处罚是二十下鞭刑；一旦用到任何打

架工具，即便没有造成任何伤害，也要鞭打三十下。如果把人鼻子、耳朵打出了血，处罚更严重，廷杖八十下。如果把人牙齿打掉一颗，则要廷杖一百下。如果把人牙齿打掉两颗，则不仅要廷杖六十下，还要被流放一年。至于超过两个人的群殴，也有明文规定："若因斗，互相殴伤者，各验其伤之轻重定罪，后下手理直者减二等。"到了清代，除了继承明代法律之外，雍正皇帝更是把盗、赌博、打架、娼妓看成罪大恶极的"四恶"，一旦发现，严惩不贷。

在如此严厉的刑罚中，像《柳荫群盲图》中这样若干盲人参与的群殴，获得的处罚必然不轻。究竟有多少人敢以身试法？

不过，倘若不是出现在现实世界，而是在虚构的世界中，打架却是受到鼓励，并且被欣赏的。《东京梦华录》中记载，皇帝在每年三月初三日要登上宝津楼观看表演。在百戏杂技中，穿插着一些滑稽的表演，有一幕就是村夫与村妇互殴的景象。表演的开始是一个装扮成村夫的演员入场，念诵滑稽的唱词。之后一位装扮成村妇的演员入场，她恰好与村夫相遇。两人二话不说，各持棒杖，互相殴击。最后村夫用木杖背村妇出场，表演结束。元末明初的陶宗仪在《南村辍耕录》中记载了元代的院本杂剧表演，其中有"错打了""扯状""罗打"等名目，从名字看应该也是以打架斗殴来取悦观众的滑稽表演。

至于盲人，自南宋以来已成为杂剧表演的调侃对象。宋末元初的周密在《武林旧事》中记载了"官本杂剧段数"，其中就有一出名为"三盲一偌"。所谓"偌"，即杂扮艺人，意即模仿。这出戏就是三个人装扮成盲人进行滑稽表演。陶宗仪在《南村辍耕录》中还记载了一出院本杂剧"矇哑质库"，可能是一盲人和一哑巴在典当铺中的滑稽表演。

因此，从戏剧表演的角度来看，《柳荫群盲图》这类以盲人打架为主题的绘画，画家的灵感并非来自市井或村庄中真正的盲人聚众斗殴。虽然我们不能肯定《柳荫群盲图》的画家究竟是从哪一出杂剧中得到了灵感，但这类绘画应该更多来自戏剧性的想象。

杂剧表演以盲人和斗殴为对象，所追求的都是滑稽。这一点恰恰也是《柳荫群盲图》的画家所极力烘托的。画中描绘了乡村中的景象，画面中心是厮打的盲人。他们盲的程度有所不同，一种是双目失明，另一种是仅盲一目。打架的盲人旁边是一个算卦问卜的摊子，竖立着简易的招牌，摊主也是一位独眼盲人。卦摊紧靠着残破的小酒店，可以看到酒店的招幌小旗。一位带着童子和毛驴正准备出行的老者正在摊前问卦。通过他侧面那夸张的大眼睛来看，应该也是一位独眼盲叟。画面背景是一所破败的农家小院，一对衣衫褴褛的老妪和老叟正站在院门内向外探看，膝下有一个小童，院门旁还有一只小犬。除此之外，画中还有三棵虬曲枯败的老柳，十分引人注目。所有的视觉要素都意在营造一种破、残、怪、老的荒诞与幽默。画中有许多滑稽的因素。画中的茅屋没有一座是完整的，全都是墙皮脱落、斑驳不堪。柳树姿态枯怪之极，枝叶的生长奇形怪状，树干上全是树瘤。尤其值得注意的是，仿佛为了与画中的盲人进行呼应，画中柳树也是"残疾"的。画面左下角的那棵树干中央完全被蛀空，而画面中央的那棵树干在顶部被折断。画中那些半盲的人，双眼一紧闭一圆睁，画家刻意强调二者的对比，独眼瞎子营造出巨大的喜剧效果。

实际上，盲人打架并非《柳荫群盲图》的全部内容，画面构图大致可以分为三个场景：一是画面中央打架的盲艺人；二是画面前景的卦摊与占卜问卦的独眼老者；三是在远处观望的一对双目健全的老夫妇。

卦摊与占卜也是杂剧表演的一个流行主题。《武林旧事》中记载的官本杂剧有很多是敷衍卦铺故事，有"两同心卦铺儿""一井金卦铺儿""满皇州卦铺儿""变猫卦铺儿""白苎卦铺儿""探春卦铺儿""庆时丰卦铺儿""三哮卦铺儿"，即用"两同心""满皇州"等不同的曲牌来表演卦铺故事。占卜是盲人最为重要的职业之一。画家把这两种盲人活动放在一起，意在营造出更大的喜剧效果。

有意思的是，画家在画中还设置了"观众"。画面远处柴门里向外看的那一对老夫妇，双目健全，他们正在看着前面那些扭打在一起的盲艺

人。不管外面多么热闹，这对衣衫褴褛的老夫妻始终没有跨过院门。院门把盲人的世界和健全者的世界分隔开，院子仿佛是观众席，通过那道院门，健全者成为盲人打架场景的观众。这种看与被看的关系，似乎是对戏剧表演的暗示。

渔鼓、道情与莲花落

大概是为了与画中的戏剧性幽默相契合，画中打架的盲人，其实也不是普通的盲人，而是流浪的盲艺人，其生活来源就是表演。

画面中央那位正面面对观众、正被瞎了一只眼的同伴死力拖住的盲人，身后背着一根长长的物品（图5）。上面的斑点表示这是竹制品。这件东西是民间艺人常用的一种乐器"渔鼓"（亦作鱼鼓），是说唱表演形式

图5 《柳荫群盲图》局部

"道情"的主要乐器。道情在唐宋时就已出现，最初的工具是一种长的拍板，称为"息气"。在元代初年，唱道情时开始用渔鼓。渔鼓的产生没有十分确切的时间，音乐史学者认为南宋时已经出现，其证据是在传为南宋画家苏汉臣的一幅《杂技婴孩图》团扇中出现了渔鼓。但这幅画其实是一幅明人之作。实际上，渔鼓可能是在元代出现并流行的乐器。明代后期的插图本百科全书《三才图会》在"鱼鼓"一条中写道："鱼鼓……截竹为筒，长三四尺，以皮冒其首，皮用猪脊上之最薄者，用两指击之。……其制始于胡元。"在明代人看来，这种乐器是元代才产生的。如果真是如此，那么《柳荫群盲图》的年代便需要重新考虑。画中柳树、茅屋的画法有些接近明代的画风，因此这幅画更可能是明代前期无名画家之作。

身背渔鼓的盲人是一位道情艺人，而拖住他的同伴背着另一种乐器"扁鼓"，腰间还挂着拍板。这两样东西是唱"莲花落"的工具。明代画家周臣的《流民图》中就有这样一位一手打鼓、一手打快板的流浪盲艺人，唱的应该就是当时苏州很流行的莲花落。道情与莲花落都不属于高级的表演形式，从事这两种技艺的常常是流浪的民间艺人或乞丐，他们在街头表演，走街串巷，边走边唱。也正因为同是低级的表演形式，莲花落和道情之间似乎并无明显的分野，到了明代，越来越多的盲人从事这两种表演。以至于到清代，莲花落与道情甚至成为盲人的专有领域。

打架盲人的民间艺术家身份，在黄慎的《群盲聚讼图》中表现得十分清楚。我们可以看到一个盲人背着渔鼓，而其他的各种乐器与表演道具，譬如三弦、二胡等等，被派上了新的用场，成为打架的利器。画中群盲大概不清楚，自己已经严重触犯了大清刑律中"以他物殴人"一条了。

《柳荫群盲图》的画面没有任何题跋和印章，显示它并不是一件受历代文人鉴赏家重视的绘画。画面的尺寸很特殊，纵82厘米，横78.5厘米，几乎是一个正方形。这种画幅形式在中国古代的卷轴画中很罕见，这种大正方形画面不像是装裱成立轴、挂在墙壁上赏玩的绘画，更像是某种方形的小屏风。

让我们开脑洞猜一猜。在明代,《柳荫群盲图》这种大小的正方形画有可能是挂在屋檐下的吊屏。吊屏的主要功能是广告宣传或房间装饰。在明代仇英所绘的《清明上河图》中,可以看到一所"小儿内外方脉药室",也即古代的儿童诊所,房檐下就挂着几面吊屏,画有图画,用于为儿童诊所做宣传。其中一面就是正方形,根据画中比例来看,其大小应该与《柳荫群盲图》差不多。明人的文学作品中还保留了对吊屏的一些描述,譬如《风月锦囊》中有一段描述:"闷来时在秦楼上闲站,猛抬头见吊屏四扇。头扇画的襄王秦女,二扇画的是郑元和配着李亚仙。第三扇画的是吕洞宾戏着白牡丹,第四扇画的是崔莺莺领张生和红娘在西厢下站。""秦楼"是妓院的雅称,这四扇挂在妓院屋檐下的吊屏,无疑也是用来招徕生意的装饰画。

《柳荫群盲图》有没有可能也是某种装饰性的宣传画?我们甚至可以猜想,从画面与戏剧表演的关系来看,会不会是当时某个戏剧表演场所的装饰和宣传画?由于留传至今的绘画大都已经脱离了其原初环境,要对这些问题进行回答,恐怕还需要更多的发现。

注释

[1] 对此画更详细的研究,可参见笔者《底层狂欢:〈柳荫群盲图〉与浙派绘画中的暴力景观》,收入浙江省博物馆编《明代浙派绘画国际学术研讨会论文集》,浙江人民美术出版社,2012年,249—262页。
[2] 关于苏六朋所画的盲人,参见朱万章《六朋画事》,文物出版社,2003年。

街市有贫丐者，三五人为一队，装神鬼、判官、钟馗、小妹等形，敲锣击鼓，沿门乞钱，俗呼为「打夜胡」，亦驱傩之意也。

图像的力量：《村舍驱邪图》中的绘画寓言

1916 年，美国收藏家弗利尔从上海古玩商手中买入了一批古画，其中有一幅南宋大师李唐的作品，名曰《村舍驱邪图》（图 1）。弗利尔有一句对古董商的名言是："别拿明代和晚期（宋元以后）的画来。"可是殊不知，这幅所谓"南宋四家"之首李唐的画作，很快就被后来的学者们鉴定为一幅添加上大师名款的明代后期之作。直到入藏七十七年之后，才在 1993 年第一次出版。无疑，这幅画的价值，并不在于是一件大师的杰作，那么，这幅画的价值又在何处？[1]

钟馗的脑袋

这幅画是一幅很大的绢本立轴，主要用水墨来表现。画面中描绘的是一个乡村的院子，房子结构简单，几间屋舍覆盖着茅草作为屋顶，上面还压着瓦片，以防茅草被风刮走。院子的篱笆用树枝和粗麻绳扎成，超过一人高，扎得十分整齐。画家着重描绘的是一群人从里屋出来，进入院子的景象。院子里早已有人在准备，他们展开了一幅画，是一件小立轴，上面赫然画着一个长满胡须的头像。他是一个完全正面的形象，怒目圆睁，

图1　佚名《村舍驱邪图》　轴　绢本设色　190.8 厘米 × 104.1 厘米　弗利尔美术馆

络腮胡子向两边分开、飘起，头顶戴着方折的幞头，有点像宋代的官帽。这几个特征，清楚地显示出他的身份，不是别人，正是驱逐小鬼的大鬼钟馗。因此，弗利尔美术馆的这幅画，被定名为《村舍驱邪图》。

画中那件画了钟馗神像的立轴，显然是整幅画的焦点，它不但吸引了所有人的注意力，是画中所有人观看的中心，也是整幅画的意义所在。

钟馗驱鬼的信仰，具有很久远的传统，在唐代就已经形成了我们今天所熟悉的钟馗形象，宋代的时候基本定型。人们相信，每一年的除夕，是时间的新旧转换期，也是鬼怪最为猖獗的时候。因此，需要各路大神来人间巡查，驱除邪怪。自然，肉眼凡胎是看不到各种鬼神的，所以需要用各种办法来召唤鬼神。一种办法是由人来装扮成各种鬼神进行走街串巷的表演，这就是所谓的"跳大傩"和"傩戏"。另一种办法就是把各种鬼神的形象画下来，陈列在家中或张挂在宅院的门口，也就是后世所谓的"年画"。无论是真人装扮的众神巡游，还是图画，钟馗的地位都很重要。我们可以来看一看南宋杭州的盛况，吴自牧《梦粱录·除夜》中记载：

> 十二月尽，俗云"月穷岁尽之日"，谓之"除夜"。士庶家不论大小家，俱洒扫门闾、去尘秽、净庭户、换门神、挂钟馗、钉桃符、贴春牌、祭祀祖宗。……禁中除夜呈大驱傩仪，并系皇城司诸班直，戴面具，着绣画杂色衣装，手执金枪、银戟、画木刀剑、五色龙凤、五色旗帜，以教乐所伶工装将军、符使、判官、钟馗、六丁、六甲、神兵、五方鬼使、灶君、土地、门户、神尉等神，自禁中动鼓吹，驱祟出东华门外，转龙池湾，谓之"埋祟"而散。

这里面讲到，除夕夜的鬼神驱邪表演，以宫廷举办的驱傩仪式最为壮观，钟馗在队伍中排在前列。其实，老百姓也需要这样的仪式，只不过要简单许多。《梦粱录·十二月》中记载：

图 2　龚开《中山出游图》　卷　纸本水墨　32.8 厘米 ×169.5 厘米　弗利尔美术馆

> 自此入月，街市有贫丐者，三五人为一队，装神鬼、判官、钟馗、
> 小妹等形，敲锣击鼓，沿门乞钱，俗呼为"打夜胡"，亦驱傩之意也。

可见，城市大街上的驱邪表演，大多是职业乞丐讨钱的方式，他们
最愿意装扮的，便是钟馗和鬼怪。除了驱邪的表演，人们还会用绘画的形
式，在家里挂钟馗神像。这种神像，应该就类似《村舍驱邪图》中那一幅
画着钟馗的小立轴。

钟馗在人间驱邪巡查是在一年之尽的除夕。《村舍驱邪图》中的场景，
也显示出了冬日里萧条、冷峻的景观。画面最重要的景物是院子里的一棵
老松和一株梧桐。岁寒不凋的松树虽然在样子上没有明显的季节感，但和
叶子萎缩的梧桐相对比，就显出一种特殊的冬日气氛。判断画面时间的另
一个关键线索是画面上部天空中的一群深色飞鸟。这群鸟一共有十只，从
头尾的方向来看，正在从空中向下飞，要飞到村庄里。离农家茅舍的不远
处，就在梧桐树上方的位置，画了另一所较大的茅屋的顶，可能暗示着
村庄里的其他人家，也可能还属于前景这户有院子的农家。在茅屋顶下
方，有几个草垛，暗示着已经过了秋天的收获季节。草垛上面，停着四只

深色的鸟。它们望着天空中向下飞来的鸟群，与鸟群应该是一类，正等待着后续同伴的到来。这些深色的鸟，在古画中十分常见，属于"寒鸦"的主题，往往是表现冬日萧瑟景观必不可少的部分。"寒鸦"虽然属于鸦科，但它们与一般的通体黑色的乌鸦不同，身上有些浅色羽毛。画中的鸦，在颈部和腹部有明显的白色或浅灰色羽毛，更接近今天所说的"达乌里寒鸦"或"白颈鸦"。总之，无论画家能否区别寒鸦、达乌里寒鸦或白颈鸦，画中的鸟都非普通乌鸦，而是指向一种在冬日活动的特殊的鸦，它们是画面冬日气氛最重要的标志物。非但如此，由于画中的鸦群正待于村庄降落，因此，画面的时间可以更加细致地指向"天寒日暮"的傍晚时分。这正与钟馗神像发生作用的除夕夜相吻合。除夕夜，钟馗即将出巡人间，大戏拉开帷幕（图2）。

捂住眼睛的女人

画面里围绕着钟馗神像的人共有十一位，分成了三组。中心的一组是展示钟馗像的两人。一位戴着幞头、留着胡子的中年男性双手展开图画，

另一位身量小不少的少年敲着锣。画面下部的另一组也由两人组成，一位总角之年的少年放下担子，正在接过一位赤着脚、有些微秃头的少年手中的盒子状物品，里面装着颗粒状的东西，可能是粮食。仔细看，这盒子并不是标准的方形，而是下部比上部窄，侧面呈梯形，很可能是一个装粮食的斗。这一斗粮食，要交给少年做什么呢？可能意味着要换取担子里的东西。在担子右边的篮子里，可以看到一个香炉，一个卷轴状的东西，以及一个有些类似抽签的签筒的东西。这些并不是庄稼人所能生产的东西，但却是日常生活中需要的东西。那总角少年，应是一个挑着货物买卖的小货郎。可是我们只看到总角少年欲接过一斗粮食，却并没有看到他递过去什么。作为交换的自然可能是他担子上的香炉，但篮子里那个卷轴状的物品提醒我们，一斗粮食换取的，正是那幅画着钟馗的小立轴。

画面左边的一群人，人数最多。作为一个家庭，是好几代人。有一位戴着幞头的老翁和一位戴头巾、拄杖的老妪，他们是家庭里的长者。还有两位中青年女性，均绾着发髻，一位戴头巾，年纪更大。此外，老翁膝下有一大一小两个小童，一个手里还拿着碗筷，表明是晚饭时间。两位女性身旁还有一位梳着双环髻的女童。这七个人却构不成一个完整的家族。老翁和老妪是对应的，但两位中青年女性却没有相对应的男性。因此，就整幅画来看，似乎可以认为，手拿钟馗神像的中年男子，属于这个家庭的一部分，是画中戴头巾的中年女子的丈夫。他的幞头也和老翁的很相似。而其他的人，包括一位年轻女子、一位女童、两个男童，都是家族的第三代。而拿着一斗粮食的少年，大冬天赤着脚，微秃的头顶意味着癞子头，应该不属于这个大家庭，而是这个家庭里的一位年轻仆人。至于另外两位少年，即挑担子的少年和敲锣的少年，是一个群体，属于挨家串门买卖货物的团队。

在这一户由爷爷奶奶、父亲母亲和儿女组成的大家庭中，焦点落在女性身上。

画中画出了钟馗驱邪的仪式。院子里，一边展示钟馗神像，一边有

　　　　　　　　　　　　　古画新品录：一部眼睛的历史

锣声伴奏。展开画像的是作为父亲的中年男子，嘴唇微微张开，与敲锣少年紧闭的嘴形成明显的对比，意味着他在锣声伴奏下说着什么，不出意外的话，说的应该是请钟馗驱邪的颂词。画里钟馗怒目圆睁的双眼和因怒火而飘起的须髯，表明这位驱鬼之神已经开始了工作。这个时候，当几乎所有人都被钟馗像所吸引的时候，那位作为母亲的戴头巾的中年女性却害怕地捂住了双眼，不敢直视丈夫手中展开的画轴。

图像的力量

在《村舍驱邪图》所营造的戏剧性场景中，女性是画面中最重要的视觉因素。四位不同年龄层次的女性，也是画中的钟馗神像发生效力的最重要的见证人。且看这四位女性。中年的妈妈捂住双眼，她身后的年轻女子和女童，一个扶住她的背，想把头躲在她的背后，另一个干脆扭过头去。勇敢一些的还要数她们身后的老奶奶，她看着钟馗像，却不禁双手合十，似乎要倒身而拜。反观其他的人，老翁坐在石碾子上，趿拉着草鞋，望着钟馗像，张大嘴，好像在呵呵直乐。而两个小男童也没有露出任何害怕的表情，大点的一个还用手指着画像，回头和爷爷问着什么。男性观者和女性观者，在面对一幅画的时候何以有如此大的区别？

大约和这幅《村舍驱邪图》时间相同，晚明的文人谢肇淛在《五杂俎》中写下一段著名的话，"吐槽"一种极端强调写意与个性，却不注重画面内容营造的艺术风气：

> 宦官妇女，每见人画，辄问甚么故事。谈者往往笑之。不知自唐以前，名画未有无故事者。盖有故事，便须立意结构，事事考订，人物衣冠制度、宫室规模大略、城郭山川、形势向背，皆不得草草下笔；非若今人任意师心，卤莽灭裂，动辄托之写意而止也。

图 3　1599 年余象斗刊印的日用类书《新刻天下四民便览三台万用正宗》中的"天师"符。和钟馗一样，天师也是驱邪的大神

这段批评中，透露出人们对于女性作为绘画的观者的态度。大多数人把女性和宦官归为一类，认为她们欣赏不了纯粹的笔法和绘画风格，而只对画的内容和故事感兴趣。谢肇淛的看法正相反，他认为绘画的内容、故事性、情节性是核心的因素，如果没有这些支撑，绘画不过是一些表面的、随意的笔触而已。这个争论，折射出对绘画的意义和图像的功能的不同看法。正如《村舍驱邪图》中所表现的那样，当男性观者认为钟馗不过就是一张画的时候，女性观者却把这幅画视为真正的钟馗，感受到了这位驱鬼之神那充满神力的目光（图 3）。在这个语境中，究竟谁才是最理想的观众，这个问题的答案一目了然。当你认为画只是画，是一个可以打开的小立轴，那么，男性是理想的观者。当你认为一幅画不只是画，还是让人身临其境的图像，那么女性是最好的观众。决定一幅画到底是一幅画还是一种图像的人，不是别人，恰恰是"我们"，是今天或过去那些把《村

舍驱邪图》挂在墙壁上的观者。

《村舍驱邪图》用一种特殊的方式把画外的观者给标示出来，并且把他们拉入画中。全画中有十一个人物，加上画中的钟馗像是十二人，如果再加上老翁脚边的那条眼睛圆睁的长毛小犬是十三个观者。其中只有一位是看着画外的观众，他不是别人，正是小立轴上的钟馗。钟馗其实是一幅画中画。在画面的语境里，他是在村舍院子里展开、在除夕夜为乡民驱除邪鬼的保护神。他不用亲自出现，而只需将其神力附着在一幅画像上，就能以其充满力量的眼神吓走邪怪，保佑平安。也就是说，他的神力在于他的眼睛，他能看到邪鬼。而神力起作用也在于被其他人或邪鬼的眼睛所看到。因此，他那圆睁的双眼得到刻意的强调便不稀奇。有趣的是，他的眼睛超越了画里的冬日村庄，而看向画外的世界。画外世界的观者是谁，是不是与画中一样的村民？很可能不是。这件接近 2 米高的绢本大立轴，其悬挂的环境应该是城市里有一定经济基础的市民的家，或者就是厅堂大画。明末的苏州文人文震亨在《长物志·悬画月令》中很清楚地写下一年中每一个月份适宜悬挂的绘画，其中写明："十二月，宜钟馗迎福、驱魅、嫁魅。"从这个角度而言，《村舍驱邪图》是一幅用于十二月悬挂的特殊的钟馗绘画。它不但画出了钟馗，更画出了钟馗像起作用的场合与仪式，更有意指引了观者如何去观看。从这个意义上来说，虽然这幅画的时代并不能完全确定，更完全不知道这幅画的作者，但它却堪称"画的寓言"，提醒着我们眼睛与观看的重要性。

注释

[1] 柯律格（Craig Clunas）很早就注意到了这幅画，并有所讨论，参见柯律格著、黄晓鹃译《明代的图像与视觉性》，北京大学出版社，2011 年，146 页。

浑沦者，不方而圆，不圆而方。

先天地生者，无形而形存；

后天地生者，有形而形亡。

一翁一张，是岂有绳墨之可量哉？

嫦娥的影子：《月华图》与十八世纪的视觉经验

　　"月亮走，我也走，我给月亮背花篓⋯⋯"这大概是流传最广的儿歌之一。作为离地球最近的天体，自古以来月亮就是寄托人们无尽想象的对象。有关月亮的传说和典故数不胜数，以至于无法想象在我们的语汇中可以没有月亮。关于月亮的种种传说和想象大都是由其独特的视觉特征所引起的，它的阴晴圆缺、风雨明晦，惹来人们无尽的诗情。不过，月亮多变的视觉特征似乎并没有受到画家们太多的注意。一个有趣的现象是，尽管诗人们对残月情有独钟，但画家们眼里似乎只有满月，古代绘画中很少看到如钩的弯月，一直到近代的丰子恺，才画出了《人散后，一钩新月天如水》。对古代画家来说，月亮似乎永远只是绘画景物的点衬，而且永远只是圆月。无疑，画家们并不缺少敏锐的眼睛，但这双眼睛究竟怎样去看，看到的是什么，是我们解读绘画时所碰到的有趣问题。清代"扬州八怪"之一金农的《月华图》（图1）恰好为我们提供了这个机会。

图1　金农《月华图》　轴　纸本设色　116 厘米 × 54 厘米　故宫博物院

墅桐先生

《月华图》是一幅小立轴，纵 116 厘米，横 54 厘米。整幅画面，只在中央有一个硕大的、朦朦胧胧的圆月。月亮中以淡墨涂抹出模糊的阴影，旁边则用粗率的笔触蘸上淡淡的彩色画出月亮的光晕。除此之外，画家在画面右下角用浓墨工整地写下题款，与画面中央淡得模糊至极、没有一条清晰边线的月亮形成鲜明的对比："月华图，画寄墅桐先生清赏。七十五叟金农。"这是金农七十五岁（1761），即去世前两年的极晚年之作。

在故宫博物院的展厅中，这幅画并不属于吸引人驻足围观的作品。某种意义上而言，这幅画太奇怪而又太普通了。奇怪处在于只画了一个大月亮，前无古人，无法纳入任何传统的绘画类型之中。而普通处也在于画面只有一个大月亮，无须艰深的修养，任凭男女老少，都能瞬间认出画中的主题——没有发挥寓意的题诗，也没有炫目的绘画手法，只是一个月亮。在学者吴尔鹿的眼里，这幅画简直就是一幅"儿童画"："这幅画谈不上什么绘画技法，倒是很像小学童的图画作业。"有意思的是，在金农真伪混杂的作品中，这幅画之所以被毫无疑问地当作真迹，就是因为简单率意，几乎看不出任何绘画技巧。推崇的人则将之定义为"写实主义"，仿佛画家只是把夜晚天空所见一一描摹下来，完全与传统无关，这正是"扬州八怪"的革新与"怪"之所在。

那么，这到底是怎样的一幅画？它到底是笨拙还是率意，是直白的描画还是暗蕴巧思？我们该如何理解金农的想法？

七十五岁的金农，已经名闻扬州，诗文和绘画市场都很好，经济情况也还不错。在应酬场合的表演中胡涂乱抹一幅画应付某人，自然也在情理中。但是，这幅画落款"画寄墅桐先生清赏"中的"寄"，表明并不是在某个聚会中，而是在比较安静的环境中完成的。金农画完之后需要"寄"给墅桐先生，表明两人当时并不在一起，甚至并不在同一个城市，需要由人把金农的画带给墅桐先生，因此金农有较为充分的时间来经营画面。况

且，"墅桐先生"并不是一位可以轻慢之人。画家以号来称呼，表明他们二人并非初次相识。实际上，他们的交情已经有快十年了。

就在乾隆二十五年（1760）的冬天，金农受邀参加在"墅桐"的宅府"诒清堂"举办的一次销寒诗会。金农的名望使得他被推为这次诗会的纪念序文的撰写者。序文中，金农花不少篇幅叙述了东道主墅桐的家门来历。"墅桐"姓张，"为广陵（扬州）雕龙望族，代有闻人。平素好藏书，善继祖德，其四部三仓、十干七略皆手辑精本。遂初之堂、绛云之楼，仿佛似之"。这位扬州望族、大藏书家张墅桐，在当地很有名，他就是稍晚一些的清代文坛领袖阮元在《淮海英灵集》中所称许的扬州学者张绎。张绎字巽言，号墅桐，祖父是清初著名文学家、刻书家、《虞初新志》的编者张潮。张绎本人虽然资料不多，但从阮元在《淮海英灵集》所收入的两首诗歌来看，文采甚佳。其中有一首《贫士》："贫士柴门里，高吟乞食诗。苦缘甘世弃，清尚畏人知。椎髻梁鸿妇，蓬头孺仲儿。北风正凄紧，谁为半毡遗。"诗中多少有点以清高而博学的贫士自嘲的意思。相比那些家财万贯的扬州盐商赞助人，张绎应该更能获得金农的认同。赠给这位家门荣耀、知识渊博的张绎的画，岂能随意敷衍？作为画家的金农非常善于体察受画人的心境，在创作这幅画的时候，想必也会在其中蕴藏某些特殊的意味。

捣药的玉兔

《月华图》中唯一的主角是个大月亮。月中隐隐约约有些阴影，乍一看，仿佛是表现月亮中的环形山。但定睛一瞧却不尽如此。原来金农看似不经意的淡墨描绘，画出的是桂树下捣药的玉兔。左边的阴影貌似一棵树，右边的影子则很清楚，是一只面向左方、手拿捣杵在石臼中奋力捣着不死仙药的玉兔。兔子的耳朵以及捣杵画得非常明显。

兔子捣药与月亮的关系由来已久。早在汉代画像石中就有圆月中的

兔子。在汉代，捣药的玉兔属于西王母的随从，不死之药象征着永恒的另一个世界。后来，玉兔逐渐成为嫦娥的宠物，居住在月中的"广寒宫"里。晋朝傅玄在《拟天问》中吟咏道："月中何有？白兔捣药。"12世纪的文人董逌曾见过一幅《月宫图》，月中景物之一就是捣药的兔子。（图2、3）

对于张绎来说，认出金农画中的捣药玉兔并不稀奇，稀奇的是金农并不把月兔画得很清楚，而是巧妙地把捣药玉兔朦胧的身影与肉眼所见的月中阴影这两种视觉效果融合在一起。如此一来，来自传统的想象就与自身的视觉经验联系在一起，画中的月亮便不仅仅是传说中的宇宙力量"阴"，还是一个肉眼看得见的天体。

和许多前辈画家一样，金农画的也是满月，即十五的月亮。月中的玉兔捣药甚至进一步表明是中秋之月。画中明月四周一圈光晕，放射出五彩光芒。描绘月亮的光晕，在中国绘画中十分鲜见。和月中淡墨涂抹出的捣药玉兔一样，金农笔下的"月华"很可能也暗含着某种自然现象。画中月亮四周的光华，呈现出明显的光晕效果，我们可以看到金农用红色、赭色、青色等画出的放射状光环。其实，金农早已直白地告诉我们，这就是"月华"。"华"是一种自然光源透过薄云中的微细水滴所产生的特殊光学现象，在太阳周遭形成的一圈彩虹光环即为"日华"，而在月亮旁绕成一圈的彩虹光环即为"月华"。作为特殊的大气光学现象，月华是由光的衍射形成的，也就是说光穿过与其波长相近的小水滴时，就会出现强弱相间分布的情况；而月晕是由光的折射形成的，穿过的不是水滴而是冰晶。因此，月华与月晕所产生的光晕在大小和色彩的排列上是不同的。月晕的光环比月华要大许多，在月亮四周呈现出内暖外冷的光环。而月华一般紧贴月亮，呈现出外暖内冷的光环，靠近月亮的内圈是蓝绿色，外圈是黄红色，与月晕正相反。月晕的光环常常发白，不如月华的光环颜色显著（图4）。

捣药玉兔状的月中阴影，五彩的月华，都可以算作天文知识。明末

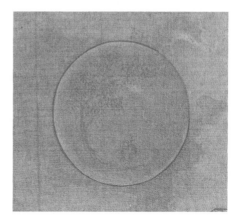

图 2　佚名《仙女乘鸾图》　页　绢本设色
22.7 厘米 ×24.6 厘米　故宫博物院

图 3　《仙女乘鸾图》中，月中的桂树与捣药月兔

图 4　一个完美的月华，2015 年 6 月 2 日阿根廷拉普拉塔地区，塞尔希奥·蒙图法尔·科多涅尔（Sergio Montufar Codoner）摄

清初以来，随着传教士的到来，西洋的天文地理知识大量进入中国。皇宫中，西洋传教士为皇帝带来了西方的各种天文、数学仪器。而在民间，文人们也逐渐对西洋的天文历法产生极大的兴趣。清初以来，在宫廷内外出现了一批著名的学者，如梅文鼎、王锡阐等等。晚一些的阮元，编辑了《畴人传》，收入的大多是天文学家和数学家。张绎的祖父张潮，也对西洋天文、数学知识有浓厚的兴趣。他在为《西方要纪》所作跋文中说："西洋之可传者有三，一曰机器，一曰历法，一曰天文。"在清代的文人中，西洋知识与传统的博物之学融合在一起，成为风尚。天文观测的一些重要工具，譬如望远镜，明末以来就在文人中流行，甚至被写进小说中，反映出17世纪以来对新视觉的兴趣。倘若放在这个语境中，《月华图》中所体现出来的天文色彩便不会显得突兀。

浑沦图

不过，即便金农在《月华图》中巧妙地糅合了传统的月宫图案和天文视像，偌大一幅立轴中涂抹一个圆月似乎也太过于简洁了。当收到这幅画的张绎把它挂在自己的书斋"诒清堂"的时候，来拜访张绎的客人能否从中感受到更严肃的内涵？

空白画面上，正中央一个孤零零的大圆圈，这种画面首先让人想起的就是"天文图"。古人认为，天圆地方，圆形是宇宙的象征。苏州文庙中的天文图石刻，刻于南宋淳祐七年（1247），被誉为世界上现存最古老的根据实测绘制的全天石刻星图。此图原本由南宋黄裳绘制，是进献给太子赵扩以供其学习用的天文图。图中的大圆圈是天，里面有众多的星体，除此之外别无他物。这幅天文图被认为是根据北宋后期一次天文实测的数据绘制而成的。但大多数的时候，中国人对宇宙的认识并没有这么精确。当圆形的宇宙并不能测量得这么精确的时候，就出现了抽象的宇宙力量，也就是"太极图"。太极图出现在宋代。作为图表，其特征也是在画面中

央画一个大圆圈，以象征宇宙；圆圈中以黑白画出两股力量，代表阴阳。不论是具体的天文图，还是抽象的太极图，象征宇宙的圆圈中常常要填充内容，或是星座，或是阴阳两极。这种圆圈状的宇宙图示也进入佛教和道教中，成为描绘原始状态最完美的图形。《释氏源流》是一部讲述释迦牟尼佛生平与成佛经历的插图书。其中《应尽还源》一图，描写释迦牟尼佛进入大涅槃的境界。画面十分简单，一片云气之中，飘浮着一个大圆圈，像是一轮满月。大涅槃意味脱离凡世，升华到宇宙的原始状态，因此，画中圆圈指的是宇宙中万事万物的本原。金农深受佛教影响，号称"心出家庵粥饭僧"，对于《释氏源流》这部通俗佛教书籍中的圆圈图示自然不会陌生。无独有偶，道教修炼内丹也有几乎完全相同的图示。修炼到最后的境界是"还元"，也即回复本原，描绘这种状态的画面同样是以一个硕大的圆圈来暗示万事万物的本原。

　　所谓的本原状态，大致来说就是一切都还未形成，全部混融在一起的状态。这种抽象的状态也吸引了著名的画家拿起画笔，把模式化的图示发展成精巧的画面。元末画家朱德润有一幅《浑沦图》（图5），画面左边是古松奇石，古松上爬满蔓藤，象征年代久远。长长的藤条从古松上盘旋而出，似乎要甩到天上去，下面则是一个硕大的圆圈。这个细线勾出的圆形象征着天地产生之前最初的"浑沦"。朱德润在画面右方写下了一篇《浑沦图赞》："浑沦者，不方而圆，不圆而方。先天地生者，无形而形存；后天地生者，有形而形亡。一翕一张，是岂有绳墨之可量哉？"画中圆圈明显是用圆规画成，与画面左方画法老辣的松石形成强烈对比。有形的时空（老松古藤）与无形的时空（浑沦之圆）共同构成宇宙生长的状态。

　　因此，一旦追溯圆圈的图像传统，我们便可以看到不同思想领域的各种图示。不论是天文图、太极图、浑沦图，还是佛教与道教的"还源图""还元图"，都是以圆圈象征宇宙创生之初、一片浑沦的意象。《月华图》尽管在题材上并不抽象，但是在画面布置与气氛的营造上，金农很好地把握住了"浑沦"的效果。画中只用墨与色暗示月影、月晕和天

图 5　朱德润《浑沦图》（局部）　卷　纸本水墨　上海博物馆

空，没有一根明确的线条，也没有一处明确的轮廓。画家的真正用意，正在于此。

赏画的仙人

必须承认，尽管圆圈图案是十分重要的宇宙模式，但它的含义过于宏大，而构图又过于单调，换句话说，就像天书一样，几乎没有审美可言。因此，虽然人们对这一图示非常熟悉，但几乎没有人会真的去赏玩一个空白的大圆圈。这也就是为什么几乎没有画家会去严肃地把宇宙圆圈作为画题。朱德润的《浑沦图》算是一个例外，但他依然要在画中衬以大量的松石配景，以山水画的形式来表现"浑沦"。金农的《月华图》可以说是把圆圈图像审美化的第一次尝试。

不过，虽然圆圈图示很少能够成为独立的绘画，但这种图像却一直以画中画的形式存在。故宫博物院藏有一件传为明代画家吴伟的《太极图》（图 6）。画中一位蓬发的仙人正在松树下聚精会神地观看手中的一幅小立轴，立轴上的画面非常简单，只是一个四周略有渲染的大圆圈。仙人观看的正是所谓的"太极图""浑沦图""还源图"。倘若我们把画中这幅

图6 （传）吴伟《太极图》 轴 绢本水墨 138.6厘米×81厘米
故宫博物院

立轴拿到画外，和金农的《月华图》挂在一起，几乎就是同一幅画。不论立轴的尺寸、圆圈的位置，还是随意涂抹的手法，都颇为相似。

以画中画形式存在的"太极图"在明清十分盛行，首先在 16 世纪的浙派画家中流行，到清代时已经成为一个表达祝寿含义的的吉祥画题。观赏太极图的仙人数量也越来越多，或者是福、禄、寿"三星"，或者是"五老"。《月华图》的欣赏者们对这种"浑沦图"应该不陌生，"扬州八怪"中的另一位画家黄慎就画过多幅《五老图》，画中五位老翁正在欣赏的就是一幅"浑沦图"。

圆圈图案是宇宙真理的表现，观看这类图画、参透其中奥妙的，是不死的仙人。正是按照这个逻辑，《月华图》最后的妙思呼之欲出。当人们在张绎的书房中赏观金农这幅借用了传统圆圈图案的《月华图》时，或许会觉得自己暂时也成了能够参透宇宙玄机的仙人。

创作《月华图》时的金农已经是七十五岁的老人，在这个年纪，生命自然受到了自然规律的威胁。像释迦牟尼佛的大涅槃一样，金农可能也会思考自己有限的生命。月亮中捣不死之药的玉兔，以及画面的圆圈图示，都是一种永恒的不死之境。我们没有更多的文献来进一步了解金农创作《月华图》时的状况，我们也不知道画中的永恒之境究竟更多的是属于张绎还是金农自己。但无须怀疑的是，金农在这幅简单得不能再简单的图画中蕴藏着许多东西。倘若墅桐先生张绎有机会向我们诉说打开这幅画时的感受，相信我们会再一次被感动。

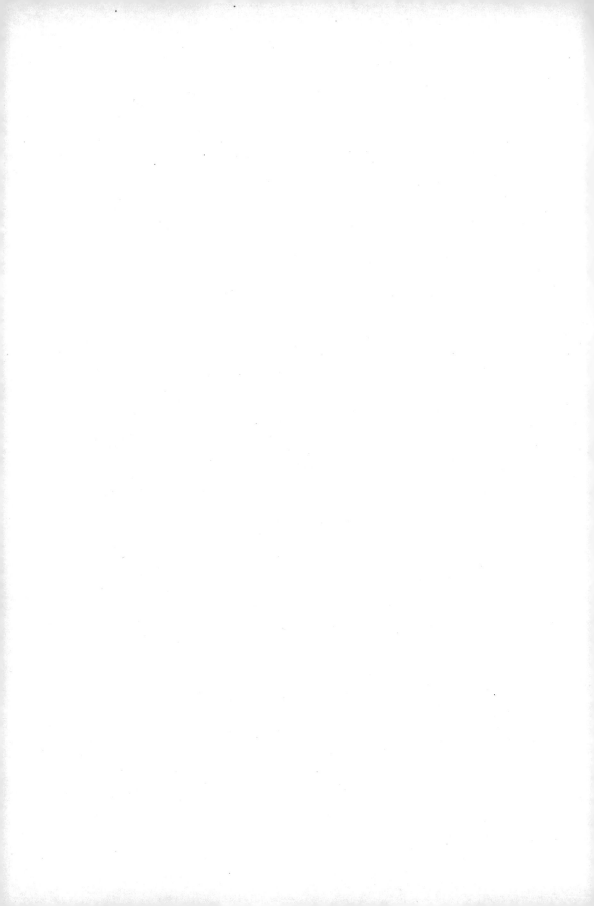

身体

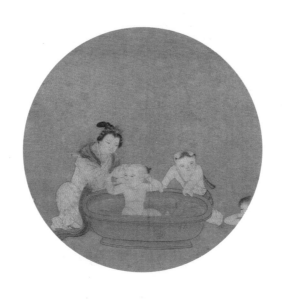

五月榴花妖艳烘，绿杨带雨垂垂重。

五色新丝缠角粽。金盘送，生绡画扇盘双凤。

正是浴兰时节动，菖蒲酒美清尊共。

洗澡与辟邪：《浴婴图》中的端午祝福

　　对古今中外几乎任何人来说，洗澡都是一件快事，也是必不可少的事。往浅了说，洗澡是保持个人卫生最重要的途径，不但可以使身体免受诸多细菌的侵扰，同时也使人们以良好的形象融入社会。往深了说，洗澡还常常具有礼仪性的含义，甚至是宗教性的含义。"沐浴更衣"，往往是重要仪式的第一步。《西游记》中唐僧到了灵山脚下，要先洗一个澡才能见到如来。佛教中的七宝池，那可是注满八功德水。基督教中的施洗，也有类似的涤荡灵魂的含义。既然洗澡在个人健康、社会关系以及宗教信仰上具有如此重要的地位，那么它应该会在中国古代的视觉艺术中有很多表现吧？其实不然。洗澡由于与个人隐私的关系，在中国古代艺术中表现得很少。洗澡场景的主角，除了带有春宫意味的女性，再就是不怕暴露的儿童。古代应该有大量的浴婴图存在，经过时间的洗礼，目前我们仍然可以看到几件宋代的浴婴图留存于世。美国弗利尔美术馆所藏的一幅团扇绘画即是其中之一。

解读澡盆

弗利尔美术馆藏有一件传为周文矩的《浴婴图》（图 1），被认为是南宋绘画。原本应是一柄团扇，画面傅色浓郁，以一个金灿灿的大澡盆为中心，生动地再现了妈妈给儿童洗澡的场面。虽然我们实际上并不能肯定是妈妈和小孩，但至少画中的三位女性和四个孩童构成了一个其乐融融的大家庭。如果仔细来看，三位女性在穿着打扮和姿态上有明显区分。无论是衣着、发式还是姿势，画中间蹲在浴盆旁给小朋友洗澡的女性，与画右边给另一个小朋友穿衣服（或者脱衣服）的女性都是一组，她们的衣裙都是白、青两种颜色，都梳着类似唐代堕马髻一样的发型，而且都蹲在地上。而画左边的一位女性则显得身份高贵得多，她不但罩着半透明的红色纱衣，头发也绾成大髻，更重要的是，唯有她坐在华丽的圆凳上，注视着整个场景。显然，画家想要表示的是女主人和侍女。只不过我们并不清楚四个活泼的小朋友是否都是她的孩子。当然，我们不能这么来追问，因为这并不是一幅故事画，而是一幅"婴戏图"。至少从唐代开始，婴戏图就成为中国艺术中的一个重要类型，并且流布到周边国家，譬如日本艺术中就一直称这类婴戏图为"唐子图"。婴戏图有多种多样的表现方式，但总体而言，表现的都是儿童的健康活泼，反映了吉祥多子的观念。

多子多福，直到现在都是中国人普遍的吉祥祝语。百子嬉春、五子登科，总之多多益善。《浴婴图》也遵循着这个特点，四个儿童的声音似乎都可以在画面中听得到。画中是三个男孩和一个女孩。女孩正扑在凳子上的女子怀中，尽管只看到背面，但脑袋上那几个复杂的发髻清晰可见。三个男孩处于三种不同的状态：澡盆中的小光腚显然正在洗澡，旁边的男孩双手扶着浴盆，似乎有些焦急地想什么时候才能轮到我。另外一个刚刚洗完，正在由侍女穿衣——我们之所以知道这一点，是因为他头顶发髻散开着，尚未来得及梳理好。毫无疑问，画家在这里惟妙惟肖地呈现了许多

图1　（传）周文矩《浴婴图》　页　绢本设色　23厘米 ×24.5厘米　弗利尔美术馆

十分真实的细节，仿佛这个场景就发生在我们眼前。但仔细一想，这幕场景似乎并不真实：为什么洗澡的只是男孩，女孩只能旁观？为什么要同时给这么多孩子洗澡？男孩之间的岁数似乎相差不大，他们彼此是什么关系？他们与画中的女性又是什么关系？

　　学者们对《浴婴图》的解读，尚不能完全解开这些疑惑。通行的看法，是把《浴婴图》看成一幅祝贺女性顺利产子的吉祥绘画，原因在于画面的中心是澡盆。在古代，女性分娩时必须准备一个大盆，装上热水，婴儿在出生后立即沐浴。还有的时候，女性是以蹲坐的姿式在盆上生产，因此女性生产常被称为"临盆"。美国学者梁庄爱伦（Ellen Johnston Laing）还认为，按照旧俗，出嫁的女子在婚后第二年如果还未怀孕生子，娘家会

在春节时赠送一盏花灯，上面写着"孩儿坐盆"作为吉祥祝语。这不就是《浴婴图》中所表现的一幕吗？[1]

不过，且不论"孩儿坐盆"花灯的习俗，或者是"临盆"这个称谓究竟起于何时，单单凭借洗澡的大盆就认定是与分娩有关，实在过于粗线条了。与其说"临盆"，不如说"照盆"。浴婴戏水的图像，可以追溯至北宋画家刘宗道开创的一种团扇绘画题材"照盆孩儿"。据南宋初年邓椿的《画继》记载：

> 刘宗道，京师人。作"照盆孩儿"，以水指影，影亦相指，形影自分。每作一扇，必画数百本，然后出货，即日流布。实恐他人传模之先也。

这一幕场景，被数百年后乾隆年间宫廷画家丁观鹏的一幅《照盆孩儿图》完美地复现出来。

在给婴儿洗澡这个问题上，古代和现代差不太多。现代妈妈的待产包中，婴儿澡盆必不可少，其实古代也是如此。譬如南宋皇室，根据《武林旧事》的记录，每当有皇室女性怀孕，进入七个月后宫廷都会赏赐各种物品，组成一个庞大的待产包，其中就有"大银盆"一面以及"杂用盆"十五个。材质高贵的前者显然是用于特殊的仪式，分娩后洗浴新生儿只是其中之一，宋代《小儿卫生总微论方》说道："须先洗浴，以荡涤污秽，然后乃可断脐。"另一项重要的浴婴礼仪在满月的时候。《梦粱录》记载，新生儿满月那天，要邀请众多亲朋好友，在家里大展"洗儿会"。银盆里注入加了香药的热水，然后把婴儿和各种果品、彩钱放进去。家中尊长用金银钗搅水，亲朋纷纷把金钱、银钗撒在盆中，谓之"添盆"。盆里的果子如若有立起来的枣儿，尚未生子的年轻妇女争而食之，作为生男孩的吉兆。甚至婴儿掉下的每一根胎毛，都会从澡盆中捞起，盛在华丽的金银小盒子里。

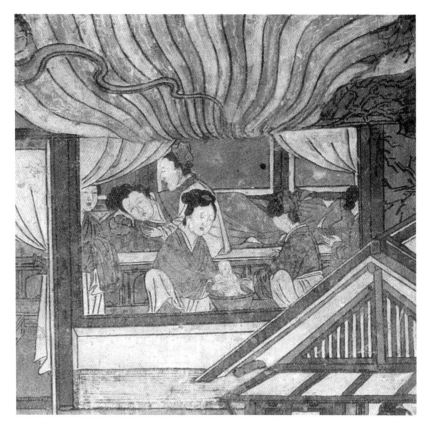

图2　永乐宫重阳殿壁画中王重阳诞生的场景

　　看来，满月时的浴婴要比分娩时隆重得多。那么我们凭什么只把《浴婴图》作为祝贺分娩的吉祥绘画，而不是满月之时所用的呢？实际上，细看画中的图像，澡盆里的与其说是"婴儿"，毋宁说是蹒跚学步的幼儿，没有两三岁也至少在周岁以上。表现女性分娩时的浴婴其实在绘画图像中并不鲜见，比如敦煌壁画中的分娩图，或者是元代永乐宫壁画中吕洞宾、王重阳出生时霞光万丈的景象（图2）。浴盆里的新生儿体量都非常小，毫无任何姿态，需要保姆小心地捧在手中。反观《浴婴图》，与其说是洗澡，不如说是戏水，坐在盆中的小朋友还在擤着鼻涕，场景非常自然，几乎看不到什么仪式化内容。

　　这到底是怎样一个空间？

画本传承

除了弗利尔美术馆，在纽约大都会艺术博物馆也藏有一件《戏婴图》（图3），画为小横卷，传为唐代周昉所作，实际上可能是宋代人绘制的。画中场景与弗利尔美术馆所藏《浴婴图》相似，都以浴盆中边洗澡边撎鼻涕的儿童为中心，只不过，大都会的画卷中有五位女性和八个儿童，分成四组，每组有两个儿童，比较平等地分布在画面上下左右，而不像弗利尔的团扇那样以硕大的澡盆为中心。尽管人物与道具众多，大都会的画卷反倒显得不如弗利尔《浴婴图》热闹。

在古代，同样的画本常常会被不断地复制和利用，很难简单地判断各种不同版本之间的关系。明末文人张岱还见过一幅传为南宋儿童画专家苏汉臣的《浴婴图》册页，可能也是团扇，画中"小儿方据澡盆浴，一脚

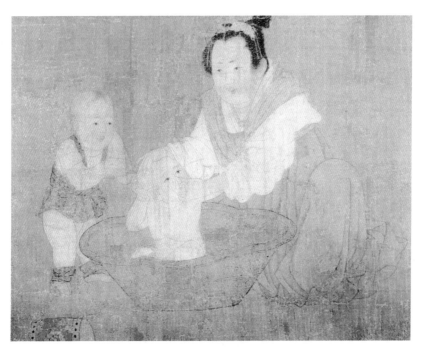

图3　（传）周昉《戏婴图》（局部）　卷　绢本设色　大都会艺术博物馆

　　　　　　　　　　　　　　　古画新品录：一部眼睛的历史

图 4　14 世纪的剔红小盒　直径 6.4 厘米　美国私人收藏

入水，一脚退缩欲出；宫人蹲盆侧，一手掖儿，一手为儿擤鼻涕；旁坐宫娥，一儿浴起伏其膝，为结绣裙"。画面描绘了小儿踏进澡盆的瞬间，除此之外，与弗利尔的《浴婴图》完全一致。此外，我们还可在台北故宫博物院所藏传为周文矩、实际不会早于晚明的《婴戏图》中，看到与大都会《婴戏图》同样的图像。也可以在漆器等其他媒材中看到相似的图像（图 4）。可以说，浴婴的相关图像已成定式，流播广泛。

　　可惜弗利尔和大都会的宋代浴婴图中均无背景，没有任何时间、空间的暗示。无论我们说"浴婴"图像是为了新生儿还是满月的"洗儿会"，或者干脆就是一幕日常图像，都有道理，也都无法证明。好在上海博物馆

图 5　仇英《摹宋人浴婴图》　页　绢本设色　上海博物馆

还藏有另外一幅"宋代"的浴婴图（图5）。这其实是明代画家仇英的临摹之作，他当年在大收藏家项元汴的家里临摹了一批宋代团扇绘画，后人汇编成《摹天籁阁宋人画册》。其中的好些幅都还有宋代的原作存世，两相对比会发现仇英几乎是一毫不差地原样复制。因此，他临摹的《浴婴图》可以视为对一幅已经遗失的宋代团扇的如实反映。画中的浴婴场景与弗利尔藏本极其相似，只是少了一个盆边的小儿，以及旁边给刚洗完澡的另一个小儿穿衣服的仕女。这种高度的相似性不禁让我们怀疑弗利尔的团扇绘画其实也可能是一个摹本。最重要的是，仇英的摹本画了丰富的场

　　　　　　　　　　古画新品录：一部眼睛的历史

图 6　婴戏图漆盘（局部）　直径 55.6 厘米　大都会艺术博物馆

景。这是户外，一个上层阶级的大庭院，有精致的太湖石和红漆栏杆，还有好几种表明时间的花草植物。画面下部是一丛粉紫色的萱花，映衬着红色的石竹。而上部的芭蕉后面种着一棵石榴树，火红的石榴花正在绽放，与萱花两相映照。

　　我们还可以通过更晚一些的图像进行观察。明代《顾氏画谱》中有浴婴图，模式与《摹天籁阁宋人画册》相似，也有萱花。大英博物馆藏有一幅托名周文矩的《婴戏图》卷，画面是对称的形式，似乎是把两个单独的场景拼在了一起。画面有两个浴盆，左边一个用于浴婴，右边一个成为儿童洗西瓜的工具。儿童与女性都穿着透体的轻薄衣衫，显示盛夏来临。大都会艺术博物馆还藏有一面元明间的雕漆大盘，装饰着一幅《荷亭婴戏图》（图 6）。画面中央有一个浴盆，儿童正在淋浴。旁边是石榴树和太湖石，石榴花正在绽放。池中荷花已开，众多儿童正在欢快地游戏。

端午的庭院

萱草，又称忘忧草、宜男，有轻微的镇静作用，据说孕妇服用后可以使心绪平静。萱草是对母性的暗示，譬如"萱堂"，就是对母亲的尊称。萱草在宋画中经常出现，除了暗示母性，还因为它在阴历五月初绽放，因此还点明了一个重要的节日：端午节。石榴花的出现更加确认了画中时间是在端午。在历代文人的歌咏中，端午节都是个"葵榴斗艳，栀艾争香"的时节。百姓要在家中插花，南宋的皇室更是在端午"以大金瓶数十，遍插葵、榴、栀子花，环绕殿阁"。每到端午节，皇室还会赏赐宫廷内眷画有端午应景花卉的团扇，最常见的画题就是蜀葵和石榴花。室外种花、室内插花、手中看画，端午的花草把不同的视觉空间连成一体。

这些花卉之所以能成为端午的应景，除了开花时间恰在端午前后，另一个原因是花色艳丽。古人认为，端午是夏天正式来到的标志，阳气旺盛，所以火红的石榴花正是最好的象征。古人还认为，端午所在的五月是一个恶月，因为这是一个阴阳转换的时期，端午后不久的夏至，阳气达到顶点，天气炎热，瘟疫容易流行。端午节庆的一个重要主题就是驱除邪气，调和阴阳，以保证身体健康。代表阴阳协调的"五色"物品，比如五色丝线、五色扇子，都是端午节最好的护身符。蜀葵、萱花、石榴花、栀子花等等，恰好也以其丰富的颜色达到了"五色"的目的。

在五月恶月保证身体健康，最实用的方式是制作药品。端午节正是采药的好时候，据说在五月五日中午午时采制的药品药效最好。端午的药品中，除去那些需要到深山中挖的药材，更为常见的是菖蒲和艾草。人们用这两种含有特殊味道的植物制作成香囊，佩戴在身上，用来辟邪，驱除五毒。同时，人们还会采集包括菖蒲、艾草在内的各种药草，放在热水中进行沐浴。这是端午的一个重要风俗，以至于端午节在宋代还有一个称呼："浴兰令节"。"兰"最早是指一种芬芳的佩兰，后来则演变成放在洗澡水中的各种药草的统称。

因此，浴婴场景为何会发生在端午节，我们找到了答案。这可不仅仅是因为天气炎热要冲个凉，还是芳香的药浴。尽管沐浴兰汤并不是儿童的专利，但在五月恶月里，健康最容易受到威胁的莫过于儿童，因此，我们会看到许多端午节俗会有意识地偏向儿童，浴婴图便是一个很好的说明。

当我们把浴婴图与端午沐浴兰汤联系起来之后，对图像曾经的疑问似乎也可以得到一定程度的解答。为什么明明是富贵之家，儿童们却要排队洗澡，共享澡盆？因为浴兰汤是一种仪式性的程序，不在乎能否洗干净身体，而在于让儿童的身体浸上药草的芬芳。画中若干年纪相仿的儿童之间是什么关系？他们是沐浴兰汤仪式的参与者，是家族的健康子嗣。为什么只有小男孩在洗澡，小女孩却背朝观者，扑进妈妈的怀里？这或许是因为作为公开性的仪式，小女孩在众目睽睽之下表现出特有的娇羞吧。场景的真实可感与吉祥含义水乳交融，历代的观众怎能不被打动呢？

注释

[1] Ellen Johnston Laing, "Auspicious Images of Children in China: Ninth to Thirteenth Century," *Orientations*, vol. 27 (Jan. 1996), no. 1, pp. 47—52。

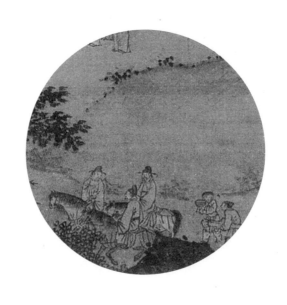

惠风扇和气，万物熙春阳。

顾兹红杏园，花开正芬芳。

在公稍休暇，况复遇时康。

爰与众君子，开筵泛华觞。

下班后的官僚：《岁朝图》与明代官员视觉文化

　　1780 年正月初二，在位第四十六个年头的乾隆皇帝饶有兴致地检阅了自己的书画藏品。在一件有南宋画家马远落款的绢画上，皇帝挥笔写下一诗："良田广宅富人居，乐岁三元庆有余。崔榻已欣纷置笏，贾门早卜喜充闾。庭前柏子翠宜盏，瓶里梅花香满裾。比户盈宁关治理，希哉致此正尘予。"诗中"乐岁""梅花"二词，显然是把画的性质判断为庆祝新春佳节的节令画。皇帝的判断被记录下来。在乾隆末年编纂的清宫书画收藏著录《石渠宝笈续编》中，这幅画被定名为"马远岁朝图"（图 1）。

　　这一次，乾隆皇帝上了古董商人的当。古董商惯用的伎俩，就是给一件无款的画添上时代早得多的著名画家的签名。乾隆皇帝所看到的这幅画，纵 138.5 厘米，横 72 厘米，在左下角有"马远"的落款和印章。一直到 20 世纪，这幅画依然按照乾隆的意见被当作马远或传为马远的作品。直到 1971 年的某一天，上海博物馆的专家们在画幅左上发现了"周文靖"的印章，才知道这幅画原来是明代前期周文靖的手笔。[1]

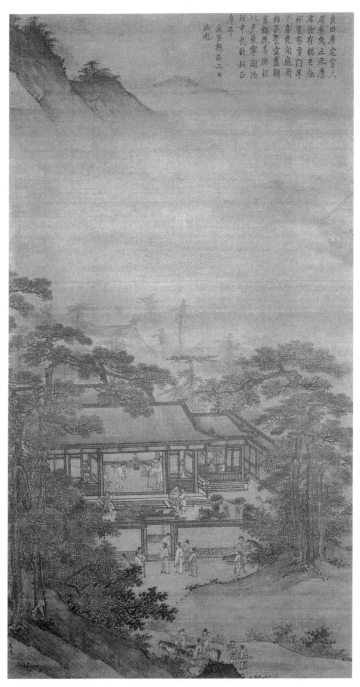

良田房宅富官人
居室虽无三元虚
有随在樯已纸
术窖笋门早
卜春庭阑庭前
柏子翠宜盘辞
比户鱼窠湖枳
禅市其敌此匹
庚子新正二日
尚雅

图 1　周文靖《岁朝图》　轴　绢本设色　138.5 厘米 ×72 厘米　上海博物馆

小官僚，大画家

上海博物馆所藏的这幅周文靖作品，可能是在明代后期被古董商添上了"马远"伪款。周文靖是明代前期画家，福建福州府人氏。根据明末福建文人何乔远《闽书》以及《明实录》中的简要记载，他大约在明宣宗宣德年间（1426—1435）就成为地方上的"阴阳学训术"，成为一名小吏。阴阳学主要研究天文和术数。根据《明史·职官志》的记载，明代的"阴阳学"设在地方，府一级的负责人称"正术"，从九品。州一级称"典术"，县一级称"训术"，均不入流，而且只有官职，没有工资。周文靖是县级的"阴阳学训术"，不论是地位还是待遇都不高。这时候的他，除了有阴阳术的专长，可能已经开始以画谋生。明英宗天顺四年（1460），周文靖时来运转，因为画艺而被征召到北京，成了一名每月有禄米五斗的宫廷画家。[2] 明代没有专门的画院，以绘画见长的周文靖像其他许多宫廷画家一样，被安置到御用监下辖的仁智殿当差。之后命运如何，文献语焉不详，有说他后来由于考核优异，做了鸿胪寺的序班，这才算升为从九品，正式成为一名国家官员。

作为谋求官职的士人，周文靖算不上成功，但是作为一位画家，他在明代前期还比较有名。当时宫廷中有一位来自宁波的画家谢环，深得宣德皇帝赏识，周文靖据说在山水画方面可以与谢环齐名。在老家的时候，周文靖应该已经是一位职业画家，擅长各种画科，"人物、花卉、竹石、翎毛、楼阁、牛马之类，咸有高致"。明代前期的宫廷山水画，主要流行的是南宋马远、夏圭一路的画风。明代后期以来，明代前期的许多宫廷绘画都被古董商改成了南宋画，周文靖的名字就顶着马远的光环被"掩埋"了数百年。

青青棕榈

周文靖的名字得到了拯救，不过，画的名字依然承袭乾隆的意见，定为《岁朝图》。所谓"岁朝"，就是"一岁之朝"，指正月初一。这个时候，虽然天气依然寒冷，但毕竟春天正在慢慢走来。在古代，过年一般官府要放假三天，人们会在大年初一这一天走亲戚串门，互贺新年。为庆贺新年所画的岁朝图，在明代有很多，大致可分成两种：一种侧重山水背景中的人物风俗，画面大多是表现大人们的拜年聚会，以及儿童们的新年游戏；另一种是花卉，所画的多是冬春之交绽放的各种花卉，譬如水仙、梅花等等，以春节的时令花卉来象征吉祥如意。

作为节令绘画，岁朝图所表现的应该是冬春之交寒冷季节的景象。可是在周文靖的这件《岁朝图》中，寒冷却很难被发现。画轴的布置分上下两个部分，上半部分主要是缥缈的云气，下半部分是松柏掩映之下的一座高大恢宏的庭院。画中有很多树木，并没有正月间特定的植物，我们反倒能够看到一些春天或夏天常见的植物。在院子里有一块高大的湖石，被院墙挡住了一半，但却依然能清楚地看到湖石边种植的一棵棕榈树，树边还有"鹤唳长空"（图2）。

棕榈是一种四季长青的庭院观赏植物，古人对其外观的理解可以用宋代梅尧臣《咏宋中道宅棕榈》一诗来代表："青青棕榈树，散叶如车轮。"在古人眼里，车轮般的棕榈树叶有一个特性，就是岁寒不凋。李时珍《本草纲目》如此描述棕榈："出岭南、西川……今江南亦种之，最难长。……四时不凋。其干正直无枝。"冬天依然翠绿，树干正直无屈，都很容易引申为君子的高洁。北宋刘敞《棕榈》诗中就咏道："雪中霜里伴松筠。"不过，棕榈虽然是常绿乔木，但毕竟是热带和亚热带的植物，寒冷的北方很少种植。从植物学上说，棕榈的确耐寒，可以忍受零下七摄氏度的严寒，但它更喜欢的是温暖潮湿、日光充足的热带环境。如果在寒冷的环境中过冬，现在通行的做法是加缚草绳或薄膜，尤其不能让顶芽受冻。棕榈最适

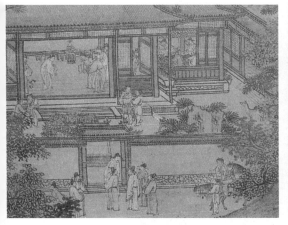

图 2 　《岁朝图》局部

宜的观赏季节并非冬季，而是温暖湿润的春天和夏天。宋代洪咨夔《棕榈》诗中就形容道："肃容春尚静，侠气夏方豪。"

　　现实生活中，棕榈当然可以出现在一年中的任何季节，但是在绘画中则不然。中国古代绘画中，常常用植物来暗示特定的时间。在画中，棕榈是一种春与夏的植物，一般只出现在园林里。较早一幅画有棕榈的绘画是台北故宫博物院所藏、传为南宋的《却坐图》（图 3）。画中棕榈种在大花盆里，放在湖石边，一只丹顶鹤立在棕榈后面，景象与周文靖的画很相似。画中的季节并非寒冷的正月。前景石头边长出白色的小花，而种植棕榈的花盆边更是有一株盛开的玉簪花，这是春夏之交开放的花。在宋代以来的绘画中，棕榈似乎从未在冬景中出现过，而多为春天或夏天。棕榈与这两个季节的关系可以在台北故宫博物院所藏、传为宋人的《十八学士图》（图 4）中看得更清楚。这是由四幅立轴组成的一组画，分别描绘了庭院中文人官僚的四种活动：弹琴、弈棋、习书、赏画。从绘画风格看是明代宫廷画家手笔，从题材上看，这种由琴、棋、书、画四轴组成的绘画在明初才开始流行。这组画中，琴、棋、书、画四种活动分别对应春、夏、秋、冬四个季节。在春季的琴轴与夏季的棋轴中，除了画上春天与夏

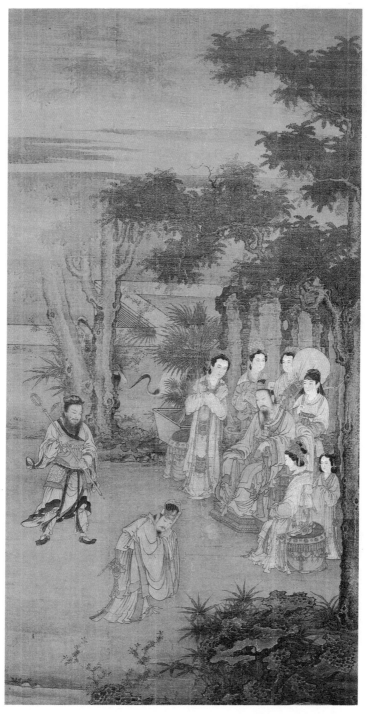

图 3　佚名《却坐图》　轴　绢本设色　146.8厘米 × 77.3厘米　台北故宫博物院

图4　佚名《十八学士图》中的春景（上，局部）与夏景（下，局部）
轴　绢本设色　173厘米×103厘米（每幅）　台北故宫博物院

天各自的时令花卉和物品，都画了棕榈。琴轴中的棕榈较小，种在花盆里，棋轴中的大一些，与湖石相互掩映。到了秋季的书轴和冬季的画轴，棕榈再无踪影。可见，对于古人的庭院赏观而言，棕榈绝非适合秋、冬的植物。

因此，周文靖《岁朝图》中的庭中棕榈，所暗示的并非正月的寒冷，而是春季或夏季的温润。如果仔细看，我们还会在画中院门里的照壁旁看到一棚花草，这也是明代园林常见的装饰，一般是用竹子搭成一个框架，让藤蔓类花草爬满竹架，形成一面花草墙。在画中大堂屋的侧屋，我们还可以看到盆栽的花卉，虽然画家没有进行很细致的描绘，但依然能够隐约感觉到点缀的花朵那一派郁郁葱葱的勃勃生机。这几个细节都指向一点：画中季节不是正月冬季，而是春季或夏季。

官僚的雅集

乾隆皇帝之所以会把这幅画当作一幅岁朝图，很可能是因为画中描绘的是一个有大门、院墙、正厅的人家，且有拱手施礼的场面。这颇有些像流行的岁朝图。除了被误作马远的这幅"岁朝图"，乾隆皇帝还收藏了一件南宋李嵩的《岁朝图》。李嵩是与马远同时代的南宋画家，乾隆的这幅李嵩画并非南宋画，而是明代人的一幅托名之作，因为画中大厅里的两位侍从头戴的是明代典型的"六合一统帽"，由六片拼成，俗称"瓜皮帽"。李嵩伪款的这件《岁朝图》所表现的确实是过年的景象：院墙外有人马来拜，院子里的人在拱手行礼，小朋友在点爆竹，门上贴着文武门神。院墙外人马来访和院内躬身施礼的人物与周文靖的画都有些相似，可能因为岁朝图的这一特点，乾隆才把周文靖的画也定为"岁朝图"。

乾隆皇帝虽然一时走眼，但是他所注意到的来访和拱手施礼的场景，的确是这幅画不可忽视的特点。只是我们要追问：如果来访和施礼不是为拜年，那是为了什么？

有一个细节乾隆皇帝已经注意到了，画上的人物——除了明显是侍从和童子的人——全都身穿官僚的便服，头戴官帽。官帽也就是俗称的"乌纱帽"，典型特征是帽后有两条几乎呈水平的翅。画中大厅里躬身施礼的一位官员，腰上还系有点缀着纹样的官带。数一下，画中有二十二位官员、九位侍从。这么多的官员聚集到一个庭院之中，他们要干什么？

画面下部正在往院门走的三位骑马官员背后，有一位童子夹着一把古琴。而大厅侧面的房间里，三位官员正围着桌子欣赏书法。因此，琴棋书画占了两样。显然，官员们正在进行所谓的"文会"，或称"雅集"。文人雅集是常见的绘画题材，但是全部由官员参与的聚会，却不是常见的画题。

聚会什么时代都有，而且的确是有身份的人参与得多。东晋时代的兰亭雅集，其实就是一次东晋官员在三月初三"上巳节"的聚会。不过王羲之在《兰亭序》中，对官员聚会的意义只字未提。在后来，兰亭雅集的意义也与官僚无关，而成为文人雅集的典范。雅集的另一个典范是宋代的"西园雅集"，虽然参与者中有王诜、苏轼、李公麟这样的官僚，但也有和尚，并非一次纯粹的官僚雅集。到元代，还有著名的"玉山雅集"，更是一次以文人隐士为主的雅集。雅集中官僚身份的凸显，是明代前期的新现象。

明代的雅集，最著名的莫过于以宋代"西园雅集"为参照系的"杏园雅集"。"杏园"是明代前期内阁大臣杨荣宅院的雅称。所谓"杏园雅集"，是指正统二年（1437）春，农历三月初一，适值朝廷假日，杨荣邀请内阁高官杨士奇、杨溥，以及其他几位朝中高官，在自己家里举行的聚会。雅集官员一共十位，镇江博物馆与纽约大都会艺术博物馆各藏一本的《杏园雅集图》是对这次雅集的图像再现（图5、6）。[3] 画中人物全都头戴官帽，身穿官服，甚至大多数穿的还是带有补子的正式的公服。明明是假日清晨在园林里休闲雅集，偏偏穿得这么一本正经，好像是上朝见皇帝，这是为何？

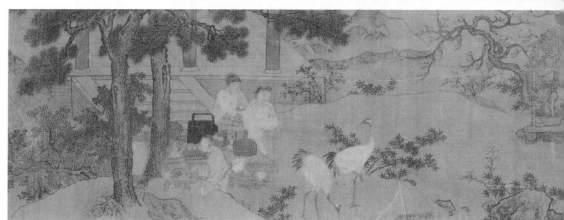

图 5　谢环《杏园雅集图》　卷　绢本设色　37厘米×401厘米　镇江博物馆

　　理论上来说，官员在休假时是不用穿正式官服的，既累赘也毫无必要。但是作为国家命官，需要时刻心系朝廷。杨士奇在《杏园雅集序》开篇便言明："古之君子，其闲居未尝一日而忘天下国家也。"虽然是休假，但作为官员，仍然应该想着国家大事，不能沉溺于休闲玩乐之中。杨荣在《杏园雅集图后序》中说得更清楚："感上恩而图报称，因宴乐而戒怠荒。"对皇帝的忠诚就反映在即使是下班后的休息，也依然不忘公务。《孝经》中有言："子曰：君子之事上也，进思尽忠，退思补过。"在宋代的《孝经图》中，图解这一段话的画面描绘的正是以云烟隔开的上下两个场景，一

　　　　　　　　　古画新品录：一部眼睛的历史

个是上班时在皇帝身旁的躬身进谏，另一个则是下班后依然身穿官服，在有柳树湖石的私人园林之中静坐默思。《杏园雅集图》中诸位官僚的官服，并不表明他们真的身穿官服来参加雅集，而表明他们时刻都在提醒自己，为官不要懈怠。

如果我们把《杏园雅集图》与周文靖的画对比，会发现二者有不少相似处。人物同样都是身穿官服来参加雅集，同样是在庭院之中，院子里同样都有湖石、花棚、棕榈树（大都会藏本）、丹顶鹤，休闲的活动同样是抚琴、习书以及品茶。只不过，周文靖的画山水背景占据很大比重，人

图 6　1560 年刊刻的《二园集》中的《杏园雅集图》

物比例较小，细节的描绘不如《杏园雅集图》真实，而仅仅是会意的粗略描写。一个是卷，一个是轴；一个是长镜头式的平视特写，而另一个是高空鸟瞰式的俯拍。

两张画的年代相隔也不远。《杏园雅集图》的作者谢环与周文靖同时，二人同样都在北京服务于宫廷，周文靖的画虽然没有特定的地点，但也应该是北京官僚圈的写照。虽然画得不如谢环精细，但周文靖的画中也有一些谢环所没有的处理。画面上部是氤氲的雾气，远山与树木隐约可见。在画幅右侧边缘，赫然露出一所雄伟殿宇的屋角（图 7）。可以看出是两重建筑，前面矮一些的是九脊顶重檐建筑，后面更高的是攒尖顶建筑。这是

　　皇帝才享有的规格，是皇宫和皇帝的象征。那攒尖顶，可能表现的就是紫禁城中三大殿的第二重"华盖殿"。是画家在作画的时候真的看到了皇宫一角吗？不是。这种处理显然是在强调一点：今天的官僚雅集，是在皇帝的注视之下，大家都穿着官服，要时刻想着国家，不能有丝毫懈怠。

　　正因为身为官员，要时刻检点自己，所以即使在休假时，也不能有出格的行为。不论是《杏园雅集图》还是周文靖的这幅雅集图，官员的休闲活动基本都离不开四种：琴、棋、书、画。这所谓的"四艺"，并非抽象的才艺，而实实在在是明代前期京城官僚圈的风气。长期为官北京的叶盛曾记录下明初京城官僚圈的一个评价标准和品评风尚："士大夫游艺，必

图 7 《岁朝图》局部

审轻重，且当先有迹者。谓学文胜学诗，学诗胜学书，学书胜学图画。此可以垂名，可以法后；若琴弈，犹不失为清士，舍此则末技矣。"文、诗、书、画不仅用来玩赏，而且可以"垂名"与"法后"，具有道德意义。琴、棋虽然没有严肃的道德意义，但仍然是高雅的艺术，是"清士"的行为。"清"是明初京城官僚圈的一个普遍标准。明初对于官员的行为有很严格的规范，官员品德的"清"至关重要。这一标准在绘画中体现得很清楚。明初宫廷与官僚圈的绘画中，竹与鹤是流行画题，所取的是"竹鹤双清"之意。当时，种竹子、养仙鹤的官员很多，为的都是标榜自己的"清"：清高、清雅或清廉。

周文靖的画，并非一幅岁朝图，而是明初京城官僚圈假日雅集风尚的体现，可能是为京城某位官僚所画，画幅尺寸也很适合挂在官邸大厅中。不过，画中的官僚雅集并非某一次真实的雅集，而是出自想象。因为画中雅集的大堂，其建筑样式是歇山顶，属于等级较高的建筑，后面隐约还有更高大的建筑。而明初对官员的住宅有严格的规定，绝对不能用歇山顶，也不会如此宽敞。现实不允许，那就画出来。这幅画中的场景可以说是官僚的理想与典范：畅游琴棋书画，享受暇日生活，沐浴天子之恩，心怀国家大事。虽然明代的皇帝可能从未看到过这幅画，但清代的乾隆皇帝却在画面顶端写下了题跋，似乎是冥冥中的天意。

注释

［1］徐邦达：《古书画伪讹考辨·三》，故宫出版社，2015 年，34 页。

［2］赵晶：《明代画院研究》，浙江大学出版社，2014 年，232—235 页。

［3］对于这幅画的深入讨论，参见尹吉男《政治还是娱乐：杏园雅集和〈杏园雅集图〉新解》，《故宫博物院院刊》2016 年第 1 期。一般认为，大都会艺术博物馆所藏的一卷是仿本。

得自由，莫刚求。茶余饭饱邀故友，谢馆秦楼，散闷消愁，惟蹴鞠（鞠）最风流。

青楼风月：《蹴鞠图》与《金瓶梅》

和今天的情形一样，古代中国人除了一小撮能够通过赏玩大画家的作品培养起精英的视觉趣味，大部分人日常所见的是格调庸俗、充满市井趣味的"俗画"（vernacular picture）[1]。虽然大画家的作品构成了我们现在所读到的装帧精美的"艺术史"著作，但却是那些数量惊人的俗画把它们举到编写艺术史的人面前。因此，对于艺术史研究而言，"俗画"是理解艺术史的重要途径之一。美国克利夫兰美术馆藏有一件托名为南宋宫廷画家马远的《蹴鞠图》立轴（图 1），或可成为我们观察古代世俗绘画的一个好例子。

蹴鞠齐云

这是一幅绢本绘画，纵 115.6 厘米，横 55.3 厘米，虽然尺寸不大，但却是存世的古代蹴鞠图像中最大的一件。在英文出版物上，这幅《蹴鞠图》名为"The Football Players"，看来"足球"理念深入人心。实际上，画中的场面与现代足球相去甚远。乍一看，画中站在一片空地上的九个人就像足球场上争顶高空球的球员，但仔细一看，画中有七男，还

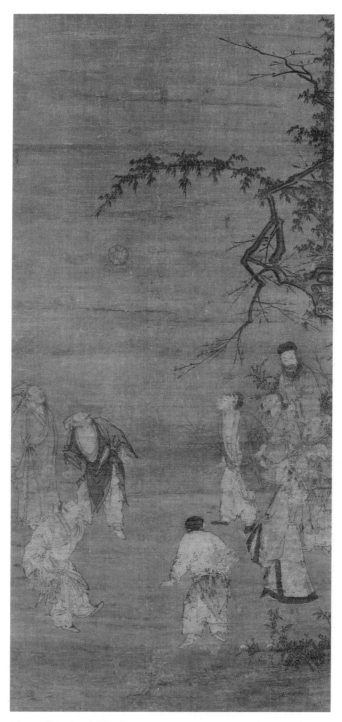

图 1 （传）马远《蹴鞠图》 轴 绢本设色 115.6 厘米 × 55.3 厘米
克利夫兰美术馆

有二女——男女搭配，干活不累。画面的场景是在种有梅树和竹子的庭院。曲折的梅枝蜿蜒向下，显然不是野梅，而是经过人工处理的宫梅，姿态奇特，俗称"照影梅"。这或许是此画作者长期传为南宋画家马远的原因之一，马远的梅花就被称为"拖枝"。庭院中，翠竹青青，梅花初绽，地面上还有一株木本植物，开着几朵小白花，可能是白山茶。竹与梅同属"岁寒三友"，加上山茶，表明画中的时间是在冬末春初。弯曲侧倒在画面上部的竹枝便是明证，它显然是被冬季的大雪压弯的，现在，雪已消，寒未退。在这个春寒料峭的时节，一群人聚在空地蹴鞠，既娱乐又暖身。

由于画面是高度超过一米的立轴，而不像其他的蹴鞠图那样多为团扇，因此画家充分利用了画面的高度，描绘了一个把球踢到半空，众人望球兴叹的瞬间。为了彰显球的高度，画面上部五分之三的位置都是空白。但这样一来，画面上部仅有一个圆球的空间会变得很空洞。画家有办法——他巧妙利用了庭院中的梅树与竹子，把竹子画成侧倒的弧形，竹梢恰好指向皮球，又像是被皮球给吸引过来一般。同时，他又画了倒挂的梅枝。竹枝与梅枝仿佛拇指与食指框出的圆弧，把皮球圈在其中。这一来为画面上部空间增添了许多生趣，也让观者很快就能注意到画中皮球的位置，可谓一举两得。宋代时，"齐云"成为蹴鞠的雅称，当时还出现专门表演蹴鞠的社团，叫作"齐云社"，也称"圆社"。画里半空中与竹梅共戏的皮球，正是对"齐云"的绝好阐释。实际上，存世的蹴鞠绘画中，譬如所谓的《宋太祖蹴鞠图》，球几乎都是颠在膝盖位置，大家低头看球，克利夫兰所藏的这幅画是与众不同的唯一一件。[2]

画面上部的虚对应画面下部的实。画面下部虽然有九人，但从双臂张开、身体前倾以及仰头望球的动作来看，真正参与蹴鞠的只是当中四人，呈方形排开。画面左下是一位微须的年轻士人，头戴蓝色的纱帽，长袍的衣襟和袖口也装饰着蓝色的花边，腰间还系着一条红色的丝绦（图 2-1）。这一切都表明，他在画中地位特殊，只见他左脚抬起，半空中的球正是他

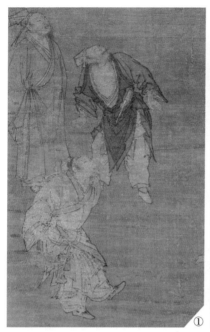

图2 《蹴鞠图》局部

踢出的。和他对踢的有三位，值得注意的是他斜对面的球友（图2-2）。她是一位打扮得颇为性感的女子，恰好处于倒垂的梅枝下，仿佛是一种暗示。她下身穿着裙裤，上身穿着两边开襟的窄袖上衣。仿佛为了与斜对面的年轻男士相对称，她的衣襟装饰着粉红的花边。她所穿的开襟上衣是宋代诞生的一种款式，称作"褙子"，明代依然流行。两条衣襟中间有距离，无法并拢和交错，因此也没有扣子，无须系紧。这种款式可以让里面的内衣若隐若现，使女性感性与理性兼有。为了左右两脚踢球的方便，她把左边的裙裤一角扎起来，而且把右边的衣襟撩到左边，用左手拽着衣襟一角，恰到好处地露出了手腕上的一圈金色臂钏。毫无疑问，她是一位讲求时尚的运动女性。想必观者和她的球友一样，都不会忽视两条衣襟之间露出的一片抹胸。她的身后是一位梳着双髻的小丫鬟，双手拿着一块宽大的白布，应该是条大汗巾，仿佛是网球比赛中站在选手后面的球童，随时准

备给她的女主人擦拭额头的香汗。

除了作为主角的年轻男士和妙龄女性，另两位踢球的男子穿着打扮都比较简朴。背对观者的男子腰间扎着围裙状的衣物，这是宋代身份较低的城市劳工的惯常打扮，在张择端《清明上河图》中比比皆是。[3]腰带处还插着一把团扇，头上只戴着深色的头巾，一副城市平民形象。这身打扮便于活动腿脚，像是职业的蹴鞠艺人。他对面的男子也戴着头巾，不甚优雅地敞着怀，外面的深色长袍竟然有类似现代西服一样的领子。他俩的位置暗示出他们是陪衬。

在四位蹴鞠者的外围，还围拢着几位观看者。其中，画面右边紧挨着腰插团扇者是一位侧身男子，装束与踢出高球的年轻男士相似，也戴着蓝色的纱帽，身穿长袍，表明他也是一位有身份的文士。此外，在画面左边的最远处还有一位仰头看球的男子，手插在衣兜里，装束与旁边陪年轻男士和女子一起蹴鞠的人相近，属于身份低一等的人。余下的两人位于画右，站在仕女和丫鬟身后，两人都穿着圆领长袍，一位手中捧着一个备用的皮球，另一位是老者，画中只有他没有盯着空中的皮球。他们二人和仕女的小丫鬟一样，似乎也是画中某位蹴鞠男士的跟班。

如此一来，我们对于画中的人物关系便有了清楚的了解。这是一场四个人对踢的蹴鞠。在古代，蹴鞠按照不同的游戏方式分为"白打"和"筑球"两种。"白打"不用球门，以踢出的花样和动作难易为评判标准。"筑球"则分两队，看哪一队将球踢入悬在空中的球门次数多。画中的蹴鞠是"白打"。按照白打的规矩，四人场的白打有个好听的名字——"流星赶月"，怪不得画家要把球画在半空，冷不丁一看，皮球还真像一个月亮。

折叠扇？望远镜？

绘画图像常常被人拿来图说历史，这幅画也常被用来作为宋代蹴鞠场景的记录。可是，以图证史可没这么简单。这幅画没有款识，传为南

图 3　《蹴鞠图》局部

宋马远所作，被普遍认为是一件南宋绘画。但是除了画中曲折的梅枝有些类似马远的画法，画中并没有足够的证据支持这一点，反倒是显露出许多晚期绘画的特征。画中人物的装束，甚至透露出许多更晚时期的特征。画中两位有身份的男士，头戴的蓝色纱帽样式奇特，纱帽很高，顶部呈车轮状；另几位男子的头巾也比较高耸。这些都接近明代的特征。实际上，服饰并不是最奇怪的。如果仔细看，会发现画中蹴鞠的四人中，左上那位处于帮衬地位的敞怀男子腰间别着一个细细长长的器物，上头大，下头小，长度差不多相当于两个手掌，约摸 30 厘米至 40 厘米（图 3）。它的上半部分有两处缠着黄颜色的细绳，细绳又打了一个结，最后用蓝色的丝绦穿过这个结，在腰间缠绕几圈固定住。这个奇怪的东西究竟是什么？

　　这是乐器中的笛子吗？可是这上粗下细的形状绝非笛子，倒是看起

来像一个旱烟锅。烟草在明代中后期传入中国，烟斗也同时出现。旱烟的烟杆一般是一尺多长，一头有铜制的烟嘴。不过画中的物体较之旱烟杆而言又过于粗了，而且我们也看不到烟嘴。这样东西会不会是一把短剑？可是我们实在又看不出剑鞘的形状。那么，这是不是明代中后期盛行的折扇？考虑到对面的那位帮闲腰间插着团扇，按照对称的原则来说，同为帮闲的他腰间有可能是一把折扇。但这个细长的东西相对一柄折扇来说过于长了，折扇上面没有必要缠这么多细绳，况且我们也看不到任何对扇骨的描绘。作为男子可以随身携带的装饰物，这个细长的物体还能是什么？

这样东西较粗的一端呈淡褐色，较之其他部分颜色重，似乎分成上下两截。不知是偶然还是刻意，画家用一些白颜色在器物身上涂抹了一下，制造出一些立体感，使得器身像一个圆筒。上粗下细的圆筒，有些像单筒望远镜。

望远镜在明代后期传入中国，明末的人对于望远镜已经很熟悉，明朝的宫廷中就进行过仿造。望远镜当时被称作"千里镜"或"远镜"。1635年出版的《帝京景物略》中如此描述望远镜："远镜，状如尺许竹笋，抽而出，出五尺许，节节玻璃，眼光过此，则视小大，视远近。"这里描述的是多节的单筒望远镜，大小类似竹笋。望远镜出现后并没有应用到天文观测上，而是成为一种西洋奇技淫巧，就像令人新奇的西洋人一样，装点着人们的生活。17世纪的著名文人李渔曾写有一篇《夏宜楼》的话本小说。故事的主角是一位书生，他偶然在古董铺中购买了一个望远镜，发现这个奇器竟然可以用来在高楼上窥视心仪的美女在庭院荷塘中戏水。李渔对望远镜做了一番描述："千里镜，此镜用大小数管，粗细不一。细者纳于粗者之中，欲使其可放可收，随伸随缩。所谓千里镜者，即嵌于管之两头，取以视远，无遐不到。"《蹴鞠图》中的这个器物，着实像一柄千里镜。倘若真的如此，那么这幅画的年代，恐怕不会早过明末了，是一幅17世纪的绘画。即便它不是望远镜，而是折叠扇，画的年代也不会早于

明代，因为折扇虽然在北宋就从高丽传入中国，但成为普遍的社会风尚要到明朝中期。

妓女的本领

先绕开折叠扇和望远镜的迷雾。《蹴鞠图》一个最大的特征是男女同场蹴鞠。蹴鞠的兴起是与男性有关的，传说为黄帝的发明，但是从唐代以来就有女性参与其中。唐代王建有诗描绘宫廷女性的"白打"："寒食内人常白打，库中先散与金钱。"这里的蹴鞠是寒食节的宫廷娱乐。之所以要在阳春三月的清明前后蹴鞠，是因为这个时节往往有点倒春寒，容易染风寒——伤寒可是古代最难治的病之一。为了预防风寒，需要适当运动。场地和设施要求不高的蹴鞠与秋千便成为全民健身的不二之选。明代高濂《遵生八笺·三月事宜》中收集了古今各种图籍中有关三月的记载，其中一条说："寒食有内伤之虞，故令人作秋千、蹴踘（鞠）之戏以动荡之。"[4]本来，秋千属于女性，蹴鞠属于男性，二者共同构成春日里的亮丽风景。即便女性要蹴鞠，也往往是在女性同伴之间私下进行，不会像男性这样在公众场合进行。不过，只要女性敢于冲破世俗的枷锁，那么蹴鞠就会变成她们的专长。

元代以来，蹴鞠就并非上层女性的活动，而主要是教坊中的一种表演。男人很喜欢看女性蹴鞠。蹴鞠时全身运动，衣裙上下翻飞，鬓影凌乱，娇娇带喘，所产生的性感难以抵抗。慢慢地，青楼女子越来越多地参与到蹴鞠中来，蹴鞠成为她们必须掌握的才艺之一。很多男性就喜欢到青楼妓馆中和妓女蹴鞠玩耍。元代的一位才子萨天锡专门写过一篇《妓女蹴鞠》散曲，描写一位美艳妓女蹴鞠时的动人画面，这位女子"绝色婵娟，毕罢了歌舞花前宴，习学成齐云天下圆"。既善歌舞，也善蹴鞠，走红是必须的。曲的最后用蹴鞠妓女的口吻，企盼蹴鞠绝艺能够给自己带来真正的爱情，或者至少是多一点顾客："若道是成就了洞房中惜玉怜香愿，媒

古画新品录：一部眼睛的历史

合了翠馆内清风皓月筵，六片儿香皮做姻眷，荼蘼架边，蔷薇洞前，管教你到底团圆不离了半步儿远。"

元代大戏曲家关汉卿也写过一首有关女性蹴鞠的散曲《女校尉》，描写的就是青楼女子与客人一起蹴鞠时的香艳场景。曲中描写的是一幕三人蹴鞠的场面，按照蹴鞠的规则，三人分别称为校尉、搭头、子弟。妓女自然是"校尉"，"子弟"则一语双关，既是三人制蹴鞠中的第三人，也是对妓女客户的称呼。这位"子弟"是一位常上花柳巷的男子，曲中有一段借用了他的口吻："得自由，莫刚求。茶余饭饱邀故友，谢馆秦楼，散闷消愁，惟蹴跼（鞠）最风流。"[5] 酒足饭饱，邀上三五发小，得空来逛青楼，和妓女蹴鞠，最是风流。明末盛行的一本日用百科全书中"青楼轨范"的配图，堪为这一场景的完美再现（图4）。

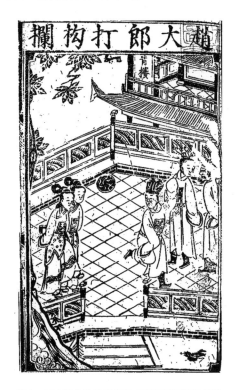

图4　1599年余象斗刊印的《新刻天下四民便览三台万用正宗》中的"青楼"场景

作为纨绔风流公子哥的"子弟",在明代中后期达到了新的境界。冯梦龙辑录有一本《挂枝儿》小调专集,其中一首唱的就是明代江南的"子弟":"子弟们打扮得其实有兴,玉簪儿撑出那纱帽巾,白绸衫一色桃红裤,道袍儿大袖子,河豚鞋浅后根,一个个试起那天庭也,气质难得紧。"这不禁让我们又回到了画面里的男主人公,那位与妓女对踢的男子。除了蓝色的透明纱巾、红丝绦,他脚上还蹬一双尖头的红鞋。晚明文人顾起元恰在《客座赘语》中讲到了江南男性时尚圈对头上脚下的热衷——"巾"则"其质或以帽罗、纬罗、漆纱,纱之外又有马尾纱、龙鳞纱,其色间有用天青、天蓝者",这恰好点明了男子头上为何是蓝色;至于"足之所履","昔惟云履、素履,无它异式。今则又有方头、短脸、球鞋、罗汉靸、僧鞋,其跟益务为浅薄,至拖曳而后成步,其色则红、紫、黄、绿,亡所不有。即妇女之饰,不加丽焉。嗟乎!"踢球男子的红鞋,无疑是一双红色的"球鞋"。[6]

孪生铜镜

湖南省博物馆在 20 世纪 70 年代征集到一面精美的蹴鞠人物铜镜,镜背的图案是男女在庭院中相对蹴鞠的场面(图 5)。画面以中央的镜纽和太湖石为界,分为左右两部分。左边是控球的仕女,带着丫鬟。右边是一位戴着幞头的男子,正在与仕女一起蹴鞠,身后是他的男性仆从。有趣的是,在中国国家博物馆,藏有一件与之一模一样的蹴鞠铜镜,铜镜的大小厚薄也几乎完全一致,湖南省博所藏直径 11 厘米,国博所藏直径 10.6 厘米。两面铜镜应该是同一个作坊中生产出来的同一批产品。对于铜镜的年代有不同看法,绝大部分人根据蹴鞠人物的服装定为南宋,但也有一部分人认为是明代前期,还有学者认为是元代。[7]

这两面孪生铜镜面对的问题与克利夫兰的《蹴鞠图》一样,都被指认为南宋,但实际上要晚得多。铜镜中的蹴鞠场景,与《蹴鞠图》在基本

图 5　蹴鞠纹铜镜　直径 11 厘米　湖南省博物馆

结构上十分相似，都是穿着富贵的男女在庭院中对蹴皮球，身后有仆人服侍。男女混合蹴鞠，是元代以后才盛行的景象。[8] 其前提，便是上文所说的蹴鞠成为妓女招徕顾客的本领。铜镜中，蹴鞠的中心是那位女性，她上穿开襟上衣，下着垂至脚面的裙裤；发髻高耸，头戴金钗。她低头注视着在脚尖上飞起的皮球。尖尖的小脚和圆圆的皮球也正是对面的男性目不转睛凝视的对象。这恰是关汉卿在另一首散曲《蹴鞠》中所描写的妓女蹴鞠场面的再现："侧款金莲，微舒玉体，唐裙轻荡，绣带斜飘，舞裙袖垂。"铜镜中还有侍女和男仆的形象。侍女手拿一条宽大的汗巾，汗巾很长，另一头披到了侍女的肩膀上。男仆手提一物，无法清晰辨认为何物，是食盒，还是和《蹴鞠图》中一样是装着皮球的网兜？

铜镜尺寸很小，堪称袖镜，显然不是梳妆台上的大化妆镜，而是可

以握在手掌中，放进袖管里随身携带的补妆镜。也就是说，这种镜子肯定不是在家里用的，而是在外面行走、运动时用的。那么，谁会在家门之外的场合掏出这样一面铸造了男女蹴鞠嬉戏图案的镜子整理鬓发呢？善于蹴鞠的青楼女子，或者是与她们对踢的浪荡子们，会不会是这面袖镜的主人呢？虽然我们没有充分的证据，但一个有趣的事实是，这种蹴鞠铜镜似乎是大批量生产的。除了国家博物馆和湖南省博物馆，深圳博物馆、云南省博物馆据说也都藏有类似的蹴鞠铜镜。可能出自同一个模子的铜镜，暗示出这是当时颇受欢迎的时尚用品。倘若把蹴鞠纹铜镜与《蹴鞠图》联系在一起来看，我们或许能勾画出一条新的线索。

《金瓶梅》与蹴鞠图

实际上，与这幅《蹴鞠图》更为相似的是明代小说《金瓶梅》的第十五回《佳人笑赏玩灯楼，狎客帮嫖丽春院》。讲的是元宵节这天，西门庆趁女眷都往街市游玩的机会来到名为"丽春院"的妓院，与相好的妓女李桂姐姊妹热闹。其中就有西门庆和桂姐还有几个帮闲一起蹴鞠的场面：

> 西门庆出来外面院子里，先踢了一跑。次教桂姐上来，与两个圆社踢。一个撺头，一个对障，勾踢拐打之间，无不假喝彩奉承。就有些不到处，都快取过去了。反来向西门庆面前讨赏钱，说："桂姐的行头，比旧时越发踢熟了，撺来的丢拐，教小人们凑手脚不迭，再过一二年，这边院中，似桂姊妹这行头就数一数二的，强如二条巷董官女儿数十倍。"当下桂姐踢了两跑下来，使的尘生眉畔，汗湿腮边，气喘吁吁，腰肢困乏。袖中取出春扇儿摇凉，与西门庆携手，看桂卿与谢希大、张小闲踢行头。白秃子、罗回子在旁虚撮脚儿等漏，往来拾毛。[9]

图6 《金瓶梅》崇祯本插图

　　《金瓶梅》崇祯刻本中的版画插图再现了这一幕,与《蹴鞠图》有很多相似之处(图6)。尤其是背对观者、腰扎围裙的那个帮闲,形象几乎与《蹴鞠图》中一模一样。《蹴鞠图》中也有身份较高的男士,与西门庆的儒生打扮也颇为相似。《金瓶梅》中这一幕发生在正月十五,而《蹴鞠图》中的场景也是在梅花开放的初春时节。有意思的是,《蹴鞠图》中的一位帮闲腰间插着一柄团扇,上面画着粉红的花朵,有花无叶,不是桃花便是梅花。须知在古代,男子使用的扇子一般是素扇或装饰着素雅主题的

绘画，这柄艳丽的画扇不是一个正经的男士应该拥有的，其暗示的更多是纨绔子弟和青楼风月的关系，与"金瓶梅"这三个字有异曲同工之趣。

"狎客帮嫖丽春院"的高潮部分是踢球，主要出场人物一共是八男二女，二女自然是妓女李桂姐、李桂卿，八男分别是：主角西门庆，配角应伯爵、谢希大、孙寡嘴、祝日念，龙套张小闲、白秃子、罗回子。表现这一幕的崇祯本插图中画了八男三女，多出来的一女是丫鬟，她手中捧着宽大的汗巾，用来给蹴鞠的主角擦汗。可以说，版画插图比较好地表现了小说中的场景。《蹴鞠图》中也是人物众多，画了七男二女，其中一女是丫鬟。也就是说，与《金瓶梅》比起来，只少了一个配角和一个妓女。不过，《蹴鞠图》中踢球的方式是四人场，而不是《金瓶梅》中的三人场。

我们虽然不能说《蹴鞠图》是根据《金瓶梅》的情节引申而来，但两者之间的关系还是很引人入胜。《蹴鞠图》的年代，应该就在《金瓶梅》成书的前后。我们无法确定是谁影响了谁，或许更可能的情况是，《金瓶梅》的小说文本、版画插图，《蹴鞠图》，包括传世的数面蹴鞠纹铜镜，都分享了一个特殊语境：风月场。风月场是一个边界十分暧昧的地方，是时尚前沿，是社交沙龙，是道德与金钱博弈的场所。情色与色情、浪荡与淫荡、风雅与风骚之间的差别，只在一念间。风月场的视觉文化也是如此。在这个场合中，什么样的东西是可以公开表现、公开展现的呢？"乐而不淫"的蹴鞠给了我们答案。

作为小立轴，克利夫兰的《蹴鞠图》张挂与欣赏的场所应该是一个并不太大的空间，满足的是一个或少数人的目光。比这个空间更小的是台北故宫博物院所藏的《闲庭蹴鞠图》团扇，传为北宋张敦礼所作，但应是一件晚得多的明代绘画。团扇所画的是四男一女在庭院中蹴鞠的场面，其中有两位男子腰间围着深色的布巾，是社会地位较低的人物；另两位穿着长袍，是地位高一些的普通士人。蹴鞠的女性是中心，她短衣装小打扮，腰间也系着布巾，窄袖、长裤，一身蹴鞠的专业行头。拥有这样的运动行头，自然不是良家妇女。有趣的是，画中作为衬景的是一

株光秃秃的树，暗示着冬春之际的寒冷时节，和《蹴鞠图》乃至《金瓶梅》插画差相仿佛。这柄团扇的使用者我们虽然不知，但他一定不是苦读"四书五经"的学子，也不是朝中的宰辅重臣，而可能是一个喜欢蹴鞠、知道怎样蹴鞠的风流子弟，或者是风月场中的某位女子——轻摇便面，吸引风流子的目光。

注释

[1] 高居翰的著作中明确提到了"vernacular painting"（俗画、市井画）的概念，这个概念实是受到文学史上"vernacular literature"（俗文学、白话文学）的启发，与诗词文赋相对应。参见 James Cahill, *Pictures for Use and Pleasure: Vernacular Painting in High Qing China*, University of California Press, 2010。

[2] 佘城：《宋人的"蹴鞠图"与足球运动》，《故宫文物月刊》1983 年第 1 期。

[3] 沈从文：《中国古代服饰研究》，上海书店出版社，2002 年，419—422 页。

[4]（明）高濂：《遵生八笺》，王大淳校点，巴蜀书社，1992 年，113 页。

[5] 刘秉果：《关汉卿套曲〈女校尉〉、〈蹴鞠〉校注》，《徐州师范学院学报（哲学社会科学版）》1983 年第 2 期。

[6] 关于男子的红鞋，可参见毛翔宇《杖履相接话心声——读金农〈自画像〉》，《荣宝斋》2015 年第 10 期。

[7] 周世荣：《足球纹铜镜和宋代的足球游戏》，《文物》1977 年第 9 期；刘秉果：《足球纹铜镜的铸造年代》，《体育文史》1983 年第 3 期。

[8] 在讨论蹴鞠纹铜镜的时候，刘秉果已经注意到了这个现象，并以之为蹴鞠纹铜镜断代的依据，参见刘秉果《足球纹铜镜的铸造年代》。

[9]（明）兰陵笑笑生：《金瓶梅词话》，人民文学出版社，1992 年，123 页。

先生瞌睡，睡着何妨。

长安卿相，不来此乡。

绿天如幕，举体清凉。

世间同梦，惟有蒙庄。

画家的身体：《蕉林午睡图》与艺术家的自我

在北京乃至中国无数的大城小镇，盛夏的一景，便是胡同里和大街上无数赤裸上身、手摇蒲扇、扎堆侃大山的"膀爷"。年龄各异的膀爷中，难得有好身材的，但人们丝毫不吝啬展示自己淌着汗的腰肢。这种景象，突然间令我想起了一幅画，清代画家罗聘的《蕉林午睡图》（亦称《蕉荫午睡图》，图·1）。这幅小立轴是罗聘为自己的老师金农所画的一幅肖像。画中高大的芭蕉树下，冬心先生正坐在交椅中，拿着一柄蒲扇打瞌睡。金农占据着画面显著的位置，更为显眼的是，他竟然赤裸着上身，活脱脱一位膀爷。年轻的弟子究竟出于什么目的要把年迈的老师画成这副尊容？金农裸露的身体究竟有什么可看之处？观者们又都看到了些什么？

消夏图

画面上没有罗聘的落款，我们之所以知道这是罗聘的作品，是因为画中有金农的长篇题记。题记作于乾隆二十五年（1760）六月十日，这时罗聘二十八岁，金农则已是七十四岁的老头。在一年之前的1759年，金农曾有一幅全身的自画像，他侧面站立，手拄藤杖，完全用白描画法。罗

图 1　罗聘《蕉林午睡图》　轴　纸本设色
92.8 厘米 ×38.6 厘米　刘靖基旧藏

图 2　佚名《摹蕉林午睡图》　轴　纸本设色
99.5 厘米 ×45 厘米

图3 罗聘《冬心先生像》 轴 纸本设色
113.7厘米×59.3厘米 浙江省博物馆

聘的《蕉林午睡图》显然是在向老师致敬。他笔下的金农也是几乎全秃的
硕大脑袋后垂着一条细小的辫子，连鬓胡须，与金农的自画像相貌差不
多。在金农去世多年以后，罗聘还画过一幅金农的全身像，依然是选取右
侧面（图3）。把这几幅金农肖像摆在一起的话，人们会立即看到一个精
心经营的形象：剃得很光滑的脑袋，纤细得不成比例的发辫，连鬓长髯，

图 4　唐寅《桐荫清梦图》　轴　纸本水墨
62 厘米 × 30 厘米　故宫博物院

右侧面。这应该就是金农希望传达给世人的形象。

　　作为金农最得意的弟子，罗聘忠实地沿袭了金农自画像所奠定的头部模式。不过，他却在身体的表现上另创新格：脱去了老师的衣服，光天化日之下半裸示人。对这个创新，金农颇为欣赏，写下打趣的自我赞词："先生瞌睡，睡着何妨。长安卿相，不来此乡。绿天如幕，举体清凉。世间同梦，惟有蒙庄。"在金农看来，脱去衣服，能够让自己"举体清凉"，正好避暑。

这幅画在绘画史中显得很特殊，看起来没有太多传统可以追寻。但如果说表现白日在庭院中小憩并且做梦的图画，倒也有一些明代的例子。相对而言，最为类似的是唐寅的《桐荫清梦图》（图4）。同样是夏天，在庭院里的梧桐树荫下，一位文士打扮的人正躺坐在椅子里闭眼睡去，开始做梦。唐寅的题诗告诉我们，这位文士是在自己的院子里"醉眠"，言外之意，是在中午酒足饭饱之后。所坐的交椅，当时也称"醉翁椅"，是一种十分舒适的躺椅。这种躺椅明代颇为流行。仇英的《桐荫昼静图》里，描绘的是几乎与唐寅一样的场面。夏天，在凉风习习的幽静庭院里看书写字，累了便于椅中小憩，消磨一整天，对于唐寅所说的"已谢功名念"、不用应对科举考试的文士而言，不啻神仙生活。从更久远的图像传统而言，这是一种"消夏图"。消夏是在一个私人的空间中，因此穿着通常都很随便，往往会露出身体的一部分。宋人《槐荫消夏图》就是如此，只不过人物是完全躺倒，睡在院子里的榻上，这一睡恐怕要个把时辰，而不只是打个盹。

和《桐荫清梦图》类似，金农享受的也是午饭之后交椅中的休闲生活。所不同的是，他完全脱去上衣，裸着上身，肌肤与空气亲密接触。从这个意义上而言，罗聘的大胆创新彻底地把消夏图推到了一个高峰。衣服一脱，再无俗世的羁绊，所以金农才会骄傲地说："世间同梦，惟有蒙庄。"

金农在罗聘的画中看到这样的高情雅致，却偏偏有人有不同意见。

丁敬的玩笑

丁敬是金农的杭州同乡，同时也是最好的朋友。他在画中看到了性感。

1762年盛夏，在扬州城东的一所寺庙中，七十六岁的金农向六十八岁的老友出示了这幅画像。丁敬在画面上部写下一段幽默的长跋：

老友冬心先生，平生无戏言媟语，并无一粗鄙语。吟诗鉴古，绰然古人。独于分桃断袖之爱，则涣漫而不能割也。适见其《蕉林午睡图》，出其诗弟子罗君两峰之笔。神态宛然，岂独貌似哉！后有侍史偎蕉根，得鼾齁状，正先生所称明僮辈已。因以二十八字题而戏之。武帝英主也，东方以俳调咏柏梁，辄受上赏。知吾老友当不重怒耳：

蕉鹿光阴合眼空，休嫌午睡欠惺忪。多情赖有雄神女，慰藉先生一梦中。

题跋的一开始，丁敬先称赞金农品味高雅，"吟诗鉴古，绰然古人"。接下来，他笔锋一转，开始津津有味地讲述起金农的一个特殊品味——"分桃断袖"，指的是"男风"，通常表现为狎戏男童。丁敬在画面中似乎找到了证据，他发现画中有两个人同时在打瞌睡，一位自然是光着膀子午休的老男人金农，另一位是背靠芭蕉树打瞌睡的年青童子。在丁敬看来，这个童子便是金农所钟爱的李童，是"雄神女"。那么，午睡的金农正在做的梦，恐怕就是与"雄神女"高唐云雨了。

丁敬的题跋既是调侃，也是事实。清代中期男风流行并不是什么新鲜事，在文人精英阶层，男风甚至蔚为时尚。丁敬如此解读画面，理由不外两条：一是画中有两个同时在做梦的男人，二是金农半裸的身体。这两条理由都有点强词夺理，因为同时午休的主仆二人，并不能说明任何问题，而裸露上半身，也不见得是诱惑。尤其是一个七十四岁的垂垂老者，尽管还不至于是"鸡皮老翁"，但七十四岁的身体有什么看头？虽然如此，丁敬的确目光敏锐，他注意到了"裸"这个问题。在之前的历代肖像绘画以及同时代的绘画中，从来没有人这么画过。这便是二十八岁的罗聘和七十四岁的金农留给后来的观看者的一个谜。

虚实相生的身体

粗看起来，画面像是一幅即兴的速写，罗聘幽默地抓住老师金农夏天午睡的瞬间，一挥而就。让这种感觉变得更加强烈的是金农题写的落款，标明题记作于"睡醒时"。这似乎在暗示观者，金农一觉醒来，发现弟子在旁边等候多时，并且已经把自己刚才的睡姿画成图画。不过，这幅画显然不是一场梦的时间就能画好的，画面绝非真实场景的照相机式记录，我们很难想象，主仆二人竟然都会旁若无人、默契地为罗聘做模特。

罗聘的画是一幅肖像，用当时的术语来说，是一幅"小影"，也即"行乐图"。行乐图通常只在人物的脸部进行写实描绘，衣着、环境则统统可以臆想，画中人可以装扮成不同时代的不同角色，穿行在历史与社会的真实和虚幻之间。《蕉林午睡图》把这种既实又虚的特点发挥到了很高的层次。画中人是名满扬州、受人尊敬的文化精英，但这位精英却把上身衣衫尽数脱去。画中人的身材比例乃至画中的场景都显得十分夸张，金农头大身小，两条胳膊与头部完全不成比例。同样有趣的是，交椅中的金农比他背后的童子要大上几乎一倍，夸张地体现出主仆、长幼的关系。这一切，都让这幅真实人物的肖像显得不真实。金农的头部是真实的肖像，裸露的身体却是虚幻的身体，不会让人产生任何肉体联想，完全可以与金农的头部相分离。

实际上，金农虚幻的身体给予了后来的画家以极大的启发，其中的佼佼者是晚清活跃在上海的任伯年。

作为一位与罗聘有些类似的职业画家，任伯年也擅长画肖像。他的主顾多是晚清上海的各界名流。他十分善于把写实的面部与充满想象的环境融为一体。画家张熊是任伯年的前辈，在他七十岁的时候，任伯年为他绘制了一幅肖像，名为《蕉林避暑图》。画中的张熊赤裸着上身，手拿蒲扇，坐在芭蕉树下乘凉。这幅画立刻便会让人想起罗聘的《蕉林午睡图》。若干年后，任伯年为另一位友人吴昌硕绘制了一幅《蕉荫纳凉图》（图 5）。

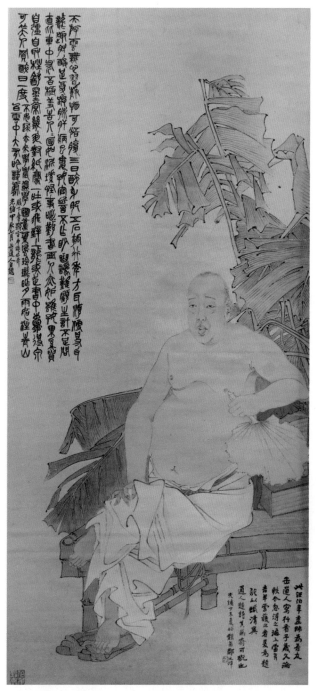

图5　任伯年《蕉荫纳凉图》　轴　纸本设色　129.5厘米×58.9厘米
浙江省博物馆

画中人同样是赤裸上身，手拿蒲扇，交叉双腿，在芭蕉树下乘凉。源于罗聘的这种模式被任伯年反复运用。中国美术馆藏有一幅任伯年的《大腹纳凉》，画中人赤裸的身姿与吴昌硕几乎完全一样，只是换了张脸而已。不同的人，拥有同一个身体。毫无疑问，任伯年笔下的这个身体尽管涂上了颜色，画出了夸张的大肚子，但绝非吴昌硕或张熊的真实身体，而是一个想象的文人的身体。在这里，没有丁敬所调侃的男风，也没有金农所标榜的摆脱俗世的庄周梦境，有的只是对裸露的身体的展示。

画家的自白

脱去上衣、半裸身体的男性，并非从未在绘画中出现过。

明末重要的类书《三才图会》里，专门有一个部分是讲人的"身体"，谈及了许多生理和医学知识。无论是健康的身体还是有疾病的身体，常常是用一个裸露上身的男性文士形象来展示的。或许是怕消夏时睡着而着凉，或许是怕裸身而不雅，历代消夏图中的文人几乎没有把衣服全部脱去的。但到了明代后期，这样的例子逐渐多了起来。明末杭州人杨尔曾刊刻的版画集《海内奇观》中，在展现"西湖十景"之"曲院风荷"的图画里，就描绘了在湖边院子里临水台榭中观荷的一位文士，彻底裸了上身，手里摇着一柄蒲扇，身后桌子上摆着一函书和一个酒杯。裸与酒，显然有某种关系。

不过，《蕉林午睡图》中的半裸，是以真人肖像出现的半裸，在之前的绘画中从未有过先例。在绘画史中，通常是描绘下层民众形象时，我们才会看到半裸的身体，比如农夫、城市的雇工、纤夫、相扑表演者、逃荒的人群等等，他们都是为了谋生而四处奔波的下层百姓。当然还有一类特殊人物的图像也半裸身体，比如鬼怪、地狱中受煎熬的魂灵。这些半裸的形象，共同的特点是身份卑微和粗俗。他们半裸，是因为他们无衣可穿，或是无须穿衣。他们往往会露出精瘦的身体，显示底层生活在他们的身体

上留下的痕迹。罗聘创造出的半裸身体，与下层民众的身体截然不同，是肉乎乎的男性文人的身体。文人的裸露，与下层民众的裸露，究竟有什么不同？

或许我们需要注意这个事实——无论是罗聘笔下半裸的金农，还是任伯年笔下半裸的张熊与吴昌硕，全都是著名的画家。对于画家而言，脱去他们的衣服，会让人想起什么？

与金农、罗聘同为"扬州八怪"之一的边寿民为我们提供了一条线索。他画有一套《杂画册》（故宫博物院藏），其中一幅画的是砚台一方，小瓮一个，画上题写道："清泉一汪，墨浪一泓，解衣礴裸。""清泉一汪，墨浪一泓"指的是画中的砚台和小瓮，二者都是画画的工具。"解衣礴裸"指的是画画的状态。他在这一句后又添了一句话来解释什么是"解衣礴裸"："余有《泼墨图》小影，作解衣磅礴状。"原来，边寿民有一幅自己的画像，画的就是自己"解衣磅礴"的样子。所谓"解衣磅礴"，来自《庄子·田子方》："宋元君将画图，众史皆至，受揖而立，舐笔和墨，在外者半。有一史后至者，儃儃然不趋，受揖不立，因之舍，公使人视之，则解衣般礴裸。君曰：'可矣，是真画者也。'"在庄子讲述的这个故事中，画家脱掉衣服，赤身裸体，才能真正进入画画的自由状态。到了清代，"解衣磅礴"这个典故，逐渐成为画家所标榜的状态。清代初年的恽寿平就曾经说："作画须有解衣盘礴，旁若无人意，然后化机在手，元气狼藉。"边寿民的《泼墨图》小影虽然现在已经不知去向，但从裸露身体的角度而言，与罗聘为金农所画的《蕉林午睡图》"小影"或许有相似处，至少，二者都把衣服视为画家应该脱去的东西。

1747 年，边寿民六十四岁，一位友人为他的《泼墨图》题写了一首诗："千寻块垒浇不得，脱帽露顶，掀髯解衣，磅礴浩气凌山河。狂呼大叫走不休，奋臂挥洒霖滂沱！雷鼓电旗风飘泊，须臾纸上烟云缭绕兴岩阿。形形色色俱各肖，声出金石，呜呜当酣歌。"诗中描绘出了边寿民画画的状态：脱掉帽子，解衣磅礴。诗人自然有些夸张，到底边寿民裸到什么程

度，我们不得而知，但按照画家的理想来说，一丝不挂的"解衣磅礴"才是最完美的状态。

　　当然，正如衣服是身份的标志一样，"解衣磅礴"的状态也是理想的画家身份的标志。庄子所讲的故事只是一个寓言，然而这个寓言却在18世纪的扬州和19世纪的上海被画家们转化成了图像的真实。一个极富矛盾色彩的事实是：无论是扬州还是上海，都是商业大都市，金钱是衡量身份的重要标尺，任他金农、罗聘，还是张熊、任伯年、吴昌硕，全都需要仰仗商业网络来生活，需要满足不同欣赏者的需求，然而他们却试图把"画家"这个身份放大，力图消除一切功利色彩，通过绘画来把"解衣磅礴"的庄子理想变成现实。半裸的画家身体向我们提出了一个问题：画画究竟是为了什么，又是为了谁？

　　现在的人们依然在回答这个难题。

今日我们坐在豆棚之下，不要看做豆棚，当此烦嚣之际，悠悠扬扬，摇着扇子，无荣无辱，只当坐在西方极乐净土，彼此心中一丝不挂。

农夫的身体：《农闲平话图》传奇

王素是清代后期的一位扬州画家。湖北省博物馆藏有一件他的小手卷《农闲平话图》（图1），主题十分奇特，描绘的是一幕农村夏季集体乘凉的景象，很容易让经历过暑热的观者产生共鸣。中国以农为本，士农工商中，农民排第二。正如15世纪的童蒙读物《新编对相四言》所示，典型的"农"是中青年，头戴斗笠，身披蓑衣，肩扛锄头—— 一副典型的耕种打扮。而这幅画展现的却是农人的休闲生活。休闲的农民，究竟具有怎样的含义？

怕热的胖子

王素这幅画作于1863年，虽说已是一百五十多年之前，但其中的场景看起来似乎很熟悉。画面展现了乡间傍晚聚会纳凉的场景，我们一眼就能在画面中心认出一位光着膀子、肚子鼓鼓、手摇蒲扇、脱鞋露脚的胖子（图2）。这是一位二十来岁的青年农夫，身量巨大，像一位相扑手。胖农夫右手挥着一把用得变了形的蒲扇，左手支在大腿上，肩上搭着一条擦汗毛巾。他是画面的焦点——身量最大，最胖，最怕热，也是唯一光着上

图1　王素《农闲平话图》　卷　纸本设色　39厘米×149厘米　湖北省博物馆

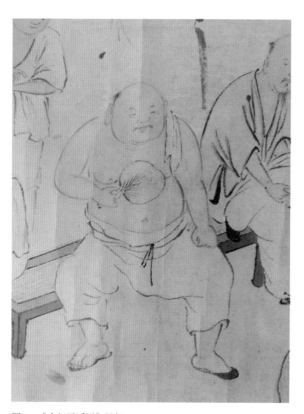

图2　《农闲平话图》局部

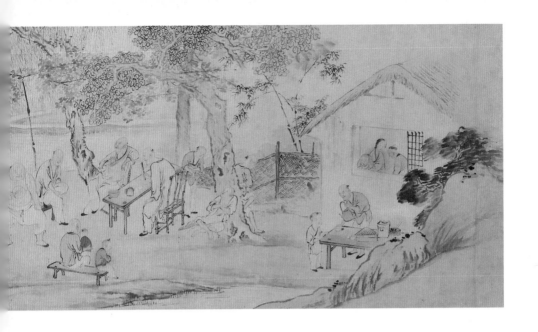

身、摇着蒲扇的人。不仅如此，他还是画面主题的焦点。画中只有一条凉
席面的长凳，他就坐在长凳中央。对面是一张长条桌，桌边一位老者坐在
竹椅上，正侧身直面胖农夫。老者左手放在膝盖上，支起略微前倾的身
子，右手挥舞着一柄闭拢的折扇，嘴巴张开，念念有词，面前放着一把茶
壶、一个茶杯。老者正在说书，胖农夫是主要听众——或者说占据了听众
席最主要的位置。这是个水岸乡间书场，摆在临水茅屋的空地上，环境优
雅，有垂柳、翠竹。说书人是老翁，听书人中也有好几位老头。画中另一
条小长凳上，坐着一位头发花白的抱小孩老者。说书人的长条桌旁还坐着
一位手捻长须的老者。此外，画面右侧还有一位年纪不小的农夫在为大家
准备茶水。听众席的外围是或站立或倚靠大树或席地而坐的几位中青年农
夫，当然还有儿童，还有一只黑犬。这个场景，气氛十分真实。画中人都
是清朝发式，额顶剃光，脑后扎辫。但因为天气炎热，人们大都把辫子绾
起来，扎成发髻立在脑后。

　　对农民盛夏休闲生活的表现，很难在宋元时期的视觉艺术中看到。
不过，倘若不限定在夏季，早在宋代就有一种乡间休闲生活的表现。存世
宋画中，有一类表现农民醉酒娱乐的图像，北京故宫博物院所藏的《田畯

醉归图》是其代表，描绘的是醉醺醺的簪花老叟骑在牛背或驴背上，被人护送回村的景象。画中的时间是新年伊始的春天，放在宋代，有个专门的称呼——"村田乐"。醉醺醺的老叟，头巾上簪着花，表明是从春社的热闹中刚刚离去。春社和秋社，是民间的重要节日。社，为土地神。社日，即祭祀土地的节日。春社一般在二月，秋社一般在八月。春社祈祷风调雨顺，秋社庆祝五谷丰登，都以醉酒与歌舞为主题。

既然宋代以来"村田乐"的醉酒狂欢有着悠久的历史，那王素笔下盛夏的纳凉，以及聚众听书，究竟是如何产生的呢？

农民的肚子

尽管王素的画和"村田乐"的狂欢相去甚远，但却有一个共同点，即他们都露着肚子，都能看到他们胖胖的肚腩和肚脐，这是不受日常规矩约束的表现。醉酒失态的老头，披散上衣，袒露胸腹，正是农人的狂野不羁的显露。而王素画中彻底裸露上身的胖子，即使在乡村，也绝不是一种雅致的形象。

这个鼓起的肚子大有说道，意为"鼓腹"。顾名思义，鼓腹，就是圆鼓鼓的腹部。这个词出自《庄子·外篇·马蹄》："夫赫胥氏之时，民居不知所为，行不知所之，含哺而熙，鼓腹而游，民能以此矣。""鼓腹"指的是上古时代百姓吃饱喝足的太平日子和休闲生活。在吟咏农民生活的宋元诗歌中，常可以看到"鼓腹"一词，比如北宋文人郭祥正在一首吟咏村田乐图的诗中写道："致我鼓腹咸熙熙。"酒足饭饱，摸着肚皮，幸福指数飙升。所以，摸肚皮的动作，即"扪腹"，也很重要。譬如白居易《饱食闲坐》诗中说："扪腹起盥漱，下阶振衣裳。"在这里，拍着肚皮是一位隐居乡村的士大夫的理想状态。

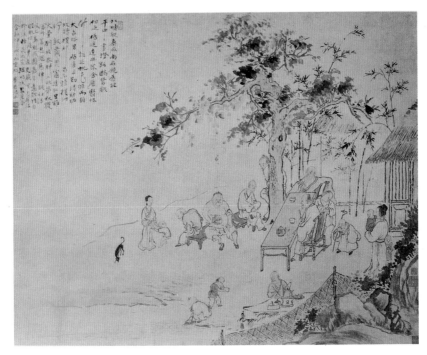

图 3　华嵒《田居乐胜图》　轴　纸本设色　79.4 厘米 × 99 厘米

华新罗的幽默

其实，这并不是王素第一次走得这么远。他的画上题有长诗一首，诗后落款为："癸亥（1863）初夏，法新罗山人本，以应浚民先生雅属，即希教正。小梅王素画。"这句话为我们进一步展开研究提供了重要的线索。"新罗山人"，是王素的扬州前辈、"扬州八怪"之一的华嵒。华嵒的存世画迹中，恰有一幅几乎和王素的画一模一样（图 3）。不仅如此，王素画上的长诗抄的正是华嵒的题画诗，他可谓是对华嵒的画进行了一次乾坤大挪移。

华嵒的画是一幅小立轴，长诗题写在画面左上角。这首诗在华嵒的诗集《离垢集》中恰可以找到，名为《题〈田居乐胜图〉》。华嵒之所以把

这幅画命名为"田居乐胜图",看起来是要突出其中的"乐"。"乐"在哪里呢?从白日的劳动中解放出来,夜晚舒适地纳凉是其一,而纳凉时听说书则是其二。

他还画过一件《闲听说旧图》。画作是一幅立轴,左上角有题诗:"早稻登场农事罢,闲听父老说前朝。"画面中也是一个乡村书场,中心人物依旧是那个光着膀子、手拿蒲扇、光脚翘腿的胖农夫。他同样是说书人的主要听众。题诗中"早稻登场农事罢",说明画面的时间是在夏季,因为早稻的成熟大约是在农历的六月。这个时候属于农闲期,一是因为早稻已经收获,二是天气炎热,也不宜进行重体力劳动。

华嵒在这个题材上进行了不少尝试。他还有一幅《豆棚闲话图》,同样描绘乡村书场,构图布局和前两幅相比变化较多,没有画光膀子的胖农夫,但依旧有手拿折扇的说书老翁和几位老头听众,也有名为听书实为嬉戏的儿童,也和《田居乐胜图》一样有条小黑犬。画面右上角有题诗:"晚稻青青早稻黄,竹花清间豆花香。村翁试说开元事,稚子恭听趣味长。"这是一个早稻已收、晚稻刚种的时节,也即农历六七月间的农闲期。书场安放在几棵大树底下,大树之间用竹竿架了一个棚子,上面爬满了用花青画出的藤蔓。细看之下,棚子上垂下来一根根钩子状的长条形物体,正是题诗中所说的"豆",这便是一个豆棚。

以夏季纳凉听书作为农闲娱乐,与春社、秋社的饮酒狂欢有本质的不同。社日狂欢是在祭祀酬神的背景下进行的,而纳凉听书则是一种类似乡村沙龙一样的娱乐,有些类似农村的电影放映队在夏季夜晚放露天电影。这个题材是否由华嵒首创尚不能完全确定。与华嵒同时侨居扬州的镇江画家蔡嘉,也画过类似题材。李斗在成书于乾隆六十年(1795)的《扬州画舫录》中记载:"予尝于黄园观(蔡嘉)所画扇面《豆棚闲话图》,村落溪山,茅屋里舍,人物须眉,神埋具足。"

王素把华嵒的立轴变成了手卷,送给"浚民"先生——应该也是一位城市文人。画面中心依然是那个光膀子的胖农夫,手拿折扇的说书老者

形象也与华嵒笔下的完全一致。但他也做了不少修改。他添加了更多能够说明画面地点和时间的景物。在画面背景中，他加上了溪边的一大片水田，绿色的水稻正在蓬勃生长。画面的人物中，他加上了一位头戴斗笠、手拿农具的青年农民，似乎地里一忙完便赶来听书，可已经没有了座位。画面左边还加上了一位肩扛板凳、牵着小孩来听说书的农夫。而画面右边的茅屋也加上了窗口，年轻妇女和小孩正扒着窗口往外看，屋里还有一位白发老妇。华嵒尚把带小孩的女性画在听书人群的外围，而王素用窗户把室内和室外进行分割，女性全都在屋里，使得屋外的书场完全变成了男性空间。

其实，比王素早十几年，任熊在作于咸丰元年（1851）的巨册《姚大梅诗意图》中，就将乡村纳凉的场面画成了图画。在表现著名诗人姚燮"袒裸坐男妇，盲歌陈缶匏"诗句的一幅画中，画家描绘了与华嵒画作中相似的乡村娱乐（图4）。这是一个有山有水的乡村。临水的一片空地，有篱笆环绕。空地上搭了一个棚子，上面爬满了藤蔓植物，应该是一个豆棚或者瓜棚。棚子下面聚集了不少村民，男女老幼都有，老头不少。表演者是俩老头，在棚子两端相对而坐，一位裸上身，打着一面支在地上的鼓，另一位在弹三弦伴奏。一老头和一裸上身的农夫正搬着板凳一左一右走来。在打鼓老头身边的长凳上坐着一个壮年农夫，上衣解开，袒露半身，手拿蒲扇，一脚脱了鞋翘在凳子上。这个形象在画面中处于中心位置，与华嵒画中光膀子的胖农夫颇有近似之处。在中国国家博物馆的藏品中，还有一幅清代后期的《田家乐图》（图5）。人物众多，所画的也是夏季夜晚农村的欢乐生活，老翁在用吸管饮酒，村童在打架，村妇在喂奶，充满幽默的情趣。而画面中心，正是一幕说书场景。我们又一次看见众老头中有一个中青年胖农夫，依然是翘着脚，拿着蒲扇，露着圆滚滚的胸乳肚皮，只不过小背心没有全部脱掉。这一次，他和所有人都不一样——他出戏了，画中只有他斜着眼睛看向画外。

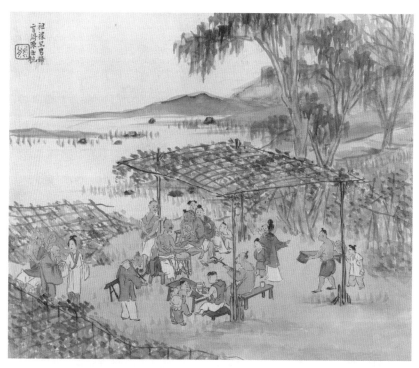

图4　任熊《姚大梅诗意图》之一　册　绢本设色　27.3 厘米 × 32.5 厘米　故宫博物院

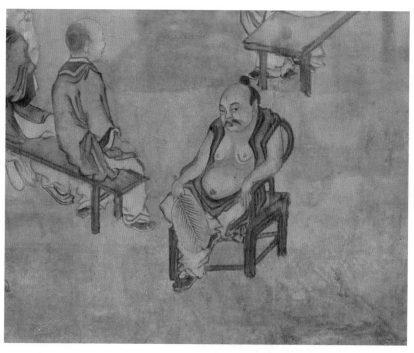

图5　佚名《田家乐图》（局部）　横披　纸本设色　中国国家博物馆

豆棚闲话

无论是华嵒、王素还是任熊，他们画中的豆棚都成了一个重要的背景。王素的画中豆棚最为明显，可以清楚地看到紫色的豆花。"豆棚闲话"这个名称也见于李斗所看到的蔡嘉的扇面。可见，"豆棚闲话"不但是晚清人的共识，在乾隆年间就已经是一个被部分人接受的画题。

有趣的是，《豆棚闲话》其实是清初一部著名的白话短篇小说集，作者"圣水艾衲居士"，真实身份不详，有人推测是清初一位江南遗民。这部小说构思巧妙，用在豆棚下讲故事的方式引出全书的各个故事。第一则开头提纲挈领地阐述了为什么要在豆棚下讲故事：

> 江南地土洼下，虽属卑温，一交四月，便值黄霉节气。五月六月，就是三伏炎天。酷日当空，无论行道之人，汗流浃背，头额焦枯。即在家住的，也吼得气喘，无处存着。上等除了富室大家，凉亭水阁，摇扇乘凉，安闲自在；次等便是山僧野叟，散发披襟，逍遥于长松荫树之下，方可过得；那些中等小家，无计布摆，只得二月中旬觅得几株羊眼豆秧，种在屋前屋后闲空地边，或拿几株木头、几根竹竿搭个棚子，搓些草索，周围结彩的相似。不半月间，那豆藤在地上长将起来，弯弯曲曲，依傍竹木，随着棚子，牵缠满了，却比造的凉亭反透气凉快。那些人家，或老或少，或男或女，或拿根凳子，或掇张椅子，或铺条凉席，随高逐低，坐在下面，摇着扇子，乘着风凉。乡老们有说朝报的，有说新闻的，有说故事的。（第一则《介之推火封妒妇》）

豆棚是中下层百姓盛夏的避暑之处，在小说中尤其与城市郊区、农村的百姓联系在一起。夜晚的乡村，村民扶老携幼，扛凳带椅，在豆棚下摇扇乘凉，听老人说书。这幕场景，确实和华嵒、王素、任熊所画的乡村

书场颇为相似。"豆棚闲话"，在文学中是一种通俗文学，在绘画中是一种通俗绘画。二者虽然设定的场景都是乡村，但其实都是城市中的通俗文化。《豆棚闲话》第五则的开头，用说书人的口吻讲到了什么是"闲"：

> 今日我们坐在豆棚之下，不要看做豆棚，当此烦嚣之际，悠悠扬扬，摇着扇子，无荣无辱，只当坐在西方极乐净土，彼此心中一丝不挂。忽然一阵风来，那些豆花香气扑人眉宇，直沁肌骨，兼之说些古往今来世情闲话。莫把"闲"字看得错了，唯是"闲"的时节，良心发现出来，一言恳切，最能感动。(第五则《小乞儿真心孝义》)

可见"闲"是一种文人式的生活方式，所讲的故事又附带着一般民众所迷恋的道德规范。"豆棚闲话"的绘画版，描绘的也是农闲时节。幽默，说教，各种穿越，常常是城市通俗文学的主要特征。这些也被转化为绘画的语言。幽默感在华喦和王素的画中非常突出。《田居乐胜图》中，那个丰乳肥臀的胖农夫就是最大的笑点，他的背后是个驼背老头，画面还有一个侏儒老者。这三人，放在清代《笑林广记》中，分别就是被调笑的胖子、驼子、矮子。教化也在画中有所表现。画中听书的人，以老人为中心，他们都有座位，年轻男性、女性、小孩则分列圈外，这就是一种道德秩序。更不用说画面的主题——老者在给男女老幼说书，让他们了解古往今来的故事，本身就是深刻的道德教化。

王素的画作于1863年初夏。如果我们知道这时候的扬州乃至江南，尚处于"太平天国"与清政府惨烈的拉锯战中，遭受威胁和巨大破坏，也许我们会另有一番感触。在华喦的时代异常繁华的扬州，此时已逐渐退出了历史舞台的中心。那惬意的乡村休闲生活已不复存在。或许，这幅模仿自华喦的画作，正体现出19世纪中期的人们对于太平景象的深切期望。

致 谢

　　这本书的出版要感谢"理想国"和湖南美术出版社。"理想国"编辑的细心和最终劳动成果，想必大家都能在这本书里看得到。湖南美术出版社也对本书的出版给予了大力支持。

　　本书的书名由中央美术学院人文学院李军教授惠赐，对此我深表谢意。当然我也深知，这本书的内容恐怕无法真正扛起这个响亮而富有深意的名字，权且当作一种鞭策。

　　书中的三十五篇研究文章，是我在过去十年陆续完成的。有些研究尽管后来也变成了学术期刊上的学术论文，但我还在继续推进，还不算最终完成。这期间获得了很多帮助，在此无法一一致谢，留待以后面谢。

　　在编辑书稿的过程中，家人们为我创造了良好的环境——调皮捣蛋的儿子基本上和我相安无事。所以要深深地对我的至爱亲人鞠上一躬！

　　最后，要感谢拿起这本书阅读到这里的读者朋友们。其实你我一样，都是古画的"观看史"中的过客，但希望不是"匆匆过客"，而是能够留下点什么。希望你的"看法"也能够映照在那些"艺海遗珠"之上！